BIBLIOTHÈQUE INTERNATIONALE DE L'ART

VENISE

SES ARTS DÉCORATIFS, SES MUSÉES
ET SES COLLECTIONS

PARIS. — IMPRIMERIE DE L'ART

E. MÉNARD ET Cie, 41, RUE DE LA VICTOIRE

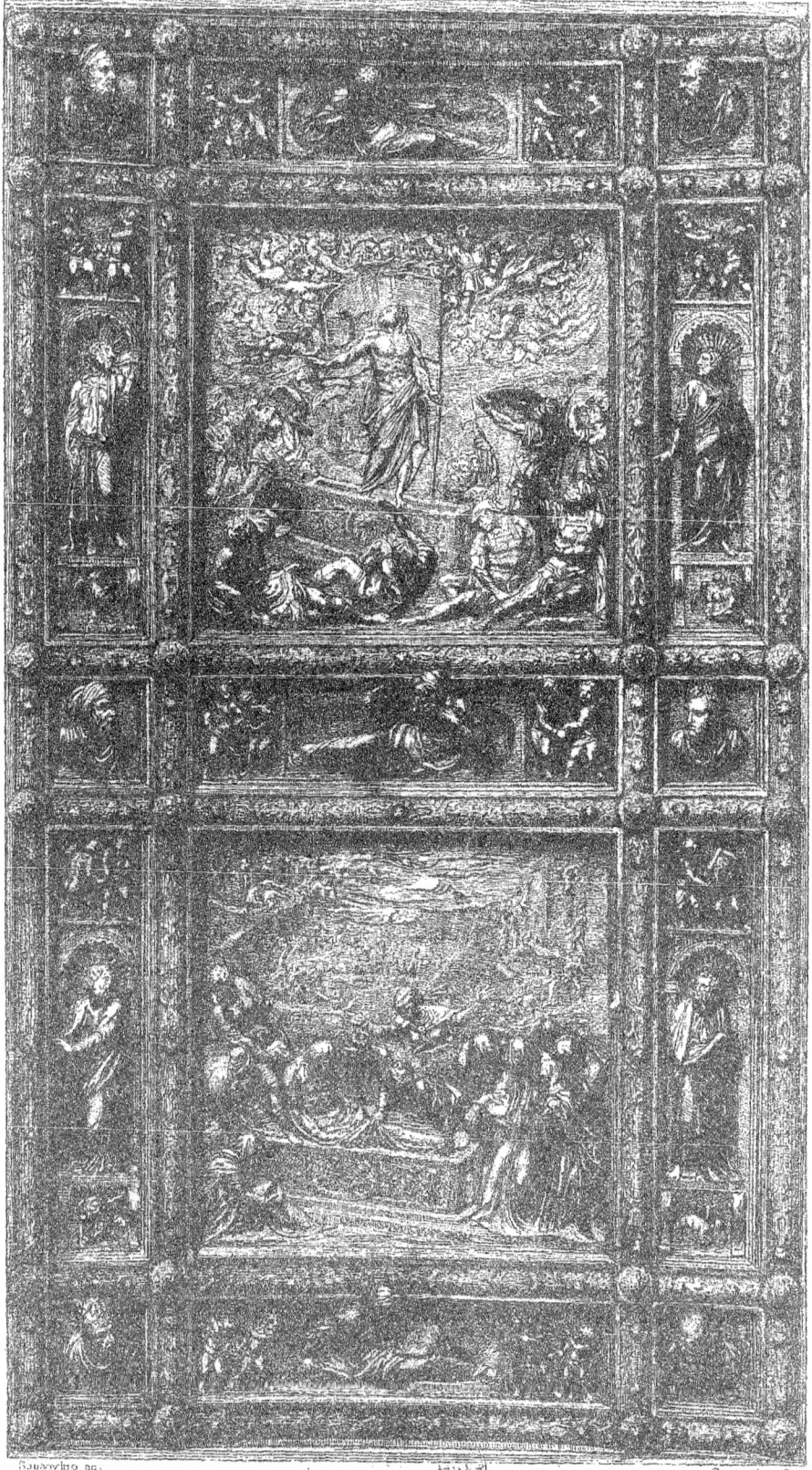

PORTE EN BRONZE DE LA SACRISTIE

BIBLIOTHÈQUE INTERNATIONALE DE L'ART

Sous la direction de M. EUGÈNE MÜNTZ

VENISE

SES ARTS DÉCORATIFS

ses Musées

ET SES COLLECTIONS

PAR

ÉMILE MOLINIER

Attaché au Musée du Louvre

*Ouvrage accompagné de 207 gravures dans le texte
et de plusieurs eaux-fortes.*

PARIS

LIBRAIRIE DE L'ART

29, CITÉ D'ANTIN, 29

1889

Droits de traduction et de reproduction réservés.

A MONSIEUR

JULES MANNHEIM

Mon cher Ami,

Permettez-moi d'inscrire votre nom en tête de ce volume. Vous avez bien voulu être mon élève et si jamais je mérite le titre de maître ce sera en partie à vous que je le devrais. En tout cas, je me jugerais suffisamment récompensé si j'ai pu, dans nos entretiens, vous inspirer le goût des belles choses et, en échange, acquérir votre amitié.

<div style="text-align: right;">É. M.</div>

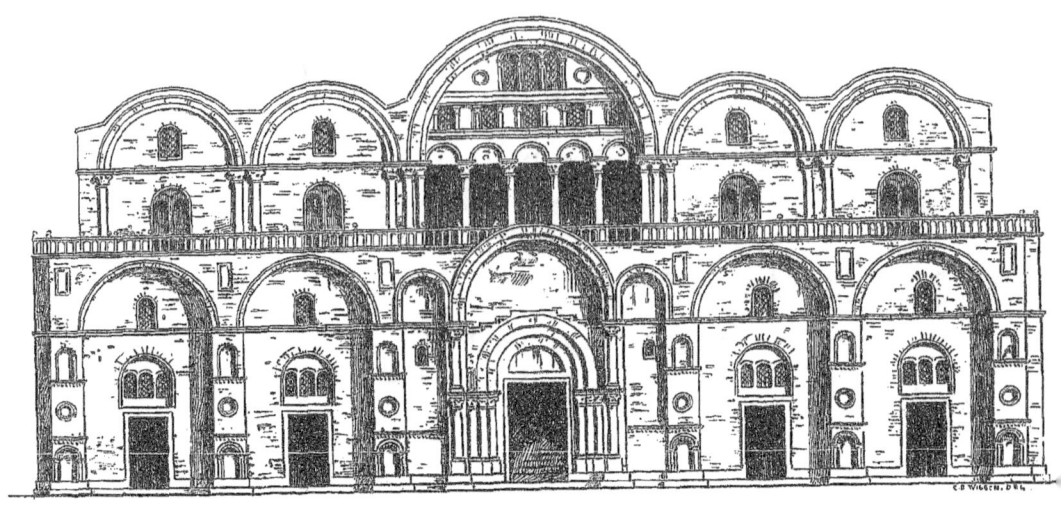

LA BASILIQUE DE SAINT-MARC AU XIII^e SIÈCLE.

VENISE

SES ARTS DÉCORATIFS, SES MUSÉES ET SES COLLECTIONS

INTRODUCTION

'ÉTRANGER qui visite pour la première fois l'Italie, pourvu qu'il ait quelque instruction, n'a point une impression de première main : il sait d'avance, ne fût-ce que par son *Guide,* qu'il verra et admirera telle chose à Florence, telle autre chose à Rome ou à Naples ; et s'il a vécu dans un milieu tant soit peu artiste, il a déjà, avant d'avoir vu chacune de ces villes, une première impression qui, pour la moyenne des voyageurs, reste la même, avec le degré d'intensité que peut seulement donner la vue des choses. Si le voyageur a déjà tou-

ché quelque peu aux choses d'art, si son intelligence est développée dans ce sens, son jugement pourra se modifier sur certains points : tel monument, depuis longtemps vanté et admiré de tous, lui causera la déception la plus profonde ; tel autre, prisé moins haut, lui

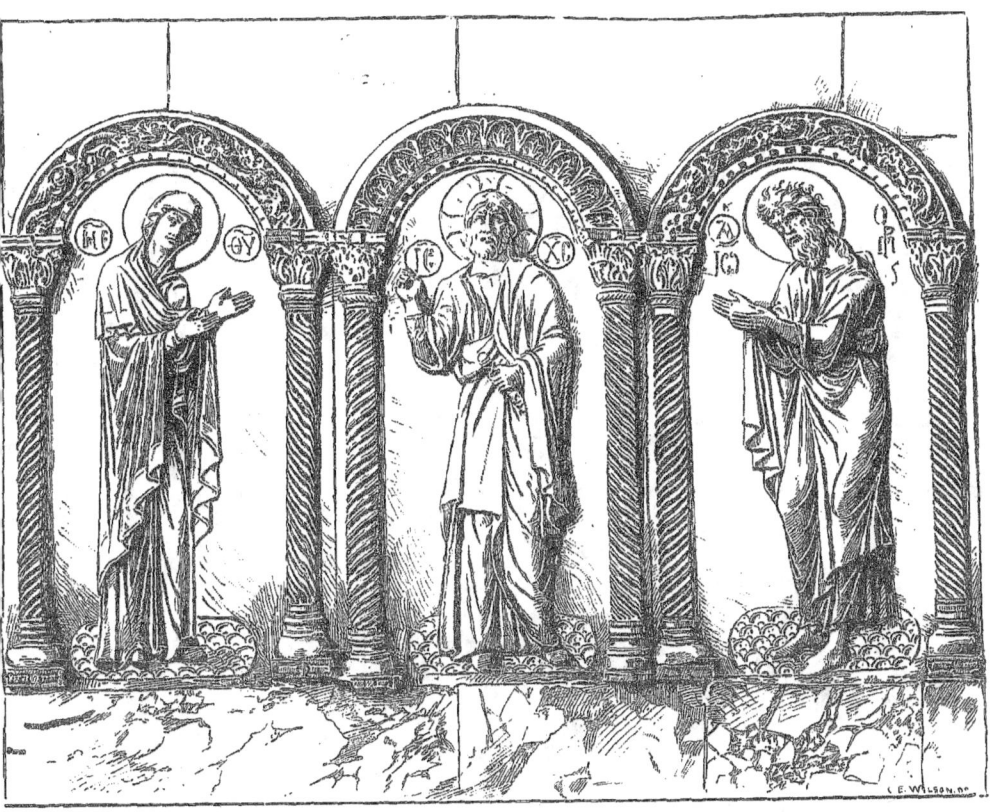

BAS-RELIEF
imité des œuvres byzantines ou exécuté à Venise par des ouvriers grecs, xii^e siècle. (Église Saint-Marc, à Venise.)

produira une impression d'autant plus vive qu'il pensera être l'un des premiers ou le premier à en découvrir les beautés. Mais, au fond, touristes ou amateurs mettront toujours dans leur jugement une part de convention qui, pour être inconsciente, n'en sera pas moins réelle. Supposons au contraire un homme sans expérience transporté en Italie ; qu'on lui fasse parcourir rapidement la Péninsule du nord au

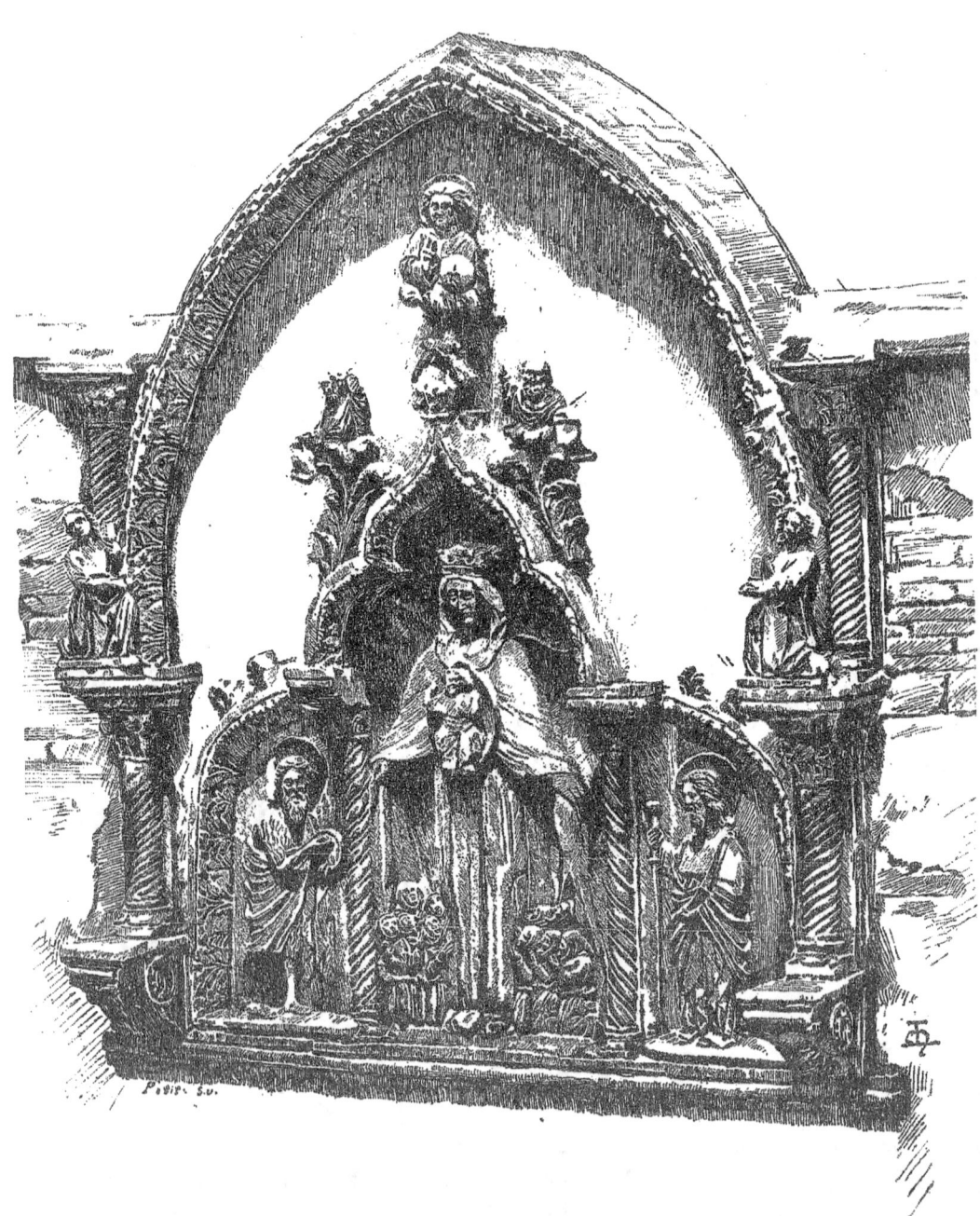

TYMPAN DE L'HÔPITAL DE SAINTE-MARIE DE LA MISÉRICORDE, A VENISE.
Attribué à B. Bon.

midi ; qu'on lui demande quelles sont les villes qui l'ont frappé le plus par leur caractère bien tranché et tout à fait à part; il répondra très certainement : Venise ; et en réalité, pour l'observateur superficiel, Venise ne ressemble pas plus au reste de l'Italie que Paris peut ressembler à Pékin.

Venise est une ville unique au monde, aussi bien par sa situation physique qu'au point de vue artistique. Il semble que tout, jusqu'aux monuments, y participe de la vie méridionale, de cette vie qui se passe absolument en plein air. La même remarque pourrait à coup sûr s'appliquer à plus d'une cité d'Italie, mais à aucune avec autant de raison qu'à Venise. Pour me servir d'une expression vulgaire, mais bien juste, tout à Venise est en façade.

Il y a sans doute là bien plus un fait résultant d'une série de traits de caractère, qu'un acte de volonté ; ce n'est

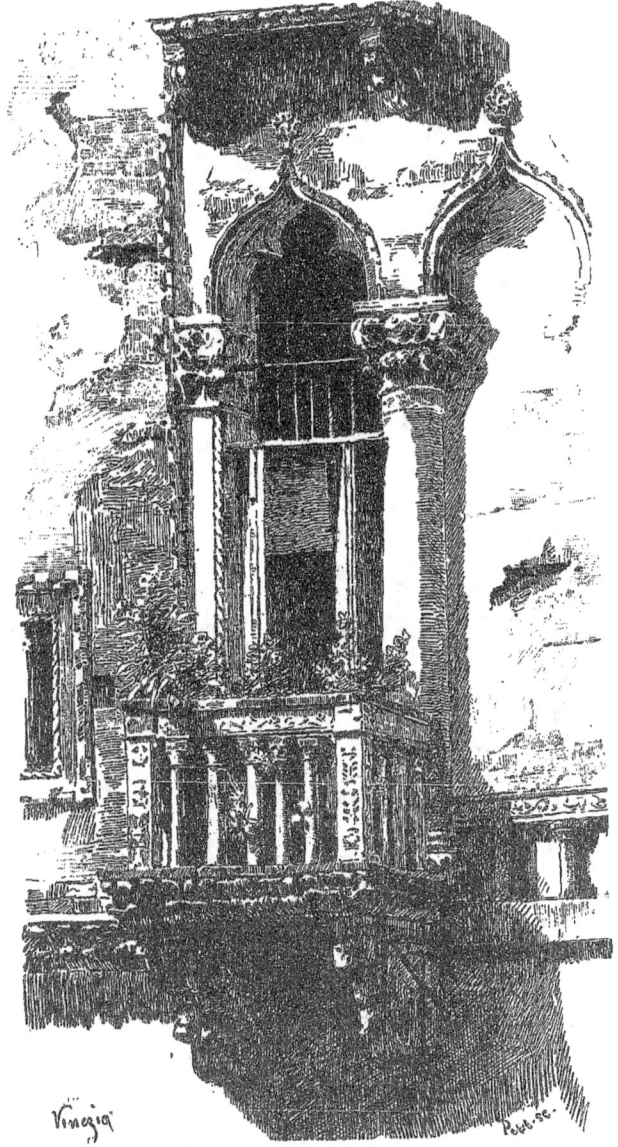

FENÊTRE ET BALCON D'UN PALAIS VÉNITIEN. XVᵉ SIÈCLE.

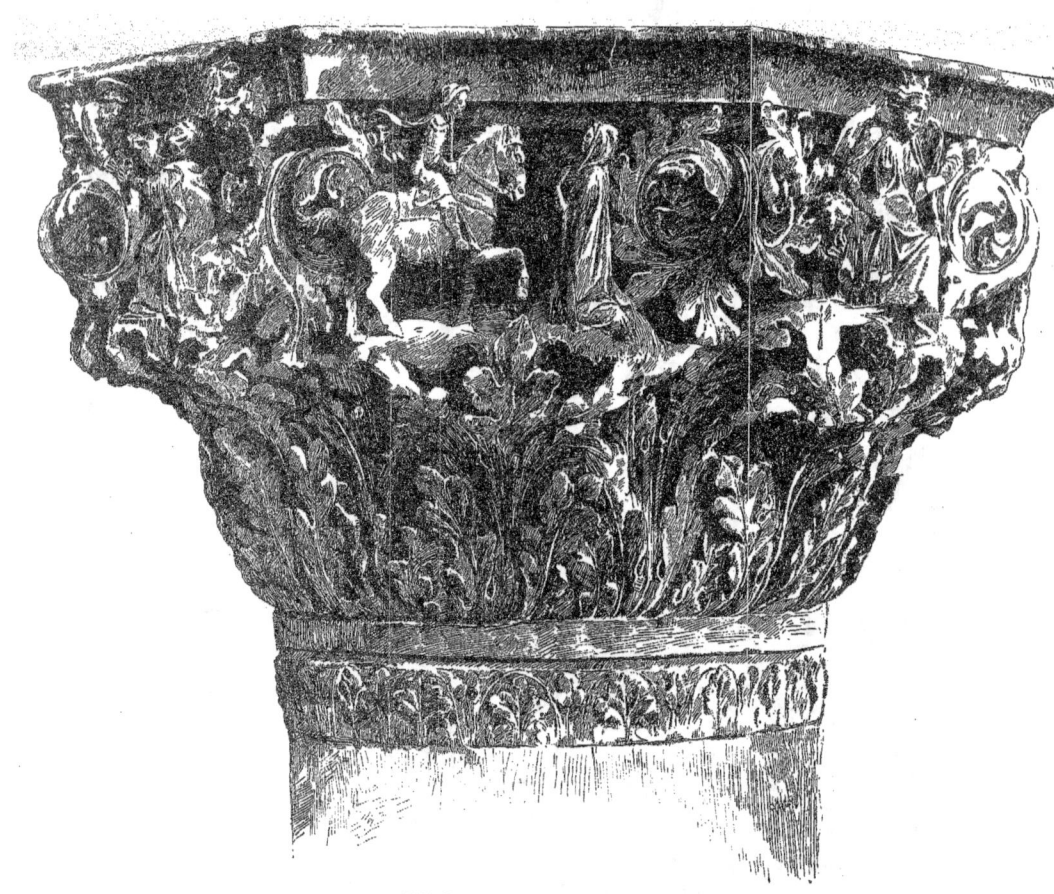

CHAPITEAU DU PALAIS DUCAL DE VENISE.
Attribué à B. Bon. xv^e siècle.

que de nos jours que l'on construit des boulevards d'une seule pièce, bordés de maisons et quelles maisons ! d'aspect plus ou moins monumental ; au Moyen-Age et à la Renaissance, il n'en était pas ainsi : ces heureuses époques n'ont point connu les tracés gigantesques qui vous découpent une ville en tranches comme un gâteau ; et néanmoins, en cinq ou six siècles Venise est parvenue à constituer, pierre par pierre, palais par palais, la plus belle rue qui soit en Europe, la plus belle au point de vue artistique, la plus pittoresque, une rue inimitable en un mot. Je

FONTAINE EN PIERRE.
Travail vénitien du xv⁰ siècle. — (Musée Correr, à Venise.)

ne m'étendrai point ici sur les beautés du *Grand Canal* ; ce n'est point mon rôle. Je ne suis point *cicerone* et ne veux point l'être. Ceux qui ne le connaissent point feront bien de l'aller voir ; ceux qui l'ont vu ne me sauront point mauvais gré de leur remettre en mémoire un spectacle que les plus indifférents ne peuvent oublier.

Le cadre que je me suis tracé, et dont je voudrais m'écarter le moins possible, est celui-ci : faire connaître le rôle des arts décoratifs et industriels à Venise, montrer leur développement et, si cela est possible, leur intime liaison avec la vie du peuple vénitien, tel est le sujet de ce livre ; sujet si vaste que l'on ne peut ambitionner de le

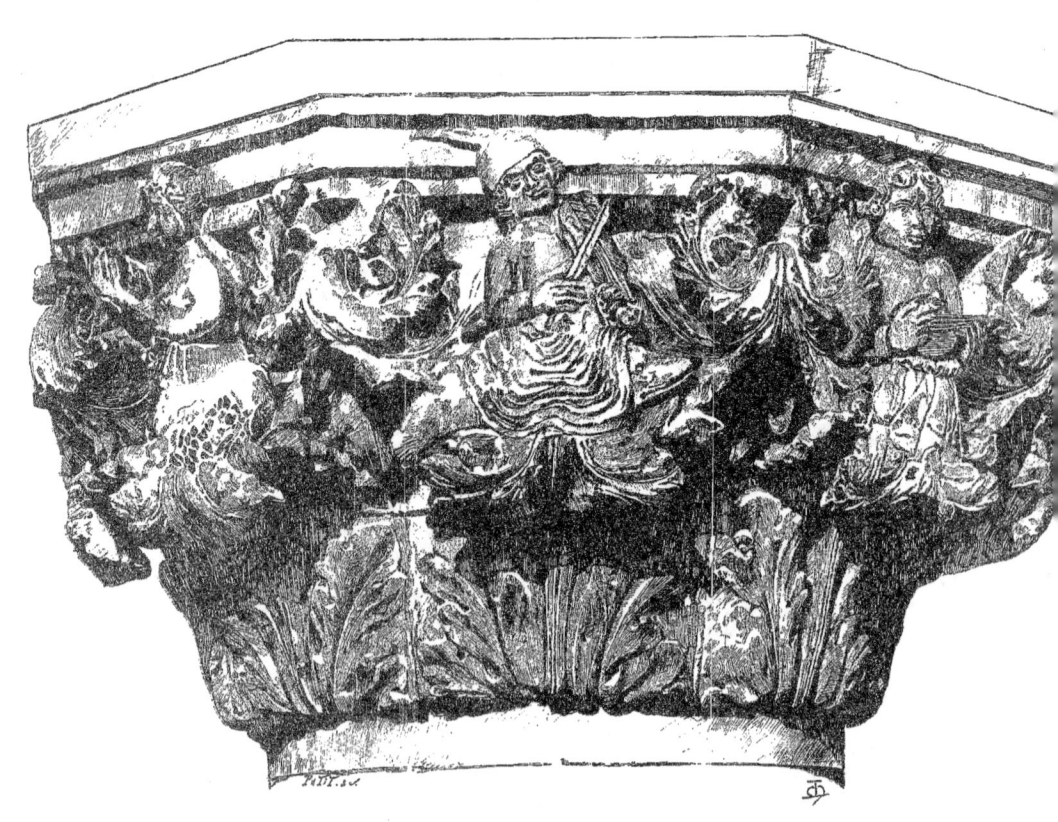

CHAPITEAU DU PALAIS DUCAL DE VENISE.
Attribué à B. Bon. xv^e siècle.

traiter dans son ensemble et d'une façon complète. Tout ce que je désire, c'est grouper autour de la plus riche collection de Venise, du Musée Correr, un certain nombre de renseignements et de monuments propres à compléter les notions que l'on peut retirer de son étude. Mais là est un écueil : où finit le grand art et où commence l'art purement décoratif ? Traitera-t-on ceux qui ont pratiqué le premier d'artistes et n'accordera-t-on aux autres que le titre d'ouvriers ? La distinction, à Venise comme ailleurs, serait malaisée. A des époques où les arts industriels savaient s'élever jusqu'au grand art, et où les plus grands artistes ne dédaignaient pas de donner des modèles aux ouvriers et ne croyaient pas s'abaisser en ce faisant, parce que tous concouraient à un même but : rendre la vie agréable, il serait puéril de chercher à établir des catégories. Elles n'existaient pas autrefois : Titien, Véronèse, Tiepolo, à tout prendre, ne sont que des décorateurs de génie, aidant de leur palette et de leur pinceau à une œuvre à laquelle concouraient au même titre des sculpteurs ou des architectes, comme Leopardi ou Vittoria, Scamozzi, Longhena ou Sanmicheli, les mosaïstes, les verriers, les ferronniers, les tapissiers. Tous les arts, depuis le plus grand jusqu'au plus petit, se tiennent étroitement, et n'est-ce pas pour avoir creusé un fossé profond entre l'art et l'industrie que nous souffrons depuis longtemps, et surtout aujourd'hui que l'amour de tout ce qui est vieux est entré dans les mœurs et nous fait mieux comprendre ce que nous avons perdu ? Renouera-t-on la chaîne si malencontreusement interrompue ? Il faut l'espérer, mais qui peut répondre de l'avenir ? et, si l'on n'y veille pas, l'industrie, chaque jour plus forte, ne risque-t-elle pas d'abaisser l'art jusqu'à son niveau plutôt que de s'élever jusqu'à lui ? Une chose laide est presque toujours inutile ; principe qui peut sembler paradoxal, mais qui contient une forte dose de vérité.

Étudier les modèles que nous a laissés le passé pour en tirer des enseignements pour le présent, voilà le remède au mal dont nous souffrons. C'est un thème tellement banal aujourd'hui qu'il n'est plus besoin d'en démontrer une fois de plus la vérité ; on n'a point encore trouvé d'autre spécifique contre la maladie qui nous ronge et peut-être

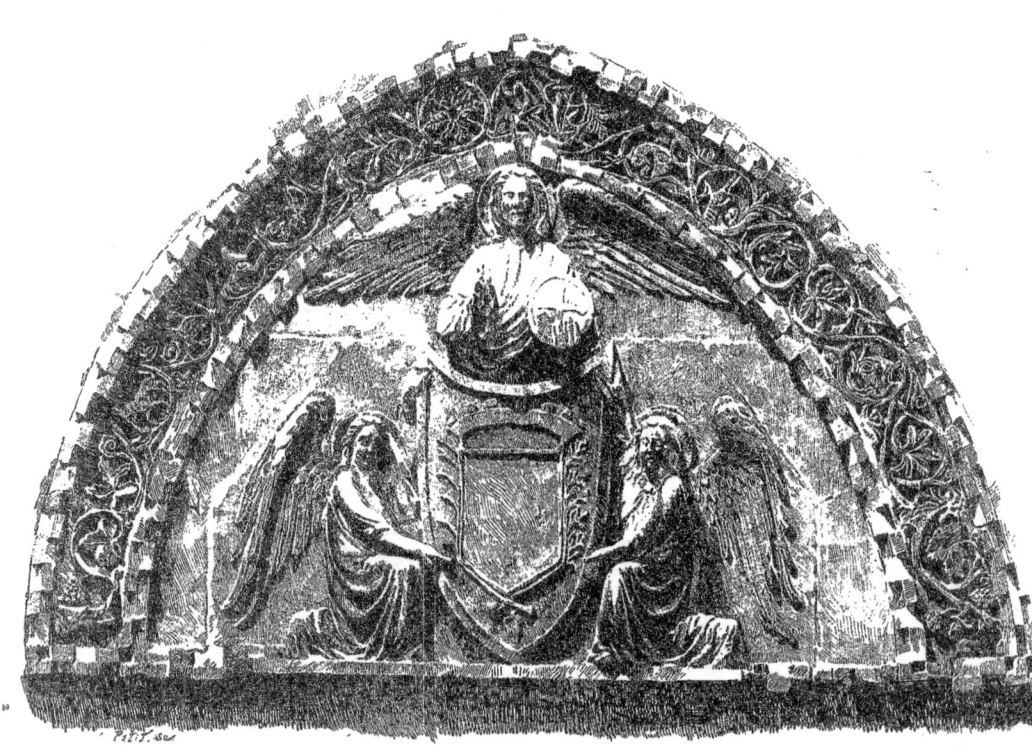

TYMPAN DU PALAIS CORRER, A VENISE.
Travail vénitien, XVe siècle.

finira-t-il par produire un heureux effet. Il ne faut en tout cas jamais désespérer et, en attendant le succès, répandre autant que possible cette doctrine. Et parmi les monuments de ce que nous appelons improprement aujourd'hui l'art industriel, il y en a peu à coup sûr qui méritent plus notre attention que les monuments vénitiens ou plutôt les monuments de l'art vénitien ; car ils représentent un art particulier, avec ses origines, son développement complet et bien logique, bien propre à nous plaire par ses côtés pittoresques et un certain mélange d'éléments différents nécessaires à notre palais, trop blasé pour la cuisine soi-disant classique. Toutes les industries sont représentées à Venise : depuis le bronze et les meubles jusqu'aux étoffes, en passant par la vaisselle et ces mille riens qui animent un intérieur ; un Vénitien du XVIe siècle eût pu à la rigueur ne rien faire venir du dehors et se contenter de ce qui se fabriquait dans sa patrie.

Depuis une époque très ancienne, plus que toute autre ville d'Europe, Venise avait su, grâce à ses relations continuelles avec l'Orient, s'assimiler tout ou à peu près tout ce qui peut de la civilisation orientale s'accommoder aux usages occidentaux ; et ce que nous faisons aujourd'hui avec les meubles et les objets d'art de l'Extrême-Orient, Venise le faisait dès le XIIe siècle pour l'Orient qui lui était connu : copiant, modifiant, créant à son tour, elle inventait une architecture ou tout au moins une décoration architecturale particulière, fabriquait des étoffes, des verres, des cuivres ciselés, toutes choses qui, par leur décoration et parfois même par leur forme, empruntaient beaucoup à l'Orient musulman ou byzantin, mais se pliaient à merveille à des usages un peu différents ; en sorte que, le jour où l'industrie orientale fut en décadence, Venise, qui avait été l'un des traits d'union entre elle et l'Occident, put à son tour inonder l'Afrique et l'Asie de ses produits que les Orientaux reçurent sans y trouver à redire. Voilà un développement industriel bien fait pour exciter notre envie, véritable conquête pacifique, la seule durable, celle que chaque État d'Europe rêve à l'heure qu'il est d'imposer à ses voisins. Et en dépit de la parabole de l'ouvrier de la dernière heure, l'avantage, dans cette lutte, est à ceux qui se lèvent matin.

SCULPTURES DE LA FAÇADE DE L'ÉGLISE SAN ZACCARIA, A VENISE.
Fin du xv^e et commencement du xvi^e siècle.

Reliure serrée

C'est ce développement que je voudrais étudier en plaçant sous les yeux du lecteur un grand nombre de modèles; je passerais en revue successivement l'industrie du bronze, si florissante dans les États de Venise, l'orfèvrerie, la verrerie, l'émaillerie, la céramique, la ferronnerie, les armes, la damasquinure, les tissus considérés au point de vue de l'ameublement et du costume, l'art de travailler le cuir, et enfin la reliure, ainsi que quelques-uns des joyaux imprimés ou manuscrits qu'elle est destinée à protéger.

C'est là un plan très vaste assurément puisqu'il comprend à peu près toutes les branches de l'industrie, et je ne me dissimule pas que les lacunes seront nombreuses; j'espère néanmoins qu'elles ne seront pas assez importantes pour qu'il ne me soit possible de montrer la suite de ces travaux de la Renaissance jusqu'au xviiie siècle. C'est en effet à cette période déjà longue que je me bornerai; si je fais parfois des excursions dans le Moyen-Age, elles seront courtes et destinées seulement à montrer les origines d'industries dont quelques-unes se sont perpétuées jusqu'à nos jours.

Avant d'entrer dans le vif du sujet, peut-être n'est-il pas indifférent de tracer en quelques pages le tableau de ce qu'ont été à Venise l'architecture, la sculpture et la peinture: ce point de départ sera nécessaire pour expliquer bien des choses dont il sera ensuite question. Que le lecteur se rassure, je n'ai point l'intention de faire ici une histoire de l'art vénitien. Je laisse à d'autres, plus compétents que moi, une tâche dont je ne saurais m'acquitter; mais il faut cependant que je cite les noms et les principaux travaux d'artistes qu'il m'arrivera souvent de mentionner; il faut que j'indique sommairement l'époque à laquelle ils appartiennent, le style qui les caractérise et auquel leur nom est parfois resté attaché.

Point ne sera besoin, pour tracer cette esquisse rapide, de citer toutes les constructions d'un architecte, de décrire tous les tableaux créés par le pinceau d'un peintre, non plus que de faire, même sommairement, la biographie de tous ces artistes. Des noms — et les principaux seulement — des dates, des œuvres typiques suffiront, je pense, à atteindre le but que je me propose.

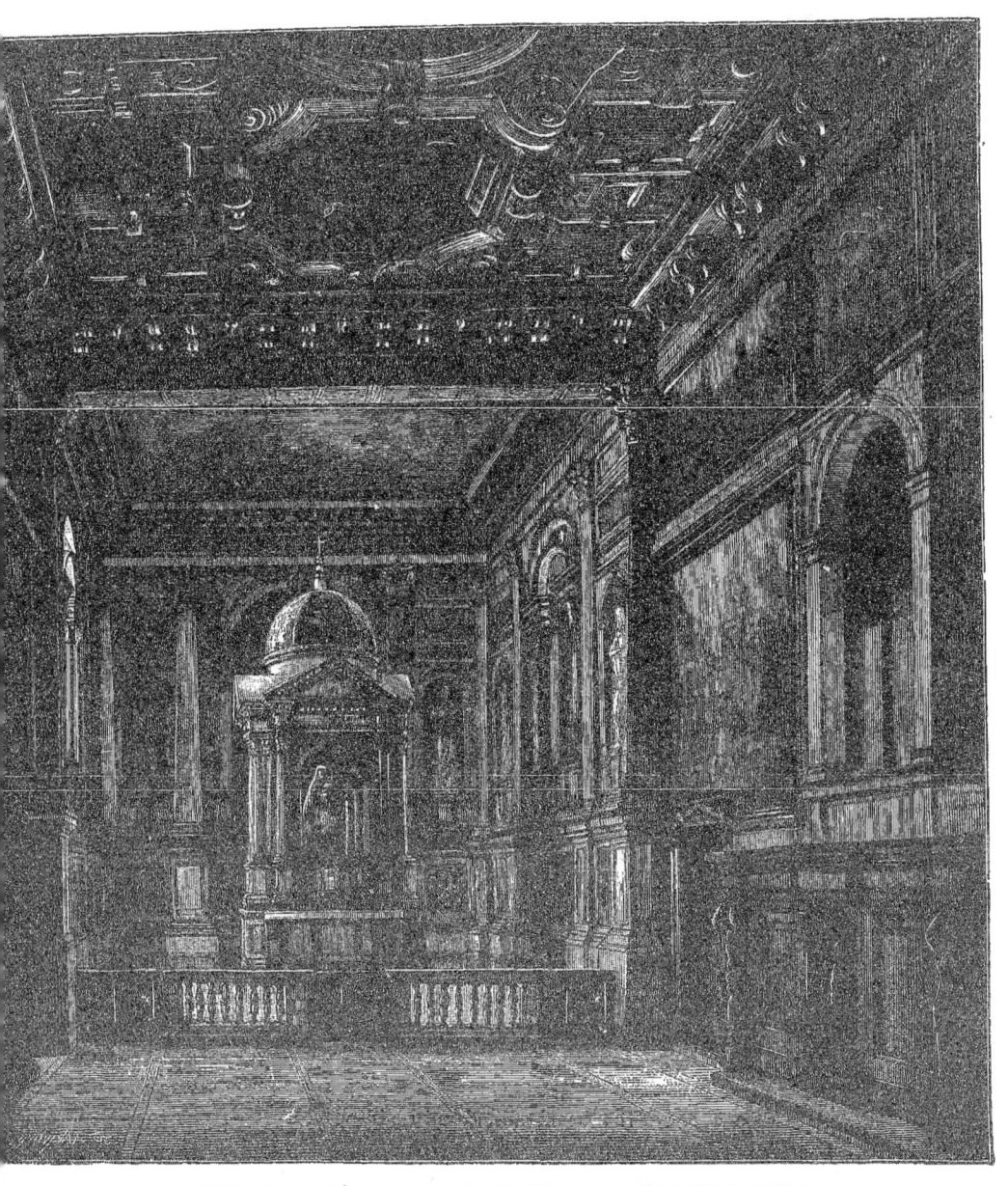

LA CHAPELLE DE LÉPANTE OU DU ROSAIRE, A SAN GIOVANNI E PAOLO,
par Alessandro Vittoria.

Je commencerai par l'architecture, puisque c'est à décorer les monuments élevés par elle que s'appliquent et la sculpture et la peinture.

Je n'insisterai pas sur le principal monument de Venise, sur Saint-Marc, mélange bizarre de style byzantin, de style roman et de style gothique, où toutes les époques se coudoient et s'enchevêtrent et forment, à tout prendre, un ensemble aussi riche qu'harmonieux. J'aurai occasion d'y revenir à propos des mosaïques; puisque je me place seulement au point de vue de la décoration, il me suffira, pour le moment, de signaler ces mille bas-reliefs, petits ou grands, dont les Vénitiens ont décoré, sans ordre apparent, l'extérieur du temple du patron de la République. Exécutées dans le pays même ou importées de Byzance ou d'Orient, ces sculptures concourent très heureusement à animer des murs que leurs proportions n'auraient pas suffi à sauver de la pauvreté et de la monotonie. Les Vénitiens, grands amateurs de raretés et de curiosités, ont eu de tout temps l'habitude de rapporter dans leur patrie et d'offrir à saint Marc tout ce qui pouvait rehausser l'éclat de son église. Les pilastres d'Acre, ces figures de Césars sculptées dans le porphyre, qui ornent l'angle de l'église du côté de la Piazzetta, sont des exemples fameux sur lesquels il est inutile d'insister; maint bas-relief encastré dans les murailles de Saint-Marc a une origine semblable, et les artistes vénitiens s'en sont inspirés le jour où ils ont volé de leurs propres ailes; ils ont même, sur ce point, poussé tellement loin l'imitation, qu'il est souvent fort difficile de distinguer les œuvres des sculpteurs grecs de celles de leurs imitateurs.

Venise peut montrer plusieurs palais contemporains de la construction de Saint-Marc. Ils nous font comprendre ce qu'était, en plein Moyen-Age, l'habitation d'un patricien. Si nous en jugeons par les palais Lorédan et Correr, ces demeures, de dimensions très vastes, n'étaient pas fort différentes de ce qu'elles furent plus tard, à l'époque de la Renaissance. Le dernier surtout, bien que très restauré aujourd'hui, permet parfaitement de se faire une juste idée de la disposition générale de ces palais et surtout du genre de décoration que comportait le style d'architecture adopté. Il faut l'étudier de préférence au palais Lorédan, d'abord parce qu'il est plus ancien, ensuite parce qu'il n'a pas été aussi

PROJETS DE DÉCORATION
par Alessandro Vittoria. — (Collection Guggenheim, à Venise.)

profondément modifié dans ses principales dispositions à l'époque de la Renaissance.

En somme, tous les palais vénitiens, qu'ils aient été construits au XII^e ou au XIII^e siècle, ou bien au XVIII^e siècle, présentent en général une même distribution : au rez-de-chaussée, un vaste vestibule plus ou moins largement ouvert sur le canal, vestibule qui affecte souvent la forme d'un grand corridor perçant le bâtiment de part en part et donnant accès sur un autre canal. A droite et à gauche s'ouvrent des magasins et l'escalier menant aux étages supérieurs. Le premier étage est généralement occupé par une longue galerie très éclairée, largement ouverte sur le canal. C'est en somme, à peu près, la répétition du rez-de-chaussée. Telle est la disposition que nous trouvons au *Fondaco de' Turchi*, dans le plan duquel l'architecte a encore su faire rentrer un vaste *cortile* sur lequel prenaient sans doute jour les véritables appartements. Je parlerai longuement plus loin de cette construction intéressante à tous égards, et surtout grâce aux collections archéologiques qu'elle abrite sous le nom de Musée Correr.

Le *Fondaco de' Turchi* est le type du palais vénitien de la première époque : il faut dire un mot des habitations de l'époque gothique du XIV^e et de la première partie du XV^e siècle, bien que ce soient les plus connues. Presque toutes, petites ou grandes, sont bâties sur un même plan. Au rez-de-chaussée, le portique que l'on trouve au palais Correr a fait place à un mur plein percé au centre d'une large porte, et, sur les flancs, d'étroites ouvertures. Les colonnades, les constructions à jour, sont réservées pour le premier et le second étage, quelquefois pour un troisième étage. Mais ce parti pris n'est pas absolument général, et l'un des plus célèbres palais de Venise, la *Ca d'Oro,* nous montre encore à sa base un portique ouvert sur le canal. La symétrie dans la disposition des ouvertures est presque toujours parfaite, ce qui semblerait indiquer que ces constructions ont été exécutées d'un seul jet et sur un plan bien arrêté. Les palais Cavalli et Contarini-Fasan, ce dernier chef-d'œuvre d'élégance et de pittoresque, malgré ses proportions un peu exiguës, appartiennent encore au style qu'à Venise on traite

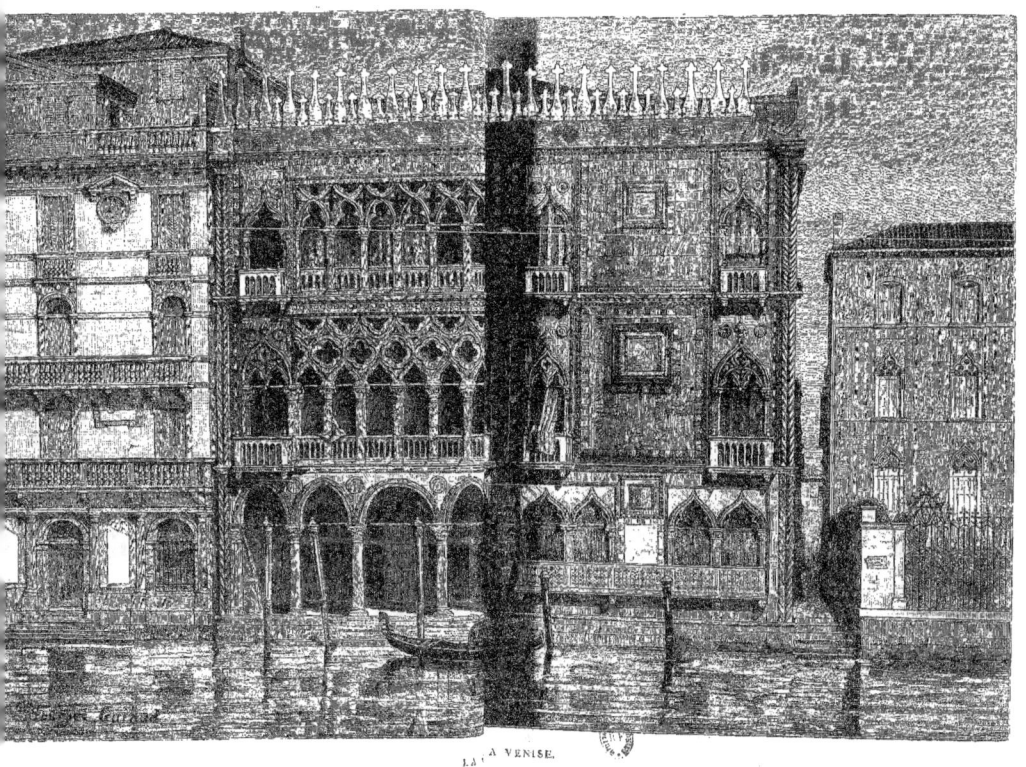

LA CA D'ORO, A VENISE.

MORT DE SAINT JÉRÔME.
Peinture de Vittore Carpaccio. (Scuola degli Schiavoni, à Venise.)

d'arabe ou d'*archiacuto*, ce qui n'est pas beaucoup plus précis que la dénomination de *gothique*, que nous autres Français nous appliquons aux monuments de ce genre. Si l'on prend pour caractéristique de cette architecture les fenêtres, les arcades en tiers-point ou brisées, ce qui serait un système peu acceptable, encore faudrait-il définir exactement les formes de ces membres d'architecture archi-aigus, car ils sont souvent très différents les uns des autres, et si nous nous en tenions aux indications que nous fournissent nos monuments français, nous ne pourrions admettre les dates qui nous sont offertes, par Selvatico entre autres, pour la plupart des palais de Venise, antérieurs à 1450. Le style du xive siècle et celui du xve siècle, si l'on s'en tient aux constructions purement gothiques, ne différaient, au demeurant, pas tant à Venise qu'une classification de ces édifices fût chose facile. Partout on retrouve les mêmes décorations en forme de trèfles ou de quatrefeuilles, découpés à jour, dont le palais Cicogna nous offre un exemple très remarquable. Les palais Foscari, Pisani-Moretta, Giustiniani nous montrent bien ce qu'était l'architecture civile à la fin du xive siècle et dans la première moitié du xve siècle ; rajeunie comme elle l'est aujourd'hui à l'intérieur des édifices, cette architecture ne nous fait plus l'effet que d'une sorte de placage, de décoration élevée à droite et à gauche du Grand Canal, pour le plaisir du touriste. Si les Vénitiens étaient parvenus à faire ainsi une voie d'aspect varié et agréable, il ne faut pas oublier non plus que l'intérieur des constructions répondait à l'extérieur ; les escaliers richement ornés, les plafonds de bois sculpté et peint, les cheminées monumentales, dont nous ne voyons plus que les tuyaux en forme d'entonnoir émergeant au-dessus des toits plats, concouraient, avec le mobilier, à former un ensemble où l'intérieur répondait parfaitement à l'extérieur. C'est cet intérieur que nous étudierons surtout, en passant en revue les produits de l'industrie vénitienne.

Quand on parle des constructions gothiques de Venise, il ne peut être question de passer sous silence le Palais ducal, qui, malgré de nombreux remaniements et de fréquentes restaurations, est, à tout prendre, l'une des plus imposantes constructions de Venise. A sa

FRAGMENT DU PALAIS CORNARO,
Construit par Scamozzi, à Venise.

reconstruction, au xve siècle, est, je ne sais pourquoi, resté pendant longtemps attaché le nom d'un architecte de quelque soixante ans plus ancien, Filippo Calendario. Il semble bien probable aujourd'hui que la façade, sur la lagune et sur la Piazzetta, est l'œuvre commune de toute une famille d'artistes, les Bon, qui, à partir du second quart du xve siècle, se consacrèrent à la sculpture des chapiteaux et des ornements d'une construction élevée sur leurs plans. Giovanni, Pantaleone, et surtout Bartolommeo, auquel on doit aussi des tombeaux à Santa Maria Gloriosa de' Frari, à San Giovanni e Paolo, à Saint-Marc, et qui sculpta la *Porta della Carta,* sont des artistes encore peu connus, mais dont les œuvres mériteraient une étude approfondie. Si la *Porta della Carta* a été mutilée, il reste néanmoins assez de chapiteaux et de groupes suffisamment intacts pour qu'il soit possible de se faire une idée juste, non pas de chacun de ces artistes, mais du style adopté par la famille.

Il est probable que le Bartolommeo Buono qui, en 1517, dirigeait la construction du dernier étage des *Procuratie Vecchie,* élevé à la fin du xve siècle, sans doute sur les dessins de Pietro Lombardo, était de la même famille; en tous cas, son style, aussi bien que celui de son associé, Guglielmo Bergamasco, qui, en 1525, élevait le palais des Camerlinghi, près du Rialto, était purement lombardesque.

Plus longtemps que toute autre ville d'Italie, Venise a conservé le style gothique et y a ajouté quelque chose de plus qui venait de sa situation géographique et de ses relations constantes avec le nord de l'Europe. L'influence des maîtres allemands n'est nulle part aussi forte, et cette influence est clairement visible dans les œuvres d'Antonio Rizzio ou Bregno, qui, à la fin du xve siècle, présida à la décoration de l'intérieur de la cour du palais des doges. Les monuments de Niccolò Tron et de Foscari, aux Frari, et surtout l'*Adam* et l'*Ève,* qu'il sculpta pour le Palais ducal, où on peut encore les voir aujourd'hui, indiquent que Rizzio avait été en rapport avec des artistes allemands; sa figure d'Ève annonce les femmes dessinées plus tard par Albert Dürer ou par un Italien germanisé, Jacopo de' Barbari. La carrière artistique de Rizzio, brusquement et tristement interrompue

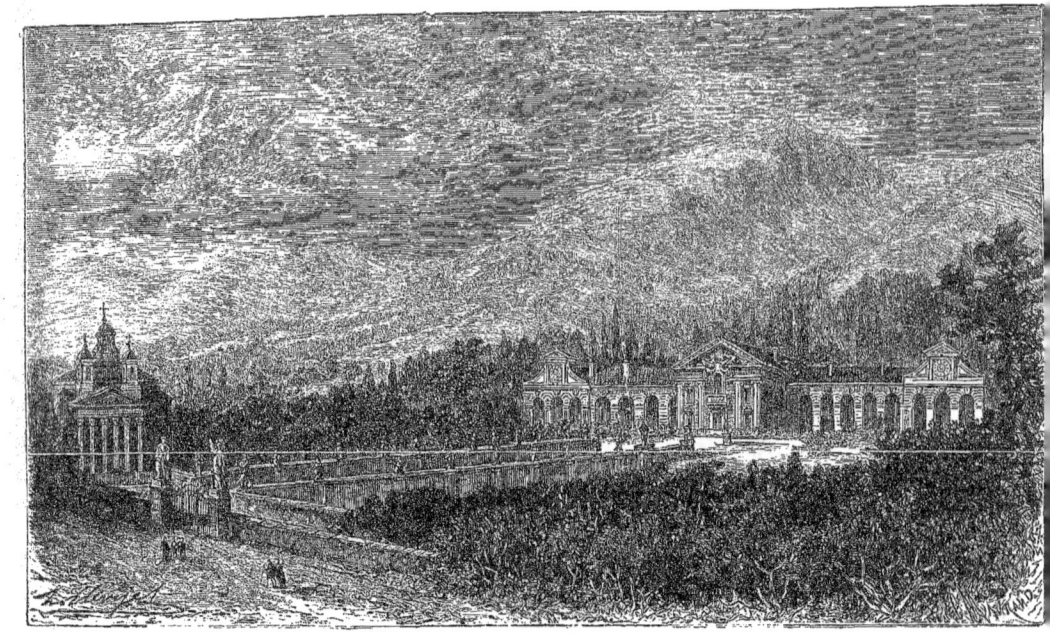

LA VILLA BARBARO, A MASER.
Vue d'ensemble

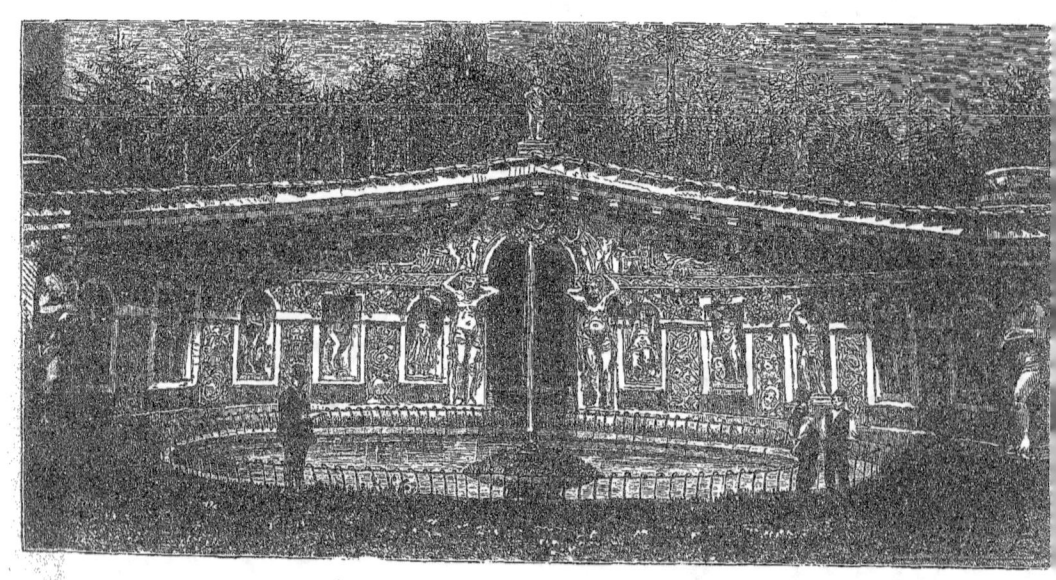

LE NYMPHÉE DE LA VILLA BARBARO, PAR ALESSANDRO VITTORIA.

par des indélicatesses, de véritables escroqueries, qui auraient pu le mener loin s'il n'eût pris la fuite, fut brillante. C'est à lui que l'on doit ce magnifique escalier que Domenico et Bernardino de Mantoue décorèrent d'incrustations de marbre, et que Sansovino devait défigurer plus tard, en 1566, en y plaçant ces deux statues colossales, d'où lui vient le nom d'*Escalier des Géants*. Tout cela, à proprement parler, est de la décoration, décoration fixe et définitive, destinée à servir de fond aux mille cérémonies qui se passaient au Palais ducal.

Avec les Lombardi, l'art vénitien prend une nouvelle forme ; le gothique fait place à l'antiquité, mais à une antiquité gracieuse, élégante, pleine de finesse et même parfois un peu sèche ; comme pour les travaux des Bon, il est souvent fort difficile de distinguer la main de l'un des membres de la famille en particulier; tous les *Guides* font à coup sûr une bien large part au premier des Lombardi, Pietro, en lui attribuant les autels de Saint-Jacques et de Saint-Paul, à droite et à gauche de la nef de Saint-Marc (1462-1471); l'église de Santa Maria de' Miracoli, un bijou digne d'être renfermé dans un écrin (1481-1489); une aile du Palais ducal; le palais Vendramin, élevé par Andrea Lorédan, en 1481 ; le monument de Pietro Mocenigo, à San Giovanni e Paolo (vers 1488) ; à cette liste déjà longue d'aucuns voudraient encore ajouter le palais Corner-Spinelli, sans compter un nombre énorme de sculptures. Je serais plus porté à lui attribuer l'église de San Zaccaria (commencée en 1456, terminée en 1515), que l'on met plus généralement au compte de son parent Martino ; cependant un certain Antonio, fils de Marco, qui apparaît dans les comptes en 1477, semble bien en avoir été, pour une part du moins, l'architecte. Quoi qu'il en soit, c'est là un édifice de transition, car il est encore à moitié gothique et sur un premier ordre, qui appartient absolument à la Renaissance, s'élève un triforium conçu suivant l'ancien système ; il n'y a point là de remaniement; la construction est bien homogène et dénote que l'architecte n'avait pas encore complètement rompu avec les principes qu'on lui avait enseignés dans sa jeunesse. Quant à la façade, de style absolument Renaissance, elle est d'un dessin exquis et d'une admirable proportion ; ses fines moulures, ses sculptures en bas-

DÉCORATION PEINTE DANS UNE SALLE DE LA VILLA BARBARO, PAR PAUL VÉRONÈSE.

reliefs, font plutôt penser à quelque œuvre délicate d'orfèvrerie qu'à un monument d'architecture. D'un tout autre style est la façade de la Scuola di San Marco, transformée aujourd'hui en hôpital. Rien n'y rappelle une époque de transition et son étrange décoration formée de perspectives figurées en marbre de couleurs, ses lions sculptés par Tullio Lombardo, accusent un artiste qui a adopté franchement les modes nouvelles. Antonio Lombardo, fils de Pietro, l'auteur de l'un des bas-reliefs de la chapelle de Saint-Antoine au *Santo* de Padoue ; Moro, fils de Martino, qui travailla beaucoup à la Scuola di San Marco et à l'église San Michele de Murano ; Tullio, fils de Pietro, célèbre surtout par ses sculptures du *Santo* de Padoue et le monument de Giovanni Mocenigo, à San Giovanni e Paolo ; Sante Lombardo, auquel on a à tort attribué le palais Vendramin et la Scuola di San Rocco, mais qui construisit peut-être le palais Trevisani : tels sont les principaux membres de cette famille qui opéra dans la sculpture et l'architecture vénitiennes une véritable révolution. Des sculptures comme celles qui ornent les cheminées du Palais ducal montrent combien ces artistes savaient décorer l'intérieur d'une salle avec goût et sobriété, comment ils avaient su adapter à des usages et à des objets tous modernes la connaissance des monuments antiques ; des constructions comme cet escalier circulaire contenu dans une tour ajourée de délicates arcades qui se trouve près de l'église de San Paternian, indiquent une habileté de constructeur, une originalité de conception peu communes. Voilà un modèle d'élégance à recommander à l'étude des architectes désireux d'introduire quelque variété dans les lignes de leurs façades.

Michele Sanmicheli, que nous trouvons aux gages de la République en plein XVIe siècle, est plutôt un ingénieur militaire qu'un architecte ; toutefois, malgré la construction du château de Sant' Andrea au Lido, il trouve des loisirs pour élever des palais tels que le palais Grimani. Un Toscan, Jacopo Tatti, dit Sansovino, s'est créé à Venise une place à part : architecte, il restaure les coupoles de Saint-Marc, construit la Zecca, la loge du Campanile, la *Scala d'Oro,* la Librairie que termine Scamozzi, le palais Cornaro ; sculpteur, il fond

APOLLON.

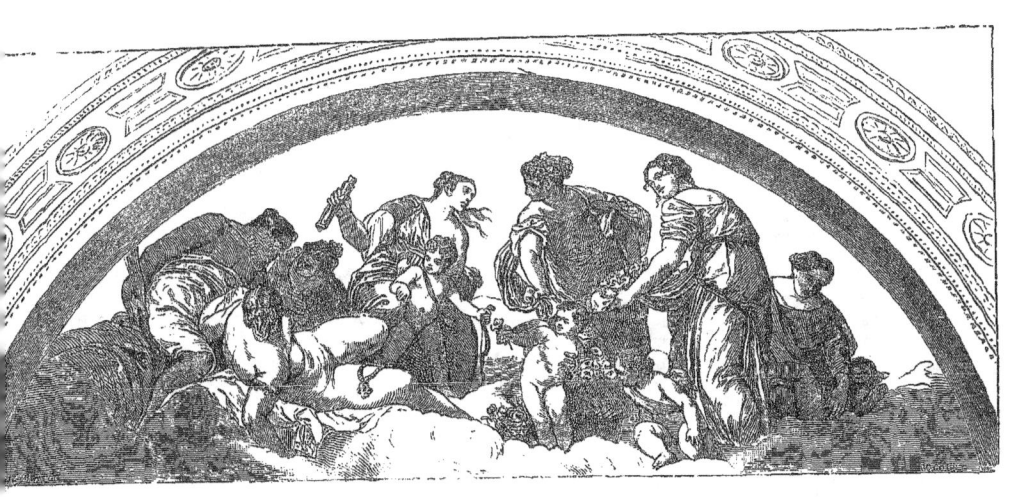

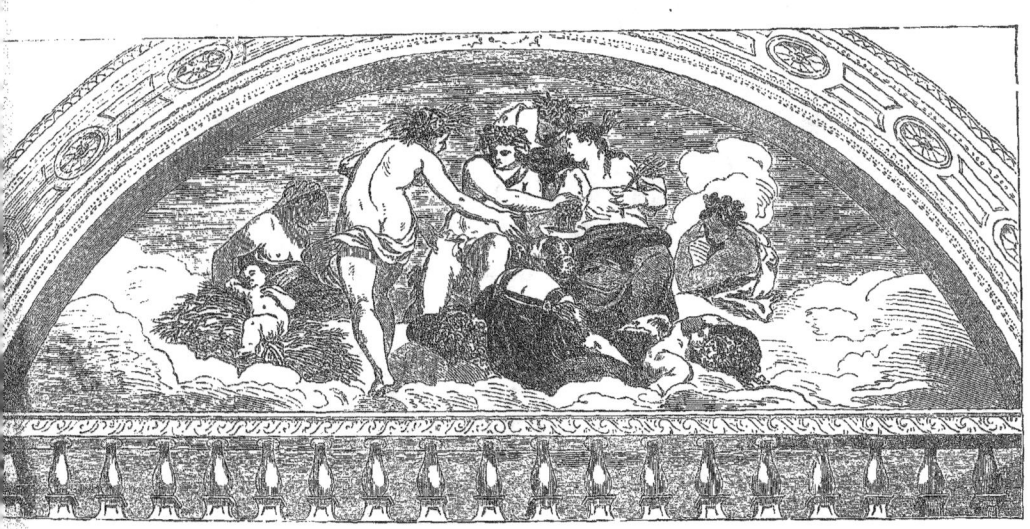

FRESQUES DE PAUL VÉRONÈSE, A LA VILLA BARBARO, A MASER.

des bronzes admirables sur lesquels j'aurai bientôt à revenir et commande à une pléiade d'artistes : tandis que Girolamo de Ferrare et Tiziano Minio exécutent des bas-reliefs pour la Loge, Alessandro Vittoria sculpte des cariatides pour la Librairie ou des stucs pour la Scala d'Oro, que Battista Franco égaye de son pinceau. Du reste, les architectes ne manquent pas à Venise et de tous côtés surgissent des monuments qui vont compléter, par leur masse tantôt gracieuse, tantôt imposante, la décoration de la ville : Andrea Palladio élève San Pietro di Castello, la façade de San Francesco della Vigna, San Giorgio Maggiore, le Redentore ; Vincenzo Scamozzi les *Procuratie Nuove;* Antonio da Ponte répare le Palais ducal incendié en 1577, donne le dessin du pont du Rialto et construit les Prisons.

FRAGMENT
de la décoration de la Villa Barbaro,
par Paul Véronèse.

Si je ne trouve pas que la Chapelle du Rosaire, élevée à San Giovanni e Paolo après la victoire de Lépante (7 octobre 1571), par Alessandro Vittoria, mérite beaucoup d'éloges, si je ne puis m'extasier sur les sculptures de Girolamo Campagna, qui décoraient cette construction plus riche que de bon goût, il faut néanmoins rendre justice à la fécondité d'un artiste tel que Vittoria, décorateur jusque dans sa sculpture, même dans ses bustes qui visent plutôt à l'effet qu'à la profondeur. Je ne voudrais point en médire, mais dans cette façon de comprendre et de traiter les physionomies, on retrouve plutôt l'homme habitué à chercher et à découvrir rapidement un motif d'ornementation, qu'à creuser un caractère et en rendre les moindres traits à l'aide de l'ébauchoir et du ciseau. Mais ce que sa sculpture a de vide, elle le rachète par une

FRESQUE DE PAUL VÉRONÈSE, A LA VILLA BARBARO.

ampleur et une largeur d'exécution qui font que ses modèles n'ont pas le droit de se plaindre de l'artiste.

J'avoue qu'en dépit de l'opinion de Selvatico, les œuvres d'un architecte tel que Longhena ne provoquent chez moi aucune colère et que ni le palais Rezzonico ni le palais Pesaro ne m'effrayent par leur masse ; c'est massif, c'est vrai, mais l'aspect général est si puissant que l'on peut bien passer par-dessus quelques détails de décoration un peu surchargés. J'abandonnerai tout à fait au contraire des créations telles que celles d'Alessandro Tremignan et d'Arrigo Marengo : la façade de l'église de San Moïse, qui date de 1688, ne peut pas à proprement parler passer pour de l'architecture, car toutes les lignes, s'il y en a, disparaissent sous des ornements du plus mauvais goût. En me montrant sévère pour ces débordements qui n'ont pas d'excuses, je pourrais être indulgent pour les créations du xviii⁰ siècle : tout cela est contourné, trop doré, je l'accorde, mais il est bien permis de mettre un peu d'or autour des peintures quand celles-ci sont d'un homme tel que Tiepolo. Au surplus, qui, en voyant une fresque du maître, accorde un regard aux fanfreluches qui l'entourent !

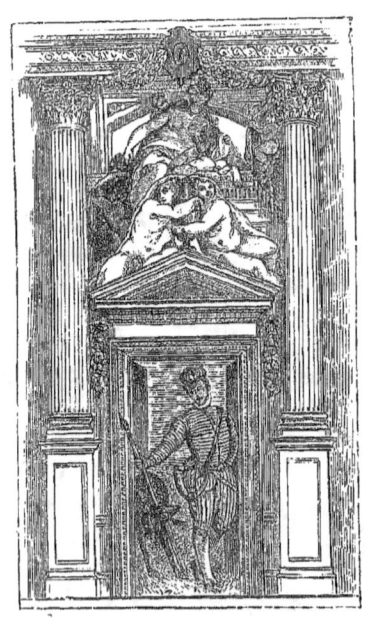

FRAGMENT
de la décoration de la Villa Barbaro,
par Paul Véronèse.

Si j'ai laissé de côté des sculpteurs comme Alessandro Leopardi, si je n'ai pas nommé une foule de fondeurs vénitiens, c'est que cet art du bronze a pris à Venise, du xv⁰ au xviii⁰ siècle, un tel développement qu'on doit l'étudier séparément et que là il est positivement impossible de séparer l'art proprement dit de l'art décoratif.

Je ne voudrais pas m'attarder outre mesure sur des points qui sont presque des hors-d'œuvre pour le sujet que je veux traiter en particulier : il me faut cependant dire quelques mots aussi brefs que

THÉTIS VENANT CONSOLER ACHILLE.
Fresque de Giambattista Tiepolo, à la Villa Valmarana, près de Vicence.

possible de la peinture à Venise. Plus que toute autre école, l'école vénitienne s'est appliquée à décorer les édifices. En retard sur ses émules, mais d'une fécondité et d'une durée extraordinaires, elle donne, dès ses origines, libre carrière à ces tendances. Les Bellini déjà, les Vittore Carpaccio, s'efforcent plus que tous leurs rivaux de remplacer en quelque sorte la tapisserie par leurs tableaux. S'ils font des tableaux de chevalet, ils exécutent aussi des suites comme la *Légende de sainte*

FRESQUE DE PAUL VÉRONÈSE, A LA VILLA BARBARO.

Ursule ou la décoration de San Giorgio degli Schiavoni, ou des compositions comme la *Procession de Saint-Marc*. Là préocupation d'avoir des fonds très compliqués, aux architectures savamment combinées, est aussi plus vive que partout ailleurs; ne nous en plaignons pas, car c'est à cette circonstance que nous devons d'avoir les portraits exacts de maint monument détruit ou modifié depuis lors. Mais ce n'est là qu'un petit côté de la question et les Flamands, par exemple, ont poussé aussi loin l'amour du détail. Ce qu'il importe surtout de remarquer, c'est la fécondité des maîtres vénitiens ; je crois bien que

FRESQUE DE GIAMBATTISTA TIEPOLO, A LA VILLA VALMARANA, PRÈS DE VICENCE.

si la peinture devait se mesurer au mètre carré, ce seraient eux qui auraient la palme. Ce que des maîtres comme Paul Véronèse, le Titien, le Tintoret ou Tiepolo ont brossé de toiles ou de fresques est vraiment gigantesque, et presque toujours cependant leur peinture n'est que le complément obligé de l'architecture : l'architecte est resté, comme au Moyen-Age, le maître de l'œuvre ; mais bien entendu il n'en est pas moins vrai que quand la peinture est bonne, comme c'est le cas, c'est sur l'ouvrage du peintre que se reporte à peu près toute

FRAGMENT DE LA DÉCORATION DE LA VILLA BARBARO
par Paul Véronèse.

l'attention. Sans parler des fresques que le Giorgione et le Titien exécutaient pour la façade du *Fondaco dei Tedeschi,* on pourrait citer maint exemple où les plus grands peintres vénitiens se sont réduits au rôle de décorateur : dans cette église de San Sebastiano, où tout rappelle le souvenir de Paul Véronèse, qui y est enterré, le maître lui-même n'a-t-il pas décoré les murs d'élégantes guirlandes et n'a-t-il pas recouvert de peintures admirables les volets de l'orgue ?

Si nous nous plaçons au point de vue de la décoration, la peinture vénitienne est représentée par cinq artistes, qui tous cinq, à des degrés différents, ont eu le génie de la composition décorative : Paul Véronèse,

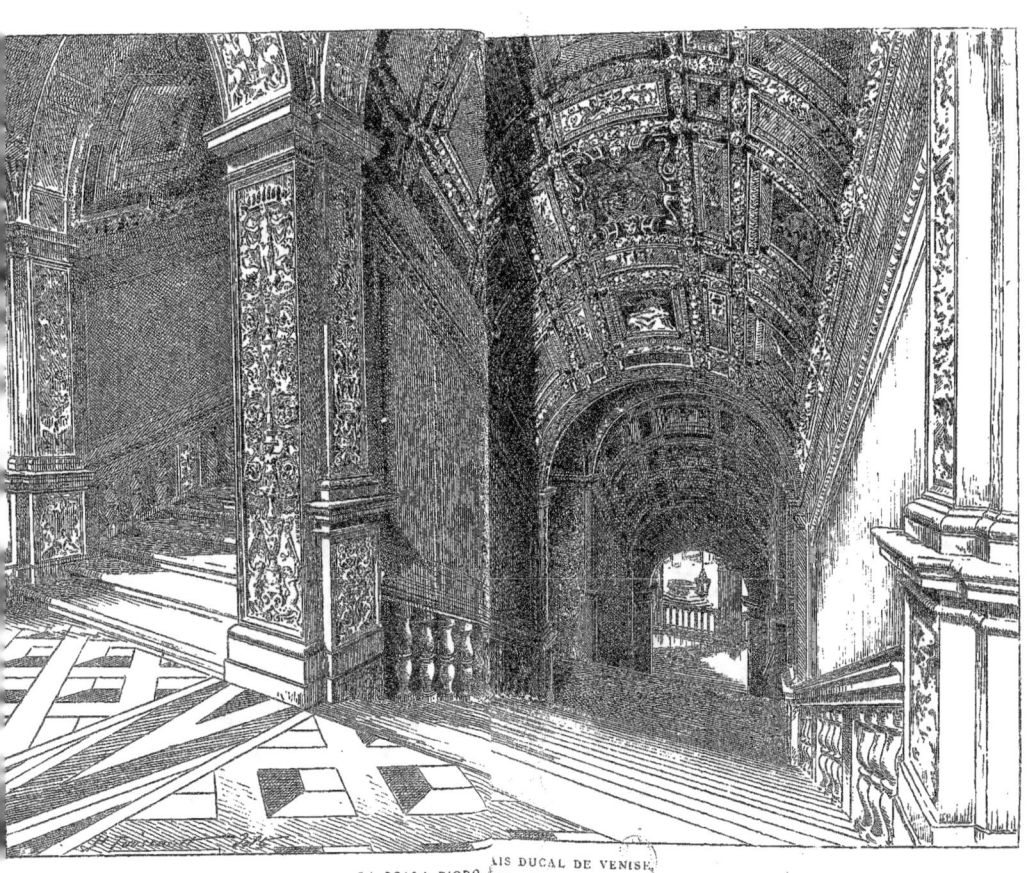

LA SCALA D'ORO, PALAIS DUCAL DE VENISE, par Vittoria.

FRESQUE DE GIAMBATTISTA TIEPOLO, A LA VILLA VALMARANA, PRÈS DE VICENCE.

Palma le Jeune, le Titien, le Tintoret; puis, franchissant un siècle, Tiepolo. Leurs œuvres sont trop connues pour qu'il soit nécessaire de s'y arrêter longtemps; une simple mention suffit pour remettre en mémoire au lecteur la décoration du palais des Doges, les fresques admirables de la villa Barbaro à Maser, qu'encadrent des stucs d'Alessandro Vittoria. Me sera-t-il permis toutefois de rappeler le caractère tout intime de certaines des compositions imaginées par Véronèse? A côté de ces grands plafonds où se meuvent sans effort tous les dieux de l'Olympe, apparaissent, dans des proportions plus modestes, des scènes vénitiennes, qui font de Véronèse l'ancêtre direct de Tiepolo. Et d'ailleurs, qu'est-ce en somme que des compositions comme *les Noces de Cana* ou *le Repas chez Simon le Pharisien*, que de grandes compositions décoratives destinées à nous faire comprendre, d'une façon un peu théâtrale peut-être, la vie vénitienne? Un tableau semblable nous en apprend plus long sur les usages, les costumes, les mille riens de la vie de tous les jours, qu'un gros volume de mémoires. Si Palma, si Titien, n'ont pas eu à recouvrir de peintures des surfaces aussi grandes que Véronèse ou le Tintoret, ils n'en sont pas moins, eux aussi, des décorateurs; mais il est certain que dans ce genre la

FRESQUE DE TIEPOLO,
à la Villa Valmarana, près de Vicence.

palme appartient sans contestation à Tiepolo, dont la fécondité à Venise, à Madrid et dans cent endroits, a produit, sans jamais se lasser, de véritables chefs-d'œuvre. Né cent ans plus tôt, c'eût été un second Véronèse, plus brillant encore que le premier. Malgré les quelques défauts que l'on peut relever dans ses œuvres, défauts qui appartiennent bien plus à son époque qu'à lui-même, Tiepolo renouvelle en pleine décadence les tours de force des artistes de la Renaissance. Il était fait pour pratiquer tous les arts et je me le représente facilement commandant une armée de praticiens et d'ouvriers, et improvisant des

TOMBEAU DU DOGE MARINO FALIER.
(Musée Correr.)

pages immenses. Qu'on examine les fresques dont il a décoré tant d'églises à Venise, ou les grandes compositions du palais Labbia, ou bien encore les mascarades ou les sujets de genre de la Villa Valmarana, près de Vicence, on retrouve partout, et sans plus de faiblesse que chez les meilleurs Vénitiens du XVIe siècle, la même habileté de composition, la même fougue, la même vie ; ses personnages vivent réellement en plein air et il semble que le vent qui agite les draperies va vous fouetter le visage. Comme Paul Véronèse, à côté de ses types classiques, trop classiques parfois et aux gestes tant soit peu académiques, le même homme peint des scènes du carnaval de Venise ou des Chinois qui sont bien réellement des Chinois de paravent.

Le fils de Tiepolo, Giovanni Domenico, qui aida son père dans plusieurs de ses travaux, ne s'élève que bien rarement au-dessus du médiocre et le nom qu'il porte l'écrase.

J'arrêterai ici cette trop longue introduction sans même consacrer une ligne à Rosalba Carriera, au Canaletto, à Guardi, à Pietro Longhi, qui tous nous font pénétrer dans la vie vénitienne telle qu'elle était à la fin de la République, vie de fêtes et d'amusements dans une ville envahie par les étrangers. Je n'ai point eu la prétention de tracer un tableau, même rapide, de l'art vénitien depuis la Renaissance; j'ai voulu mettre simplement, en tête d'un livre consacré à l'étude des arts industriels, les noms de ceux qui, pendant trois ou quatre siècles, ont concouru à leur donner leur éclat. Aucun artiste vénitien n'a pensé s'abaisser en fournissant des modèles aux artisans et le Titien, en dessinant des compositions pour des services de faïence, estimait sans doute être aussi utile et cultiver tout aussi bien le grand art, qu'en peignant le plus beau de ses tableaux. Puisse cet heureux temps revenir et nos artistes offrir à notre industrie des modèles dignes d'eux, dignes des traditions de l'art français !

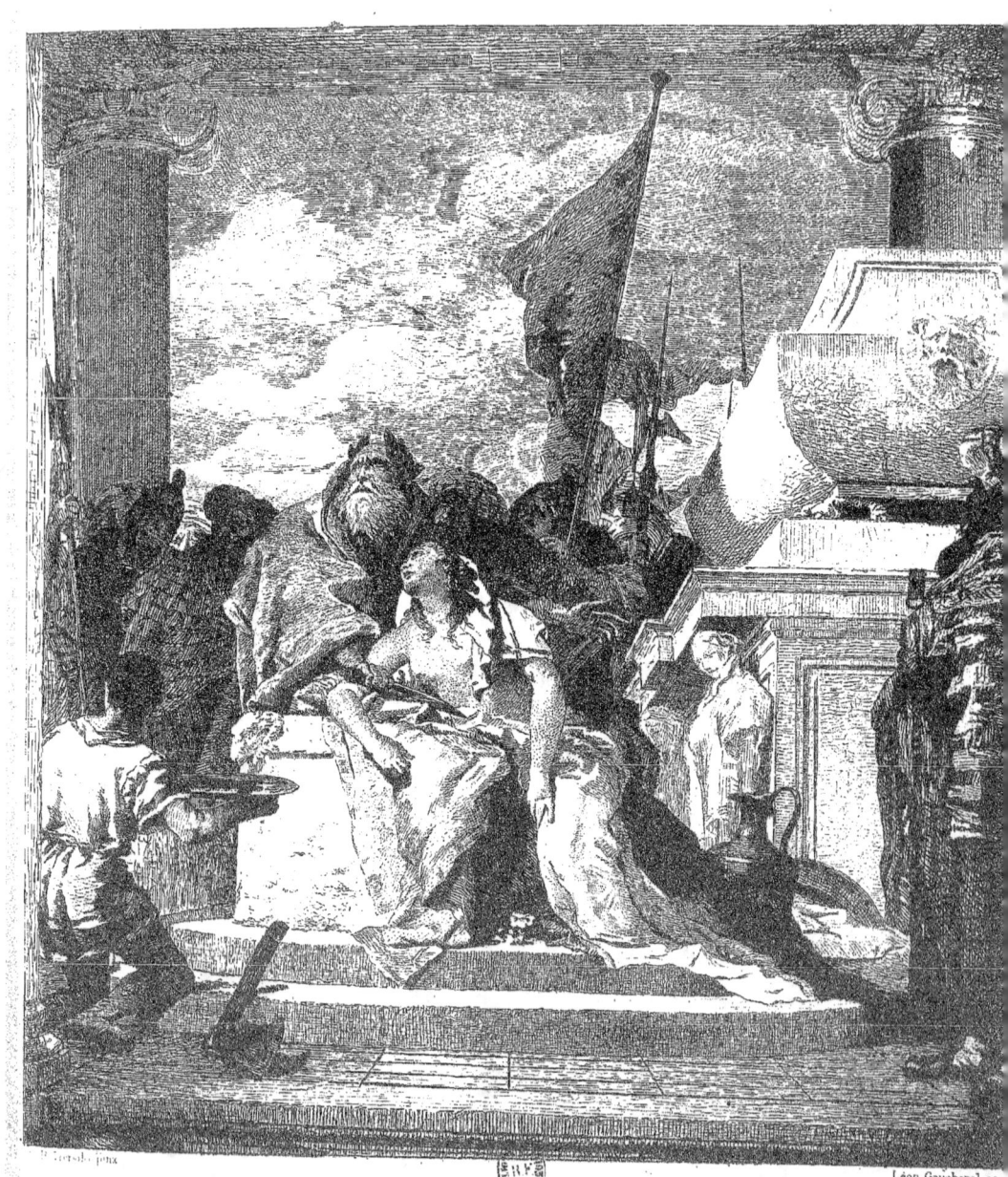

LE SACRIFICE D'IPHIGÉNIE.
(Fresque de la Villa valmarana.)

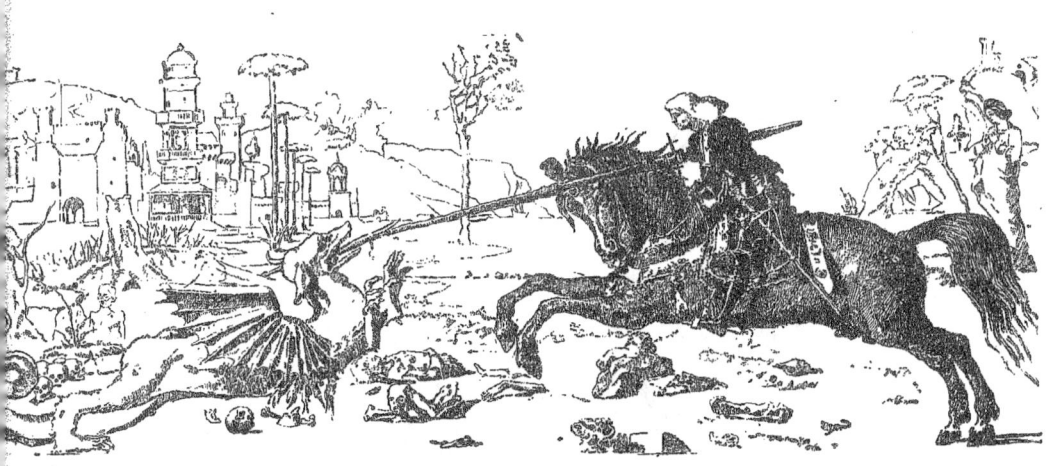

SAINT GEORGES TUANT LE DRAGON.
Peinture de Vittore Carpaccio. — (Scuola degli Schiavoni, à Venise.)

CHAPITRE PREMIER

LE BRONZE

Le Musée Correr. — Le *Fondaco de' Turchi*. — Les *campaneri* de Venise. — Les portes de bronze de Saint-Marc. — Les candélabres de San Giorgio Maggiore. — Les fondeurs du xiv° siècle. — Les médailleurs. — Les fabricants de plaquettes. — Vittore Gambello. — Gentile Bellini. — Alessandro Leopardi. — L'École padouane : Andrea Briosco. — Les chandeliers et les *battitoi* de bronze. — Jacopo Sansovino. — La porte de la sacristie de Saint-Marc. — Alessandro Vittoria : la chapelle de Lépante. — Bustes. — Tiziano Aspetti. — Les margelles de puits. — Les Conti et les Alberghetti. — Antonio Gaï. — Les cuivres repoussés.

MINIATURE DU XV° SIÈCLE.
Extraite d'un manuscrit conservé au Musée Correr, à Venise.

INSI que je l'ai dit dans l'*Introduction*, j'ai l'intention de grouper autour des collections du Musée Correr les éléments d'une histoire des arts décoratifs à Venise à partir de la Renaissance. Sans m'astreindre à faire du Musée un véritable guide — la chose a été admirablement faite par Lazari, et je n'ai pas à la refaire — je pense qu'il serait regrettable de laisser de côté dans un pareil tableau un très grand nombre d'œuvres d'art qui décorent le Musée municipal de Venise. Beaucoup d'entre elles, me dira-t-on, ne sont pas vénitiennes ; d'accord. Mais la plupart n'ont-elles pas concouru à la déco-

ration extérieure ou intérieure de Venise, et avons-nous le droit, quand nous faisons l'histoire des arts décoratifs dans un pays, d'en retrancher tout ce qui n'a pas été fabriqué dans le pays même? Il

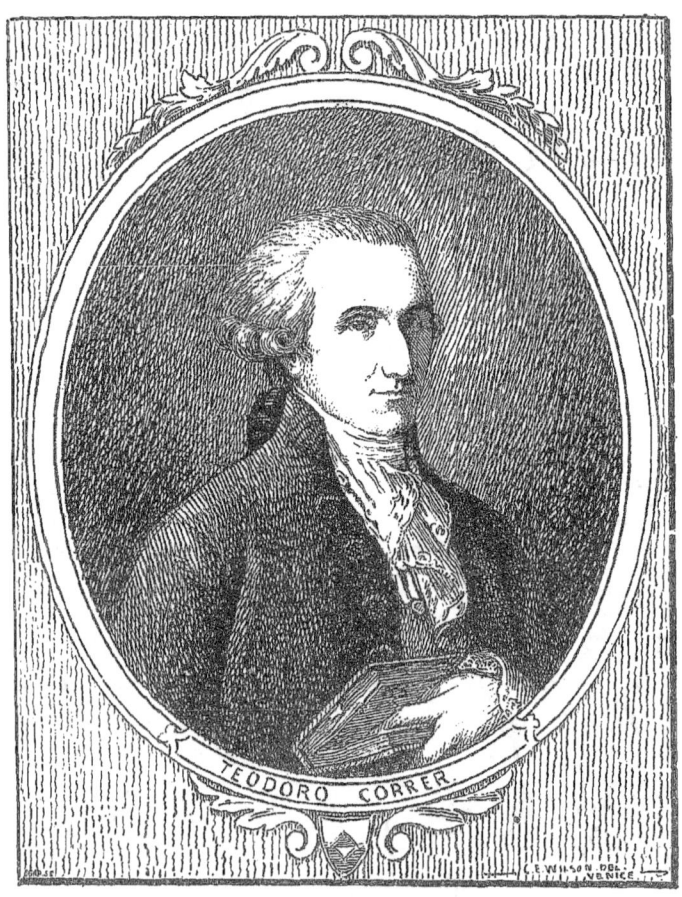

PORTRAIT DE TEODORO CORRER,
fondateur du Musée Correr, à Venise.

serait déjà peu légitime d'isoler dans une semblable étude un pays tout entier; en isoler une partie me semblerait inacceptable. Il ne faudra donc point s'étonner si dans ce travail on trouve parfois de longues digressions au sujet d'œuvres faites pour des Vénitiens, sinon par des Vénitiens.

Mais avant d'entrer dans le vif de mon sujet, il ne sera peut-être pas inutile de dire un mot du Musée dans lequel je prierai maintes fois le lecteur de me suivre. Je le ferai brièvement, mais le palais lui-même qui contient ces collections mérite qu'on s'y arrête un instant.

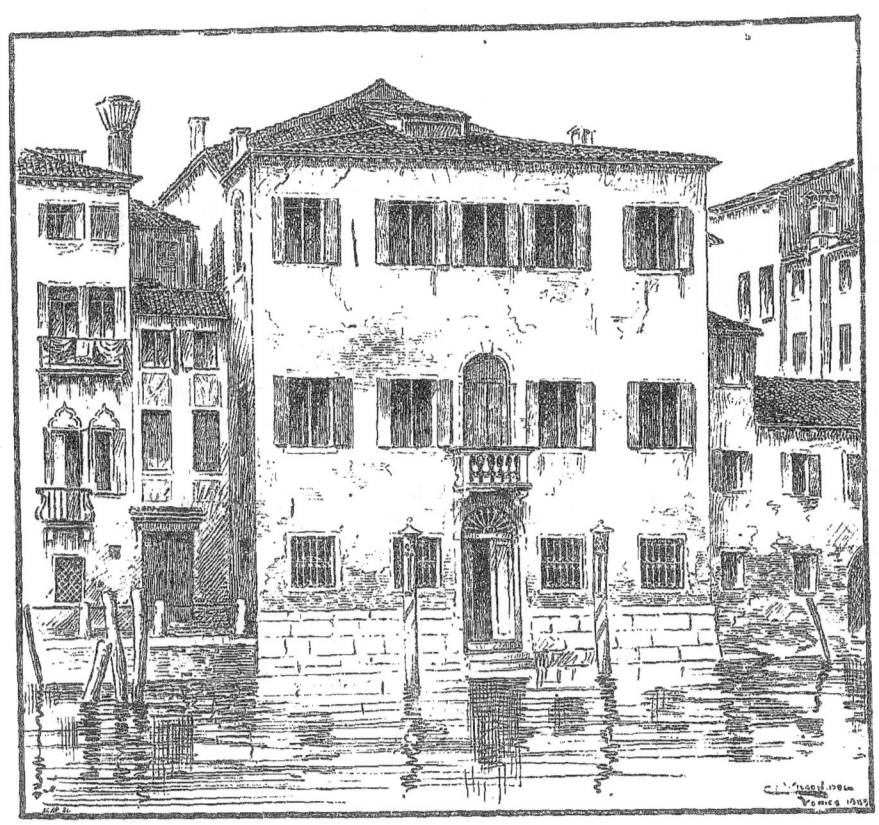

LA MAISON DE TEODORO CORRER, A VENISE.

Sans la généreuse donation faite par Teodoro Correr à sa patrie en 1830, Venise ne posséderait probablement pas encore de Musée archéologique véritablement vénitien, ou, du moins, les collections qui le composeraient seraient bien pauvres. Et pourtant, il n'est peut-être pas de ville en Italie qui ait été aussi riche en objets d'art que Venise : bronzes, orfèvrerie, émaux, céramique, verrerie, étoffes,

dentelles, meubles sculptés ou incrustés, remplissaient autrefois ses palais, vides aujourd'hui, ou transformés en hôtels et en magasins ; mais si les monuments d'architecture sont restés debout, les objets d'art se sont depuis longtemps envolés, et ce serait en vain que l'on tenterait aujourd'hui de réunir à Venise même une collection telle que celle de Correr. C'était une besogne plus aisée à la fin du

DÉCORATION DE LA PORTE DU FONDACO DE' TURCHI.

XVIII^e siècle ou au commencement du XIX^e ; néanmoins, pour y parvenir, un homme a dû y employer toute son existence.

La biographie de Teodoro Correr est curieuse autant pour le moins que son Musée. On dirait que ce noble Vénitien de la décadence a voulu réunir les derniers témoins d'une grandeur et d'une puissance que sa patrie ne devait plus connaître. Il y a quelque chose de touchant, mais aussi de bien significatif, dans le soin que cet homme, qui se fait abbé pour échapper aux honneurs dont la République le

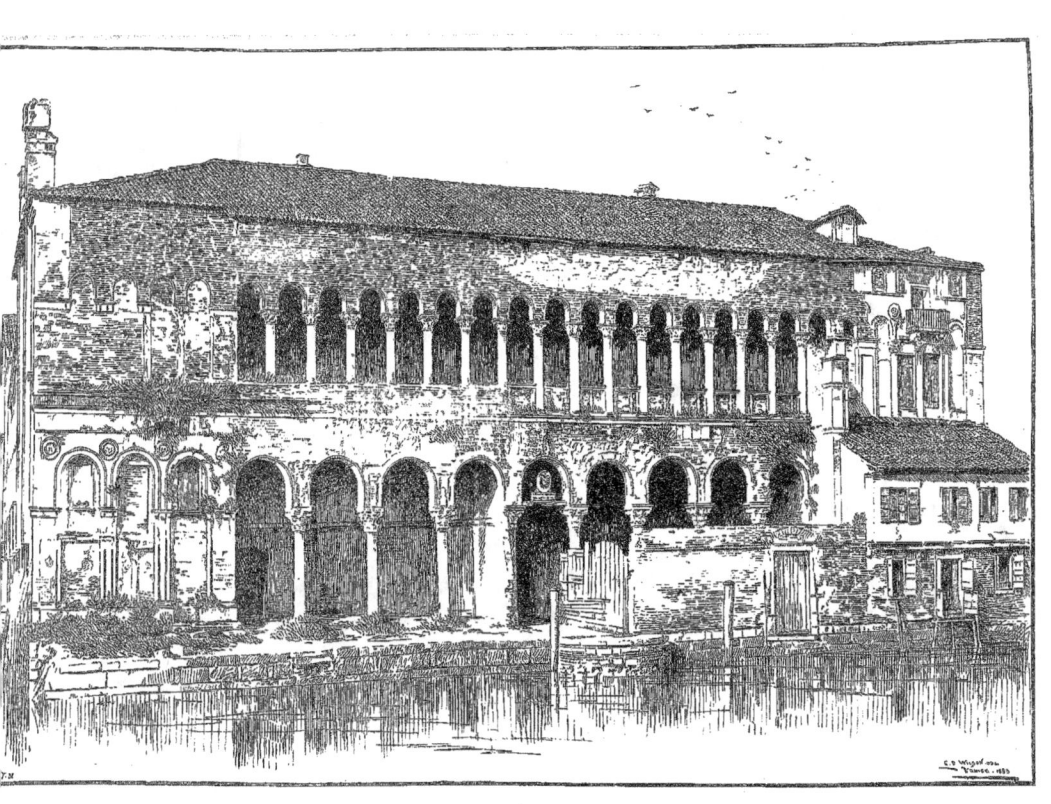

LE FONDACO DE' TURCHI.
Aujourd'hui Musée Correr, avant sa restauration.

comble, prend de réunir tout ce qui peut rappeler un passé qui s'écroule sans espoir.

Né à Venise en 1750, d'une ancienne famille qui avait donné à la République des généraux et des sénateurs, à l'Église un pape — Grégoire XII — et des cardinaux, Teodoro Correr entra au Grand Conseil en 1775, et, après avoir parcouru les différents échelons de la hiérarchie, il devint, en 1779, membre du Conseil des Dix. Au sortir de cette charge, il eût sans doute été forcé, pour obéir aux lois de la République, d'accepter quelque mission lointaine, quelque ambassade peut-être. Mais Correr aimait trop ses chères études pour s'en laisser détourner par des ambitions politiques. Afin d'échapper aux honneurs, il entra dans les ordres et put ainsi, libre de tout souci, ne s'occuper que des collections qu'il voulait former et qui devinrent bientôt très importantes, grâce à l'acquisition de cabinets presque entiers. Il fit tour à tour entrer dans son Musée la moitié des manuscrits de la collection de Giacomo Soranzo, les collections de dessins et d'estampes de Marco Foscarini, du couvent de Saint-Mathias de Murano, de Brunacci, de Cortinovis et de Dal Ponte ; les pierres gravées de Zanetti, le médaillier du couvent de la Miséricorde de Padoue ; les tableaux de Molin, de Pellegrini et d'Orsetti. Dans ces conditions, une collection est vite constituée. Aussi, quand Correr la laissa par testament à sa ville natale, était-elle assez considérable pour former un Musée extrêmement riche. Mais ce n'était pas encore assez de l'avoir fondé, il fallait assurer son

Détail d'architecture du Fondaco de' Turchi.

Détail d'architecture du Fondaco de' Turchi.

Détail d'architecture du Fondaco de' Turchi.

Détail d'architecture du Fondaco de' Turchi.

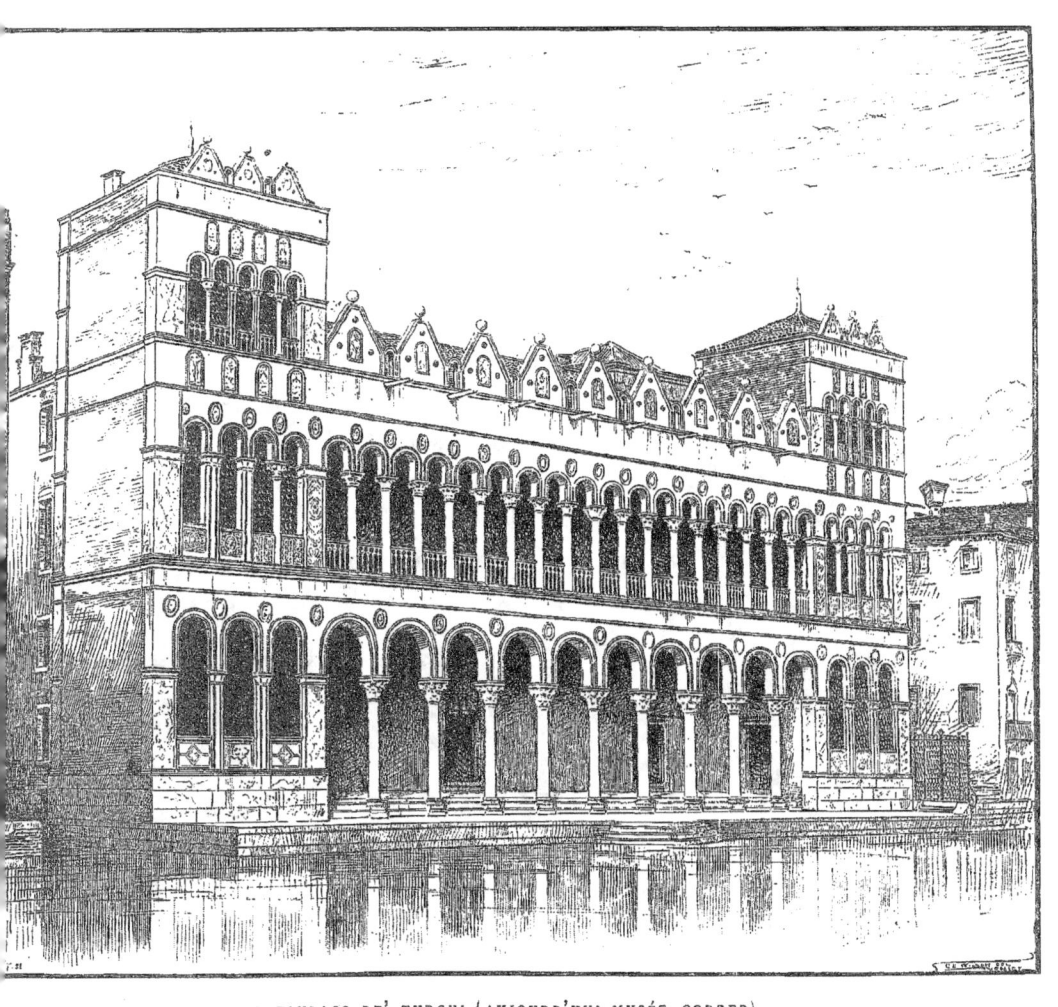

LE FONDACO DE' TURCHI (AUJOURD'HUI MUSÉE CORRER).

existence : c'est ce à quoi Correr ne manqua pas de pourvoir, et c'est ainsi que son Musée, augmenté de dons successifs et de nouvelles acquisitions, est devenu le *Museo Civico e raccoltà Correr.*

Installé d'abord dans la maison du donateur, devenue bientôt trop étroite pour lui, le Musée Correr fut classé avec un soin religieux par

DÉTAIL D'ARCHITECTURE DU FONDACO DE' TURCHI.

Vincenzo Lazari, auteur d'ouvrages fort estimés sur les antiquités vénitiennes. Le catalogue qu'il a donné, sous le titre de *Notizia delle opere d'arte e d'antichità della raccoltà Correr di Venezia* (Venise, 1859), comprend seulement une partie des collections. C'est un véritable chef-d'œuvre d'érudition, et il est bien regrettable qu'on ne l'ait point

DÉTAILS D'ARCHITECTURE DU FONDACO DE' TURCHI.

réimprimé, en se contentant d'y faire les additions devenues indispensables avec le temps. Nous lui avons fait de nombreux emprunts pour cette étude et nous aurons constamment à le citer. Si parfois nous ne partageons pas l'avis de Lazari sur certaines pièces, nous n'avons garde d'oublier que son travail remonte à trente ans et que l'archéologie a fait quelques progrès depuis. La *Guida del Museo Civico e raccoltà*

Correr, qui a remplacé le catalogue de Lazari, ne peut avoir la prétention de passer pour une œuvre scientifique; c'est une sèche énumération des objets, par salle et par vitrine, et l'usage en est parfois fort malaisé. Nous attendons avec impatience la publication du Catalogue raisonné qui doit mettre fin à cet état de choses.

CHAPITEAU DU FONDACO DE' TURCHI.

Le Musée fut ouvert en 1836 dans la maison même du donateur; mais on ne pouvait songer à le laisser indéfiniment dans ce local. Toutefois il devait se passer de longues années avant qu'il fût installé dans une demeure digne de lui. Pour l'organiser convenablement, il fallait un grand palais; la chose n'est pas rare à Venise, mais encore fallait-il trouver un palais qui pût être facilement aménagé en Musée et où le jour ne fît pas trop défaut. De plus, il était presque néces-

saire de choisir une construction dont le style fût bien vénitien. A ce point de vue, le choix du *Municipio* a été excellent ; on ne pouvait faire mieux que de restaurer un des plus vieux monuments de Venise, le *Fondaco de' Turchi,* devenu un vulgaire entrepôt, mais encore plein de grands souvenirs. Les travaux à exécuter étaient très considérables et coûteux ; aussi ne fut-ce que le 4 juillet 1880 que le Musée, enfin réinstallé dans sa nouvelle demeure, put être ouvert au public.

Détail d'architecture
du Fondaco de' Turchi.

Le *Fondaco de' Turchi,* par l'originalité de sa construction, s'est conquis une place à part au milieu des somptueuses demeures qui bordent le Grand Canal et en font la plus belle rue qui soit au monde. C'est l'une des plus vieilles constructions de Venise.

DÉTAIL D'ARCHITECTURE DU FONDACO DE' TURCHI.

Bien que nous n'acceptions que sous bénéfice d'inventaire la date qui est généralement assignée à sa fondation — le x^e siècle — il n'en est pas moins vrai que l'ensemble est très ancien ; il y a là un de ces mélanges très curieux de style oriental et de style byzantin, qui forment un des caractères les plus frappants de l'architecture vénitienne du haut Moyen-Age. Ce qui distingue surtout ce palais, comme aussi les palais Far-

setti et Lorédan, ce sont les arcs surhaussés qui relient les colonnes de la façade et aussi ces mille médaillons de marbre sculpté qui sont encastrés dans les murailles. Presque tous offrent des motifs empruntés à l'Orient et surtout aux étoffes orientales : paons ou colombes affrontés ou adossés, cerfs, lions ou léopards ; les chapiteaux à larges feuilles dérivent aussi directement des chapiteaux byzantins tels qu'on les voit à Ravenne, avec une addition d'éléments purement orientaux; on n'y rencontre cependant pas cette imitation complète des caractères arabes dont on trouve quelques exemples sur des fragments très anciens d'architecture vénitienne.

DÉTAIL D'ARCHITECTURE
du Fondaco de' Turchi.

Tous ces motifs d'ornements sont évidemment fort antiques, mais il faut certainement tenir compte de leur persistance, et telle étoffe lucquoise du xiv^e siècle nous offrirait la même décoration. Est-ce à dire qu'il faille rajeunir à ce point ces monuments? Non, assurément; cependant, s'il nous est permis d'émettre un avis en cette matière, nous pencherions plutôt pour le xi^e siècle, voire pour les environs du xii^e, que pour le x^e, dont le style architectonique nous paraît encore bien indéterminé.

La construction qui prit en 1621 le nom de *Fondaco de' Turchi*, après avoir appartenu successivement à plusieurs familles vénitiennes, fut donnée à la fin du xiv^e siècle par la République aux princes de la maison d'Este et passa ensuite entre les mains de

LE DERNIER TURC
du Fondaco de' Turchi.

la famille Priuli, puis de la famille Pesaro. En 1621, il fut loué pour servir d'habitation aux Turcs, d'où le nom de *Fondaco de' Turchi*, qui lui est resté. C'était une façon de mettre à part les musulmans, de les isoler et d'empêcher que leurs mœurs ne fussent adoptées par les chrétiens. Même après la chute du gouvernement vénitien, en 1797, le *Fondaco* continua à être habité par des musulmans, et nous mettons ici, sous les yeux du lecteur, le portrait du dernier Turc qui y ait demeuré, portrait exécuté en 1839. A cette époque le palais était bien délabré; déjà, au xvii^e siècle, on avait rasé les deux tours qui en surmontaient les extrémités et qui sont très visibles sur les anciens plans de Venise; ce fut encore bien pis dans ce siècle-ci, quand le *Fondaco* devint la propriété d'Antonio Busetto, dit Pettich, et fut transformé en entrepôt de tabacs. C'était une assez triste fin pour un palais dans lequel Alphonse II d'Este avait reçu le roi de France Henri III, en 1574, et où le Tasse avait composé une partie de *la Jérusalem délivrée*. Il est certain que, s'il n'avait point été choisi pour renfermer le Musée Correr, il aurait fini, comme beaucoup d'autres palais, par s'en aller pierre par pierre, et c'eût été grand dommage[1].

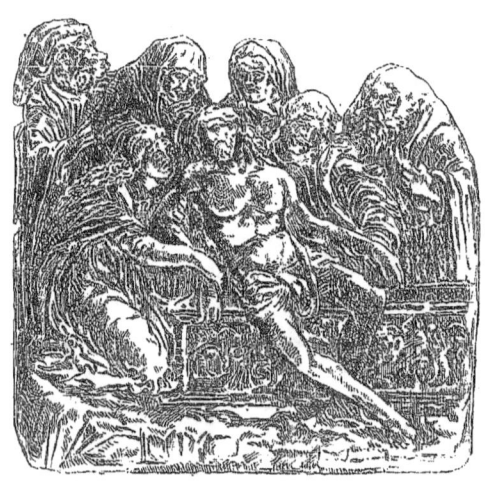

MISE AU TOMBEAU.
Plaquette en bronze par Moderno.

D'aucuns trouveront que la restauration a été poussée un peu loin : certainement l'architecte a dû tirer de son imagination bien des motifs d'ornements, ou du moins les copier sur d'autres monuments; néanmoins, il est facile de se convaincre que les principaux éléments de la

1. Sur le *Fondaco de' Turchi* et les fêtes qui y furent données au xv^e et au xvi^e siècle, voyez un travail de M. Gustave Gruyer : *le Palais des princes d'Este, à Venise*, publié dans la *Gazette des Beaux-Arts*, 2^e période, t. XXXVI, nov. 1887, p. 338 et suiv.

restauration existaient en entier. Tel qu'il est aujourd'hui, le *Fondaco de' Turchi* est une charmante construction; il n'y manque plus que la patine que le temps peut seul lui donner. Ajoutons qu'il se prête parfaitement à l'installation d'un Musée. Le péristyle inférieur, avec ses belles colonnes de marbre, la cour, avec son portique, sont parfaitement aménagés pour renfermer les grands monuments de sculpture, et la *Loggia* du premier étage forme une superbe salle d'armes. Le second

GENTILE BELLINI.
Médaille par Vittore Gambello, dit Camelio. — (Musée Correr, à Venise.)

étage est réservé à la bibliothèque et à la salle d'étude, rouages indispensables, que plus d'un grand Musée attend encore.

Si l'on considérait le métier de préférence à la valeur des œuvres, à Venise, comme partout à la Renaissance, l'orfèvrerie aurait le pas sur l'art du bronze. Tout sculpteur commençait par être orfèvre, c'est là un fait trop souvent constaté pour qu'il soit nécessaire de l'appuyer d'exemples; néanmoins on étudiera d'abord ici l'histoire du bronze et des différentes formes qu'il a prises à Venise quand les artistes l'ont appliqué à la décoration des édifices; quelque importants qu'aient été les monuments d'orfèvrerie créés au Moyen-Age ou à des époques plus rapprochées de nous par les artistes vénitiens, quelque somptueux que

soient ceux de ces monuments encore subsistants, ils sont loin de valoir les œuvres des fondeurs en bronze, infiniment plus nombreuses et infiniment supérieures au point de vue de l'art. C'est donc par le bronze que l'on commencera et, sans s'attarder à faire une histoire complète de la sculpture vénitienne, on voudrait montrer à Venise l'origine et les progrès d'un art qui s'est perpétué jusqu'à la fin du xviii^e siècle;

DAVID VAINQUEUR DE GOLIATH.
Plaquette en bronze par Moderno.

comment les traditions des fondeurs du Moyen-Age se sont modifiées à la Renaissance, à quelles influences sont dues ces modifications qui ont donné naissance à des artistes tels que Gambello et Leopardi; comment des artistes étrangers tels que Sansovino ont pu créer de précieux modèles d'art décoratif que les fondeurs ont vulgarisés pendant plus d'un siècle; entre temps on n'aura garde d'oublier des artistes tels que les Conti et les Alberghetti; plus modestes, ils ont cependant doté Venise de véritables chefs-d'œuvre, tandis qu'ils concouraient à la défense de la République en fondant d'admirables

canons; ils faisaient ainsi respecter sa puissance au dehors et allaient attester partout son goût et son amour des arts.

L'art du bronze, à Venise, semble avoir pris de bonne heure une singulière extension. Ses maîtres fondeurs, ses *campaneri*, pourraient à la rigueur passer pour avoir enseigné aux Grecs l'usage des cloches, en plein ix° siècle : or, pour enseigner quelque chose aux Grecs de

MARS ET LA VICTOIRE.
Plaquette en bronze par Moderno.

cette époque, il fallait qu'ils fussent déjà fort habiles artisans. Si l'on en croit la chronique de Sagornino[1], le doge Orso Partecipazio (864-881) fit présent de douze cloches à l'empereur Basile le Macédonien, qui les installa dans une église nouvellement construite par ses soins; et, ajoute le chroniqueur, « ce fut à partir de ce moment que les Grecs commencèrent à faire usage des cloches ». Sans s'arrêter à ce qu'une semblable assertion peut avoir de légendaire, on constate dès le commencement du xii° siècle que l'art de couler le bronze, de le

[1]. Cité par Urbani de Gheltof, *les Arts industriels à Venise*, p. 50.

ciseler, de l'incruster de métaux précieux, était pratiqué couramment à Venise; deux des portes qui donnent accès dans la basilique de Saint-Marc ont été exécutées sur les ordres de Leone da Molino, procurateur de Saint-Marc de 1112 à 1138; et la grande porte centrale, aux vantaux incrustés d'argent, aux personnages accompagnés d'inscriptions latines, rappelle ces portes exécutées en 1070 à Constantinople pour l'église Saint-Paul hors les Murs, à Rome[1]. C'est la même technique ou à peu près et ce sont les mêmes procédés aussi que l'on retrouve sur une autre porte de Saint-Marc, celle de droite, dans laquelle une légende veut nous faire retrouver une des portes enlevées en 1204 à l'église de Sainte-Sophie[2].

LA VIERGE ET L'ENFANT JÉSUS.
Plaquette en bronze par Moderno.

Il n'y a du reste dans cette imitation d'une œuvre grecque rien qui doive nous étonner, et à Venise moins que partout ailleurs. On pourrait toutefois en tirer une conclusion légitime : c'est que, si au XIIe siècle les fondeurs vénitiens imitaient leurs confrères de Byzance, ces derniers avaient encore bien des secrets à leur apprendre : aussi bien n'est-il nullement prouvé que les portes

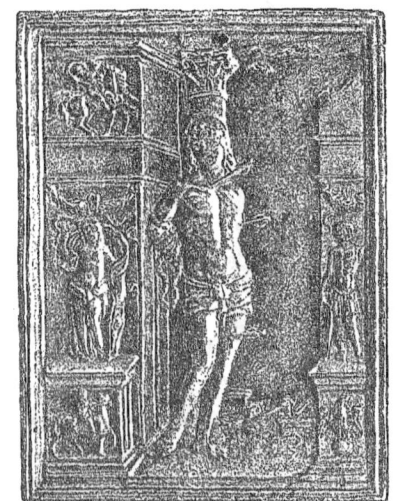

SAINT SÉBASTIEN.
Plaquette en bronze par Moderno.

1. Près de l'image de l'évangéliste saint Marc, sur la porte centrale, est gravée l'inscription : *Leo da Molino hoc opus fieri jussit.* (Zanetti, *Della origine di alcune arti principali appresso i Veneziani,* p. 86; Selvatico, *Sulla architettura e sulla scultura in Venezia,* p. 85; Urbani de Gheltof, ouvr. cité, p. 50.)
2. Zanetti, ouvr. cité, p. 84, 85.

commandées par le procurateur Leone da Molino n'aient pas été fabriquées par des artistes byzantins établis à Venise.

A la fin du XIIIᵉ siècle, cette hypothèse n'est plus permise et c'est un nom bien italien que celui que nous lisons sur les portes qui ferment le vestibule de la basilique de Saint-Marc : *MCCC. Magister. Bertucius. aurifex. Venetus. me. fecit.* Ce Bertucio commence à Venise la série des orfèvres-sculpteurs et fondeurs qui devinrent si célèbres par la suite; le modèle qu'il a créé est bien simple : des imbrications découpées à jour, quelques rosaces, alternant avec des

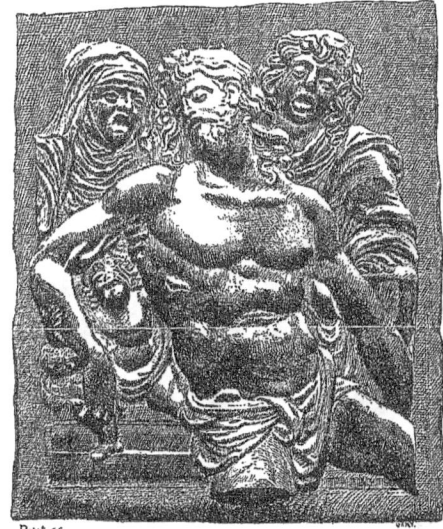

LA MISE AU TOMBEAU.
Plaquette en bronze par Moderno.

bustes de saints placés dans les encadrements, des têtes de lions formant bouton au centre des vantaux. C'est là, en somme, une série de motifs peu originaux et qui étaient déjà anciens quand l'orfèvre vénitien les a mis en pratique : néanmoins il a su si habilement les arranger que ce sont ses portes qui ont inspiré nombre de clôtures ou de portes en fer forgé qui s'étalent dans nos constructions modernes. A Paris même, il ne me serait pas bien difficile de citer beaucoup de monuments dont les architectes ont eu recours au modèle de Bertucio; et vraiment on ne saurait les en blâmer.

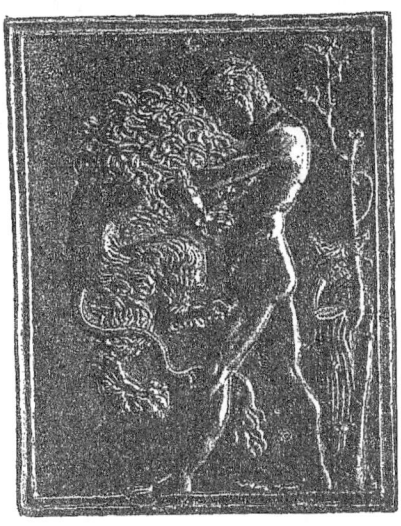

HERCULE ET LE LION DE NÉMÉE.
Plaquette en bronze par Moderno.

Tout au contraire, n'est-ce pas la meilleure démonstration que l'on

puisse faire de l'utilité de l'étude des anciens modèles pour les faire servir à des usages nouveaux?

Il va sans dire que les œuvres de bronze du xiii^e ou du xiv^e siècle n'abondent pas à Venise : il faut signaler toutefois deux candélabres qui se trouvent dans le bras droit du transept de San Giorgio Mag-

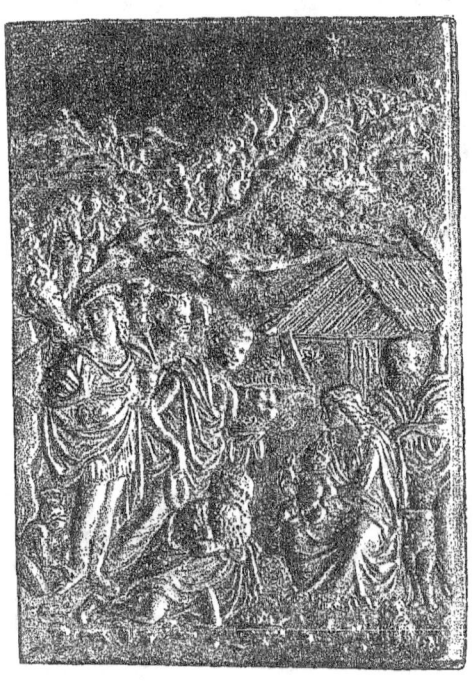

L'ADORATION DES MAGES.
Plaquette en bronze par Moderno.

giore. Je les crois de fabrication vénitienne, bien que fortement influencés par l'art byzantin; ils datent très probablement du xiii^e siècle ou du commencement du xiv^e et leur forme curieuse m'engage à m'y arrêter un instant[1].

Sur une base à douze lobes, six angulaires et six semi-circulaires, se dresse un édifice à deux étages qui forme la tige du candélabre : quatre colonnes composent chacun de ces étages, séparés par un nœud

1. M. Urbani de Gheltof (ouvr. cité, p. 51) a publié un croquis de l'un de ces candélabres.

formé de colonnes plus courtes nouées et entrelacées comme des cordages[1]. Un amortissement côtelé et une grande bobèche terminent ce meuble dont la base repose sur trois animaux fantastiques. L'ensemble, malgré sa complication, est d'une grande légèreté ; c'est un excellent modèle dû aux mêmes courants artistiques qu'une paire de candélabres

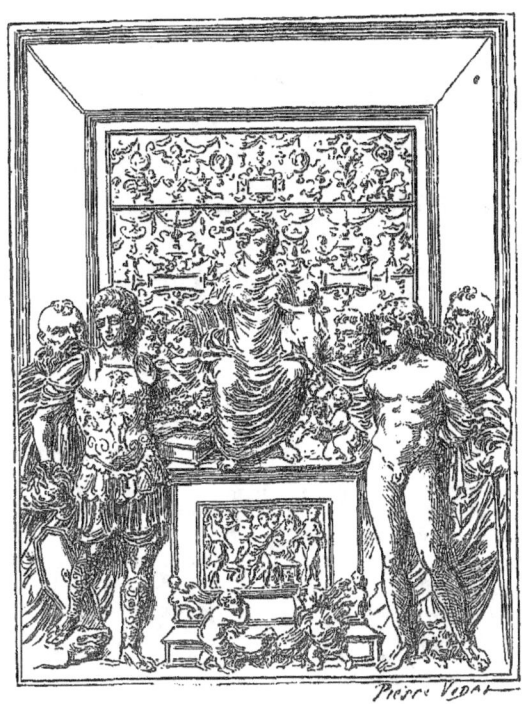

LA VIERGE ENTOURÉE DE SAINTS.
Plaquette en argent par Moderno.

en argent doré et en cristal de roche que l'on peut voir au trésor de Saint-Marc.

Deux grands pupitres en laiton surmontés de figures d'aigles, conservés, l'un à Saint-Marc, l'autre au Musée Correr, passent à Venise

[1]. Ces colonnes *nouées*, supportables en orfèvrerie ou dans les œuvres de bronze, ont cependant été usitées en architecture : je n'en veux pour exemple que les colonnes qui supportent le baldaquin de l'un des autels de Saint-Zénon, à Vérone. La même disposition se rencontre en France, dans certaines églises de Poitou ; mais, dans ces dernières, cette disposition n'est admise que dans la fausse architecture, dans les placages où les colonnes n'ont aucune charge à supporter.

pour des œuvres byzantines. C'est là une attribution fautive[1] ; ces deux pupitres sont de fabrication flamande, tout comme ces innombrables

MARS ASSIS SUR DES TROPHÉES.
Plaquette en bronze par Moderno.

plats de cuivre estampés que l'on rencontre souvent en Italie et particulièrement dans l'ancien territoire lombard-vénitien. Ces monuments

LUCRÈCE.
Plaquette en bronze par Moderno.

AUGUSTE ET LA SIBYLLE.
Plaquette en bronze par Moderno.

sont pour nous un témoignage précieux qui atteste la fréquence des

1. Le pupitre du Musée Correr se trouvait autrefois dans l'église San Giovanni e Paolo. L'aigle qui le surmonte est bicéphale. Dans le *Guide du Musée Correr* (édition de 1885, p. 41, n° 37), il est accompagné de cette étonnante annotation : *Proviene da Costantinopoli*.

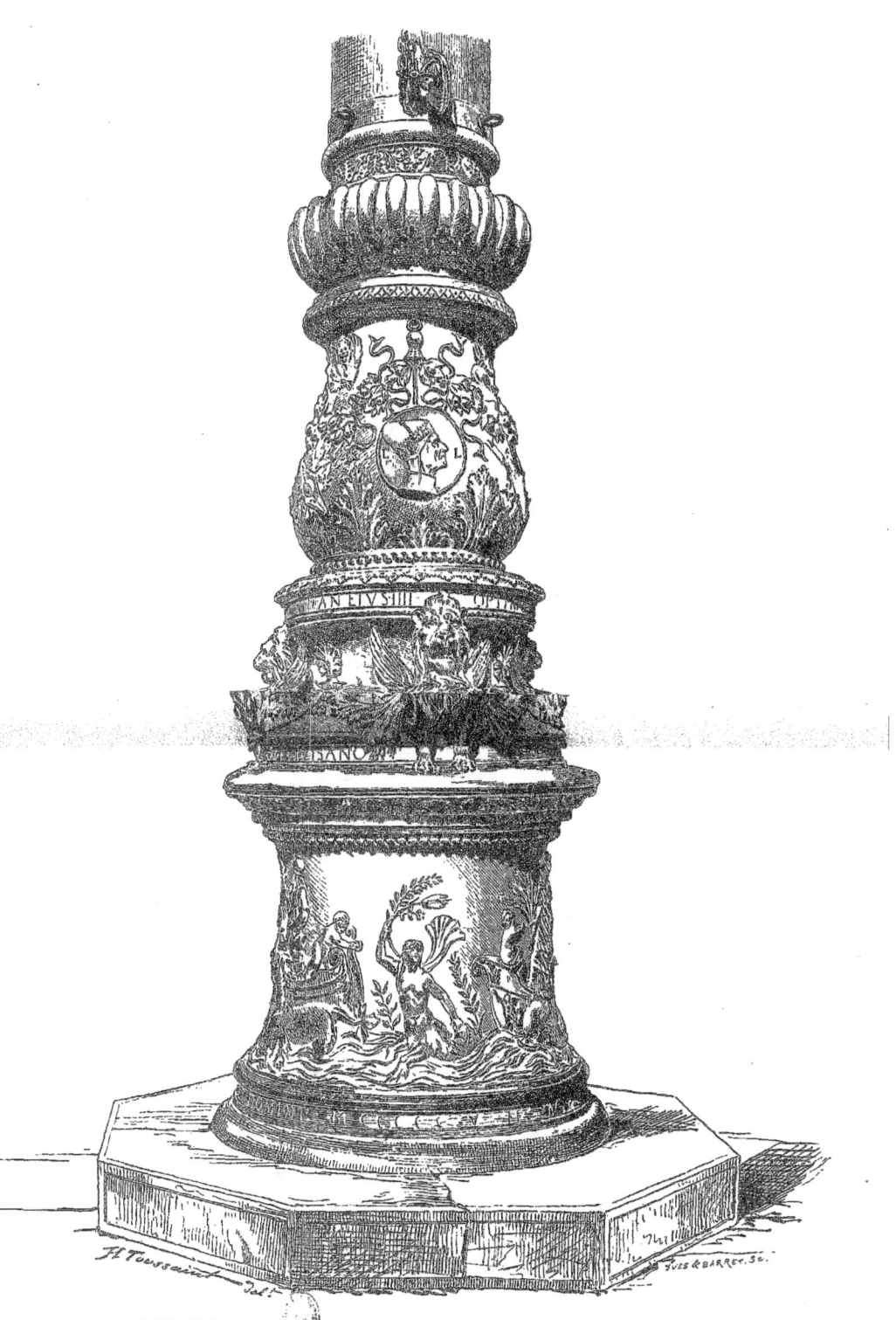
BASE EN BRONZE DES MATS DE LA PLACE SAINT-MARC, A VENISE
par Alessandro Leopardi.

relations entre Venise, l'Allemagne et les Flandres, relations qui expliquent bien des particularités de l'art vénitien.

Ces quelques monuments épars ne suffisent pas à former à l'avoir des fondeurs de Venise un ensemble bien respectable; mainte ville

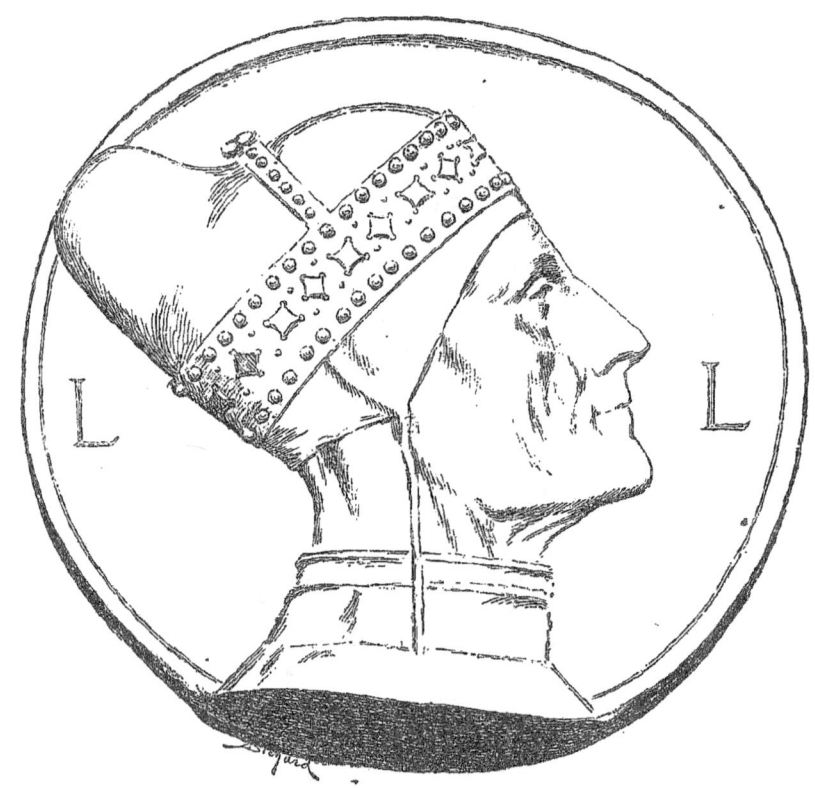

LE DOGE LORÉDAN.
Médaillon par Alessandro Leopardi. — Piédestal de l'un des mâts de la place Saint-Marc.

d'Italie, qui n'a point joué un rôle bien brillant dans l'histoire de l'art, pourrait présenter des monuments plus nombreux et plus caractéristiques. On a dit que Venise était la ville des bronzes, comme Florence était la ville des marbres : même en tenant compte de certaines exagérations de style bien permises, quand on vise à l'effet, cela n'est vrai que si l'on parle de la fin du xve et du xvie siècle, et alors le mot ne s'applique plus à Venise seulement, mais à tout le territoire véni-

tien : Vérone, Vicence et surtout Padoue ont partagé cette gloire avec Venise.

Si l'on rappelle pour le xive siècle les noms de Bonaccorso, de Marino, de Nicolò, de Giovanni Theotonico et d'Ognibene[1], que l'on peut joindre au Bertucio cité plus haut et à ce Leonardo, fils d'Avanzi, que l'on appela à Florence pour fondre en bronze la porte du Baptistère modelée par Andrea Pisano[2], il n'en est pas moins vrai qu'à Venise, comme dans tout le nord de l'Italie, c'est du passage de

TRIOMPHE D'UN HÉROS.
Plaquette en bronze par Andrea Briosco, dit Il Riccio.

Donatello que date l'épanouissement de l'art du fondeur. A vrai dire, le Florentin trouvait un terrain bien préparé et le pays qui produisait des artistes tels que Vittore Pisano et Matteo de' Pasti devait conserver pendant toute la Renaissance une telle supériorité dans les œuvres de bronze que les autres contrées de l'Italie ne semblent pas avoir songé à essayer de lutter contre lui. Comme je l'ai remarqué ailleurs[3], comme on l'avait déjà remarqué avant moi[4], les plus grands

1. Urbani de Gheltof, ouvr. cité, p. 53, 54.
2. Vasari, *Vite*, éd. Milanesi, t. I, p. 487, 488, note 3.
3. *Les Bronzes de la Renaissance. Les Plaquettes*, t. I, p. xix.
4. E. Müntz, *les Précurseurs de la Renaissance*, p. 42, 43.

médailleurs italiens appartiennent à l'Italie du Nord ; et ce sont les œuvres de ces médailleurs ou des orfèvres du même pays que, pendant plus de cent ans, les plaquettes de bronze ont vulgarisées et répandues dans toute la Péninsule, que dis-je, dans toute l'Europe.

Mais pour faire éclore cette légion de fondeurs, il fallait un génie tel que celui de Donatello et son influence s'est fait sentir sur tout le territoire vénitien. Cela est si vrai que parmi les petits monuments de bronze qui appartiennent à l'art vénitien du XVᵉ siècle, un très petit nombre nous offrent des réminiscences de ce style gothique si particulier et si fortement imprégné d'influence allemande dont les Bon furent les plus illustres représentants, style qui persista si longtemps à Venise dans d'autres branches de l'art,

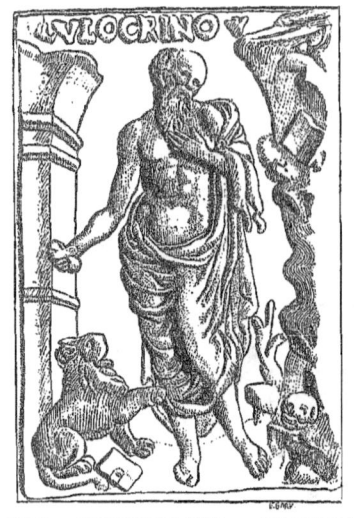

SAINT JÉRÔME.
Plaquette en bronze par Ulocrino.

dans l'orfèvrerie, par exemple. Ces petits bronzes, peu nombreux, mal fabriqués, grossiers de dessin et incomplets de conception, semblent être la production de quelque atelier arriéré fabriquant pour les pauvres des monuments dont l'art est presque totalement absent ; les belles pièces et les plus nombreuses appartiennent à la Renaissance telle que l'avaient faite les artistes florentins. Les Vénitiens ont bien su y attacher un caractère particulier, une façon à part d'entendre les sujets et de les composer, un style ornemental un peu différent et surtout un peu plus de sécheresse dans le faire ;

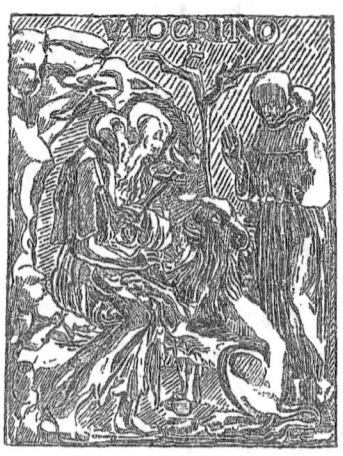

SAINT ROMEDIUS.
Plaquette en bronze par Ulocrino.

mais au fond, sous le rapport de l'art de la sculpture en bronze, c'est

bien à l'école de Padoue créée par Donatello que revient le droit de les réclamer comme ses élèves.

Je sais bien que dans les vitrines du Musée Correr on trouve deux bustes de saints en bronze, que Lazari[1] considère comme l'œuvre de fondeurs vénitiens de la fin du xive siècle, d'artistes de l'école de Jacobello et de Pier-Paolo delle Massegne; ce sont des morceaux intéressants à plus d'un titre, mais le caractère en est extrêmement sauvage, le faire dur et brutal, si sommaire même qu'auprès d'eux un buste d'homme en bronze, chenet dû très probablement à l'esprit inventif du célèbre Filarete, le sculpteur si mou des portes de Saint-Pierre de Rome[2], paraît presque être une œuvre d'art. Je sais bien aussi que le lion de Saint-Marc, qui décore l'une des colonnes de la Piazzetta, passe pour une œuvre du xive siècle. A vrai dire, si cet animal est d'un puissant effet décoratif, si sa silhouette, popularisée

JUDITH.
Plaquette en bronze par Andrea Briosco, dit Il Riccio.

par des images sans nombre, se détache d'une façon très pittoresque sur le ciel, il n'en est pas moins légitime de dire que les fondeurs vénitiens ne se sont réellement révélés au monde de la Renaissance que le jour où des médailleurs comme Gambello, Boldù, Spinelli ou Gentile Bellini ont manié l'ébauchoir; où un sculpteur comme Alessandro Leopardi a pu reprendre la tâche d'un Verrocchio et nous donner des

1. Voy. Lazari, *Notizia delle opere d'arte e d'antichità della raccolta Correr*, p. 191, nos 997, 998.
2. L. Courajod, *Quelques sculptures en bronze de Filarete : Gazette archéologique*, 1886, pl. XXXIX.

merveilles comme le monument de Colleone ou les bases de bronze destinées à supporter les étendards de la République.

J'ai déjà exposé ailleurs [1] les raisons qui, à mon avis, devaient militer en faveur d'une identification entre l'un des plus célèbres fabricants

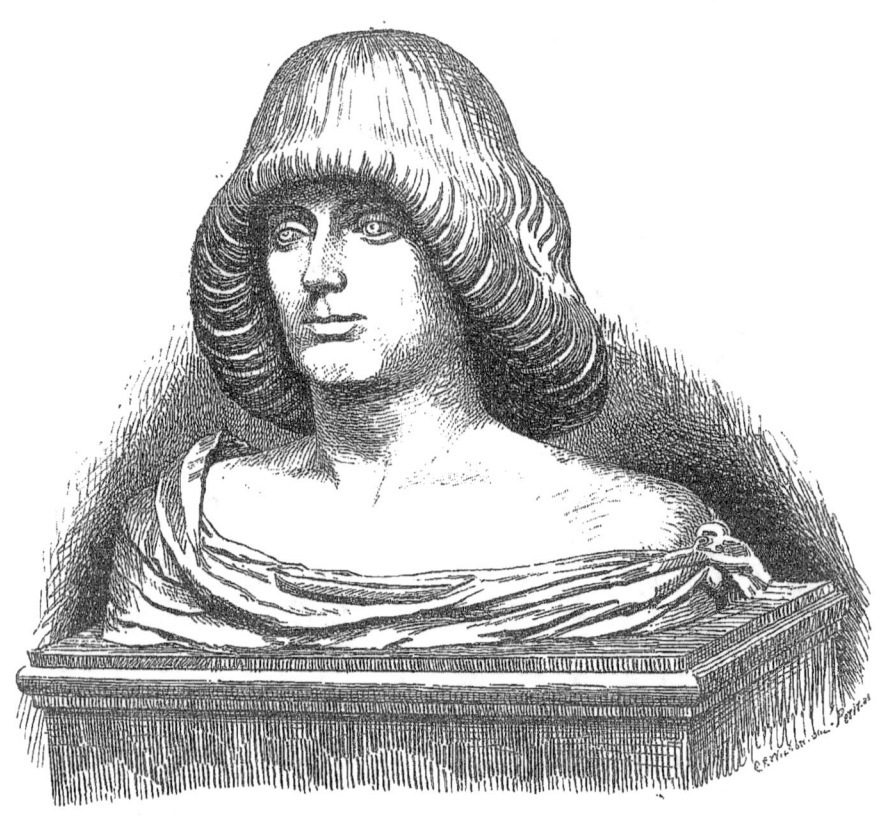

ANDREA LOREDANO † 1499.
Buste en bronze par Andrea Briosco, dit Il Riccio. — (Musée Correr.)

de plaquettes de la Renaissance, qui, malheureusement, a tenu à se cacher sous un pseudonyme, le fameux Moderno, et Vittore Gambello, dit Camelio. Si l'on n'acceptait point complètement cette thèse, au moins faudrait-il reconnaître que la patrie de Moderno doit être cherchée à Venise, ou dans les environs de Venise; c'en est assez, ce me

1. *Les Bronzes de la Renaissance. Les Plaquettes*, t. I, p. 112-116.

semble, pour que nous puissions mettre à l'actif de l'art vénitien toute une série de monuments, peut-être très humbles, mais qui, disséminés un peu partout, n'ont pas peu contribué à répandre l'art italien de la

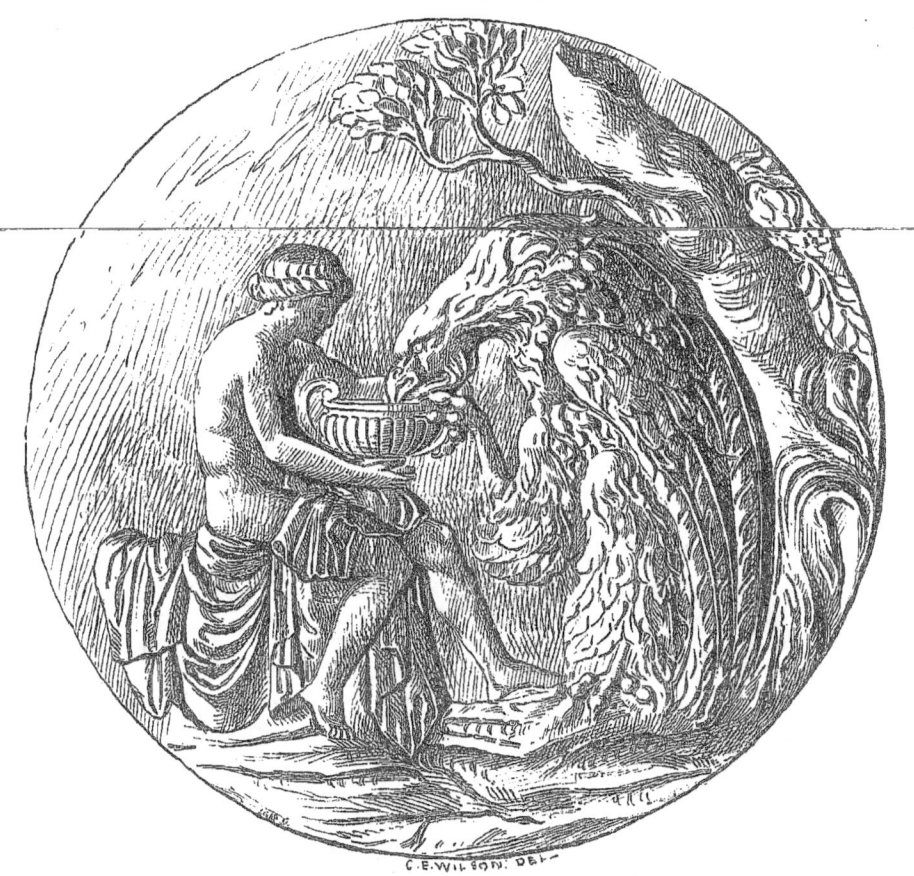

GANYMÈDE ET L'AIGLE DE JUPITER.
Plaquette en bronze imitée de l'antique. Fin du xv^e siècle. — (Musée Correr.)

Renaissance. Sujets pieux ou profanes, empruntés à l'Ancien ou au Nouveau Testament, à la mythologie ou à l'histoire romaine, très variés en apparence, très peu nombreux en réalité, car les mêmes types, les mêmes attitudes, les mêmes personnages se retrouvent dans une foule de compositions différentes, il est peu de monuments qui aient été

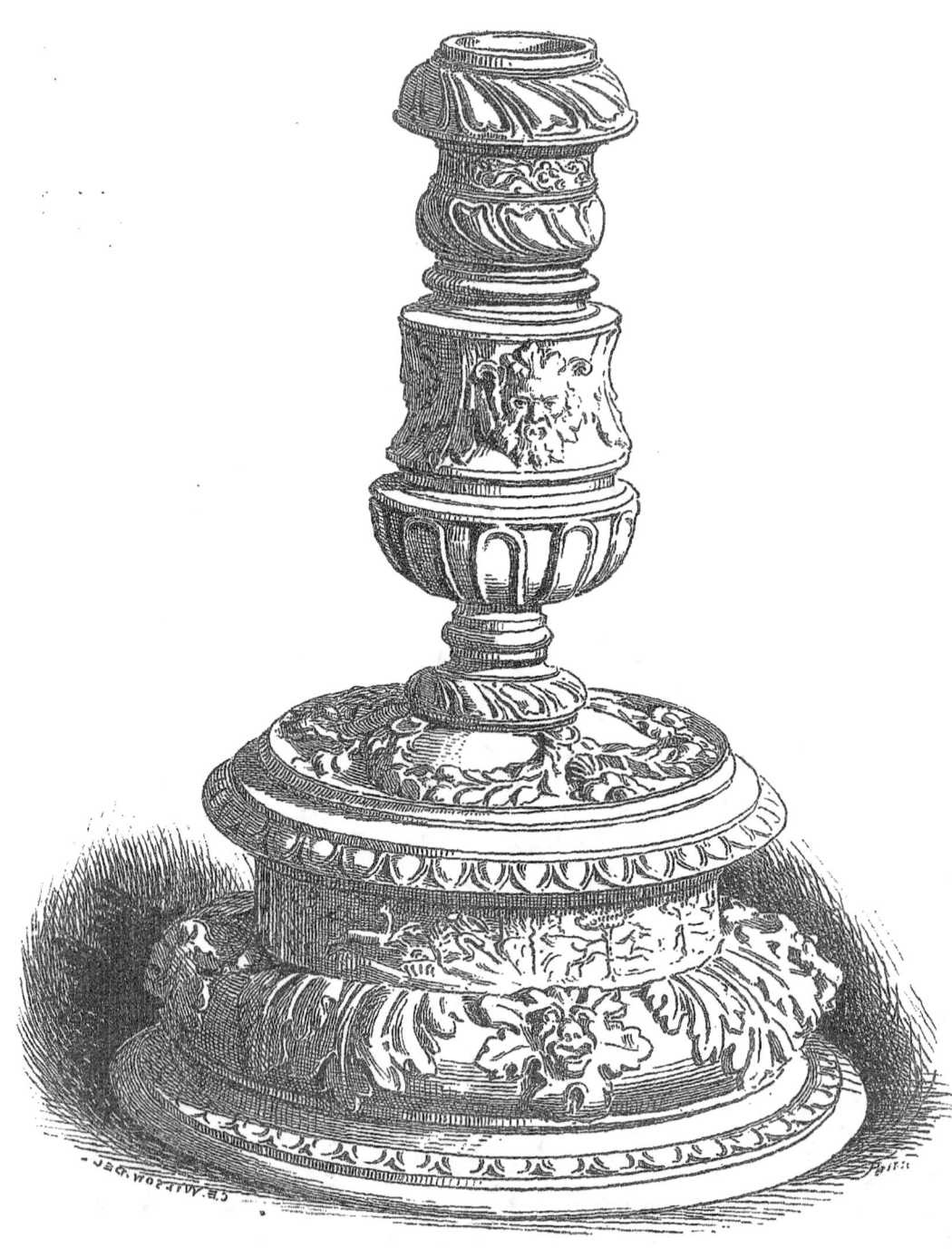

FLAMBEAU EN BRONZE. FIN DU XV^e SIÈCLE.
(Musée Correr.)

aussi souvent copiés, aussi bien en Italie qu'en France. Quand ils n'ont pas servi à composer des encriers ou des coffrets, qu'ils décorent de la manière la plus gracieuse et la plus inattendue, ils ont

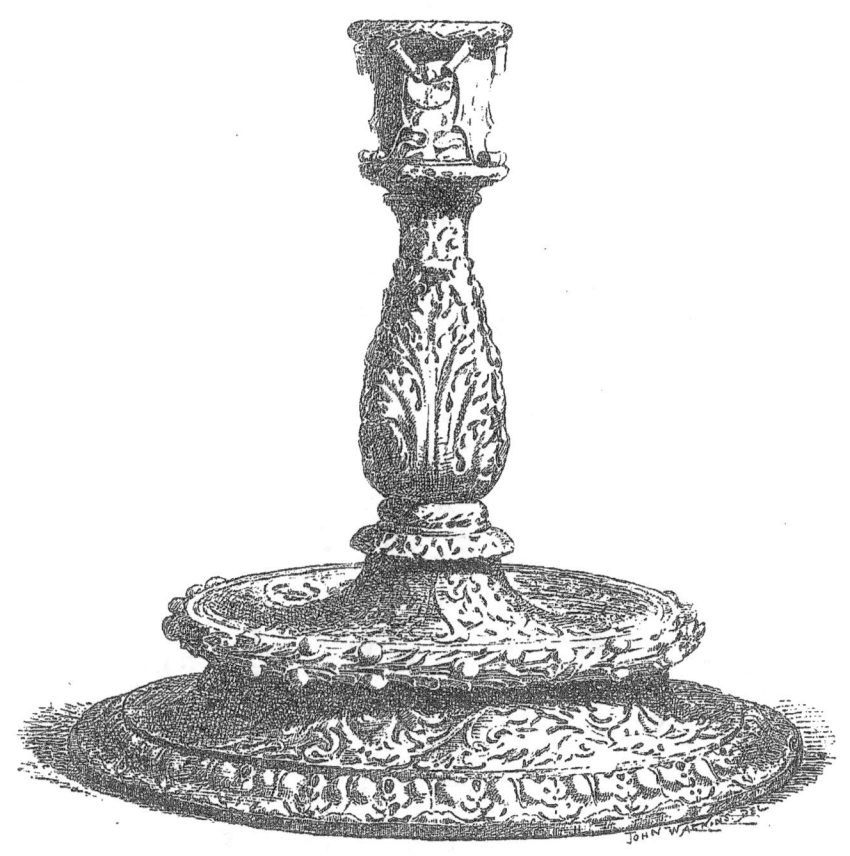

FLAMBEAU EN BRONZE. FIN DU XV° SIÈCLE.
South Kensington Museum, à Londres.

passé les monts et sont venus servir de modèles aux décorateurs chargés par les seigneurs français de leur construire des demeures plus somptueuses encore que les palais italiens. Du nord au midi, la France est couverte de monuments où les plaquettes de Moderno ont joué un rôle ; c'est là un titre très sérieux à mon avis pour faire ranger

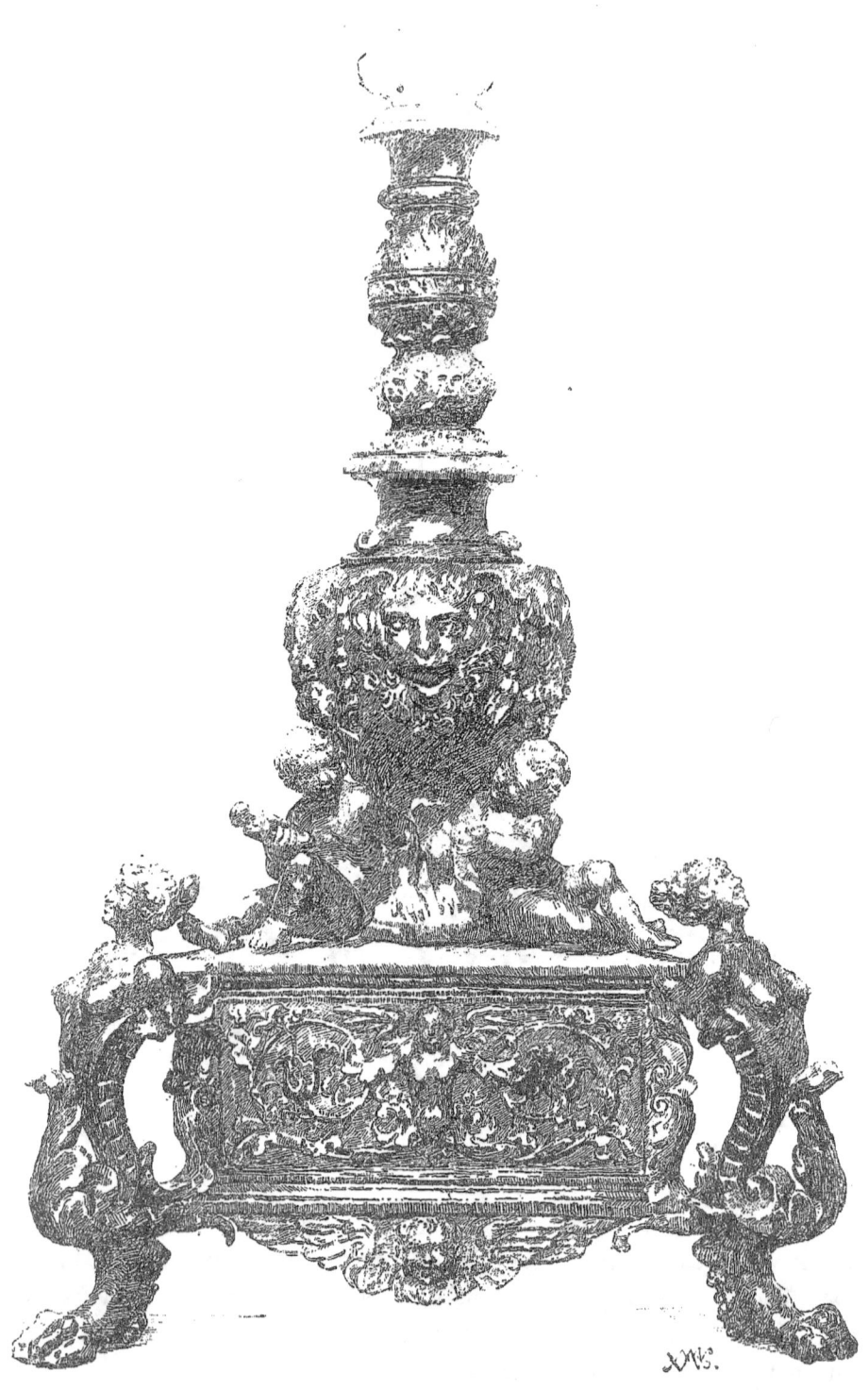

CANDÉLABRE EN BRONZE. XVIe SIÈCLE.
(Dôme de Ravenne.)

Moderno parmi ceux qui ont rendu un service signalé à l'art de la décoration [1].

Camelio, orfèvre, fondeur, sculpteur, peut être considéré comme

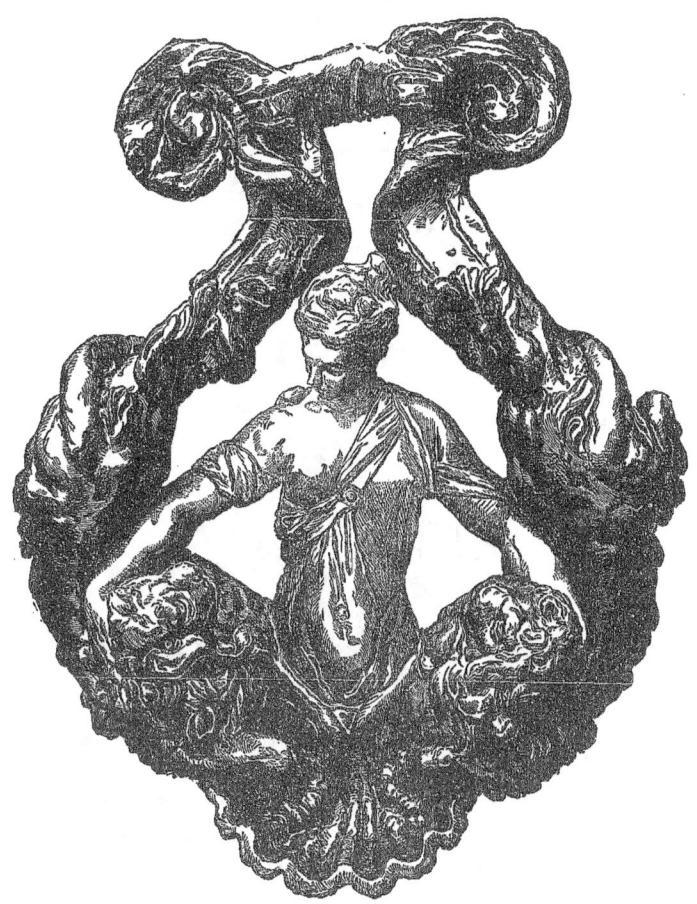

MARTEAU DE PORTE AU PALAIS DUCAL DE VENISE.
Attribué à Jacopo Sansovino.

l'ancêtre de ces Padouans, de ce Cavino et de ce Bassano, qui se sont

[1]. Aux imitations de ces plaquettes dans la décoration architecturale qu'on a déjà signalées, j'ajouterai les gracieux bas-reliefs qui décorent l'escalier du château d'Assier, dans le Lot, construit pour le grand-maître de l'artillerie de François Ier, Galiot de Genouilhac. Les bas-reliefs extérieurs de l'église de la même localité, construite à la même époque que le château, contiennent aussi de nombreuses copies des plaquettes de Moderno.

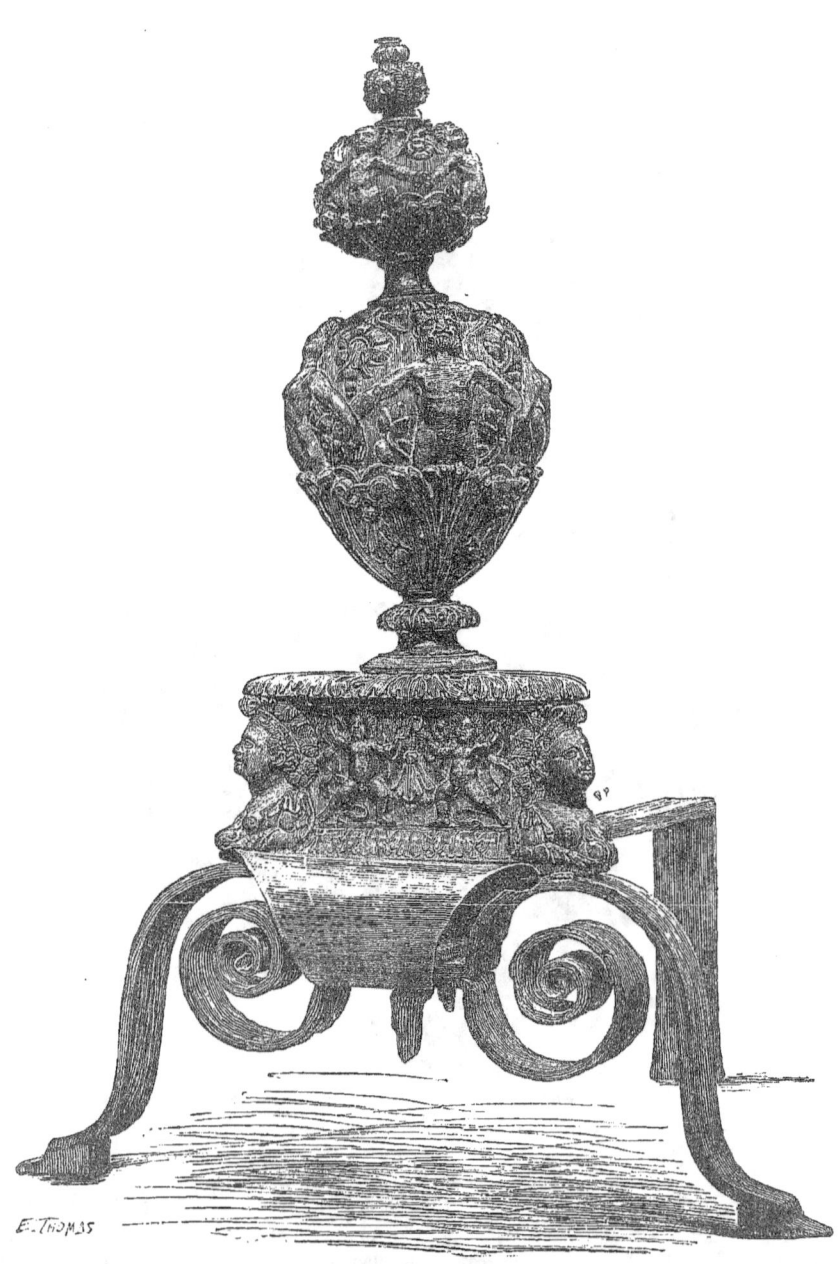

CHENET EN BRONZE. XVIe SIÈCLE.
South Kensington Museum, à Londres.

fait une réputation en imitant les bronzes romains. En appliquant le système de la frappe à ses médailles, ou tout au moins à une partie

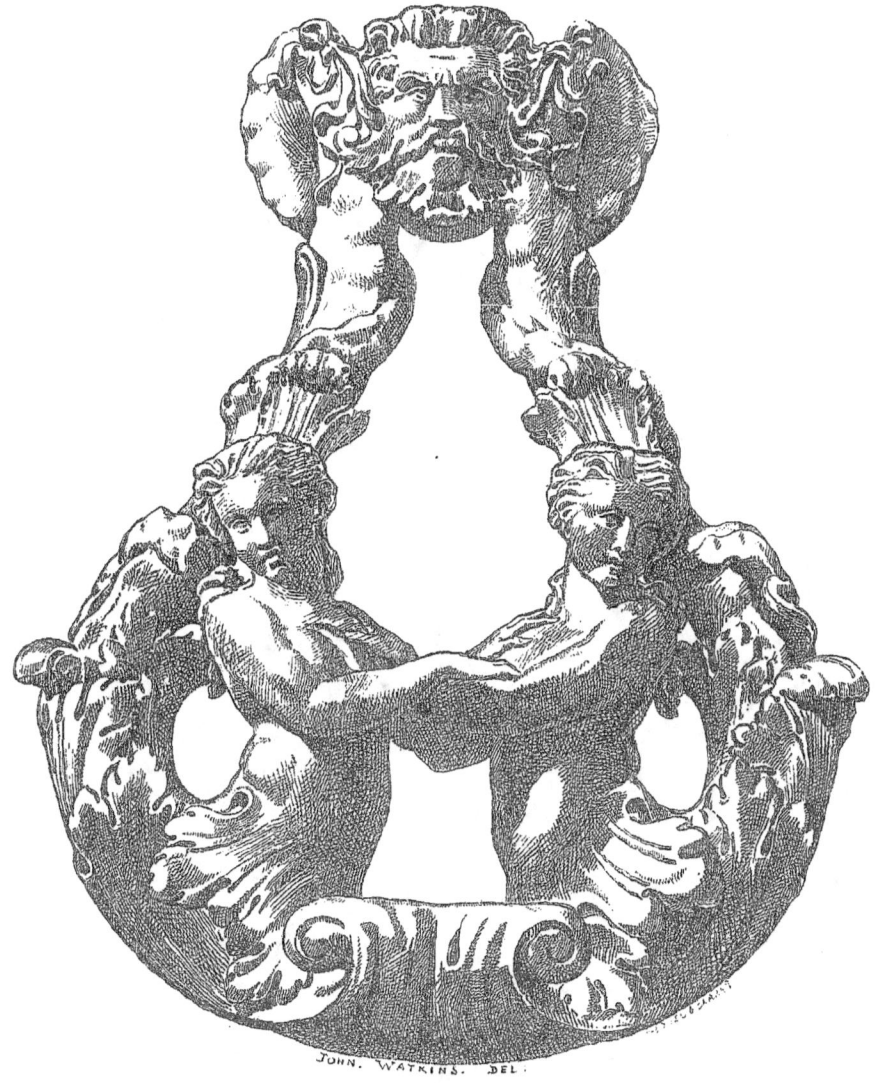

MARTEAU EN BRONZE. VENISE, XVI° SIÈCLE.
South Kensington Museum, à Londres.

de ses médailles, il a fait faire un pas à son art ; si l'on peut préférer le procédé de la fonte qui donne à l'image un caractère plus person-

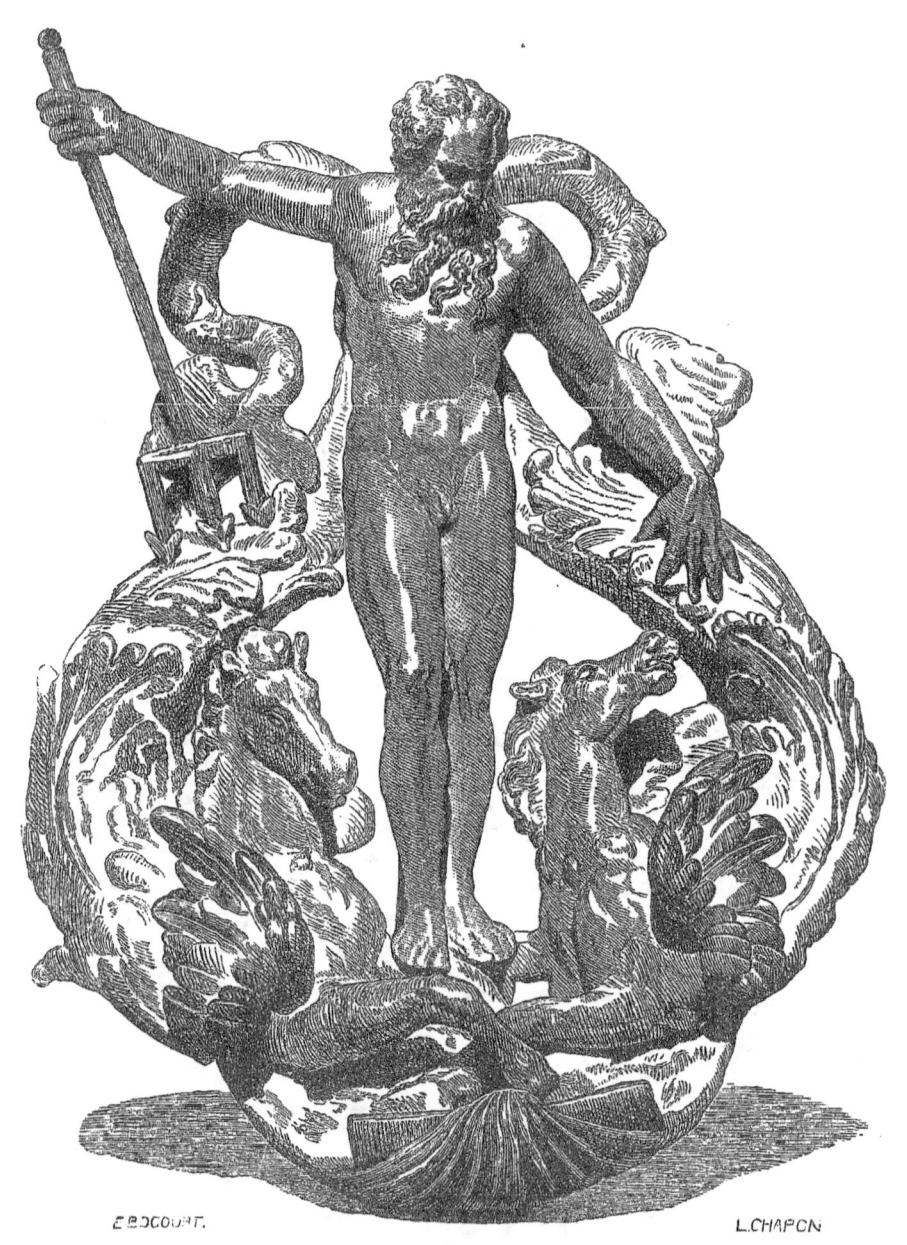

MARTEAU DE PORTE EN BRONZE. VENISE, XVIᵉ SIÈCLE.

nel et, si j'ose m'exprimer ainsi, plus sculptural, il n'en est pas moins vrai que les médailles frappées ont une netteté et une franchise de con-

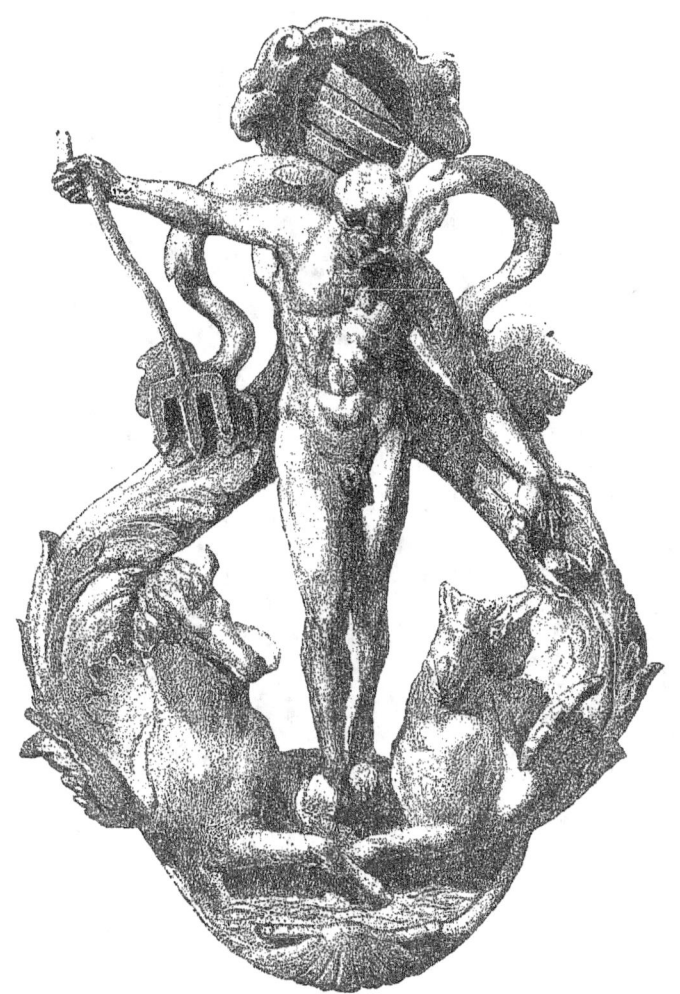

MARTEAU DE PORTE DU PALAIS CORNARO. VENISE, XVIᵉ SIÈCLE.

tours que l'on ne rencontre que dans bien peu d'œuvres des médailleurs de la Renaissance : l'art divin des Matteo de' Pasti et des Pisanello balbutiait entre les mains d'un Sperandio, tandis que le portrait de Camelio par lui-même (1508), bien que frappé et non coulé, est un véritable

BUSTE DU TITIEN, PAR JACOPO SANSOVINO.
Fragment de la porte de la sacristie de Saint-Marc.

chef-d'œuvre; et la médaille de Gentile Bellini est tout à fait digne des bas-reliefs représentant des hommes nus combattant qui, de l'église de

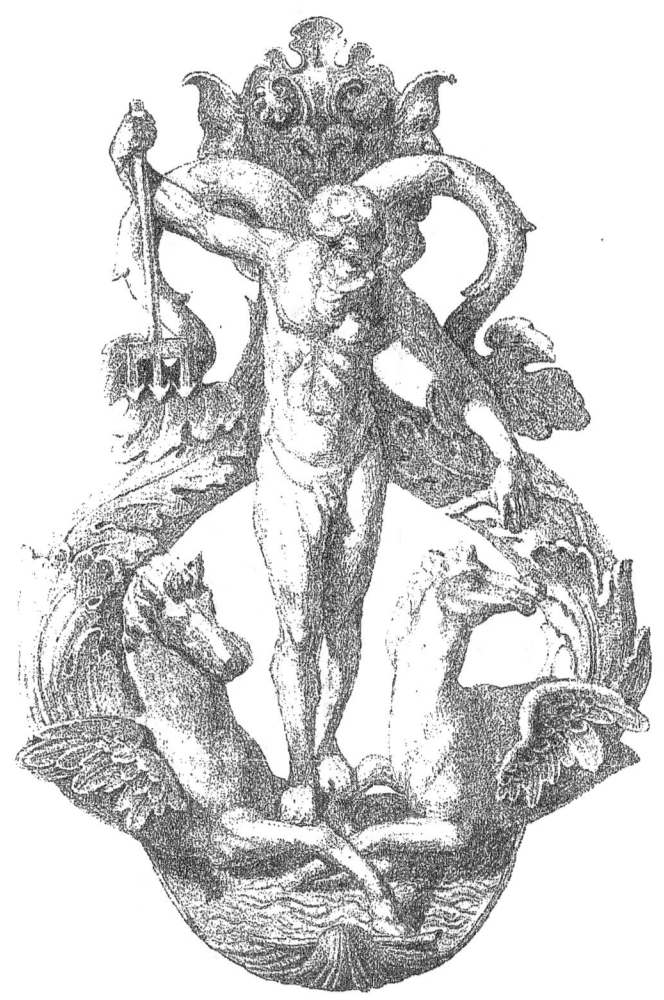

MARTEAU DE PORTE DU PALAIS GARZONI. VENISE, XVIe SIÈCLE.

la Carità, sont passés au Musée de l'Académie de Venise; ces œuvres, d'un faire un peu sec, mais qui révèlent chez leur auteur une connaissance très approfondie du dessin et de l'anatomie, décoraient le tom-

FIGURE DE MARBRE DÉCORANT L'ENTRÉE DE LA LIBRAIRIE DE SAINT-MARC
par Alessandro Vittoria.

beau où Vittore lui-même († 1537) et son frère Briamonte Gambello

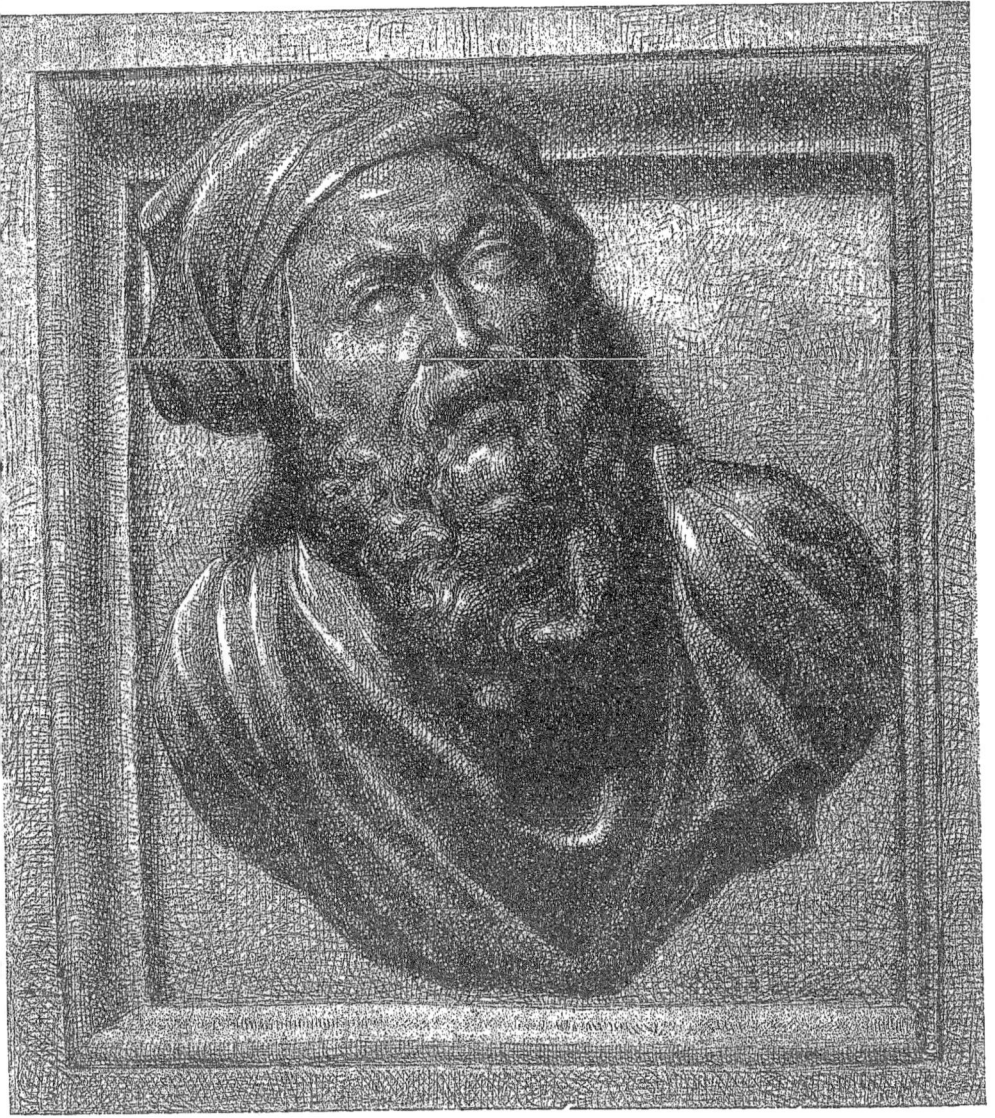

BUSTE DE L'ARÉTIN, PAR JACOPO SANSOVINO.
Fragment de la porte de la sacristie de Saint-Marc.

(† 1539), étaient ensevelis. On a attribué au même artiste un bas-relief représentant une *Descente de croix,* conservé à Santa Maria del Car-

mine, et le *Saint François* de bronze qui surmonte le bénitier de l'église

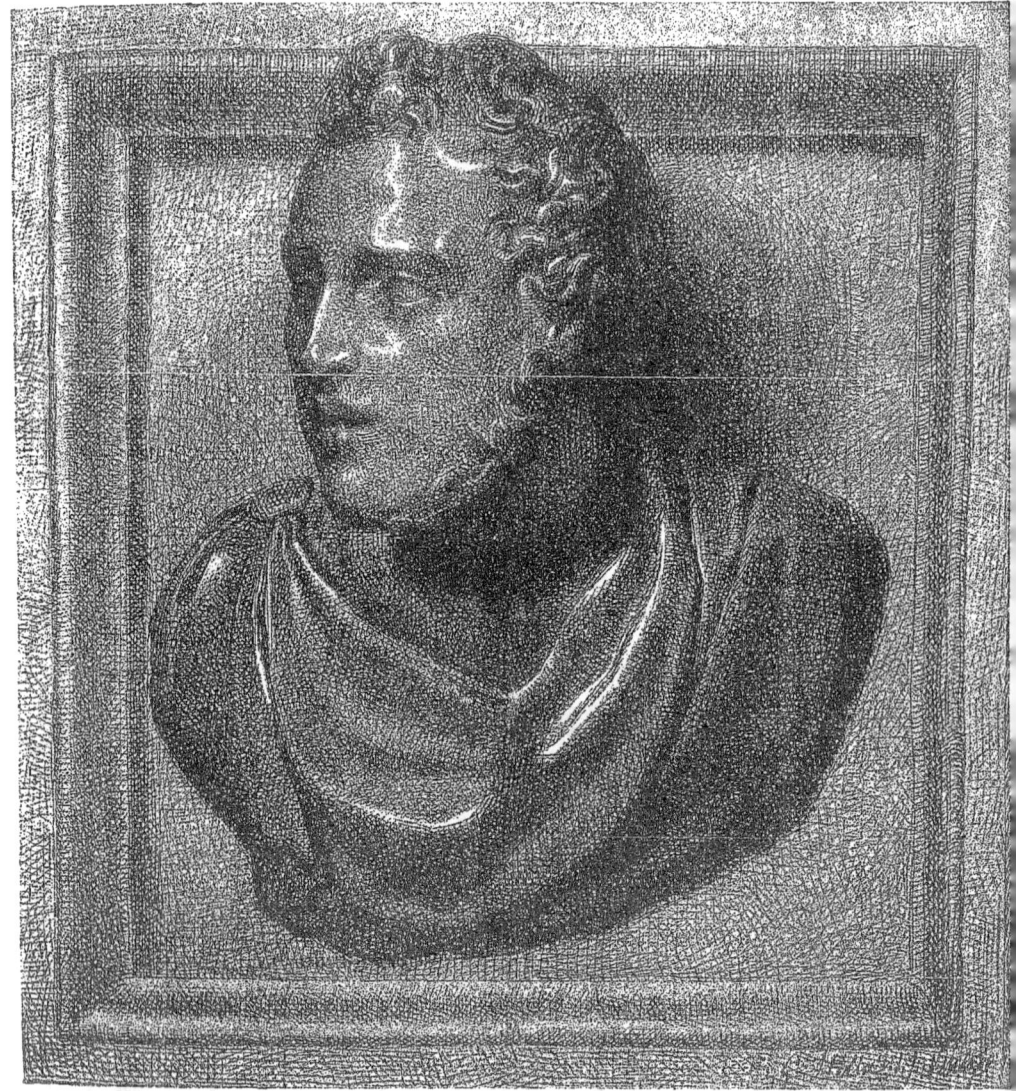

BUSTE DE JACOPO SANSOVINO, PAR LUI-MÊME.
Fragment de la porte de la sacristie de Saint-Marc.

de Santa Maria Gloriosa de' Frari. J'avoue que ces attributions ne me paraissent pas suffisamment démontrées pour qu'on doive les accepter

comme définitives[1]. Cet artiste, qui devint, en 1484, graveur des monnaies de la République, mériterait une étude spéciale : ses monnaies, ses médailles, ses plaquettes, auxquelles il faut ajouter des sculptures en marbre à San Stefano, forment un œuvre assez considérable pour qu'un travail destiné à bien faire ressortir une personnalité de cette importance vaille la peine d'être tenté.

Les talents de Gentile Bellini, comme fondeur, ne nous sont guère connus que par la médaille de Mahomet II, et son habileté est loin d'atteindre celle qu'avait montrée son illustre prédécesseur à Venise, l'un des précurseurs dans l'art difficile des médailles, Giovanni Boldù. Si l'on descend jusqu'au milieu du XVIe siècle, de nombreux portraits, la plupart anonymes, mais bien vénitiens d'aspect, sont là pour nous montrer que cet art n'avait pas dégénéré : le médaillon fondu du sénateur Bernardo Soranzo, conservé au Musée Correr[2] et daté de 1540, ainsi que de nombreuses médailles frappées et signées prouvent le talent incontestable d'Andrea Spinelli, graveur de la monnaie de Venise (1535-1572).

Alessandro Leopardi, quelque talent qu'il ait montré dans l'achèvement du monument élevé à Colleone, sur la place de San Giovanni e Paolo, quelques modifications qu'il ait apportées à l'œuvre du Florentin Andrea del Verrocchio, s'est montré surtout décorateur habile et sculpteur de premier ordre dans l'exécution des piédestaux de bronze destinés à supporter les étendards de Venise sur la place Saint-Marc. Je ne sais trop ce qu'il faut louer le plus dans ces monuments d'une exquise pureté, l'élégance de la forme, la richesse de la décoration ou la finesse de l'exécution. Sur une base sur laquelle se déroule un cortège de divinités marines, se dressent des dragons supportant un demi-balustre orné de feuillages encadrant le médaillon du doge Léonard Lorédan, sous le gouvernement duquel, de 1501 à 1505, ces trois chefs-d'œuvre furent élevés[3] ; ce portrait, dont la présence sur un tel

1. On trouvera des gravures de ces deux œuvres dans Urbani de Gheltof, ouvr. cité, p. 60 et 62; on trouvera aussi dans ce livre (p. 63 et 64) quelques détails biographiques qu'il faut compléter par ceux que donne Lazari : *Notizia*, p. 181 à 183.
2. Lazari, *Notizia*, n° 199.
3. Selvatico, ouvr. cité, p. 217, 218.

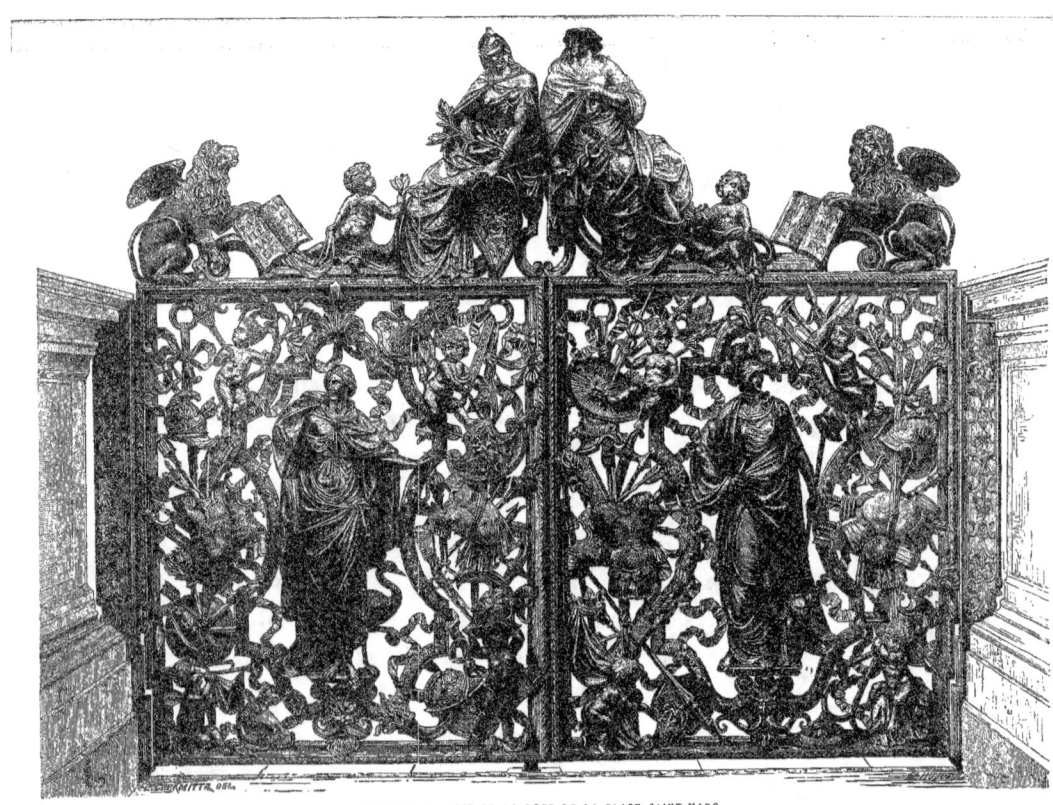

PORTE EN BRONZE DE LA LOGE DE LA PLACE SAINT-MARC.
Fondue par Antonio Gai. XVIII^e siècle.

monument était une atteinte aux lois de la République, semble, par sa beauté et sa perfection, avoir désarmé l'envie et imposé le silence à ceux qui avaient décidé de le faire disparaître après la mort du doge [1]. De notre temps, nous voyons chaque jour imposer un programme aux artistes qui concourent pour l'érection d'un monument; parfois même on se plaint de la complication et de la bizarrerie des sujets qui leur sont donnés à traiter dans un style plus ou moins allégorique. Quand de telles conditions décourageront les artistes, qu'ils examinent les œuvres de Leopardi et ils y verront quelles subtiles conceptions il a su, avec grâce et naturel, traduire dans ses bronzes : sur l'un, il a retracé les bienfaits du commerce et de la liberté : tritons et néréides transportent et répandent au loin les fruits de la terre; sur le second, la Justice, la Sagesse et l'Abondance, portées par trois navires accompagnés d'attributs divers, symbolisent les mérites d'un gouvernement sage et éclairé; sur le troisième, enfin, un satyre présente à Neptune des grappes de raisins; ce sont les peuples italiens soumis à Venise qui lui apportent le tribut des richesses de leur sol. Si j'insiste sur ces allégories, qui aujourd'hui sont devenues banales, c'est pour montrer combien les artistes de la Renaissance montraient peu de répugnance à se renfermer dans un programme qui leur était sévèrement imposé et combien ils savaient s'en tirer avec bonheur. On me dira sans doute que ce sont là des formules bien vieilles que nous a léguées l'antiquité classique; mais y a-t-il inconvénient à ce que les artistes reprennent ces formules antiques quand leur génie, leur sentiment de la forme, leur style peuvent en faire une œuvre personnelle? En face des piédestaux de Leopardi, dont la formule est tout antique, personne ne s'avisera de crier au plagiat.

Pour concevoir de pareilles œuvres, je crois aussi qu'il fallait être plus que sculpteur, il fallait être architecte : le piédestal du monument de Colleone, le tombeau du doge Vendramin à San Giovanni e Paolo, nous montrent chez Leopardi une science profonde de l'architecture. Il ne fallait pas moins qu'un architecte pour construire des candélabres comme ceux qui servaient à soutenir les urnes pour les votes dans la

[1] Urbani de Gheltof, ouvr. cité, p. 69.

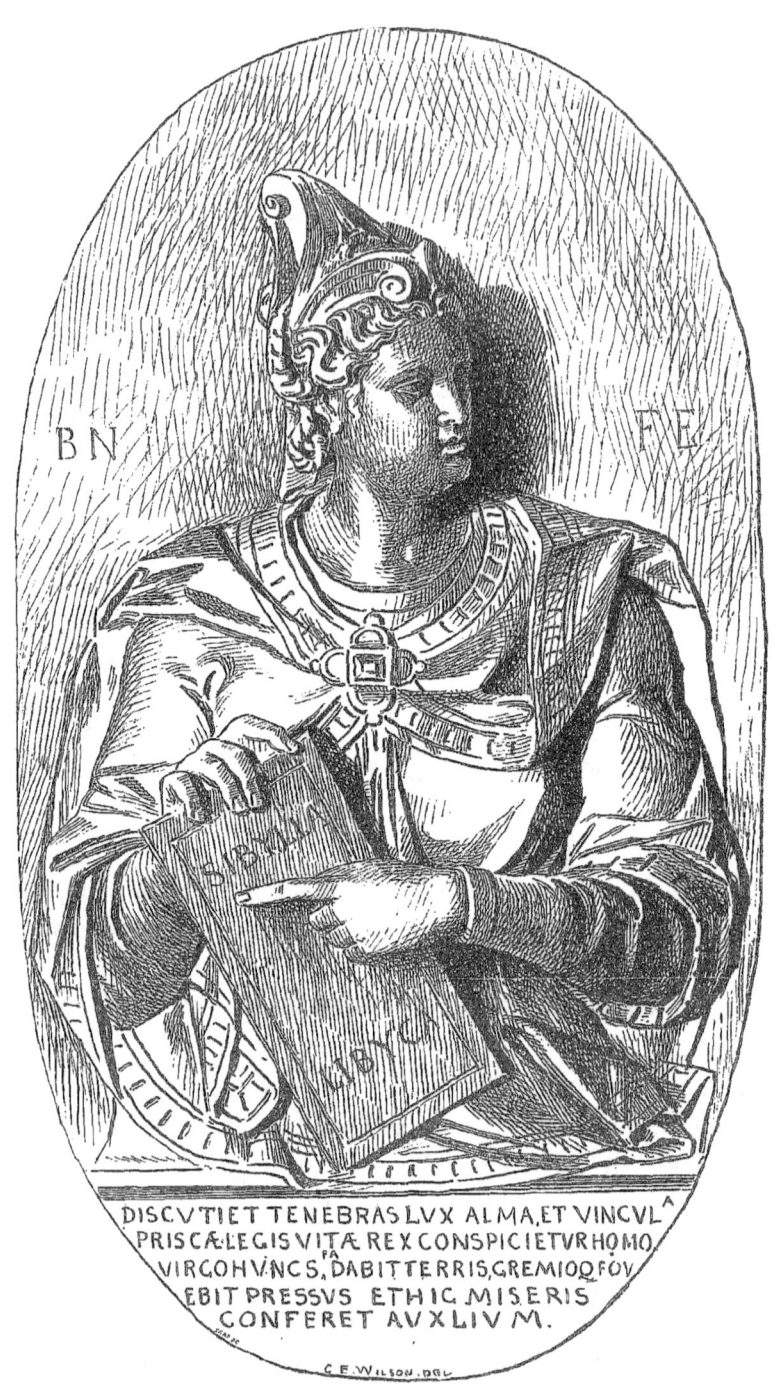

LA SIBYLLE LIBYQUE.

Bas-relief en bronze, par Alessandro Vittoria, provenant de la chapelle du Rosaire à San Giovanni e Paolo.
(Musée Correr.)

salle du Grand Conseil. Ces trois superbes bronzes sont conservés aujourd'hui à l'Académie de Venise. Composés de balustres superposés, leur décoration comprend de simples guirlandes et des médaillons dans lesquels le lion de Saint-Marc alterne avec les armoiries du doge Barbarigo. Tout cela est simple et montre combien, à l'encontre de ses élèves et de ses successeurs, Alessandro Leopardi a subordonné la décoration au profil du monument; là, rien n'est chargé et l'œil saisit la forme du premier coup.

Cette simplicité, les contemporains et les émules de Leopardi ne surent pas toujours l'observer : je n'en veux pour exemple que le tombeau du cardinal Zeno et l'autel de la chapelle dans laquelle ce monument est élevé, à Saint-Marc. Confié par les procurateurs à Alessandro Leopardi et à Antonio Lombardo, puis fondu par Zuane di Alberghetto et Pierre Zuane dalle Campane sous la direction de Pietro Lombardo, père d'Antonio [1], ce monument, malgré la collaboration de Leopardi, s'écarte sensiblement de la naïve simplicité adoptée généralement par cet artiste; il fut terminé en 1515 et Selvatico a été jusqu'à supposer, non sans quelque apparence de raison, qu'il était postérieur aux Lombardi. Les principales parties sont cependant bien de la main de ce même Pietro Lombardo, qui est loin de s'être montré simple dans l'autel de la chapelle Zeno, si du moins cette œuvre, dans laquelle l'imitation de l'antiquité est poussée peut-être un peu trop loin, est bien de lui. Je n'aurai plus, ne faisant pas l'histoire de l'architecture vénitienne, à parler des Lombardo, qui ont joué à Venise un si grand rôle; qu'il me soit donc permis ici, à propos de la dernière œuvre de Pietro Lombardi que j'aurai occasion de citer, la Tour de l'Horloge sur la place Saint-Marc, de signaler comme une curiosité les deux Mores de bronze qui frappent les heures sur une cloche et couronnent cet édifice. C'est là un mécanisme inventé par Giovanni Paolo de Reggio et son fils Gian Carlo; il fut mis en place à la fin du xv siècle, en 1494 vraisemblablement; il est loin de pouvoir rivaliser avec les grandes horloges que les Allemands et les Français construisirent à la même époque.

1. Selvatico, ouvr. cité, p. 190.

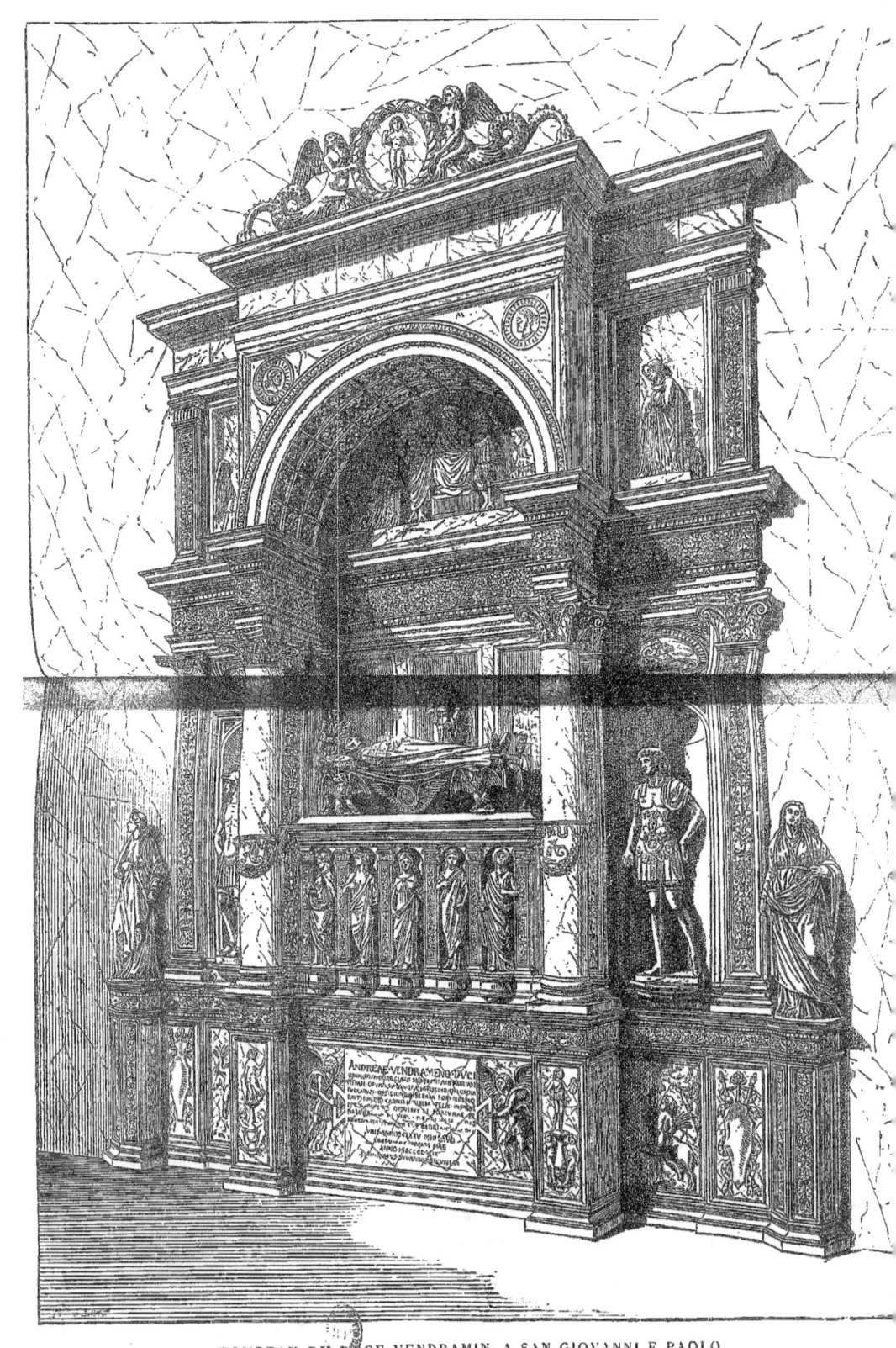

TOMBEAU DU DOGE VENDRAMIN, A SAN GIOVANNI E PAOLO,
par Alessandro Leopardi.

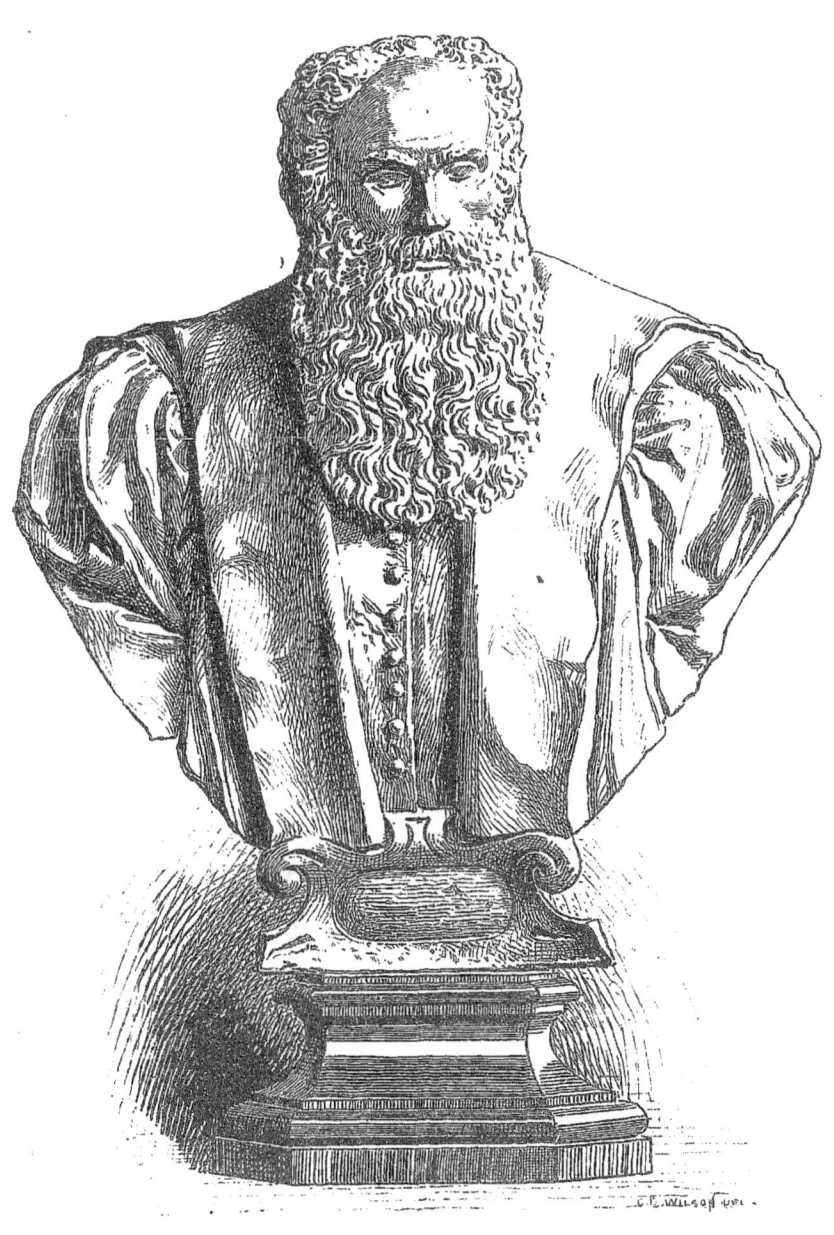

L'ARÉTIN.
Buste en bronze par Alessandro Vittoria.

Andrea Briosco dit Il Riccio est connu surtout par les bronzes du Santo de Padoue et par le candélabre magnifique dont, sur sa propre médaille, il s'est fait un titre de gloire; mais combien de bronzes plus modestes, de dimensions plus restreintes, a-t-il créés! que de plaquettes, que d'encriers, de flambeaux, de chenets ont dû sortir de son atelier! et aussi quelle influence ces bronzes transportés partout, et à Venise en particulier, n'ont-ils pas dû avoir sur les fondeurs vénitiens! Bien habile, à mon avis, qui saurait se prononcer entre Venise et Padoue, en face de quelques-unes des pièces que je mets sous les yeux du lecteur. Nul doute que les unes comme les autres de ces pièces, œuvres tout à fait industrielles et produites en grand nombre, ne procèdent d'un même sentiment d'imitation de l'antique, sinon par leur forme, du moins par leur décoration : ce sont partout les mêmes chimères, les mêmes masques de satyres, les mêmes feuillages plus ou moins découpés. Les formes, les profils ne varient guère : ce sont toujours les mêmes moulures, les mêmes balustres, sectionnés ou superposés, interrompus ou tronqués, les mêmes volutes artistement recourbées. Bref, je crois qu'il serait bien difficile d'attribuer avec certitude une origine padouane plutôt que vénitienne à la plupart de ces objets. Qui saura jamais si la jolie plaquette reproduite plus haut, surmontée de quelque pierre gravée à l'époque de la Renaissance, est sortie de l'atelier d'un Riccio ou d'un Camelio? Ce Ganymède copié sur quelque monument antique n'a rien de personnel à l'un ou à l'autre de ces artistes. Constatons seulement — et cela au moyen d'une œuvre capitale — un superbe buste en bronze conservé au Musée Correr — que Riccio s'est parfois laissé aller à retracer les traits des grands personnages vénitiens ses contemporains.

Ce buste en bronze d'Andrea Loredano, œuvre admirable qui peut lutter avec tout ce que la Renaissance a produit de plus beau et de plus vivant en fait de portraits, a cependant été méconnu pendant de longues années, et l'artiste et le personnage représenté sont restés dans l'oubli. Lazari l'a catalogué comme le *portrait d'un jeune homme inconnu* de l'époque des Bellini, et s'est borné à remarquer que, d'après les caractères extrinsèques de la sculpture, on pouvait

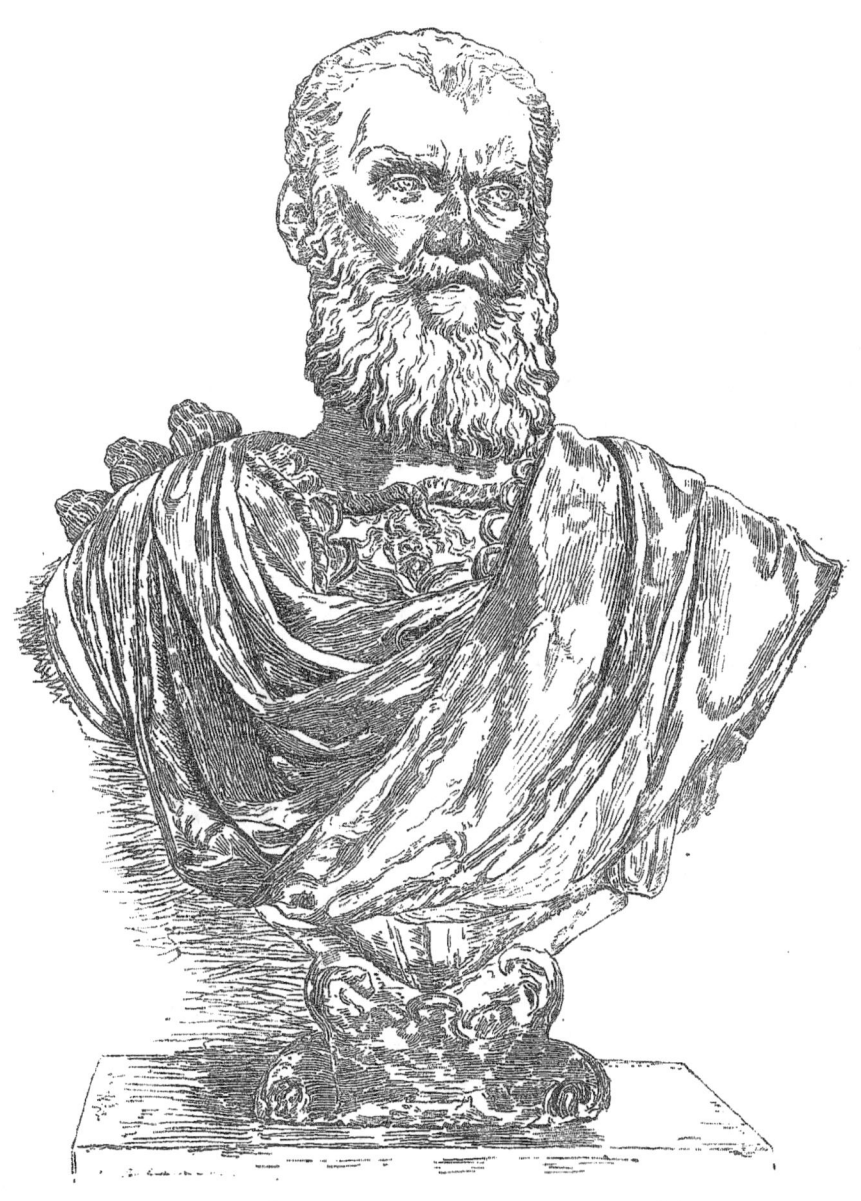

BUSTE D'UN PERSONNAGE DE LA FAMILLE ZEN.
Terre cuite par Alessandro Vittoria. — (Séminaire patriarcal de Venise.)

supposer que le visage avait été moulé sur un cadavre. On n'en saurait pas plus long aujourd'hui que le savant conservateur du Musée Correr sans une très curieuse lettre de Teodoro Correr à Luca Obizzi, découverte et publiée récemment. Dans ce document, daté du mois de février 1798, on voit que, tout en exprimant sa douleur pour les malheurs qui frappaient sa patrie, le célèbre amateur vénitien ne perdait pas de vue les objets d'art, dont il put sans doute, à cette époque un peu troublée, faire à bon compte une ample moisson[1]. Il annonce à son ami qu'il vient d'acquérir quelques beaux camées et un buste en bronze d'un membre de la famille Lorédan, drapé à l'antique et coiffé d'une curieuse perruque. Sur le piédestal de bois qui l'accompagne est gravée l'inscription suivante : ANDREAS LAVREDANVS FR. F. MCCCCLXXXXI. OPVS ANDREAE. CRISPI. PAT. « Je l'ai acheté, ajoute-t-il, d'un marchand pour la somme de quatre sequins, en même temps que beaucoup d'antiquités égyptiennes et un beau vase étrusque. » On ne peut douter que le buste décrit dans la lettre de Correr ne soit le même que celui qui se trouve aujourd'hui au *Museo Civico*. Quand le piédestal qui portait le nom du personnage et la signature de l'artiste a-t-il disparu? On l'ignore; mais c'est sans doute l'un des conservateurs qui précédèrent Lazari qui le mit de côté comme inutile.

Cet Andrea Loredano, fils de Francesco, comme le dit l'inscription, a eu son heure de célébrité. Amiral de la République en 1493, il s'acquit une grande réputation de bravoure par la lutte acharnée qu'il soutint contre les corsaires turcs. Envoyé à Corfou en 1499, il attaqua un peu imprudemment des navires turcs, et, son vaisseau ayant pris feu, il périt au milieu des flammes; c'est du moins ce qui paraît résulter de plusieurs chroniques vénitiennes, ainsi que de l'épitaphe d'Andrea; d'autres, au contraire, prétendent qu'il se rendit aux Turcs pour sauver sa vie. S'il m'était permis de décider ce point d'histoire, je pencherais plutôt pour la première alternative; car l'action est bien digne de l'homme dont Riccio a modelé le mâle visage. Correr supposait que le masque avait été moulé sur un cadavre. La date de 1491 vient contredire l'opinion du savant vénitien, puisque

1. Publié par Urbani de Gheltof, dans le *Bullettino di Arti, industrie et curiosità veneziane*.

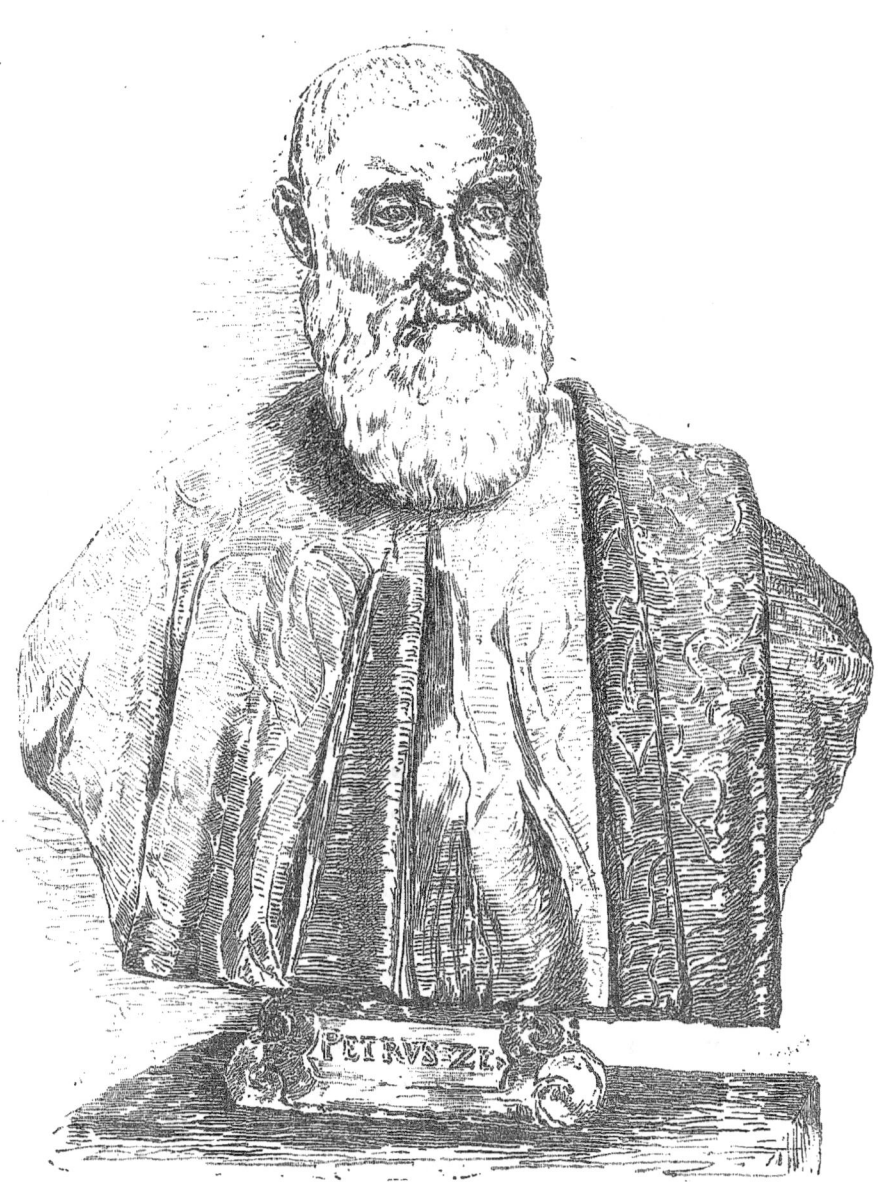

PIERO ZEN.
Buste en terre cuite par Alessandro Vittoria. — (Séminaire patriarcal de Venise.)

Loredano ne mourut qu'en 1499. Mais il faut remarquer, toutefois, que l'accoutrement du personnage est assez bizarre. Tandis qu'il a sacrifié à la mode de son temps en conservant une volumineuse perruque, il a fait une concession au goût très prononcé que l'artiste professait pour l'antiquité classique, en lui permettant de le draper à l'antique au lieu de lui mettre le petit pourpoint qui devait si bien lui aller. Il y a là une curieuse anomalie qui a dû avoir quelque chose de choquant pour les contemporains. On aurait beaucoup ri, si Canova, représentant Napoléon Ier en empereur romain, l'avait coiffé du fameux chapeau à cornes. L'artiste padouan a pourtant commis une hérésie du même genre, et, nous autres modernes, nous n'en sommes point choqués; c'est affaire de convention.

Si je voulais faire une description des objets de bronze padouans que renferme le Musée Correr, je devrais signaler ces mille petits bronzes qui pendant cinquante ans, à la fin du xve et au commencement du xvie siècle, ont remplacé les antiques pour les amateurs trop peu fortunés pour pouvoir s'offrir des bronzes romains ou grecs bien authentiques; je devrais noter une très jolie statuette de femme debout, faisant le signe du silence, imitation libre d'une statuette grecque dont le Musée du Louvre possède une répétition[1] et dont M. L. Courajod a signalé plusieurs exemplaires. Du reste, tout à côté de cette figure se trouve un buste de femme exactement du même style; mais celui-là est bien antique et présente pour l'attitude et les draperies une grande ressemblance avec le bronze du cabinet de France connu sous le nom d'*Angérone*. Une *Vénus* debout et tordant ses cheveux, dont on trouve la réplique à l'Académie de Venise et dans de nombreuses collections; une *Clio* attribuée à tort à Alessandro Leopardi, une superbe coupe d'un galbe tout à fait élégant, aux armes des Contarini, voilà la menue monnaie des bronzes de nationalité un peu vague sur lesquels il est inutile de s'étendre bien longuement; il faudrait en présenter l'image au lecteur pour lui faire toucher du doigt combien ces œuvres tout à fait courantes, souvent d'une exécution un peu sommaire, renferment de véritable sentiment artistique.

1. Léguée par M. Gatteaux.

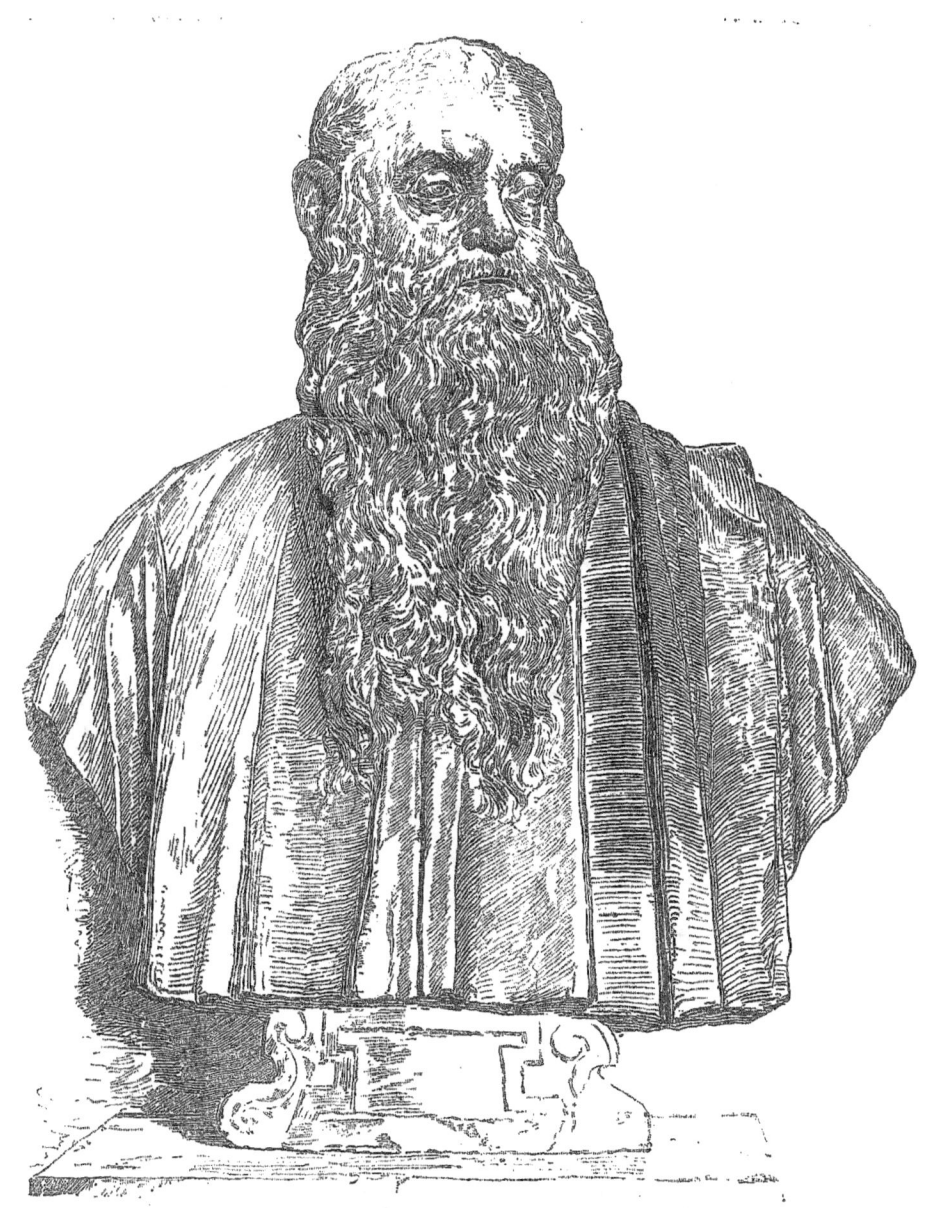

LE MÉDECIN APOLLONIO MASSA.
Buste en terre cuite par Alessandro Vittoria. — (Séminaire patriarcal de Venise.)

Pendant que les fondeurs vénitiens ou italiens, tel que cet Olivieri de Brescia, qui a signé deux superbes candélabres à Saint-Marc, continuaient les traditions du xve siècle, un artiste toscan, Jacopo Tatti surnommé Sansovino, allait infuser à l'art vénitien un sang nouveau, le rendre plus agréable, mais aussi, il faut bien le dire, plus ronflant, plus pompeux et plus maniéré.

Sansovino est, parmi les artistes étrangers, un de ceux qui ont laissé dans l'art vénitien les traces les plus profondes : tour à tour architecte, sculpteur, fondeur, son génie de Florentin de la décadence a su inventer mille créations rapidement conçues et rapidement exécutées. Il ne faudrait pas cependant croire, comme on le fait généralement, que c'est à son école que l'on doit rattacher une foule de bronzes qui, à Venise, dès le premier quart du xvie siècle, trahissent plus de facilité et d'habileté de main que de talent véritable; même dans des œuvres capitales, telles que ces candélabres de Saint-Marc dus à Olivieri de Brescia, dont je parlais tout à l'heure, ou cet autre candélabre de bronze, exécuté aussi par un artiste de Brescia, Andrea d'Alessandro, qui se trouve à Santa Maria della Salute, on reconnaît déjà une tendance à superposer dans des monuments de ce genre des éléments très disparates empruntés à l'architecture. Ce ne sont que moulures, pilastres, vases, niches, cariatides, mascarons, statues prodiguées avec une libéralité qui trahit plus de savoir faire que de goût. Du reste, cette tendance à abandonner la simplicité des lignes et des compositions ne se trouve-t-elle pas déjà en germe dans le candélabre exécuté par Riccio pour le Santo de Padoue? Cependant, aussi bien dans le candélabre de Santa Maria della Salute porté par trois magnifiques sphinx (disposition qui rappelle un peu la base de la croix du roi de Hongrie, Mathias Corvin, au trésor de la cathédrale de Gran), que dans les bronzes de Saint-Marc, il serait injuste de ne pas louer la perfection des détails et le fini du travail[1].

1. Les candélabres de Saint-Marc furent donnés en 1527 par l'évêque de Pola, Altobello de Averoldi, si l'on en croit Marino Sanudo : « In questo zorno (23 décembre 1527) il Reverendissimo legato episcopo di Puola Domino Altobello di Averoldi brezan mandò a donar a la chiesia di messer San Marco do bellissimi candelieri di bronzo alti et fati far per lui a... di bellissimo geto : con figure di animali et foiami tutti negri con littere del suo nome suso azio sia eterna memoria alla chiesia di

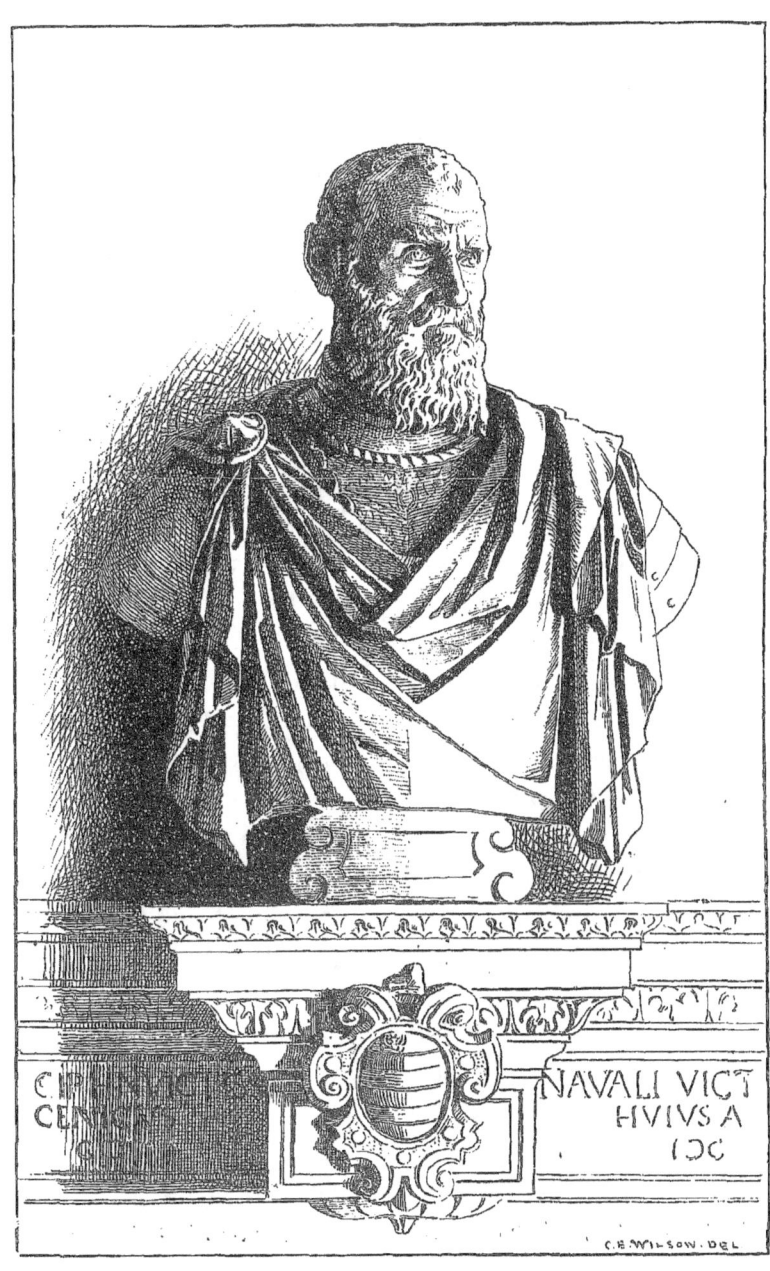

SEBASTIANO VENIER.
Buste en marbre par Alessandro Vittoria. — (Palais ducal, à Venise.)

De l'année 1529 à la fin de sa vie, Sansovino a été constamment occupé à diriger de grands travaux de construction ou d'embellissement pour la république de Venise. Après avoir consolidé les coupoles de Saint-Marc, il construit successivement la *Zecca* ou Monnaie, la loge du campanile de Saint-Marc, la *Scala d'Oro*, la *Libreria* en face du Palais ducal ; il restaure ou édifie à nouveau un grand nombre d'églises, de palais, de monuments funèbres ; il sculpte une quantité de marbres et de bronzes. Si l'on peut dire que Sansovino n'eut pas la main très heureuse, le jour où il confia l'exécution des stucs et des peintures de la *Scala d'Oro* à Alessandro Vittoria et à Battista Franco, parce que ces deux artistes, pensant faire une riche décoration, firent surtout une décoration chargée, on peut bien dire aussi que, livré à lui-même, l'artiste toscan n'exécuta pas toujours des chefs-d'œuvre. L'architecture de la loge du campanile n'est pas irréprochable, et n'étaient les figures de bronze dont il a garni les niches et qui sont d'une grande élégance, l'ensemble ne lui ferait guère honneur : c'est là un monument qui ne souffrirait pas une analyse tant soit peu approfondie, et l'œuvre de Sansovino n'a point à rougir d'avoir été complétée en plein XVIIIe siècle par la porte en bronze et des trophées de marbre dus à Antonio Gaï. Cet Antonio Gaï, pour avoir travaillé en 1750, s'est montré peut-être, toutes proportions gardées, plus calme et plus pondéré que Sansovino lui-même dans la fameuse porte qu'il fit pour la sacristie de Saint-Marc. Je ne voudrais pas jeter le discrédit sur cette porte et me montrer trop sévère pour une œuvre qui, au demeurant, contient d'excellents morceaux. Cependant, quand on traite le bas-relief d'une manière qui est bien dangereuse lorsqu'on ne s'appelle ni Ghiberti ni Donatello, peut-être est-il imprudent d'aggraver encore ses torts en surchargeant son travail de détails comme l'a fait Sansovino. En face d'un tel monument, on pense toujours à la simplicité, parce qu'elle y fait défaut, et le jour où l'œuvre d'un artiste, peintre, sculpteur ou architecte, évoque sur-

San Marcho di lui ; li quali furono posti d'avanti l'altare grando ; e da saper dita chiezia ne hanno do altri più grandi di questi pur di bronzo e le foie dorade, ma questi di legato e molto più belli e mior geto. » Les noms du donateur et de l'artiste sont gravés et incrustés d'argent sur ces deux beaux bronzes. (Pasini, *Tesoro di San Marco*, p. 119, 120).

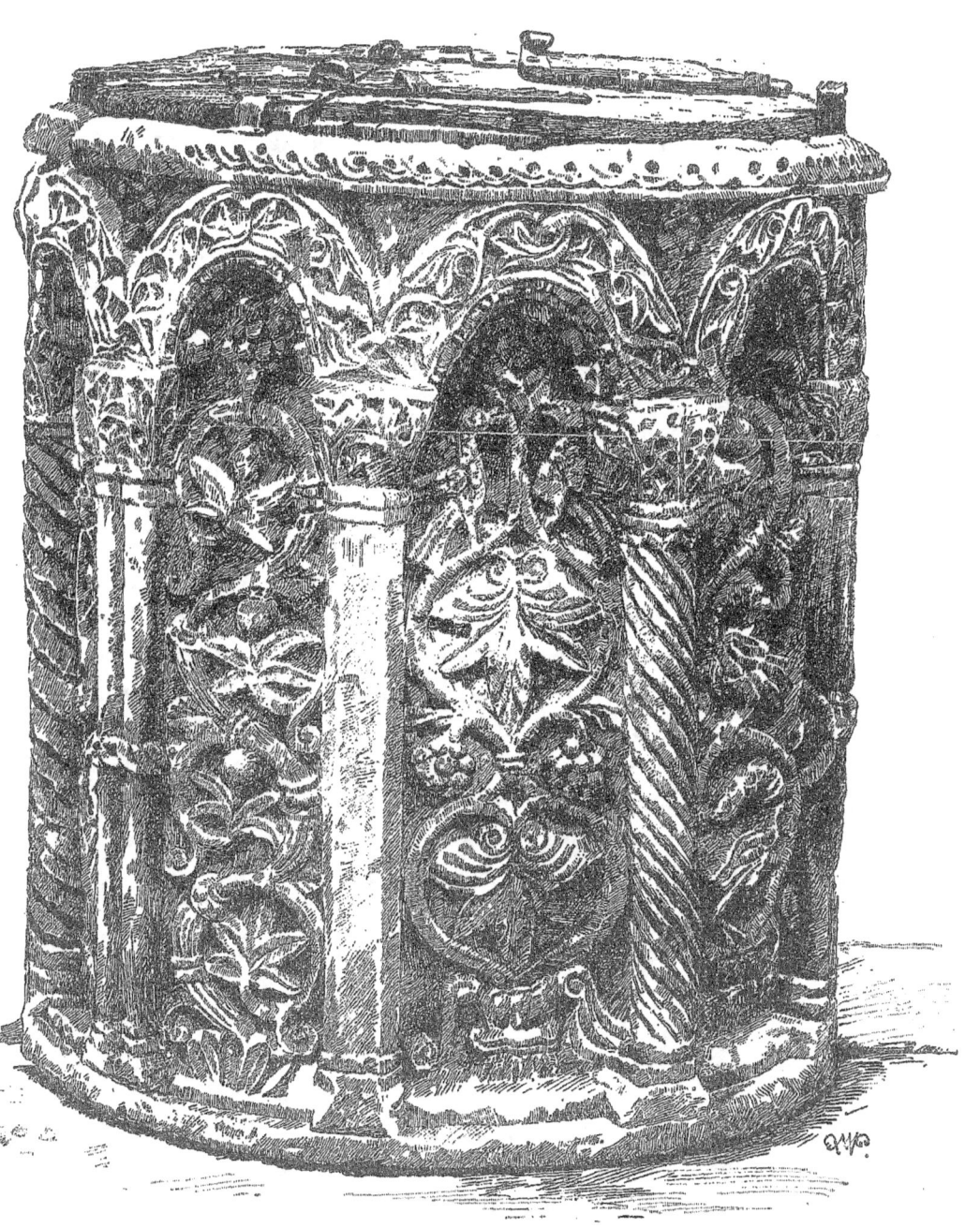

MARGELLE DE PUITS VÉNITIEN EN PIERRE. XIIᵉ SIÈCLE.

tout le souvenir des qualités qu'il ne possède pas, l'œuvre me paraît condamnée.

L'œuvre de Sansovino a vécu grâce surtout aux portraits qu'il a pris soin d'introduire dans les encadrements de la porte : les bustes de l'Arétin, du Titien et de l'artiste lui-même ont su donner à ce monument un intérêt tout particulier qui force toujours à s'y arrêter. Les deux grands bas-reliefs représentant la *Résurrection* et la *Mise au tombeau* sont très certainement inférieurs aux petites figures qui se jouent au milieu des encadrements. Bref, l'ensemble laisse froid, et je n'en puis guère admirer que des détails. Quant aux six bas-reliefs représentant les *Miracles de Saint-Marc,* qui sont encastrés dans les murs du chœur, il vaut mieux, pour l'honneur de l'artiste, les passer sous silence; il y a déjà longtemps que ces morceaux sont considérés comme ce que Sansovino a produit de plus médiocre [1].

C'est généralement à Sansovino et à son école que l'on attribue ces marteaux de porte, autrefois si nombreux à Venise, et qui presque tous sont venus prendre place dans les vitrines des musées publics ou des collections privées. On en peut voir ici quelques échantillons : beaucoup ne présentent entre eux que de très légères différences : ce sont des *variantes* d'un même original; l'addition d'un cartouche, une très légère modification dans une figure suffisent pour en faire des pièces qui ont une tournure nouvelle. Inutile de dire qu'il n'est peut-être pas d'objet qui ait été si souvent contrefait, et il existe aujourd'hui plus de marteaux de porte vénitiens qu'il n'y a jamais eu de portes à Venise. Qu'importe après tout, pourvu que le modèle soit bon! Signalons en passant un recueil de *Battitoji* de Venise : c'est un document que tous les artistes en quête d'un motif de décoration destiné à semblable usage feront bien de consulter.

Dans l'exécution des petits bas-reliefs qui ornent le chœur de Saint-Marc, Sansovino avait été aidé par un Padouan, Tiziano Annio (1517-1551) [2]. Ce même Tiziano fit, en 1545, le modèle du couvercle de la cuve baptismale de Saint-Marc en compagnie du Florentin Desiderio [3].

1. Selvatico, ouvr. cité, p. 306.
2. Vasari, éd. Milanesi, t. VII, p. 515.
3. Vasari, *ibid.*

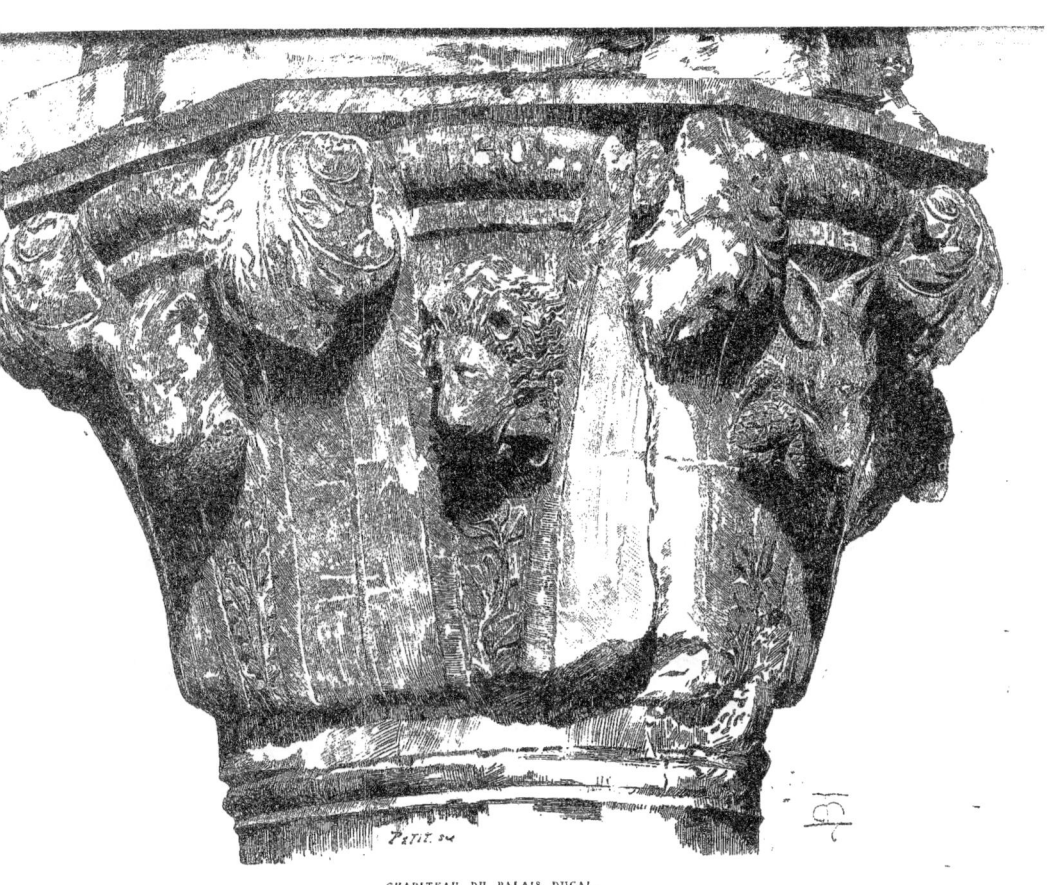

CHAPITEAU DU PALAIS DUCAL.
Attribué à Bartolomeo Bon. xv^e siècle.

Il est évident, du reste, que pour mener à bien, et en si peu de temps, des travaux aussi considérables que ceux que Sansovino entreprit à Venise, il fallait s'entourer d'une quantité d'élèves : Vasari nous en nomme un assez grand nombre ; mais, de tous ceux qu'il cite, un seul

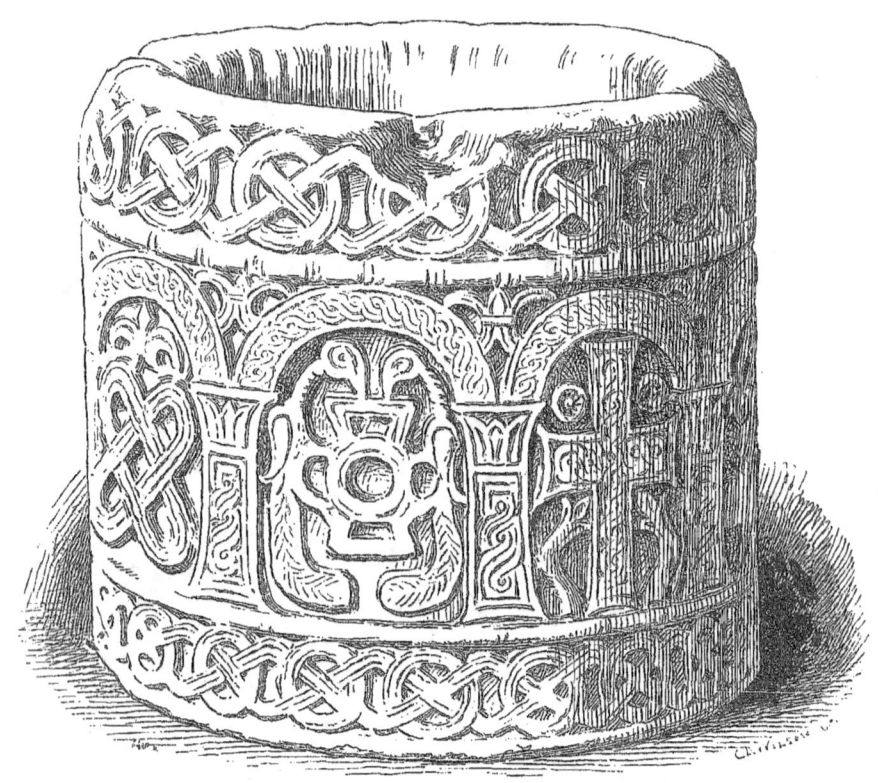

MARGELLE DE PUITS EN PIERRE. IX^e SIÈCLE (?).
(Musée Correr.)

est véritablement un grand artiste, malgré les nombreux défauts que l'on rencontre à chaque pas dans ses œuvres : c'est Alessandro Vittoria, pour le talent duquel je ne saurais partager le mépris et les préventions de beaucoup d'amateurs. Le style est sans doute toujours ronflant, mais non sans grandeur, et, pour ma part, je ne puis oublier ses bustes si nombreux et si importants. En dépit de toutes les objections, je n'hésite pas à déclarer que des morceaux tels

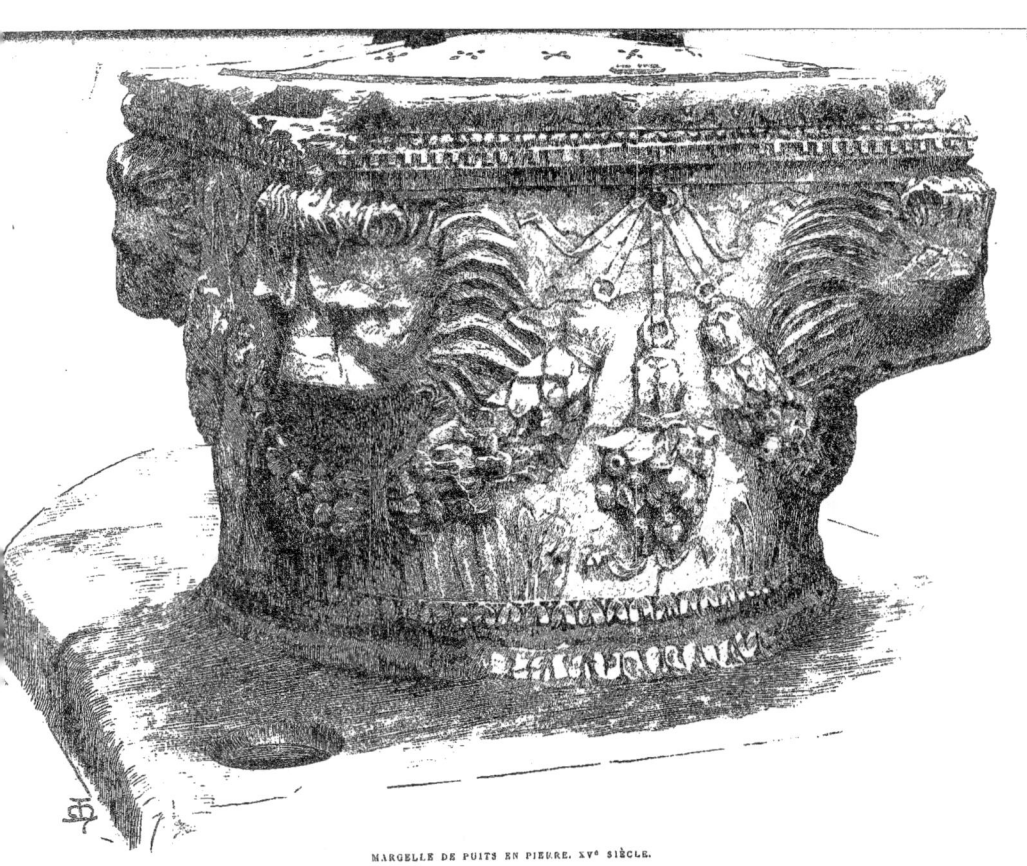

MARGELLE DE PUITS EN PIERRE. XVᵉ SIÈCLE.
Campo San Giovanni Crisostomo, à Venise.

que les bustes de Tommaso Rangone ou de Sébastien Venier, le vainqueur de Lépante, qui se trouvent au Musée Correr, sont véritablement l'œuvre d'un grand artiste ; j'en dirai autant de la plupart des bustes de Vittoria qui, à mes yeux, ont le mérite de rendre très bien le caractère des personnages de son époque.

A la suite de l'incendie de la chapelle du Rosaire, à San Giovanni e Paolo, en 1867, chapelle qui avait été construite en mémoire de la victoire de Lépante, le Musée Correr s'est enrichi de plusieurs bronzes de Vittoria. En rassemblant les débris des candélabres de bronze on est parvenu à en recomposer un en entier ; il est gravé ci-contre et peut donner une idée de toutes les pièces du même genre que l'on rencontre dans beaucoup d'églises de Venise, notamment à San Giorgio Maggiore : assemblage bizarre de personnages et de motifs d'architecture qui en somme font bon ménage ensemble. Pendant tout le xvii° siècle, et même au siècle suivant, ce genre a été imité à Venise ; les bronzes de la dernière période n'offrent pas, à tout prendre, avec ceux qui sont sortis de l'atelier de Vittoria ou de ses élèves, des différences bien marquées. D'autres épaves de la chapelle du Rosaire, ce sont les quatre plaques ovales représentant des *Sibylles* (autrefois sur l'autel).

CANDÉLABRE EN BRONZE DE LA CHAPELLE DU ROSAIRE, par Alessandro Vittoria.

Ces figures paraissent bien un peu lourdes et un peu emphatiques, surtout

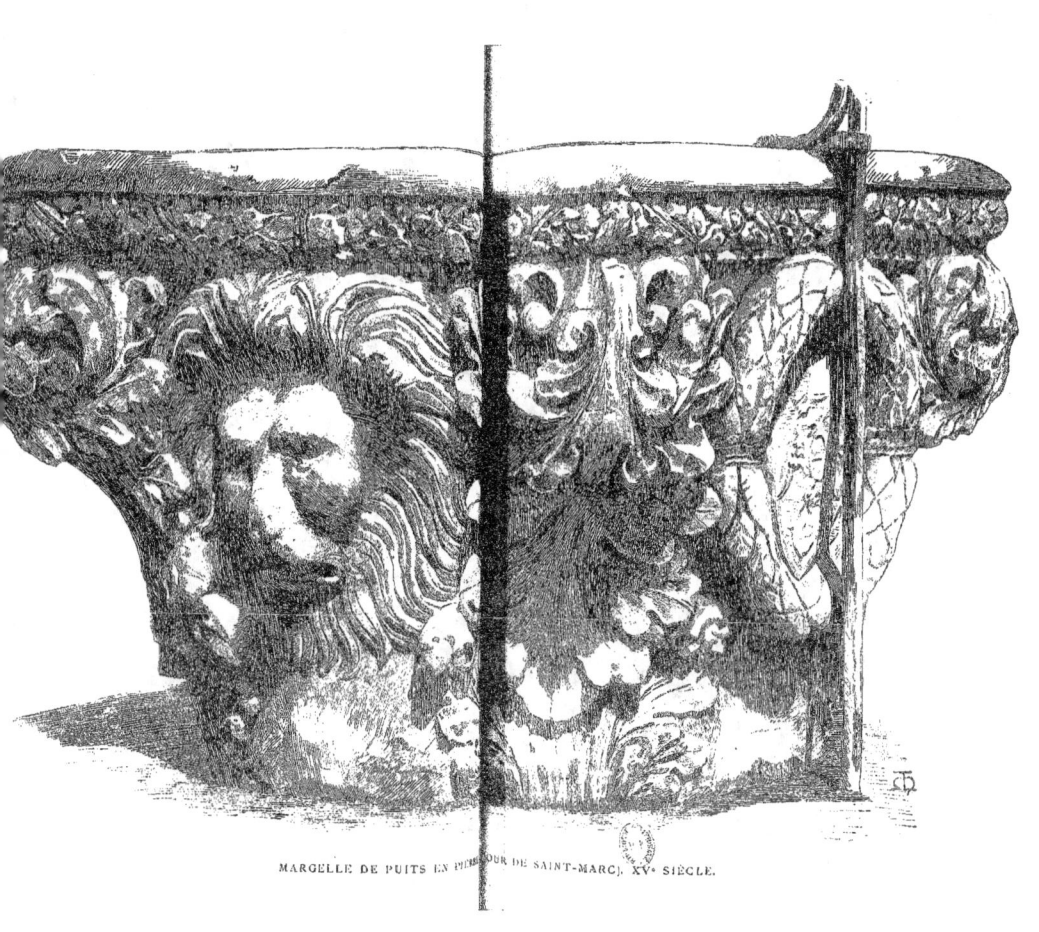

MARGELLE DE PUITS EN PIERRE, COUR DE SAINT-MARC, XVᵉ SIÈCLE.

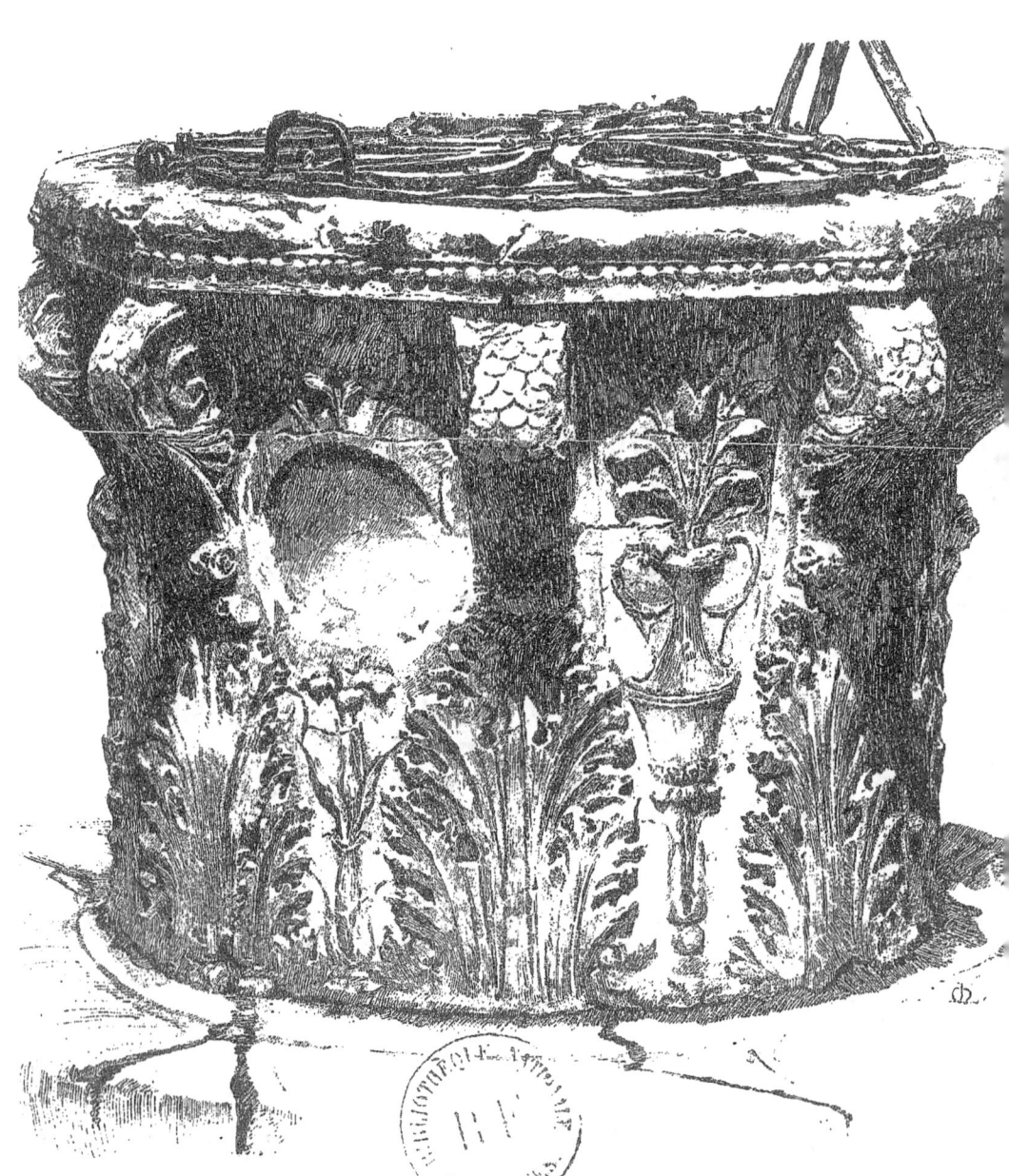

MARGELLE DE PUITS VÉNITIEN EN PIERRE, XVᵉ SIÈCLE.

aujourd'hui qu'elles sont privées du voisinage des marbres en couleurs et des ornements dorés répandus à profusion dans toute la chapelle.

Même à côté des beaux bustes de Vittoria, les portraits que Tiziano Aspetti a modelés et fondus en bronze méritent une place d'honneur. Ses travaux de sculpture à la Zecca, la décoration de la cheminée de l'*Anti-collegio* au Palais ducal, trois bustes de bronze qui se trouvaient

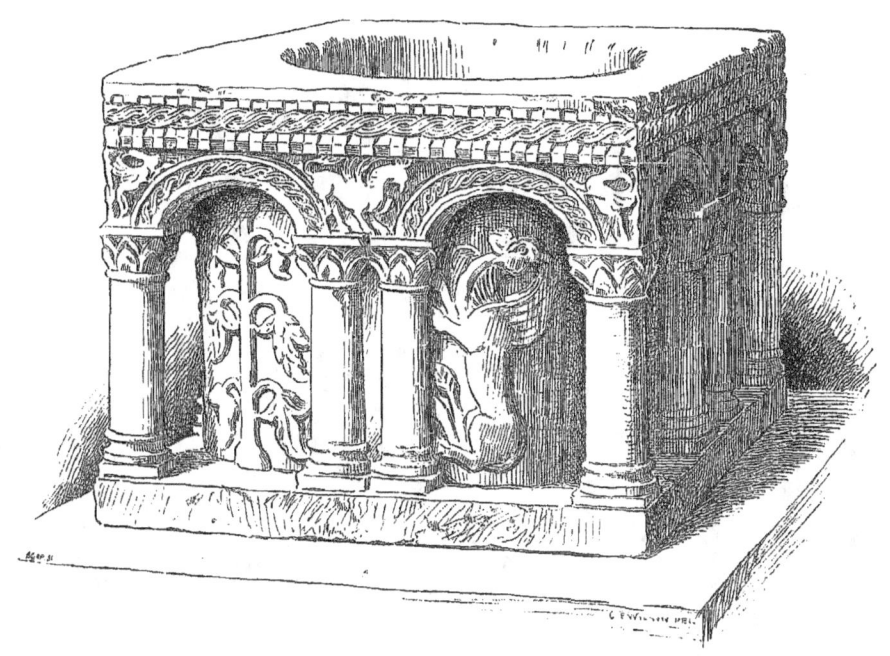

MARGELLE DE PUITS EN PIERRE. XII^e SIÈCLE.
(Musée Correr, à Venise.)

autrefois dans la salle du Conseil des Dix et qui font aujourd'hui partie des collections de l'Académie, permettent de se convaincre qu'Aspetti n'était point un artiste médiocre. Ces portraits de Sébastien Venier, d'Agostino Barbarigo, de Marcantonio Bragadino, ce général vénitien qui, pour la foi du Christ et sa patrie, fut écorché vif par les Turcs (« *pro Christi fide et pro patria vivens gloriosissime cute exutus* »), sont tous trois de 1571 : on aurait quelque difficulté à trouver ailleurs en Italie, à la même époque, des œuvres de la même valeur.

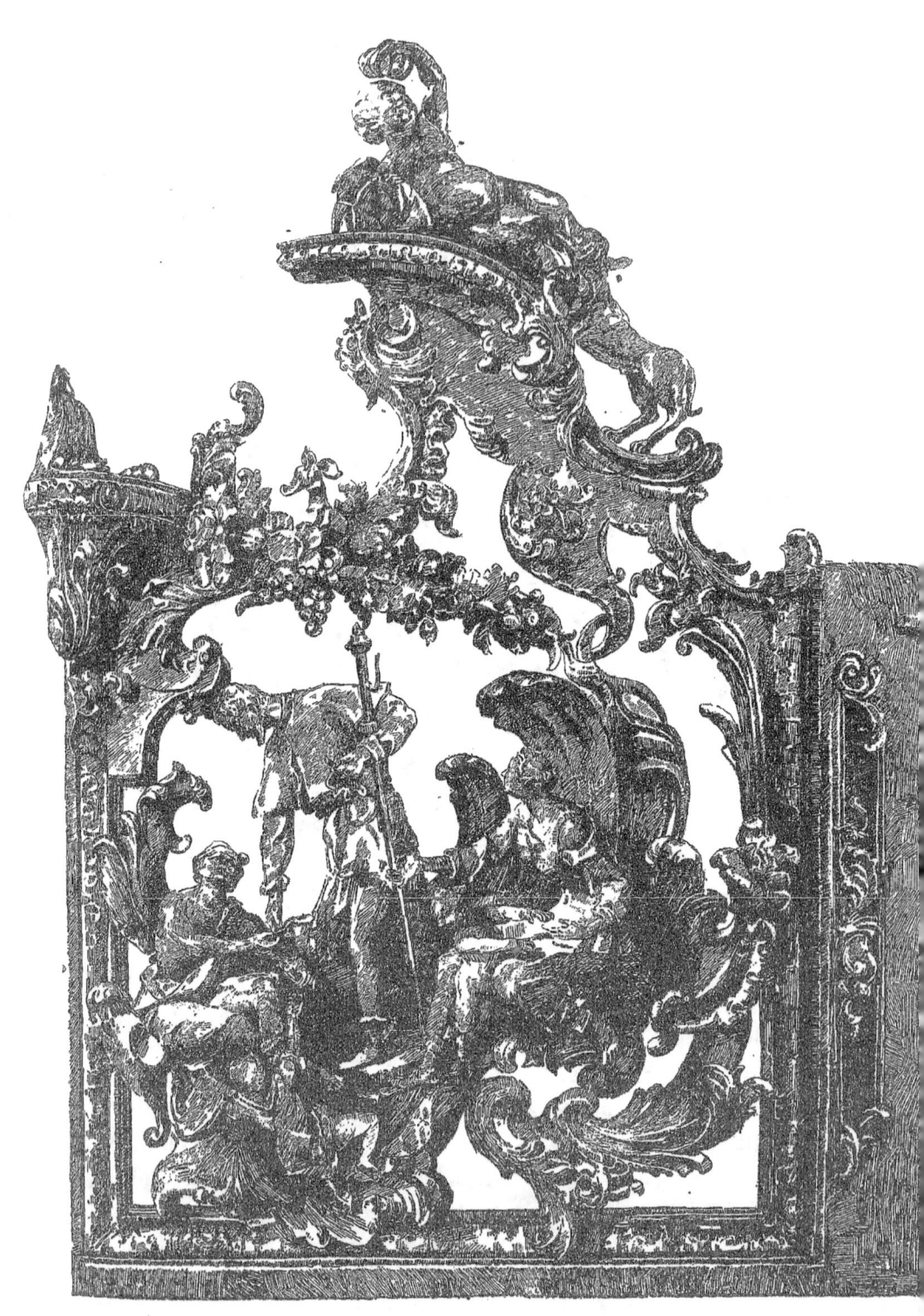

GRILLE EN BRONZE. XVIIIᵉ SIÈCLE.
Scuola di San Rocco, à Venise.

A côté des grands artistes dont on vient de lire les noms et de passer rapidement en revue les principales œuvres, d'autres artisans plus modestes ont su encore acquérir dans l'art difficile de fondre le bronze une réputation durable. La merveilleuse organisation de l'arsenal de Venise nécessitait la présence d'une foule de fondeurs de canons ; or, on sait qu'autrefois ces engins de guerre étaient souvent de véritables chefs-d'œuvre ; les plus grands artistes de la Renaissance ont donné des dessins et des plans pour des bombardes, et les nombreux canons existant encore dans les arsenaux sont là pour témoigner du soin apporté à la fabrication de ces armes coûteuses, et souvent plus belles qu'utiles. Quoi qu'il en soit, la République de Venise n'échappa pas à la règle commune et, comme toutes les seigneuries d'Italie, elle eut de beaux canons, mais elle en eut un plus grand nombre que ses voisins, parce que les possessions qu'elle devait défendre étaient plus étendues ; parmi tous ces fondeurs de canons, il faut retenir les noms de deux familles, les Conti et les Alberghetti.

On trouvera dans le *Dictionnaire des Fondeurs,* de M. A. de Champeaux[1], des détails biographiques sur les membres de ces deux familles qui ont pratiqué l'art du fondeur, et dans l'ouvrage de Gasperoni sur l'artillerie vénitienne, de nombreuses signatures de canons exécutés par eux. Il existe beaucoup de ces monuments dispersés dans tous les arsenaux d'Europe, car les Alberghetti, surtout, originaires des États de Ferrare, ont fondu des pièces de canon pour une foule de princes italiens. Mais laissons là ces engins de destruction et parlons de deux margelles de puits en bronze, placées dans la cour du Palais ducal et dues toutes deux à deux artistes de ces familles.

Les *sponde* ou *vere da pozzo,* les margelles de puits en bronze, en pierre ou en marbre, jouent un grand rôle dans l'histoire de la sculpture vénitienne ; on peut suivre d'une façon ininterrompue le développement de la plastique et de l'art décoratif sur un même objet depuis le XI^e ou le XII^e siècle environ, jusqu'aux temps modernes. A en croire certains auteurs, beaucoup de ces margelles seraient même bien plus anciennes, mais je me méfie toujours de cette tendance à voir des

1. Paris, librairie de l'Art. 1886.

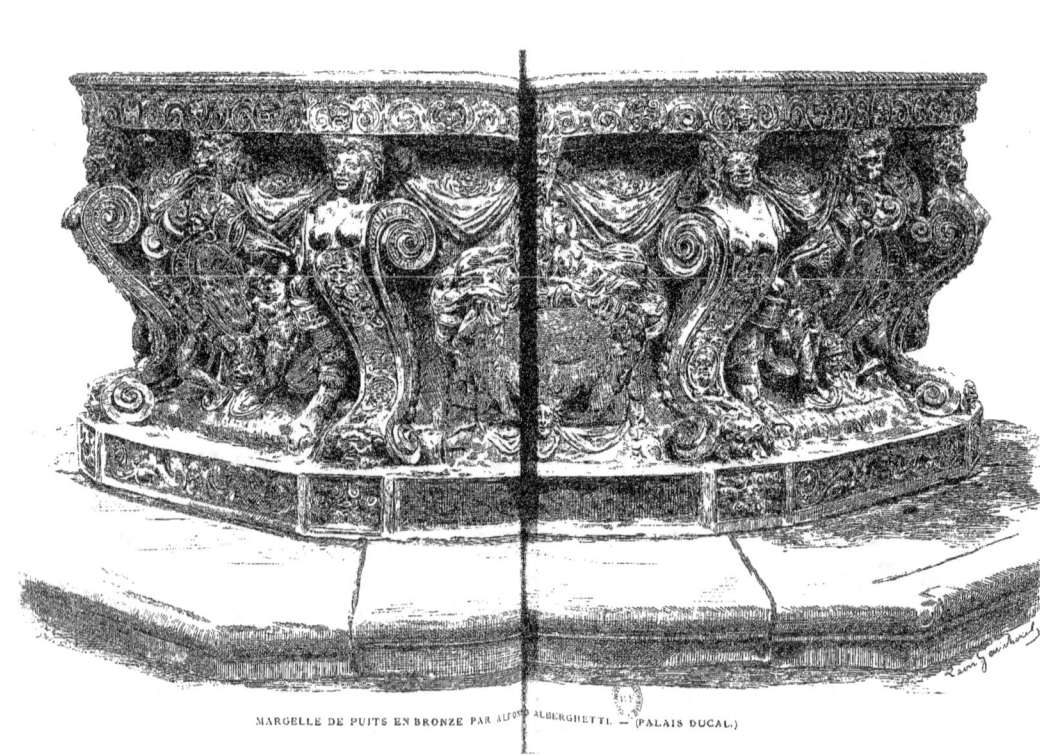

MARGELLE DE PUITS EN BRONZE PAR ALFONSO ALBERGHETTI. — (PALAIS DUCAL.)

monuments du vi^e ou du vii^e siècle partout. Les plus anciens de ces monuments, dont on trouvera ci-contre quelques échantillons empruntés aux collections du Musée Correr, affectent la forme circulaire ou bien encore une forme complètement cubique. Le premier en date a été donné au Musée par M. Guggenheim et provient de Murano; on

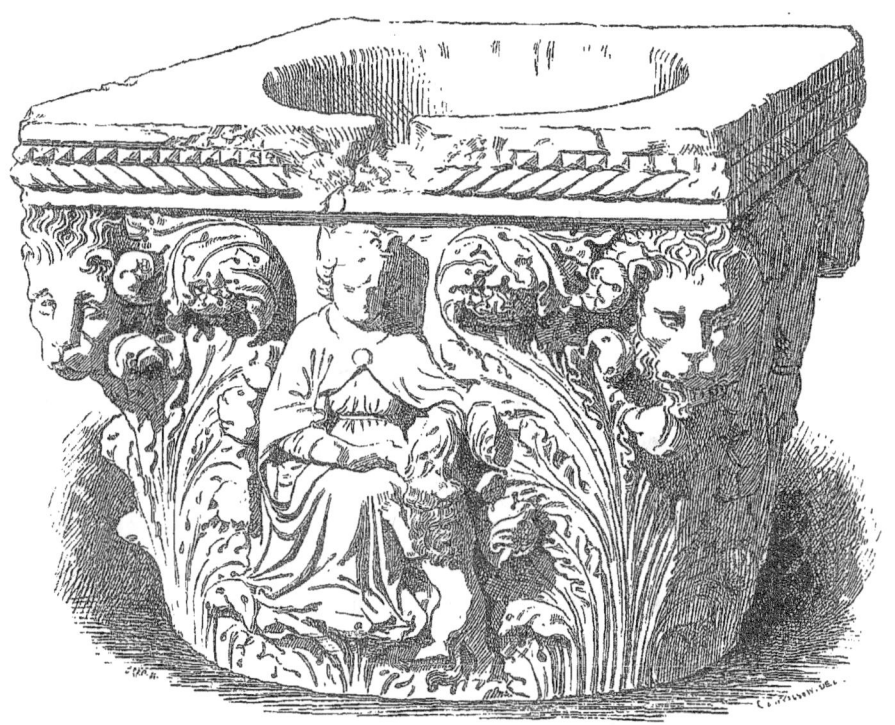

MARGELLE DE PUITS EN PIERRE. XV^e SIÈCLE.
(Musée Correr.)

l'attribue au ix^e siècle, mais les ornements qui le recouvrent tout entier sont d'une telle barbarie d'exécution que ce monument pourrait, à la rigueur, remonter à une époque plus ancienne. Infiniment plus moderne est le second, cylindre inscrit dans un carré formé par des arcatures découpées à jour; il provient également de Murano, mais il me paraît impossible de le faire remonter plus haut que le xi^e ou le xii^e siècle. Sans sortir des collections du Musée Correr, on pourrait citer encore de fort

curieux exemples de ces *sponde*. En Italie comme en France, plus qu'en France certainement, parce que les ruines des monuments antiques étaient plus nombreuses, on a utilisé pendant toute la période barbare les restes des monuments romains, en véritables carrières où chacun venait tirer les matériaux qui pouvaient lui convenir. Un cippe romain et un beau fragment de colonne antique ont été transformés en puits au VIIIe ou au IXe siècle ; on s'est contenté d'y ajouter quelques ornements d'une exécution maladroite, mais qui n'ont pas altéré ces marbres au point de les rendre méconnaissables. Au XIVe et au XVe siècle les puits changent de galbe ; les sculpteurs, plus habiles, démêlent bien vite que de ce cube ou de ce cylindre de pierre ou de marbre on peut tirer un véritable monument d'une forme gracieuse. Presque tous les puits du XVe siècle sont en forme de chapiteaux et l'un des plus beaux que l'on puisse voir est assurément celui que nous donnons à la page précédente. Il provient de la cour d'une maison voisine de l'église San Giovanni e Paolo et est attribué avec toute vraisemblance au ciseau de Bartolomeo Bon. Ses angles sont ornés de têtes de lions et de feuilles d'un style superbe que l'on retrouve sur certains chapiteaux du palais des doges et sur d'autres *sponde* de même époque ; sur ses faces sont sculptées les armoiries de la famille Contarini et une figure de femme caressant un lion, symbole probable de la force. Si l'attribution à Bartolomeo Bon n'est attestée par aucun document, une simple comparaison avec les chapiteaux du Palais ducal, qui sont l'œuvre de cet artiste, ne peut laisser à cet égard subsister aucun doute ; c'est absolument le même faire un peu dur, la même manière de masser et de traiter les feuillages. Si cependant on ne voulait pas admettre comme à peu près certaine cette attribution à Bartolomeo — qu'il ne faut pas confondre avec un autre Bon qui vivait à la fin du XVe et au commencement du XVIe siècle — je l'attribuerais à son école ou à quelque autre sculpteur de sa famille. La famille Bon a fourni, pendant tout le XVe siècle, une dynastie de sculpteurs et d'architectes qui ont énormément produit : Giovanni, Bartolomeo, Pantaleone ont travaillé tous les trois au Palais ducal, à Saint-Marc, à la *Madonna dell' Orto,* et à

maint autre édifice de Venise ; bon nombre de sculptures éparses dans tous les coins de la ville leur peuvent être attribuées ; aussi faut-il peut-être, en face d'une œuvre d'art déterminée, ne prononcer qu'avec beaucoup de prudence le nom de l'un des trois de préférence à ceux des deux autres. Toutefois, d'après les quelques notions exactes que l'on possède sur la famille et ses travaux, l'attribution de ce puits à Bartolomeo est très probable.

Voyons maintenant ce que les artistes du xvie siècle ont créé pour rajeunir un sujet en quelque sorte épuisé. Chargé de faire une margelle de puits monumentale, Niccolò de' Conti a abandonné la forme cubique ou la forme de chapiteau et a composé une vasque à huit pans, dont les angles sont occupés par des figures en gaines de haut-relief, autour desquelles s'enroulent des dauphins. L'espace compris entre ces gaines a été utilisé par l'artiste pour placer des médaillons et des cartouches contenant des figures ou ac-

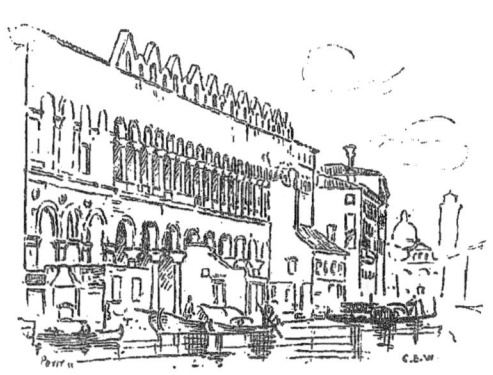

LE MUSÉE CORRER, A VENISE.

compagnés d'allégories et de festons. Des feuillages et des oves bordent le bas et la lèvre de la vasque, dont l'ensemble est peut-être un peu confus, mais dont la fonte est admirable. Niccolò de Conti a signé son œuvre : « Devs · Fortvna · Labor · ingenivm · Nicolavs de Comitibvs Marci filivs conflator tormentorvm illvstrissimae reipvblicae · 1556. » De 1559, date la seconde margelle du puits du Palais ducal, fondue par Alfonso Alberghetti. Dans cet ouvrage, ce dernier s'est montré à la hauteur de Conti dont il a adopté le plan ; mais, à mon avis, il a su corriger quelques-uns des défauts de son prédécesseur : des partis pris mieux accentués, plus de clarté dans la conception font du puits de l'Alberghetti une œuvre très supérieure ; elle porte la signature : *Alphonsus Albergeti fecit anno Domini 1559.* La gravure publiée ci-dessus me dispensera de faire la description de ce monument imposant.

Sigismondo, Giulio, Antonio Orazio, Carlo, Giovanni Battista, tels sont les noms des autres membres de cette famille Alberghetti, d'origine ferraraise, qui servirent la République de Venise du xve au xviiie siècle ; on a voulu leur attribuer des monuments de plus petites dimensions, des plaquettes notamment, dont l'une porte la signature S. A. (? Sigismondo Alberghetti) ; je ne crois pas pouvoir me prononcer d'une façon catégorique au sujet de cette pièce conservée au Musée Correr. Mais l'art de ces fondeurs se serait-il borné à la fabrication des canons, il n'en faudrait pas moins les remercier d'avoir su maintenir à Venise leur art difficile jusqu'à la fin de la République. Les balustrades de la *Scuola di San Rocco,* qui datent du xviiie siècle, sont encore, sinon au point de vue du style, du moins au point de vue de l'exécution, de véritables merveilles.

Ne quittons pas les ouvriers et les artistes qui ont fabriqué à Venise tant de chefs-d'œuvre en bronze, sans mentionner toute une série d'objets dont beaucoup de musées et de collections particulières possèdent des échantillons. A côté des fondeurs, il a existé à Venise des artisans plus modestes, véritables chaudronniers, qui ont poussé très loin l'art de battre et de repousser le cuivre, de lui donner les formes les plus gracieuses et de le décorer de rinceaux et d'entrelacs du goût le plus délicat. Des plateaux et des aiguières, des poires à poudre, une foule d'ustensiles domestiques et surtout des seaux ont fourni à ces artistes l'occasion de déployer un talent de décorateurs hors ligne. Tous ceux qui ont visité Venise se souviennent de ses porteuses d'eau ; si elles n'ont rien perdu au point de vue du pittoresque, les vases qu'elles portent ne sont plus des œuvres d'art, et pourtant Venise possède encore des artistes qui savent manier le ciselet et le maillet avec une surprenante habileté ; mais les objets qu'ils fabriquent sont destinés à être vendus comme anciens aux étrangers trop crédules, et nullement à embellir les rues de la cité. On les paie très cher parce qu'on les croit antiques ; on ne les regarderait pas si on les donnait comme modernes. C'est là un des défauts de notre époque, défaut qui rend si difficile l'alliance de l'art et de l'industrie.

CHAPITRE II

L'ORFÈVRERIE

Origines de l'orfèvrerie vénitienne. — Le doge Orseolo. — La *Pala d'Oro*. — La corporation des orfèvres vénitiens. — Les flambeaux du trésor de la basilique de Saint-Marc. — L'émail à Venise, au Moyen-Age. — L'*œuvre* de Venise : les filigranes. — Le reliquaire de la *Flagellation*. — La croix de Jacopo di Marco Benato. — Le reliquaire du bras de saint Georges. — Une famille d'orfèvres : les da Sesto. — Le trésor du dôme de Venzone. — Le parement d'autel donné par Grégoire XII. — Les candélabres du doge Cristoforo Moro. — Influences allemande et flamande au xv^e siècle. — Les orfèvres allemands établis à Venise. — L'encensoir du trésor du Santo, à Padoue. — Les reliquaires de l'église de Pordenone. — La bijouterie. — Persistance des anciennes formes. — Alessandro Vittoria : le Bréviaire du cardinal Grimani. — L'épée du doge Francesco Morosini. — Le tabernacle exécuté pour Girolamo Crasso.

'ORFÈVRERIE vénitienne a joui dans toute l'Europe, à partir du milieu du xiii^e siècle, d'une vogue que ne pouvaient réellement pas faire prévoir ses commencements, qui furent plus que modestes. L'*opus veneticum* — l'ouvrage de Venise — que nous trouvons mentionné si souvent dans les inventaires des trésors des églises ou des riches particuliers, et surtout dans l'inventaire du trésor du Saint-Siège, rédigé en 1295, sous le pontificat de Boniface VIII, ne paraît pas remonter plus haut que le xii^e siècle; je dirai tout à l'heure pourquoi. C'est même faute de n'avoir pas suffisamment approfondi cette question — au point de vue vénitien s'entend — que quelques archéologues ont voulu attribuer à la venue en France du doge Pietro Orseolo (976-978) une influence sur le développement de l'art de l'orfèvrerie dans notre pays. Le doge fugitif, qui vint embrasser la vie monastique dans un pays qui alors était presque entièrement sauvage, à Saint-Michel de Cuxa, en Roussillon, avait pu sans doute admirer la magnificence des travaux exécutés par les artistes byzantins et même les apprécier, puisqu'il avait commandé à Constantinople un devant d'autel pour la chapelle du Palais ducal [1]; mais de ce seul fait ne résulte-t-il pas clairement

[1]. « In Sancti Marci altare tabulam miro opere ex argento et auro Constantinopolim peragere jussit. » (Johannis Diaconi *Chronicon Venetum*, dans Pertz, *Monumenta Germaniae historica*, t. IX, p. 26; cité par Labarte, *Recherches sur la peinture en émail*, p. 24.)

qu'à Venise, à cette époque, les orfèvres étaient des artisans bien médiocres? D'autres arguments, aussi directs et en grand nombre, pourraient être allégués pour ruiner totalement un système que la plupart des savants ont du reste aujourd'hui abandonné; mais il est un de ces arguments qu'il ne faut pas toutefois oublier parce qu'il est décisif : c'est un texte du ixe siècle, qui nous montre Fortunat, patriarche de Grado, envoyant en France un calice pour le réparer et l'orner [1]. M. Urbani de Gheltof [2] a mis en doute la valeur de ce document, sorte d'inventaire qui décrit en grand nombre les richesses d'orfèvrerie dont le patriarche Fortunat avait embelli son église. Mais qui nous dit que tous ces ornements ne venaient pas de Constantinople ou de tout autre pays? En tout cas, ce texte ne vient nullement contredire, mais confirme, bien au contraire, ce que nous savons de la commande faite par le doge Orseolo aux orfèvres de Constantinople. Les plus anciens monuments d'orfèvrerie fabriqués à Venise durent être fortement influencés par l'art grec et même parfois être fabriqués par des artistes grecs. Les portes de Saint-Marc, commandées par Leone da Molino, dont j'ai dit quelques mots au chapitre précédent, sont tout à fait dans ce style, et c'est aussi dans ce sentiment que travaillaient les artistes qui, à plusieurs reprises, restaurèrent, remanièrent et amplifièrent la célèbre *Pala d'Oro* : l'inscription tracée au

CHEF EN ARGENT
conservé au trésor de l'église de Pordenone. xive siècle.

1. « Thesaurus sanctae ecclesiae omnis salvus est. Quod ibi inveni certe fuit unus calix parvulus et non bene factus... Ad augendum transmisi in Franciam mancosas L et bonas gemmas adamantinas et jacintos ut faceret meliore et majore si sanus est et vivus Ludovicus » (Louis le Débonnaire). — Ughelli, *Italia sacra* (p. 1101); cité par Zanetti, *Della origine di alcune arti principali appresso i Veneziani*, p. 83.

2. *Les Arts industriels à Venise*, p. 5.

xiv⁰ siècle sur ce monument en fait foi, et il est fort difficile aujourd'hui de distinguer, à l'exception des bordures et des ornements de style gothique, œuvre de l'orfèvre Bonensegna, la part qui revient aux Vénitiens et aux Byzantins. On sait que cette inscription nous rappelle trois remaniements successifs : en 1105, sous Ordelafo Falier; en 1209, sous Pietro Ziani; en 1345, sous Andrea Dandolo.

ANNO MILLENO CENTENO IVNGITO QVINTO
TVNC ORDELAPHVS FALEDRVS IN VRBE DVCABAT.
HAEC NOVA FACTA FVIT GEMMIS DITISSIMA PALA
QVAE RENOVATA FVIT TE PETRE DVCANTE ZIANI
ET PROCVRABAT TVNC ANGELVS ACTA FALEDRVS
ANNO MILLENO BIS CENTENOQVE NOVENO.
POST QVADRAGENO QVINTO POST MILLE TRECENTOS
DANDVLVS ANDREAS PRAECLARVS HONORE DVCABAT
NOBILIBVSQVE VIRIS TVNC PROCVRANTIBVS ALMAM
ECCLESIAM MARCI VENERANDAM IVRE BEATI
DE LAVREDANIS MARCO FRESCOQVE QVIRINO
TVNC VETVS HAEC PALA GEMMIS PRECIOSA NOVATVR.

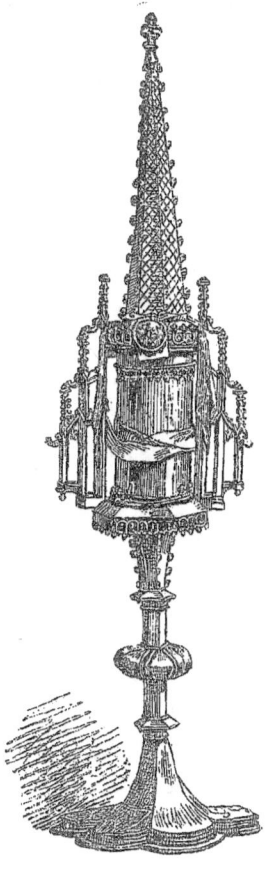

RELIQUAIRE
conservé dans le trésor de l'église de Pordenone. xv⁰ siècle.

On sait que la *Pala d'Oro* formait primitivement le devant de l'autel de Saint-Marc; transformée plus tard en retable, c'est aujourd'hui un tableau en or et en argent doré et émaillé, qui mesure près de 3 m. 50 c. de long sur 1 m. 40 c. de hauteur. Je n'entrerai pas dans la description de ce précieux monument; il a fait l'objet de nombreuses études assez complètes pour qu'il soit inutile d'y revenir; mais il importe de faire connaître les résultats auxquels est arrivé un savant vénitien qui l'a soumis dernièrement à un examen approfondi : M. Veludo[1] pense que nous possédons peut-être encore quelques fragments du parement

1. Sa dissertation a été publiée dans l'ouvrage de Pasini : *Tesoro di San Marco*, dans lequel on trouve de bonnes planches en couleur reproduisant la *Pala*.

d'autel commandé à Constantinople par le doge Orseolo; il fut remanié aux dates indiquées plus haut; la partie supérieure du monument proviendrait d'un devant d'autel enlevé en 1204, par les Vénitiens, du couvent du Tout-Puissant, à Constantinople. Tout cela est absolument vraisemblable et nous montre que, au xiiie siècle et même avant, les orfèvres vénitiens pouvaient rivaliser avec les artistes de Byzance.

RELIQUAIRE
conservé dans le trésor de l'église de Pordenone, xve siècle.

Zanetti [1] a signalé deux testaments vénitiens du xiie siècle, où il est question de bijoux ou de pièces d'orfèvrerie; dans l'un, daté de 1123, un personnage nommé Pietro di Domenico Enzio lègue à sa fille Nella une paire « *de entrecoseis aureis* », dans lesquelles on est porté à reconnaître des bracelets, qu'on devra lui donner le jour de son mariage, en même temps qu'une coupe d'argent et une croix. Dans un autre testament, daté de 1190, il est question de neuf cuillères d'argent, de deux coupes d'argent, l'une toute unie, l'autre ornée des figures des apôtres, d'une croix et d'un reliquaire portatif en or. Enfin, au commencement du xiiie siècle, on voit l'empereur Frédéric II faire exécuter un bijou — le texte n'est pas plus explicite — par un orfèvre vénitien, Marino di Natale, commande qui semble indiquer un centre important de production [2]. Ce qui confirme pleinement cette hypothèse, c'est que les statuts de la corporation des orfèvres furent rédigés en 1262; ce ne fut, il est vrai, qu'un peu plus tard, au xive siècle, que ceux-ci s'organisèrent, sous le patronage de saint Antoine, en confrérie; enfin, en 1331, un décret du Grand Conseil leur assigna pour domicile le quartier du Rialto [3], que dès lors ils ne quittèrent plus.

1. Ouvr. cité, p. 87, 88.
2. Lazari, *Notizia... della raccoltà Correr*, p. 179.
3. Urbani de Gheltof, ouvr. cité, p. 17.

L'ORFÈVRERIE

Quelques œuvres encore subsistantes peuvent aider à nous faire connaître ce qu'était l'orfèvrerie vénitienne au XIIIe siècle. Deux flambeaux en argent et en cristal de roche, portés par des lions, conservés dans le trésor de Saint-Marc [1], nous montrent un style non encore dépouillé d'influence orientale. Les devants d'autel de Saint-Marc [2] et de San Salvatore sont trop incomplets, trop restaurés pour permettre de les juger avec équité; à vrai dire, celui de Saint-Marc ne révèle

RELIQUAIRES
conservés dans le trésor de l'église de Pordenone. XVe siècle.

pas un artiste d'un talent bien remarquable. Je ne connais pas, pour ma part, de monument de cet âge qui indique que les Vénitiens aient pratiqué l'émaillerie telle que la pratiquaient les Français à la même époque. Le Musée Correr possède deux couvertures d'évangéliaire en cuivre émaillé, toutes deux du XIIIe siècle : elles sont bien françaises et de Limoges, en dépit de ce qu'a dit Lazari [3], qui, dans tout ce chapitre de l'émaillerie, s'est complètement trompé en attribuant au XIIIe siècle des monuments qui ne sont pas antérieurs à la

1. Pasini, *Tesoro di San Marco*, pl. LX, n° 148.
2. *Ibid.*, pl. LXVI, n° 163.
3. Ouvr. cité, p. 103 et 104, n[os] 389 et suiv.

seconde moitié du xvᵉ siècle. Une pyxide émaillée, dont on ne possède plus que le dessin et que l'on a considérée comme spécimen de ce genre de travail exécuté à Venise, ne me paraît pas destinée à jeter un jour nouveau sur ce point; elle me semble appartenir à une tout autre fabrication [1].

Mais ce qui a fait au Moyen-Age la renommée des artistes de Venise, c'est un genre de travail particulier appliqué à la technique des métaux précieux, ce que l'on appelait l'*opus veneticum* [2] dans lequel tout le monde, je crois, s'accorde aujourd'hui à reconnaître le filigrane dont les élégants rinceaux s'étalent sur tant de pièces d'orfèvrerie du xiiiᵉ et du xivᵉ siècle; ce genre de décoration eut une telle vogue que le mot d'*œuvre de Venise* fut employé partout pour désigner, non seulement des ouvrages faits à Venise même, mais aussi faits soit en France, soit ailleurs, à l'imitation des orfèvres vénitiens. Je crois inutile de répéter ici ce que j'ai dit ailleurs à ce sujet [3]; il me suffira de rappeler que le trésor de Saint-Marc possède encore aujourd'hui une quantité de monuments qui ne peuvent laisser aucun doute à cet égard : ce sont des montures en argent doré qui, pour la plupart, ont

RELIQUAIRE
conservé dans le trésor de l'église
de Pordenone. xvᵉ siècle.

1. Gravembroch, *Varie venete curiosità sacre e profane*, t. II, f° 30 (manuscrit conservé au Musée Correr). — Urbani de Gheltof, ouvr. cité, p. 14 et 42. — Je ne mentionne ici que pour mémoire l'opinion des auteurs des *Mélanges d'Art et d'Archéologie*, qui ont avancé que certains émaux champlevés, dont on conserve en France quelques échantillons, pourraient être vénitiens. Je ne partage nullement cette manière de voir. Voyez L. Palustre et Barbier de Montault, *l'Orfèvrerie et l'Émaillerie limousines*, pl. III; E. Molinier, *l'Orfèvrerie limousine à l'Exposition de Tulle, en 1887*, p. 13-18.

2. Ferdinand de Lasteyrie, *Histoire de l'Orfèvrerie*, p. 139. — Darcel, *Notice des Émaux... du Musée du Louvre*, p. 381. — Pasini, *Tesoro di San Marco, Prefazione*, p. 12.

3. *Le Trésor de la basilique de Saint-Marc, à Venise*; Venise, 1888, p. 52-54.

remplacé des montures byzantines ou orientales détruites dans l'incendie qui anéantit une partie du trésor en 1231 [1]. Ce sont là de véritables chefs-d'œuvre de goût et d'habileté. Ce qui semble prouver que cette technique délicate date du xii° siècle, c'est que, au xiii° siècle encore, elle a tous les caractères de l'art de l'époque précédente; les arcatures qui décorent certaines parties des montures sont toutes de style roman,

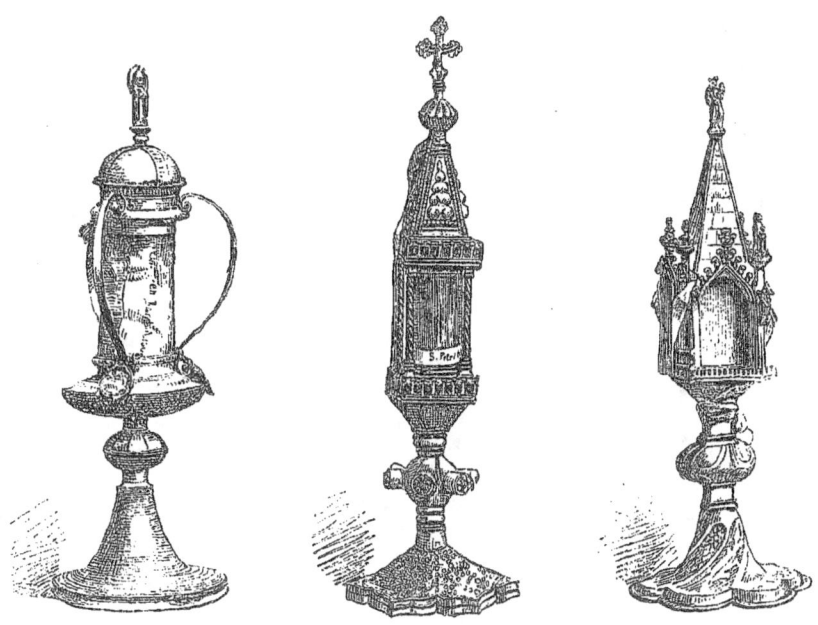

RELIQUAIRES
conservés dans le trésor de l'église de Pordenone. xv° siècle.

ce qui concorde parfaitement du reste avec ce que nous savons de la marche de l'orfèvrerie dans les pays voisins. Si l'on peut déplorer l'aspect sauvage d'un chef de saint tel que celui que possède l'église de Pordenone, il faut avouer que c'est absolument une exception; de nombreuses pièces de ce même trésor de Saint-Marc prouvent que les Vénitiens du xiii° et du xiv° siècle n'avaient rien à envier à

1. Je signalerai particulièrement, dans les planches qui accompagnent l'ouvrage de Pasini, les n°° 65, 66, 94, 95, 112, 114, 117.

leurs voisins. Ils étaient aussi habiles, aussi ingénieux que les Français et les Allemands.

Le xiv° siècle allait complètement modifier le style et le galbe des monuments vénitiens. A des formes toujours gracieuses et légères succèdent des œuvres d'un style plus lourd, telles que certains reliquaires conservés au trésor de Saint-Marc, sortes de cassettes en métal repoussé ornées de bustes de saints, ou des morceaux d'un goût douteux, tels que la *Flagellation,* dans le même trésor; je ne saurais, pour ma part, admirer le réalisme ou plutôt la brutalité de ce groupe, d'une exécution très médiocre et très maladroite. Je ne sais s'il faut reconnaître là l'influence des maîtres allemands : cela est possible; dans tous les cas, cette influence est palpable dans quelques œuvres du commencement du xv° siècle; et à la fin de ce siècle elle est d'autant moins niable que nous possédons les noms de quelques orfèvres allemands établis à Venise. Ce groupe de la *Flagellation,* par sa date (1375) et ses dimensions (66 centimètres), mérite qu'on s'y arrête un instant, quelque peu d'estime qu'on ait pour le style dont il nous donne un échantillon. Il est d'argent doré. Sur une base découpée, bordée d'arcatures de style gothique, se dresse une colonne supportant la relique — un fragment de la colonne de la *Flagellation.* A cette colonne est attaché le Christ debout, dans une pose très calme et qui me semble trahir chez l'artiste une certaine inhabileté à animer ses personnages; cela est d'autant plus vraisemblable que les deux bourreaux, vêtus à la mode du xiv° siècle, qui accompagnent la figure du Christ ont des mouvements tout à fait forcés, presque gro-

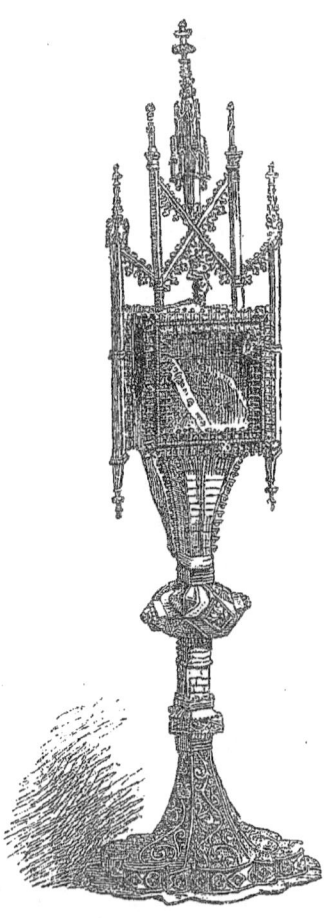

RELIQUAIRE
conservé dans le trésor de l'église de Pordenone. xv° siècle.

tesques. Une inscription qui contourne l'abaque du chapiteau nous apprend que le reliquaire fut exécuté en 1375 sur l'ordre des procurateurs Michiel Morosini et Pietro Corner.

A ce monument, ainsi qu'au reliquaire de la Vraie Croix, donné en 1366 par Philippe de Mézières à la Scuola de Saint-Jean-l'Évan-

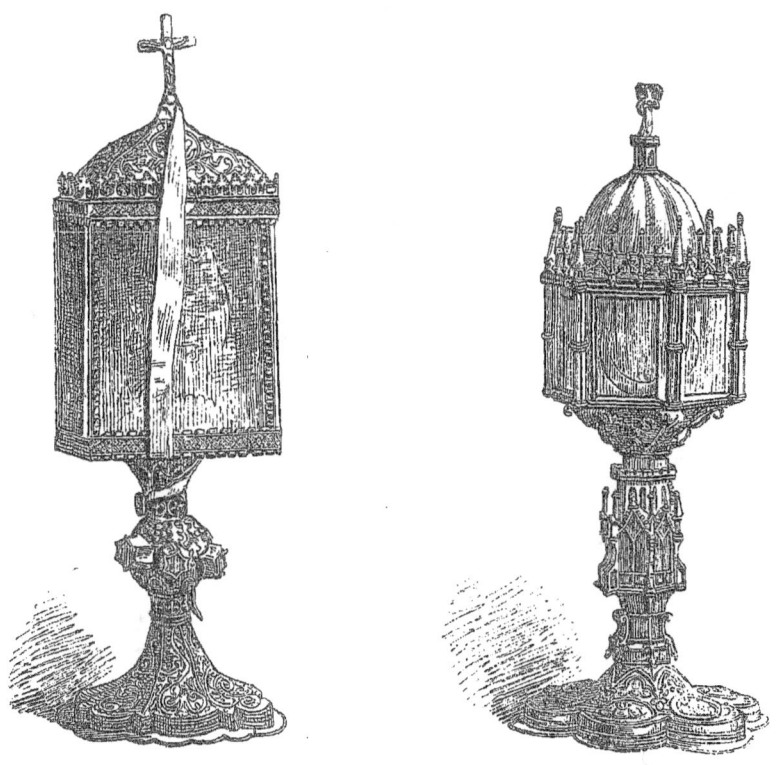

RELIQUAIRES
conservés dans le trésor de l'église de Pordenone. Fin du XVe siècle.

géliste, je préfère certainement le Christ d'argent fabriqué par Jacopo di Marco Benato, en 1394, et placé à Saint-Marc, au-dessus de la porte qui donne accès dans le chœur, entre les quatorze statues de marbre qui en décorent l'entrée [1]. Cette croix, dont les bras sont terminés par des médaillons quadrilobés cantonnés de grosses boules, rappelle tout à fait les croix processionnelles de la même époque,

1. Lazari, ouvr. cité, p. 181.

dont nous possédons de beaux exemples. Ces croix italiennes ne sont pas toujours d'une exécution irréprochable, mais on n'y peut méconnaître une entente de la décoration, une habileté à composer un motif pittoresque, que l'on ne retrouverait peut-être pas au même degré dans beaucoup d'œuvres françaises de la même époque.

Avec le xve siècle, les monuments deviennent plus fréquents, et là, comme partout, deux courants se manifestent de bonne heure. Parmi les artistes, les uns conservent, jusqu'à la fin du siècle, les formes gothiques; d'autres les abandonnent résolument pour adopter le style nouveau. Mais les derniers sont en petit nombre, et, jusqu'à la fin de ce siècle, l'art gothique règne presque sans contestation dans l'orfèvrerie vénitienne. A quoi faut-il attribuer ce fait? A l'influence des artistes flamands et surtout allemands, avec lesquels les Vénitiens étaient constamment en contact, ou qui même étaient venus se fixer à Venise. Cela n'est pas douteux, et ces influences que l'on soupçonne déjà au xive siècle deviennent palpables et évidentes pendant le cours du xve siècle.

Je n'ai rien dit de l'émail appliqué au xive siècle à la décoration de l'orfèvrerie; comme partout, à Venise, les orfèvres ont pratiqué l'émaillerie translucide sur relief; mais, en dehors du reliquaire du bras de saint Georges conservé au trésor de Saint-Marc [1], reliquaire qui doit remonter au déclin du xive siècle ou au commencement du xve, je ne vois aucune pièce importante à signaler; un certain nombre de croix offrent des médaillons émaillés, mais là encore il n'y a rien de particulier. Ce reliquaire du bras de saint Georges, en forme de cône renversé, dont le pied est formé de branchages entrelacés, est décoré de figures d'apôtres exécutées en émail et disposées sous des arcatures. Des côtés du reliquaire partent des branches terminées par des feuillages épanouis sur lesquels reposent des bustes de saints en argent repoussé et doré. Ce genre de décoration est assez commun dans l'orfèvrerie vénitienne. Le reliquaire du Précieux Sang, également au trésor de Saint-Marc, est conçu suivant le même système [2], et de nombreuses pièces du trésor du Santo de

[1] Pasini, *Tesoro di San Marco*, pl. XXXI.
[2] *Ibid.*, pl. XXVII.

Padoue[1] offrent une disposition analogue, disposition qui n'est pas toujours fort heureuse, car elle gâte les profils et supprime toutes les lignes verticales. Je ne dirai rien ici de l'émail peint qui, assez tôt dans le xv⁰ siècle, commence à occuper une place dans la décoration de l'orfèvrerie vénitienne; je me réserve d'en parler au chapitre de la verrerie, parce que je considère ces émaux comme l'œuvre des verriers de Murano. Disons maintenant quelques mots des principales pièces du xv⁰ siècle, qui subsistent encore aujourd'hui à Venise, et d'une famille d'orfèvres à laquelle on en peut attribuer quelques-unes.

Les da Sesto occupent une place à part parmi les orfèvres du xv⁰ siècle, d'abord parce qu'ils forment une véritable dynastie tout entière adonnée à la pratique du même art; ensuite, parce qu'ils semblent avoir imprimé à leurs œuvres un style très particulier. C'est d'eux que semblent dater, à Venise, l'épanouissement complet du style gothique appliqué à l'orfèvrerie, la recherche de la complication dans les profils, le goût des ornements surchargés et des détails qui montrent la virtuosité de l'artiste et son habileté manuelle, mais n'ajoutent rien à la valeur d'ouvrages dont l'ensemble est toujours un peu confus et bizarrement conçu. Je ne saurais pour ma part m'associer aux éloges qu'a pensé devoir leur donner l'auteur des *Arts industriels à Venise*[2], auquel j'emprunte quelques détails biographiques sur les da Sesto; je ne trouve point que l'orfèvrerie soit parvenue entre leurs mains à une perfection inespérée, ni que leurs figurines d'argent ou de cuivre n'aient plus cette raideur primitive ou aient acquis la vie, le

Fragment du fourreau de l'épée du doge Francesco Morosini, conservé au trésor de Saint-Marc, à Venise.

1. Gonzati, *Il Santuario delle reliquie ossia il tesoro della basilica di S. Antonio di Padova*. Padoue, 1851, in-4°.
2. Urbani de Gheltof, ouvr. cité, p. 22.

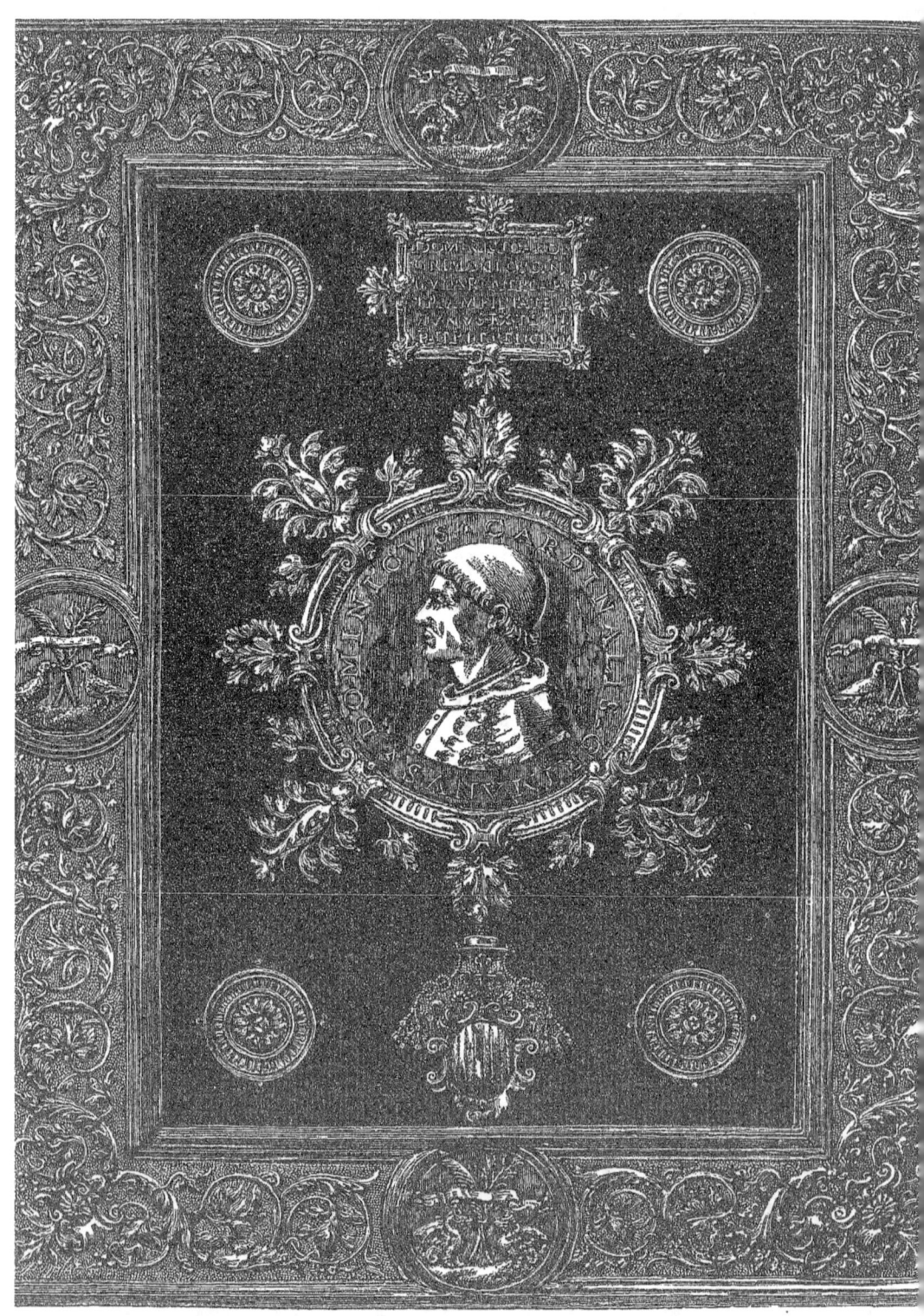

RELIURE DU BRÉVIAIRE DU CARDINAL GRIMANI, PAR ALESSANDRO VITTORIA.
Bibliothèque de Saint-Marc, à Venise.

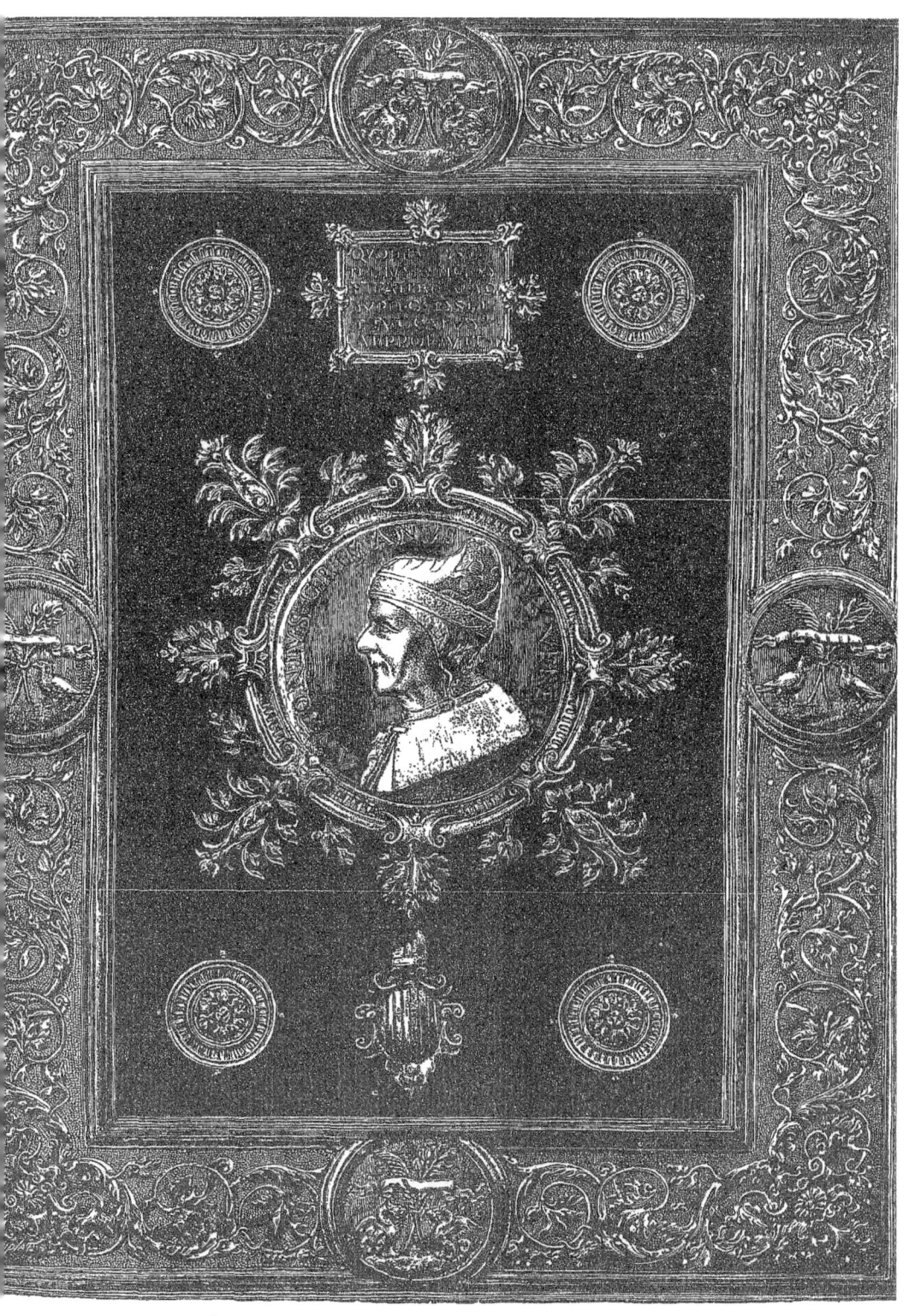

RELIURE DU BRÉVIAIRE DU CARDINAL GRIMANI, PAR ALESSANDRO VITTORIA.
Bibliothèque de Saint-Marc, à Venise.

mouvement, le relief. Pour moi, ce sont des artistes qui ont poussé à l'extrême l'amour du détail et de la bizarrerie, qui ont outré toutes les tendances néfastes de l'art gothique à l'agonie. L'abus des profils composés, des courbes et des contre-courbes aux combinaisons inattendues, la superposition d'édifices compliqués de fausse architecture aux membres fondamentaux de leurs ouvrages, forment un cadre lourd et incohérent dans lequel se détachent avec peine des figurines aux proportions trop courtes, aux formes ramassées, aux gestes brutaux et gauches, aux physionomies vulgaires. Il y a dans toutes leurs œuvres un souvenir évident de l'art flamand et surtout de l'art allemand ; seulement ici l'imitation, comme toutes les imitations, est devenue insupportable ; les défauts des modèles ont été exagérés sans qu'on leur ait pris leurs qualités réelles. En un mot, les da Sesto peuvent être rangés parmi les artistes qui, au XVe siècle, sont demeurés le plus fidèlement attachés aux traditions de l'art gothique, et d'un art gothique qui est à l'art gothique véritable ce qu'est l'architecture de la cathédrale d'Orléans à celle de Notre-Dame de Paris : un style original et grandiose, imité par des praticiens sans goût et sans savoir.

Le premier connu parmi les da Sesto est Jacopo, mort en 1404 et enterré à San Stefano : son épitaphe le qualifie de graveur de la monnaie, *intajador a la moneda*. Il eut pour successeur son fils Bernardo, père de Marco et de Lorenzo, tous graveurs de monnaies. Ce Marco eut lui-même un fils, Bernardo, qui exécuta, sans doute fort jeune encore, une croix pour le dôme de Venzone, en Frioul ; cette croix, d'argent émaillé, est signée : BERNARDO DI MARCO SESTO FECIT. 1402. Beaucoup de collections possèdent des croix de ce genre et leur forme, leur décoration sont tout à fait analogues au style d'un objet de cette nature qui fut acheté, il y a peu d'années, par le Musée de Cluny à la vente des collections de San Donato. Sur un nœud imitant un édifice de style gothique, très surchargé, dont les niches abritent de nombreuses statuettes, se dresse une croix large et épaisse dont les branches sont terminées par des médaillons cantonnés de fruitelets émaillés. Les figures du Christ et des Évangélistes se relèvent en bosse sur un fond aux découpages compliqués, tandis que les statuettes

de la Vierge et de saint Jean, placées sur deux branches qui partent du pied de la croix, enlèvent à l'objet, par leurs trop grandes proportions et la complication des ornements qui les surchargent, toute l'élégance de son galbe. Une autre croix, possédée également par le dôme de Venzone et sortie également de la boutique des da Sesto, montre la même absence de goût et le même penchant à se perdre dans les détails. Des branchages et des rinceaux se détachent à droite et à gauche du fût de la croix et supportent des bustes de prophètes. L'art gothique arrivé en Espagne à la dernière décadence n'a rien produit qui soit de plus mauvais goût. Entreprendre la description complète d'un de ces objets n'est pas facile; voici cependant, d'après les *Memorie Trevigiane* de Federici [1], l'aspect que présentait une croix exécutée par Bernardo et Marco da Sesto, pour l'église San Niccolò de Trévise; celle-ci, à cause de la signature qu'elle portait, présentait un véritable intérêt : « La croix est de deux pieds de hauteur et de un pied de large ; elle est d'argent doré, décorée de fleurs de corail et de perles ; elle est toute ciselée, ornée d'émaux et de dorures, d'arabesques et de niches abritant des statuettes. D'un côté on voit le Christ, accompagné de la Vierge et de saint Jean, de deux anges, du soleil et de la lune. Sur les extrémités de la croix sont représentés les évangélistes saint Marc et saint Luc, deux saintes femmes et des martyrs. La base figure un château fort, aux murs crénelés, accompagnés de colonnettes, surmontées de quatre flèches. Tout autour règnent trois galeries à jour abritant quatre figures d'anges, les Pères de l'Église, saint Pierre, saint Dominique, saint Pierre martyr, saint Thomas d'Aquin... Aux extrémités de la croix se lit la signature : *Bernardus, Marcus Sexti fecerunt.* » On peut juger, par cette description abrégée, de la complication d'une telle œuvre tout à fait analogue aux croix de Venzone : elle fut payée cent quatre-vingt-dix-sept ducats, somme assez ronde pour une pièce en argent.

Les noms de Pizolo, Antonio, Girolamo, Luca, Bernardo da Sesto, tous orfèvres et graveurs de monnaies, nous ont été également conservés. Une telle abondance d'artistes explique sans peine le nombre

1. Cité par Urbani de Gheltof, p. 23.

considérable d'œuvres que l'on peut rattacher à leur atelier ou regarder comme exécutées sous leur influence.

C'est avec raison que M. de Gheltof leur a attribué un grand devant d'autel en argent doré (long de 3m,27) qui fut offert, en 1408, par le pape Grégoire XII (Angelo Correr) à la cathédrale de Venise, San Pietro. Transporté à Saint-Marc, lorsque cette dernière église devint cathédrale, il a été à tort considéré comme l'ouvrage d'orfèvres romains[1]. Ce monument présente un intérêt considérable, car ses grandes proportions permettent d'étudier dans de bonnes conditions la manière de nos orfèvres. Il est divisé en deux étages occupés chacun par treize arcades trilobées supportées par des colonnes torses et séparées par des bandeaux sur lesquels s'étage une série de petits édicules. Dans les écoinçons, entre les arcades, sont représentées des figures d'anges de haut relief. Les arcades centrales sont occupées, dans le haut, par le Christ de Majesté, assis et bénissant; dans le bas, par une figure de saint Pierre, également assis. Or, ces figures étant assises ont exactement la même hauteur que les figures d'apôtres et de saints, debout, qui les accompagnent à droite et à gauche. Il y a là un défaut de proportions qui indique bien la persistance des traditions du Moyen-Age, avec lesquelles les artistes de la Renaissance se sont empressés, et avec juste raison, de rompre. Quelques-unes des figures ne manquent pas d'expression, mais elles sont brutales de physionomies; quant aux draperies et aux gestes, il est difficile d'imaginer quelque chose de moins varié et de plus sommairement traité. Les bordures également sont pauvres de motifs et d'exécution : la tiare et les clefs de saint Pierre, répétées de distance en distance, et accompagnées du même rinceau estampé sur une longueur de près de dix mètres, il n'y pas là de quoi nous donner une bien haute idée du talent de l'artiste et de son imagination. Nous sommes loin de ce que produisaient à la même époque bon nombre d'orfèvres florentins qui, sans avoir complètement rompu avec le style gothique, lui infusaient déjà un sang nouveau en étudiant de plus près la nature et l'antiquité.

1. Ce devant d'autel est reproduit dans Pasini, *Tesoro di San Marco*, pl. LXVI, n° 162.

Ce devant d'autel nous reporte à l'aube du xv^e siècle; on pourrait croire que, dans le courant du même siècle, l'orfèvrerie vénitienne avait fait de réels progrès; il n'en est rien. Le trésor de Saint-Marc possède encore deux grands candélabres en argent doré (hauteur, 1^m,24), qui ont été offerts par le doge Cristoforo Moro (1462 † 1471)[1]. Eh bien, ces deux pièces sont encore absolument gothiques : leurs triples rangs d'ornements d'architecture, leurs figurines, leurs feuillages auraient pu être signés par un maître allemand, et les guides qui les présentent comme une *opera tedescha,* pour n'être pas dans le vrai, donnent une attribution vraisemblable; je ne dis rien, bien entendu, de ceux qui en chargent la mémoire de Benvenuto Cellini. Ce ne sont point d'ailleurs des œuvres sans défauts; la composition est pauvre, la base trop étroite pour la hauteur, et la superposition trois fois répétée d'une sorte de lanterne d'architecture gothique n'indique point à coup sûr une imagination bien féconde.

Du reste, est-il étonnant que les orfèvres vénitiens fissent des œuvres aussi gothiques et, on peut le dire, aussi allemandes de style, quand des documents nous montrent combien leurs compatriotes goûtaient les travaux des orfèvres allemands : ne voyons-nous pas, en 1472, les religieuses de Santa Marta commander un reliquaire destiné à contenir la main de sainte Marthe, à maître Jean Léon, de Cologne, orfèvre, reliquaire qui devait être orné « de travaux avec figures et autres choses, suivant l'usage d'Allemagne[2] »? Dix ans plus tard, en 1492, Conrad Herpel, un autre orfèvre allemand, exécutait pour l'église San Salvatore un reliquaire de saint Léonard; Gravembroch, dans ses *Varie Venete Curiosità*[3], nous a conservé le dessin de cette œuvre, tout à fait semblable à nombre de monstrances qui existent en Allemagne : un cylindre de cristal, placé verticalement sur un pied quadrilobé, sommé d'un toit conique et accosté de deux contreforts. Il nous donne aussi l'intéressante inscription qui se lisait sur ce monument, aujourd'hui perdu : « *1492. Dal myser Ckorad* (sic) *Herpel ʒoielier gastaldo e altri suoi compagni fo fato questo tabernacolo.* »

1. Pasini, ouvr. cité, pl. LIX et LIX A.
2. Urbani de Gheltof, ouvr. cité, p. 29.
3. Manuscrit conservé au Musée Correr, t. II, f° 75.

De nombreux reliquaires, conservés dans le trésor de l'église Saint-Antoine de Padoue, trahissent la même influence et nous montrent combien le style dont les da Sesto furent les plus illustres représentants avait été universellement adopté dans les États vénitiens. Le reliquaire de saint Jean-Baptiste, conservé dans l'église de Sant'-Ermagora et San Fortunato, à Venise, monstrance flanquée de tourelles gothiques et coiffée d'un toit pointu, supportée par un pied profilé par courbes et contre-courbes, appartient à la même école[1]; on pourrait citer maintes pièces du même genre, par exemple l'arbre de corail, monté en argent, de la Scuola de San Rocco. Au reste, je crois que cette persistance du style gothique, à Venise, n'est plus à démontrer. Cependant, dans le dernier quart du xve siècle, des tendances nouvelles se manifestent et les anciennes formes se marient avec les nouveaux profils mis à la mode depuis longtemps dans l'Italie centrale : l'encensoir en argent du trésor de Padoue, œuvre de l'orfèvre Filippo de Padoue, trahit déjà par quelques détails, notamment par la substitution des coupoles aux clochetons, des tendances nouvelles[2]. Un calice, commandé par Cristoforo Rizzo, chancelier ducal, en 1486, et signé IACOBI PATAVINI ...MCCCCLXXXVI, accompagné d'une patène émaillée, montre l'adoption complète des formes que la Renaissance a affectionnées : la tige forme un balustre décomposé en plusieurs éléments séparés par des volutes[3]. Avant la fin du xve siècle, les orfèvres vénitiens avaient déjà trouvé et adopté, dans le style nouveau, des formules qui dureront jusqu'au xviie siècle, sans autres modifications que des changements de pur détail. La monstrance notamment, c'est-à-dire l'une des pièces les plus fréquentes dans la série de l'orfèvrerie religieuse, sera toujours une tour de verre ou de cristal, un cylindre coiffé d'une coupole. La ciselure, le repoussé, l'émail, décoreront tour à tour le pied et la tige et y introduiront de la variété, mais l'ensemble sera toujours à peu près le même, présentera toujours à peu près la même silhouette. C'est ainsi que sont dessinés

1. Gravé dans Urbani de Gheltof, ouvr. cité, p. 31.
2. On trouvera un dessin de cette pièce monumentale dans Gonzati, *Il Santuario delle reliquie... di S. Antonio*, p. 40, n° 47.
3. Gravembroch, recueil cité, t. I, f° 40, n° 124.

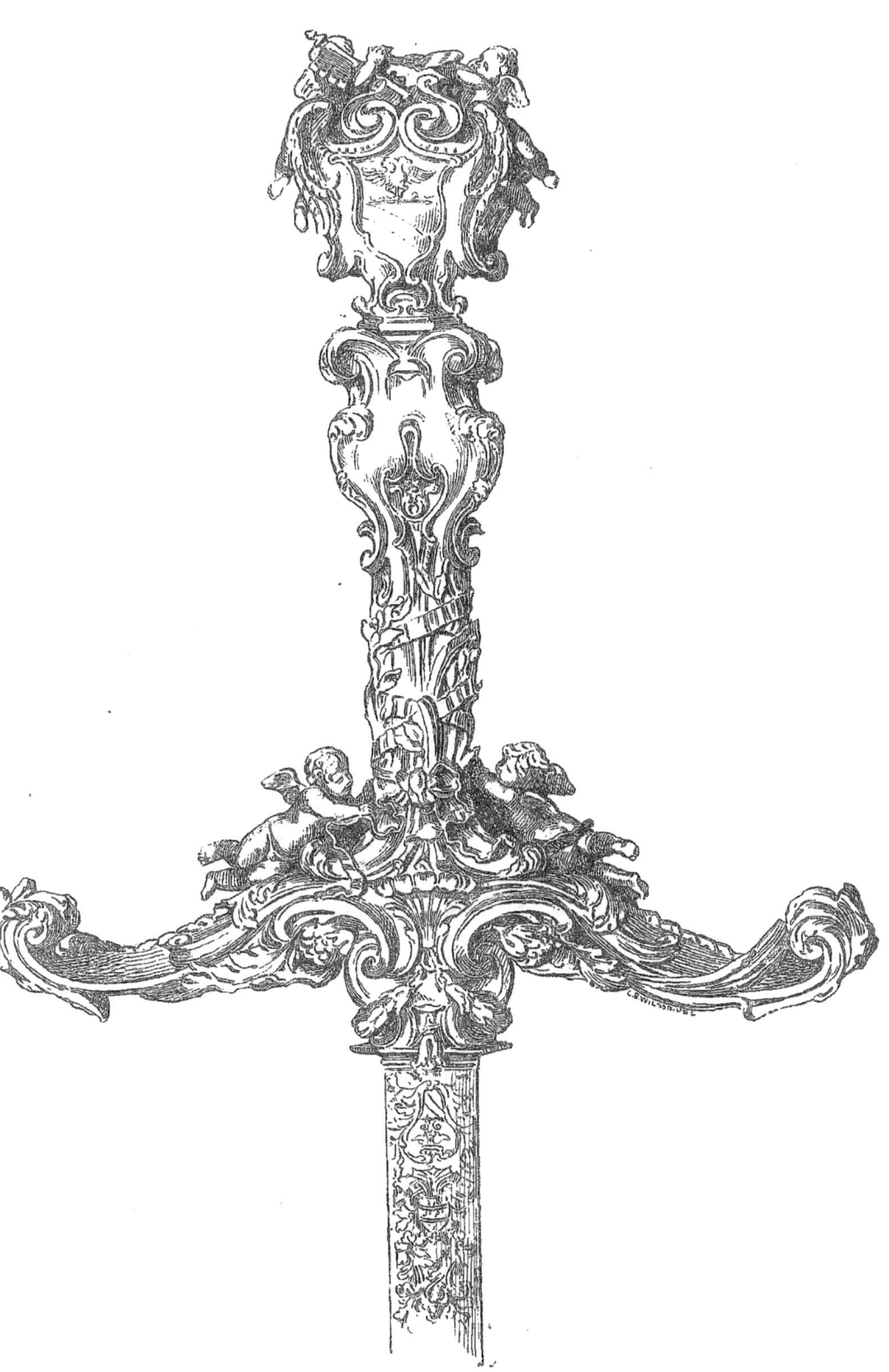

ÉPÉE D'HONNEUR ENVOYÉE PAR LE PAPE ALEXANDRE VIII AU DOGE FRANCESCO MOROSINI.
(Trésor de Saint-Marc, à Venise.)

de nombreux reliquaires du trésor de Saint-Marc ; c'est aussi la disposition que nous offrent certaines œuvres conservées dans le trésor de l'église de Pordenone. Je les ai placés ici sous les yeux du lecteur, afin qu'il puisse saisir d'un coup d'œil les transformations opérées dans le style de l'orfèvrerie vénitienne à la fin du xve siècle. J'aurai du reste occasion de parler de pièces analogues en traitant de l'émaillerie.

Il serait intéressant à coup sûr de s'arrêter un moment aux bijoux, aux joyaux dont les dames vénitiennes se montrent surchargées dans les tableaux du xve siècle. Mais, à vrai dire, on ne possède que des éléments bien insuffisants pour faire l'histoire de ces accessoires obligés de la toilette féminine, et je ne sais trop s'il faut faire remonter jusqu'à cette époque la faveur qui s'est attachée depuis aux chaînes d'or, si fines et si déliées, fabriquées à Venise. Au surplus, on n'aurait là à signaler rien de particulièrement vénitien, et les textes seraient impuissants à suppléer à l'absence à peu près complète des monuments. Des noms tels que ceux de Vincenzo Levriero et de Lodovico Caorlini, de Jacopo Rancato, d'Anton Maria Fontana, que cite Sansovino, ne peuvent suffire à combler la lacune à peu près complète qui existe dans l'histoire de l'orfèvrerie vénitienne à partir de la Renaissance, dans l'orfèvrerie civile bien entendu, car pour l'orfèvrerie religieuse on est encore extrêmement riche. Chose curieuse, les formes du xviie siècle diffèrent à peine de celles du xvie, et Gravembroch nous a conservé le dessin d'une lampe d'argent émaillé, datée de 1654 [1], qui ne diffère nullement comme galbe des objets de même nature exécutés vers 1560 ou 1570. Les formes paraissent s'être littéralement figées chez les orfèvres vénitiens. Il faut sans doute attribuer ce défaut à un excès dans la production : beaucoup de ces objets exécutés à la fois en bronze et en orfèvrerie étaient destinés à être exportés et des milliers de pièces semblables sont sorties des ateliers de Venise ; peut-être ce fait n'est-il pas étranger à une semblable anomalie.

Avant de quitter l'orfèvrerie vénitienne, il nous faut dire un mot d'un objet célèbre à plus d'un titre, qui nous montre un sculpteur vénitien dont il a été déjà question, exerçant avec la plus grande

1. Recueil cité, t. II, f° 50, n° 151.

habileté le métier d'orfèvre. Fidèle aux traditions des grandes écoles de sculpture du xv^e siècle, qui toutes procèdent des ateliers d'orfèvrerie, Alessandro Vittoria n'a pas cru s'abaisser en acceptant de la République de Venise la commande de la reliure du Bréviaire du cardinal Grimani. Je n'ai pas à faire ici la description de ce célèbre manuscrit, conservé aujourd'hui à la Marcienne et qui est l'un des chefs-d'œuvre de l'art des miniaturistes flamands. Acquis par le patriarche d'Aquilée, le cardinal Domenico Grimani († 1523), pour la somme de 500 sequins, son neveu et son successeur sur le siège patriarcal, Marino Grimani, l'offrait en 1526 à la République de Venise, qui plus tard le fit placer dans le trésor de la basilique de Saint-Marc. La République, appréciant toute la valeur du présent que lui faisait un de ses enfants, jugea que c'était à un artiste qu'il fallait confier le soin d'exécuter la reliure d'un pareil chef-d'œuvre. Alessandro Vittoria fut chargé d'exécuter ce travail, et l'on peut juger par les gravures ci-jointes avec quel bonheur le sculpteur s'est acquitté de sa tâche. Autant Vittoria s'est montré dans ses sculptures

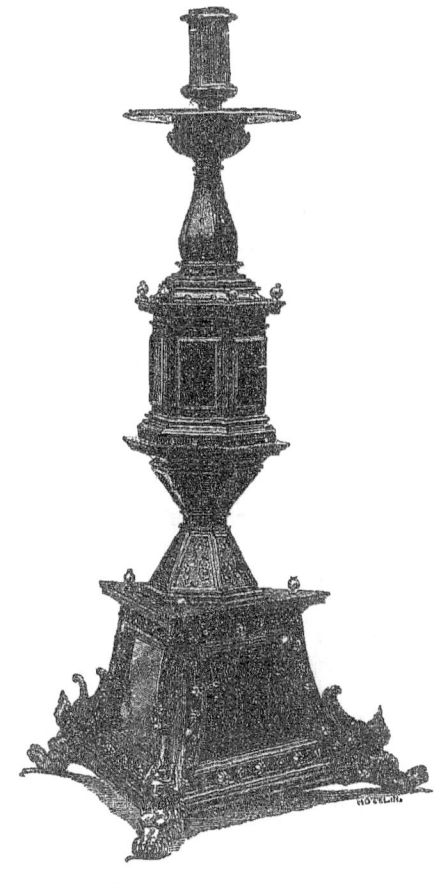

FLAMBEAU VÉNITIEN EN ÉBÈNE ET EN LAPIS,
monté en bronze doré.

artiste au faire large et quelquefois même un peu pompeux, autant il a été ici délicat, en s'appliquant à faire revivre les traditions de la belle orfèvrerie du xv^e siècle. Chacun des plats de la reliure est bordé d'un large bandeau d'argent doré sur lequel courent des rinceaux interrompus par quatre médaillons circulaires. Au centre, sur un fond de velours et cantonnés de rosaces, s'étalent les médaillons du cardinal Domenico

Grimani et du doge Antonio Grimani. Deux cartouches contenant des inscriptions rappelant le présent fait par le cardinal, et deux écussons des armoiries de la famille surmontés, l'un du chapeau cardinalice, l'autre du bonnet ducal, complètent cette décoration aussi somptueuse qu'heureuse de lignes et de proportions [1]. Je crois qu'il serait difficile de mettre sous les yeux des artistes un modèle plus pur et plus achevé.

Je n'oserais en dire autant d'une pièce fort célèbre, que possède le trésor de Saint-Marc. C'est un chef-d'œuvre en son genre, mais à mon avis un chef-d'œuvre de mauvais goût. Je veux parler

DÉTAIL
du boitier de la montre du doge Grimani.

du *Stocco*, de la grande épée d'honneur offerte par le pape Alexandre VIII, en 1689, au doge Francesco Morosini, auquel ses victoires en Grèce dans la guerre contre les Turcs ont valu le surnom de *Péloponnésiaque*. Je considère comme un honneur pour Venise de n'avoir pas enfanté une œuvre d'orfèvrerie d'un style aussi lourd et aussi tourmenté. D'une

DÉTAIL
du boitier de la montre du doge
Grimani.

longueur prodigieuse (1m,63), d'un poids énorme (19 livres), cette épée, dont la poignée et le fourreau sont entièrement d'argent ciselé et doré, ne rappelle en rien les gracieuses créations que les papes du XVe et du XVIe siècle ont demandées dans les mêmes circonstances à leurs orfèvres attitrés. Une poignée trop large pour la lame, un fourreau chargé d'ornements incohérents, une exécution trop sommaire pour que la finesse des détails puisse racheter la lourdeur de l'ensemble, tout contribue à inviter à couvrir d'un voile une production qui accuse la décadence la plus complète, un penchant pour le brillant et le somptueux dont l'art véritable n'a que faire. Nous autres aussi, à la même époque, nous avions le goût du grand et du fastueux, mais avec le sentiment artistique en plus : c'est précisément ce qui manquait à l'orfèvre d'Alexandre VIII; et, malheureusement pour eux, je crois que la plupart de ses confrères

1. Cette reliure a 29 centimètres de haut sur 22 centimètres de large.

italiens étaient dans le même cas, à Rome comme à Venise, à Florence comme à Naples. On verra, au chapitre consacré aux armes, que les Vénitiens du xvɪe siècle avaient cependant su exécuter des pièces d'armures de la plus complète beauté; que des orfèvres comme Vincenzo Levriero et Lodovico Caorlini poussèrent l'art de l'armurier aux dernières limites du luxe. Que sont devenus tous ces joyaux? Il ne nous en reste que la description; quelques lignes, consacrées par Sansovino aux orfèvres de la fin du xvɪe siècle, nous font connaître le nom d'Antonio Maria Fontana, qui avait fait une caisse de cristal montée en argent, si parfaite que les objets qu'on y mettait semblaient sculptés en dehors ; un passage de la relation de l'entrée du roi Henri III à Venise nous apprend que le roi de France visita la rue des Orfèvres et qu'on lui présenta entre autres choses un sceptre si somptueux qu'il ne put l'acquérir, bien qu'il en eût offert 26,000 écus d'or; enfin Conti nous révèle qu'en 1587 un jurisconsulte

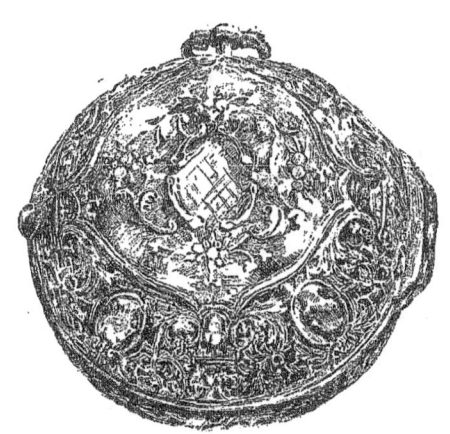

MONTRE DU DOGE GRIMANI, EN ARGENT REPOUSSÉ.
Travail de Benedite Brazier.

vénitien, Girolamo Crasso, fit exécuter un tabernacle d'argent ciselé et de cristal, du prix de 30,000 écus. Ce n'était pas, du reste, une œuvre complètement vénitienne : des artistes venus de tous les pays de l'Europe y travaillèrent pendant plusieurs années. Au xvɪɪɪe siècle, l'objet acquis à grands frais par Crasso et donné par lui à la République était bien oublié : placé dans la salle du Conseil des Dix, noirci par le temps, il passait pour être d'ébène. Ce ne fut qu'en 1763 qu'il fut enfin remis en état, pour bien peu de temps, puisqu'il devait prendre, en 1797, le chemin de la Monnaie pour y disparaître dans le creuset du fondeur[1].

1. Urbani de Gheltof, ouvr. cité, p. 45, 46.

CHAPITRE III

LA CÉRAMIQUE

Les potiers vénitiens au Moyen-Age. — Les *scudeleri*. — Les *bocaleri*. — Le pavage de la chapelle Giustiniani. — Les potiers étrangers à Venise. — Traité avec les potiers de Faenza.— Le service conservé au Musée Correr. — Sa véritable date. — Le service exécuté pour Isabelle d'Este. — Les faïences peintes par Niccolò da Urbino. — Le pavage de la chapelle Lando, à San Sebastiano, de Venise. — Ce que Piccolpasso dit de la céramique vénitienne. — Jacomo da Pesaro. — Lodovico. — Les camaïeux. — Le service conservé au Musée de Naples. — Domenego da Venezia. — Guido Merlino. — Les faïences de Jean Neudœrfer. — Les faïences attribuées à Hirschvogel. — La vaisselle du xviie et du xviiie siècle. — Les marques des potiers vénitiens. — Le service du Musée de Munich et la faïence blanche de Faenza. — Les faïences à reliefs. — La porcelaine à Venise, du xve au xviiie siècle.

ALGRÉ la publication d'un certain nombre de travaux dignes d'intérêt, l'histoire de la céramique vénitienne présente encore aujourd'hui de nombreuses lacunes. Pendant longtemps on a pensé que Venise n'avait pas eu, avant le xvie siècle, d'ateliers florissants, et l'on s'était fait à cette idée que l'industrie céramique y avait été importée par des ouvriers de Pesaro ou de Castel-Durante. C'est le texte de Piccolpasso qui avait créé ce malentendu qui, aujourd'hui, n'existe plus. Venise a possédé, dès le Moyen-Age, des ateliers de poteries très prospères, et là, comme ailleurs, les Vénitiens ont fait preuve d'une incroyable activité. A tout prendre, il n'était pas plus difficile d'apporter à Venise l'argile destinée aux faïences que d'y amener les matières et le combustible nécessaires pour la fabrication du verre.

Je résumerai ici les renseignements historiques réunis par M. Urbani de Gheltof sur les origines de la céramique vénitienne[1] ; ils sont aussi concluants que possible et, malgré leur petit nombre, suffisent parfaitement à établir d'une façon définitive que, pour cette branche de l'art, Venise n'eut rien à envier à ses voisins.

Les produits céramiques les plus anciens, découverts dans le sol de Venise, ne diffèrent en rien de toutes les poteries du Moyen-Age

1. *Les Arts industriels à Venise*, p. 182 et suiv.

SALOMON ADORANT LES IDOLES.
Coupe en faïence peinte. Fabrique de Castel-Durante. (Musée Correr.)

que nous connaissons : pots, plats, écuelles à anses sont recouverts d'un vernis brun, vert ou jaune qui n'a absolument rien d'artistique. Des chapiteaux et des fragments de colonnettes rencontrés dans les fondations du *Fondaco de' Turchi,* le palais actuellement occupé par le Musée Correr, prouvent que les Vénitiens employaient aussi en architecture la terre cuite vernissée. C'est là une indication précieuse pour nous aider à nous faire une idée de la décoration extérieure des palais de Venise au Moyen-Age ; il est possible toutefois que ce ne fût là qu'un expédient pour remplacer les marbres de couleurs, les porphyres, toujours fort coûteux et difficiles à mettre en œuvre.

L'existence des *scudeleri,* des potiers de Venise, est donc très ancienne ; elle est antérieure au xive siècle ; car nous voyons qu'au commencement de ce siècle ils formaient déjà une corporation. L'*Ars scutellariorum de petra* était régi, comme les autres métiers, par un règlement destiné à déterminer les conditions de fabrication, notamment la cuisson, qui devait se faire de nuit afin de ne pas incommoder les habitants [1].

J'imagine que les *scudeleri* du commencement du xive siècle fabriquaient des poteries vernissées et de ces pièces dites *alla Castellana* si communes en Italie et dont l'on rencontre de si nombreux fragments chaque fois que l'on opère des fouilles sur l'emplacement des anciennes fabriques. Le nom de *scudeleri,* transformé en celui de *bocaleri* à la fin du xive siècle, me paraît concorder avec l'époque de modifications introduites dans les procédés techniques ; et je ne serais nullement étonné qu'un jour quelque monument vînt confirmer ce que l'on ne peut encore présenter que comme une hypothèse. A ce moment se serait généralisé l'usage de l'émail stannifère, parfaitement connu au xive siècle, c'est-à-dire bien antérieurement à la prétendue découverte de Luca della Robbia [2].

C'est à la même époque que les potiers vénitiens instituèrent une confrérie sous le vocable de saint Michel, dans l'église de Santa Maria

1. *Capitulare artis scutellariorum de petra* (Archives de Venise) et *Capitulare Dominorum de nocte* (Bibliothèque du Musée Correr). Voy. Urbani de Gheltof, ouvr. cité, p. 183.

2. Voyez à ce sujet E. Piot : *Études sur la céramique des XVe et XVIe siècles (Cabinet de l'Amateur,* 1861, p. 1 à 10) ; J. Cavallucci et E. Molinier, *les Della Robbia,* chap. II.

Gloriosa dei Frari, où était leur tombeau [1] ; et leur industrie était assez florissante pour que ses produits fussent l'objet d'une lointaine exportation. Le 27 septembre 1399, le roi d'Angleterre, Richard II, accordait pour dix ans une exemption de droits de douanes aux patrons de deux vaisseaux de Venise qui apportaient dans le port de Londres de la vaisselle de verre et de terre [2]. Pour que l'on songeât à exporter aussi loin de la vaisselle de terre, il fallait que cette vaisselle eût un caractère bien particulier; les Anglais, comme les Italiens, fabriquaient alors de la poterie vernissée; cette poterie devait donc être autre chose, de la terre émaillée, capable de faire concurrence à la vaisselle plate à peu près seule en usage alors chez les gens riches. Sinon il faudrait supposer que les Vénitiens venaient vendre en Angleterre de la vaisselle d'Espagne, l'*Obra dorada* qu'ils pouvaient acheter en passant à Valence. La juxtaposition de la vaisselle de verre, œuvre bien vénitienne, et de la vaisselle de terre me fait incliner à admettre, pour les deux produits, la même origine.

Et cependant les Vénitiens connaissaient à merveille les faïences hispano-moresques. Dans la *Matricola dei Bocaleri* de 1426, on prohibe l'importation à Venise de toute faïence étrangère, à l'exception des faïences de Majorque [3]; en 1455, on étend cette licence aux poteries de Valence.

On ne possède aucun monument de la céramique vénitienne que l'on puisse faire remonter au xiv siècle ni même à la première partie du siècle suivant. Autrefois existait, dans la sacristie de l'église de Sant' Elena, un pavage en faïence, exécuté aux frais de deux membres de la famille Giustiniani : Giovanni, mort en 1450, et Francesco, fils de Giovanni, mort en 1480. Mais ce pavage a été complètement détruit au commencement de ce siècle et il n'en subsiste plus que la description sommaire et quelques fragments, dont l'un a été publié par M. Urbani de Gheltof. Il était formé de carreaux ornés chacun des

1. La *Matricola* de cette confrérie fut renouvelée en 1593. (Urbani de Gheltof, ouvr. cité, p. 184.)

2. Rawdon Brown, *Venetian State Papers*, t. I^{er}, p. LXVI et 39; cité par Fortnum : *Catalogue of the Majolica... in the South Kensington Museum*, p. 587.

3. « Tuto quel lavorier che vien da Magiorica el qual ognun possa vendere et vender a suo beneplacito. » (Urbani de Gheltof, ouvr. cité, p. 185).

armoiries de la famille Giustiniani, un aigle d'azur sur fond blanc, accompagnées du nom iustiniani. Si l'on admet, ce qui est raisonnable, que ce monument avait été exécuté avant la mort de Giovanni Giustiniani, c'est-à-dire avant 1450, on aurait là un des monuments les plus respectables de la céramique italienne [1]. Le fragment que nous en connaissons ne vient point contredire cette date; le fond est légèrement teinté de vert, le dessin est exécuté en bleu; l'ensemble, un peu sommaire, paraît indiquer une date assez ancienne. Quant au motif d'ornementation, il appartient bien au xve siècle : une main, recouverte d'un gantelet, accompagnée de la devise : BONA FE NON EST M....., que l'on peut compléter à l'aide d'autres carreaux de faïence aux armes des Gonzague, qui se trouvent au Musée archéologique de Brera, à Milan : *Bona fe non est mudable*. La langue, assez peu correcte, appartient à ce langage international des devises que le xve siècle italien a affectionné.

Je ne pense pas que l'on puisse considérer comme des produits vénitiens les terres cuites émaillées qui décorent l'une des chapelles de San Giobbe; tout le monde est d'accord pour en attribuer la paternité aux della Robbia; et d'ailleurs, à mesure que l'on avance dans l'histoire de la céramique vénitienne, on reconnaît que, s'il y a eu, dans la ville même, de nombreuses fabriques fondées par des Vénitiens, il y en a eu également un grand nombre d'établies par des potiers d'autres villes ; c'est, du reste, ce qui s'est passé partout en Italie, et Venise ne pouvait échapper à la règle générale. C'est ainsi que nous voyons un faïencier de Pesaro, Mainardo d'Antonio, établi à Venise, près de San Pantaleone, y faire son testament en 1477[2]. Quelques années plus tard, en 1489, c'est un potier de Faenza, Matteo di Alvise, dans la boutique duquel le peintre Tommaso exécute sur commande, pour le doge Agostino Barbarigo, tout un service en faïence. Exposées sur la place Saint-Marc, ses poteries sont quelque peu endommagées par les officiers des procurateurs de Saint-Marc, et Alvise ne demande pas moins de trois cent soixante-dix ducats

1. Vincenzo Lazari, *Notizia della raccoltà Correr*, p. 77.
2. Urbani de Gheltof, ouvr. cité, p. 188, 189.

APOLLON ET MARSYAS.
Écuelle en faïence peinte. Fabrique de Castel-Durante. (Musée Correr.)

d'indemnité[1]. Une telle somme indique que ces faïences étaient de la plus grande finesse, et d'ailleurs les Vénitiens faisaient pour les poteries de Faenza les mêmes exceptions que pour les terres de Valence; dans un traité conclu en 1503 entre la République et la ville de Faenza, nous voyons les potiers faentins autorisés à vendre leurs produits dans toute l'étendue du domaine de Venise[2]. C'était reconnaître implicitement la supériorité des faïences de Faenza, et cependant, dès cette époque, la vaisselle de Venise était renommée pour sa belle qualité; en 1518, Isabelle d'Este se fait envoyer, par son sénéchal Alfonso Trotti, des plats de Venise et de Faenza qu'elle trouve tout à fait à son goût; et pourtant, elle avait le droit de se montrer difficile[3]. Si, d'ailleurs, nous considérons la plupart des faïences représentées dans les tableaux vénitiens de la fin du xve siècle, et dont bon nombre doivent être vénitiennes, nous n'y relevons guère de différences avec les faïences de Faenza ; ce sont les mêmes formes de coupes ou de pots, et un décor d'imbrications, de rinceaux ou d'entrelacs dessinés en bleu foncé sur un fond d'émail légèrement teinté de bleu.

Tout cela ne nous fournit, en somme, que fort peu de renseignements sur la nature de la céramique vénitienne, et ce n'est point à Venise même que nous pouvons trouver un grand nombre de pièces de fabrication indigène. Je voudrais pouvoir affirmer que ce service dont dix-sept pièces, merveilles de goût et d'exécution, sont conservées au Musée Correr, est bien de fabrication vénitienne. A vrai dire, il est impossible d'admettre toutes les opinions qui ont été exprimées à son endroit, et, puisqu'il se trouve à Venise, il y aurait tout autant de raisons pour le croire de Venise que de Faenza.

1. Malagola, *Memorie storiche sulle Majoliche di Faenza*, p. 428 : « 1489, 16 Zener. Constituto in officio Mathio de Alvise bochaler de Favenza, referi come ne li dì passati ne le feste se a fato in piaza, i fanti de la procuratia nel tirar le astoline, li a roti più bochali et piati, in li quali era queli de M. lo Dose et de M. Andrea di Scalsi, li qual con infinite spexe et fatiche era sta depenti per M. Thomio dessegnador sta a S. Marina. Et dixit che se li clarissimi procuratori li volevano dar ducati tresento e setanta, lui saria satisfato. » *(Archives de Saint-Marc. Actes des procurateurs de Saint-Marc : Decreti e terminagioni.)*

2. Malagola, *ibid.*, p. 109 : « Item, sia lecito a dicti Faentini condur à vender ogni loro lavoro di terra per tuti y lochi et terre de vostra Sublimità, pagando lei debiti datii, et etiam passando per transito per l'alma cità di Venetia. — Respondetur quod fiat ut petitur ad beneplacitum dominii nostri. » *(Capitula Faventiae cum republica veneta, 1503; f° 10 recto. Archives communales de Faenza.)*

3. *Ibid.*, p. 364.

JULIE ET OTINEL.
Écuelle en faïence peinte. Fabrique de Castel-Durante. (Musée Correr.)

Lazari a attribué ces pièces à Faenza et j'ai autrefois adopté aussi cette opinion[1], que je crois tout à fait insoutenable aujourd'hui ; il faut complètement rejeter tout ce qui en a été dit, aussi bien que la date qu'on leur a assignée. Ces œuvres ne sauraient remonter au xve siècle, ainsi que semble l'indiquer une date mal interprétée ; elles ne sont pas antérieures à 1515 ou 1520.

Essayons d'étudier ces pièces qui, peut-être, ont fait partie du riche mobilier de quelque patricien de Venise ; tâchons d'en déterminer la date et, s'il se peut, de nommer la fabrique qui leur a donné naissance et le peintre qui les a exécutées.

La variété des formes que l'on observe dans ces dix-sept pièces, toutes sorties du même atelier, prouve que l'on est là en face des épaves d'un service, d'une *credenza*, telle que celles que nous voyons mentionnées dans les comptes du xvie siècle. C'est, je crois, un point que personne ne me contestera, non plus que la parfaite unité de l'œuvre au point de vue artistique ; tout est bien de la même époque, et les sujets indiquent que la *credenza* était divisée en plusieurs séries : *Ancien Testament, Métamorphoses d'Ovide*, etc. Les pièces sont, soit des écuelles à bord légèrement renversé, soit des assiettes très légèrement creuses, enfin des *tondini* à bords plats et à partie médiane très profonde, avec décors exécutés en blanc sur blanc. Les excellents dessins que nous donnons d'un certain nombre de ces pièces feront mieux comprendre qu'une description le style exquis et le charme délicat de ces faïences, qui valent de véritables tableaux et constituent le dessus du panier de toute la céramique italienne. Le dessin, exécuté en bleu, est modelé avec une douceur que, bien rarement, les faïenciers ont pu atteindre ; les teintes violacé, jaune, bleu turquoise, vert clair, se fondent avec une harmonie très difficile à obtenir quand on est obligé de compter avec un collaborateur aussi capricieux que le feu.

Voici l'indication sommaire des sujets représentés sur ces assiettes. Je les donne dans l'ordre adopté dans l'excellent catalogue de Lazari : *Salomon adorant les idoles;* — *Bethsabée, Adonias et Salomon;* —

1. *Les Majoliques italiennes*, p. 38.

LA CHASTETÉ.
Écuelle en faïence peinte. Fabrique de Castel-Durante. (Musée Correr.)

Les Quatre Saisons ; — Narcisse ; — Apollon écorchant Marsyas ; — Apollon jouant du violon devant Pan et Midas ; — Thétis et Pélée; — Méléagre ; — Julie et Otinel ; — La Chasteté ; — Une jeune femme et un homme et, au fond, Léda et le cygne ; — Eurydice et Aristée ; — Descente d'Orphée aux enfers ; — Orphée perd une seconde fois Eurydice ; — Orphée charmant les animaux ; — La Mort d'Orphée ; — Sujet allégorique : Un homme en tenant un autre enchaîné et le conduisant à l'Amour.

Ce qui est surtout frappant dans ces faïences, c'est, outre la correction du dessin, le soin apporté à l'exécution des paysages, dans lesquels se révèle une véritable étude de la nature ; les arbres ne sont point traités par grandes masses, comme ils le sont d'ordinaire dans les faïences ; on a cherché, par un travail très fin, à mettre un peu de vie dans une végétation qui, en général, est dessinée d'une façon tout à fait conventionnelle. Ce sont là des choses intraduisibles dans des reproductions et, avec quelque soin que sont faits les dessins que nous donnons ici, ils ne peuvent faire saisir la multitude de plans, parfaitement exprimés par l'artiste dans le fond de son tableau.

Le style des figures appartient à la fin du xve siècle ou au commencement du xvie ; quelques-unes des compositions rappellent vaguement les œuvres de la jeunesse de Raphael, et toutes paraissent dater de la même époque. Aucune marque, ou à peu près, d'ailleurs, pour nous guider ; deux traits de pinceau posés en croix sous l'un des plats ; sur un autre, *Salomon adorant les idoles,* l'indication du sujet et la date 1482 ; voilà ce qui doit nous servir de points de repère pour établir l'état civil de ces plats : c'est maigre.

J'écarterai d'abord l'opinion de Lazari, et avec d'autant moins de scrupules que je l'ai partagée. Le savant auteur du catalogue du Musée Correr prenait à la lettre la signification de la date tracée sur l'un des plats, et pensait que ce service avait été fabriqué à Faenza en 1482. La date une fois admise comme bonne, il n'y avait, en effet, que l'attribution à Faenza qui fût possible ; c'est la seule fabrique dont nous possédions des pièces bien authentiques, à peu près de la même date. Mais si le pavage de la chapelle Marsili, à San Petronio de

EURYDICE ET ARISTÉE.
Assiette en faïence peinte. Fabrique de Castel-Durante. (Musée Correr.)

Bologne, ouvrage indiscutable de potiers faentins, date de 1487, si c'est une œuvre d'une grande finesse, il n'est cependant pas comparable au service du Musée Correr. L'un est la réunion de motifs décoratifs de la plus grande richesse, exécutés avec une dextérité surprenante; l'autre est l'œuvre d'un peintre, s'essayant à fabriquer de la faïence et maître du premier coup de tous les tours de mains du métier, plutôt qu'une œuvre de potier. J'ajouterai qu'aucune faïence à personnages, aucune des *istorie* que nous a laissées le xve siècle ne se rapproche, de près ou de loin, de celles-ci, qui sont fabriquées absolument suivant les principes admis au xvie siècle; au xve, les potiers tiraient presque toutes leurs compositions de leur imagination; au xvie, ils ne travaillaient plus guère que d'après des modèles fabriqués spécialement ou des suites d'estampes.

Si je mentionne ici l'opinion de M. Morelli [1], qui voudrait reconnaître, dans l'auteur des cartons d'après lesquels on a exécuté les faïences du Musée Correr, le peintre Timoteo Viti d'Urbino, ce n'est que pour mémoire, parce que cette hypothèse me paraît de tous points inacceptable. M. Morelli attribue à Timoteo Viti les dessins des plats offrant des scènes tirées des *Métamorphoses d'Ovide;* mais, alors, comment lui attribuer la paternité du dessin représentant *Salomon adorant les idoles,* daté de 1482? Il est pourtant de même style que les autres, et Timoteo Viti, sur le talent duquel je suis loin de partager l'opinion de M. Morelli, aurait été un artiste d'une étonnante précocité; né en 1470 seulement, il aurait produit, dès 1482, des dessins dignes des plus grands maîtres. Ces réserves faites, je ne ferai aucune difficulté pour reconnaître qu'il y a dans ces dessins des points de contact évidents avec certaines compositions attribuées à Timoteo Viti ou plutôt à l'école dont il est sorti, à celle de Lorenzo Costa et de Francia; si certains personnages rappellent l'école de Raphael, c'est que ces types, qui étaient pour ainsi dire dans toutes les mains à la fin du xve siècle, ont passé dans l'œuvre du maître d'Urbino en compagnie de beaucoup d'autres; il y a là bien plus la résultante du mélange de diverses manières qu'une manière proprement dite,

1. *Le Opere dei maestri italiani nelle gallerie di Monaco, Dresda e Berlino*, p. 332.

ÉCUELLE EN FAÏENCE DE GUBBIO.
(Musée Correr.)

qu'un style bien personnel. Si, par exemple, nous prenons le plat représentant *la Mort d'Orphée,* nous y trouverons une composition qui n'est pas très éloignée d'un dessin de Mantegna, reproduit maintes fois, sur une plaquette de bronze [1], dans la suite des dessins que j'attribue à Giacomo Francia, au Musée de Lille, et, enfin, dans une estampe d'Albert Dürer. Il n'y a peut-être pas de branche de l'art dans laquelle il faille plus faire la part de l'imitation et des emprunts que la céramique. Les peintres céramistes n'ont pas possédé une originalité à la hauteur de leur habileté de main, et ils ont toujours montré peu de scrupules pour s'approprier tout ce qui, dans les compositions de leurs devanciers ou de leurs contemporains, pouvait leur être utile. Pour moi, je suis persuadé que les faïences du Musée Correr ont été exécutées d'après des estampes, aujourd'hui perdues ou méconnues, dont l'une portait la date de 1482. Le faïencier a copié cette date comme il a copié le reste, sans y mettre de malice. Les exemples de ce genre sont fréquents en céramique, et l'on pourrait citer tel plat conservé au Louvre, sur lequel le peintre a transcrit soigneusement le nom de l'éditeur d'estampes Lafreri. Lafreri doit en être content, puisque cela lui a valu l'honneur, aux yeux de quelques écrivains, de passer pour un potier.

Voyons maintenant à quelle époque, dans quel atelier, par quel artiste ont été peintes les faïences du Musée Correr.

Aucun service de faïence italienne ne peut supporter la comparaison avec la vaisselle exposée dans les vitrines du Musée Correr, — où, par parenthèse, je ne trouve pas qu'elle soit traitée avec tout le respect qui lui est dû, — si ce n'est une série de plats ou de vases qui, d'après les armoiries qu'ils portent, ont été exécutés pour Isabelle d'Este, veuve de Gian Francesco de Gonzague, marquis de Mantoue. Les armoiries ne suffiraient pas pour nous indiquer si cet admirable ensemble a été exécuté avant ou après la mort du marquis de Mantoue, c'est-à-dire avant ou après 1519, si certains emblèmes qui les accompagnent ne faisaient allusion au veuvage d'Isabelle. Parmi ces emblèmes, il en est que je ne m'explique pas encore : il y en a

1. Voy. *les Bronzes italiens de la Renaissance, les Plaquettes,* n° 526. (Librairie de l'Art.)

COUPE EN FAÏENCE DE GUBBIO.
(Musée Correr.)

cependant deux qui sont d'une intelligence facile : une portée de musique sur laquelle sont tracés les signes conventionnels usités au xvi^e siècle pour signifier le *soupir,* le *demi-soupir* et le *quart de soupir,* allusion bien claire, étant admise la langue énigmatique des emblèmes, aux regrets de la marquise ; puis, un flambeau d'église portant des cierges allumés, dont Paul Jove, en ses *Imprese*[1], nous donne la signification en même temps qu'il expose dans quelle circonstance Isabelle adopta cet emblème qu'accompagnait la devise : *Sufficit unum in tenebris.* La marquise de Mantoue mourut en 1539 ; c'est donc entre cette année et la date de 1519 qu'il faut placer l'exécution de ce service, dont les éléments sont épars aujourd'hui dans diverses collections publiques ou privées.

MONOGRAMME ET DATES
peints sur le pavage de la chapelle de l'Annunziata, à San Sebastiano.

Je signale rapidement ici les pièces de cet ensemble qui me sont connues : *British Museum,* deux assiettes, provenant de l'ancienne collection Bernal : *Apollon poursuivant Daphné ; Apollon tuant le serpent Python*[2]. — Collection de M. le baron Alphonse de Rothschild : aiguière ornée d'armoiries soutenues par des génies, accompagnée de la devise : NEC SPE NEC METV[3], et d'un emblème, composé d'un Λ et d'un Ω, dans lesquels on a voulu à tort reconnaître un monogramme d'artiste. — Musée de Bologne : aiguière semblable à la précédente. — Collection Frédéric Spitzer : grand plat portant au centre les armoiries d'Isabelle, sur les bords : *les Hébreux recueillant la manne dans le désert ;* assiette représentant la *Dispute d'Apollon et de Marsyas.* — Collection Morosini : sept assiettes à sujets mythologiques, portant les mêmes armoiries. De ces treize pièces, toutes fort belles, celle du Musée

[1]. Édition de Lyon, 1574, p. 139.
[2]. Fortnum, *Catalogue of the Majolica in the South Kensington Museum,* p. 324.
[3]. Darcel et Delange, *Recueil de Faïences italiennes,* pl. XXXI.

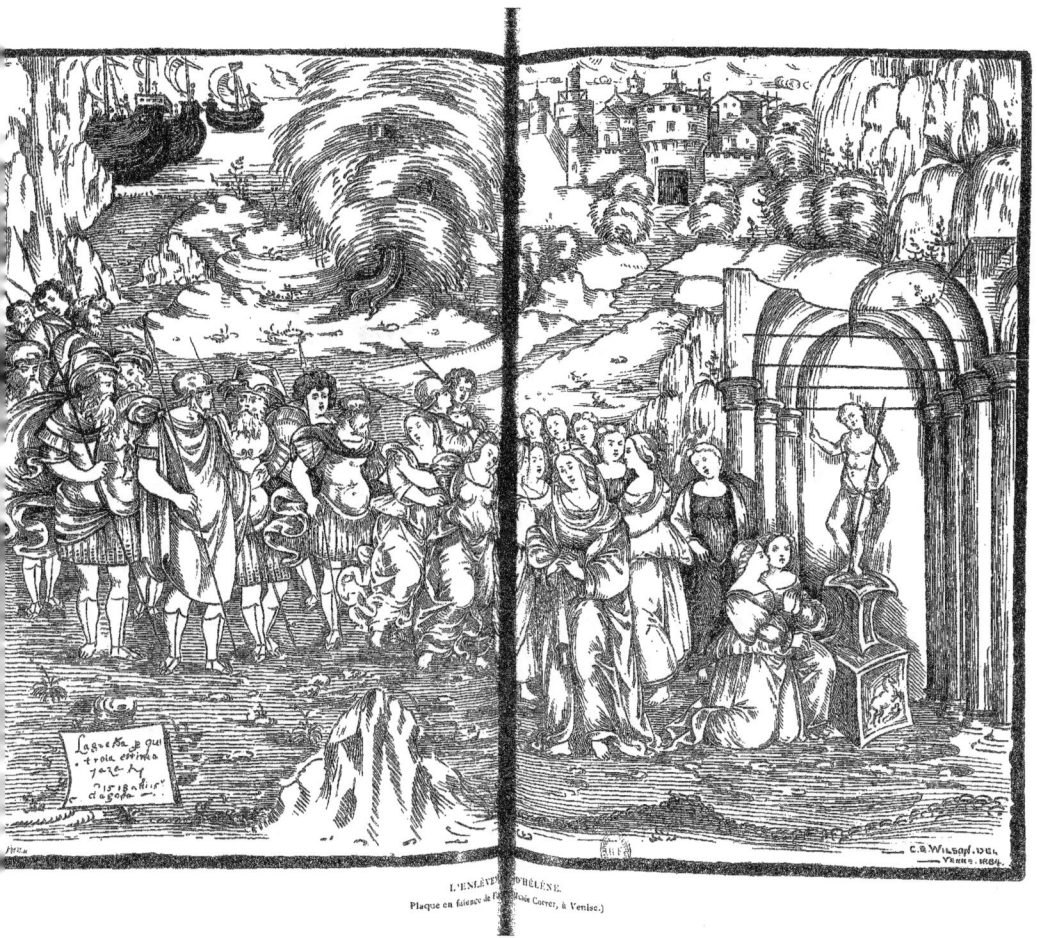

L'ENLÈVEMENT D'HÉLÈNE.
Plaque en faïence de l'(...) Carrer, à Venise.)

de Bologne est, au point de vue historique, la plus importante, car elle porte la date de 1519[1], ce qui permet de supposer que tout le service a été fabriqué à cette date.

Tous ceux qui se sont occupés de ces faïences les ont attribuées à Nicola ou Niccolò da Urbino. C'est aussi l'opinion de M. Fortnum et le doute ne peut pas en effet exister un seul instant quand on les compare aux œuvres authentiques de Niccolò. Ces œuvres sont assez nombreuses pour se faire une opinion en toute sûreté. En première ligne, il convient de citer un plat du *British Museum*, représentant un *Sacrifice à Diane*, signé *Nicola da .V.*[2] ; puis, un fragment que possède le Musée du Louvre et qui provient de la collection Sauvageot, représentant *le Parnasse*, d'après Raphael[3] ; un beau plat, représentant un guerrier assis sous une arcade, signé du monogramme de l'artiste et daté de 1521, qui a fait partie de la collection Basilewsky[4] ; un autre très grand plat qui appartient au Musée du Bargello, à

LES ARMES DE LA FAMILLE LANDO.
Chapelle de l'Annunziata, à San Sebastiano.

Florence, signé du monogramme, accompagné de l'inscription : *Historia de Sancta Cicilia la qualle e fata in botega de Guido da Castello Durante in Urbino*, 1528[5]. A ces pièces, j'ajouterai une très belle assiette, représentant *Pasiphaé*, au Musée du Louvre ; elle ne porte pas de monogramme, mais l'indication du sujet a été certainement

1. Fortnum, ouvr. cité, p. 324.
2. La marque est donnée en fac-similé par Fortnum, ouvr. cité, p. 357.
3. Darcel, *Catalogue des Faïences italiennes du Louvre*. — Darcel et Delange, *Recueil de Faïences italiennes*, pl. C.
4. Darcel, *Catalogue de la Collection Basilewsky*, n° 37. — *Recueil de Faïences italiennes*, pl. LV.
5. Cette signature est publiée en fac-similé par Fortnum, ouvr. cité, p. 358.

tracée par la même main que l'inscription peinte au revers du plat du Bargello. Cette écriture, nétte et très droite, est absolument caractéristique; d'ailleurs, le style est le même dans les deux pièces et l'artiste a dessiné avec la même habileté un sujet des plus scabreux et le *Martyre de sainte Cécile*.

Cette série de productions authentiques de Niccolò da Urbino nous fournit deux dates, 1521 et 1528, intéressantes à noter puisqu'elles ne sont pas fort éloignées de la date de 1519, relevée sur une pièce du service d'Isabelle d'Este. Je crois, pour ma part, qu'il faut encore

DÉTAILS DU PAVAGE
de la chapelle de l'Annunziata, à San Sebastiano.

attribuer au même peintre, ou tout au moins à son atelier, quelques autres faïences qui, pour n'être pas signées de la même manière, sont absolument de même style et de même facture. L'indication « da Urbino », qui accompagne pour l'ordinaire la signature de Niccolò, ne paraît pas indiquer une origine mais plutôt une résidence ; car d'après des documents publiés par Giuseppe Raffaelli[1], aussi bien que des renseignements que peuvent fournir les inscriptions placées au revers des faïences elles-mêmes, Niccolò a tout l'air d'être le plus ancien en date, le chef pour ainsi dire d'une célèbre famille de potiers du

1. *Memorie istoriche delle Majoliche lavorate in Castel Durante o sia Urbania*; Fermo, 1846, p. 34.

xvie siècle, les Fontana, dont le vrai nom était Pellipario, originaires de Castel-Durante, mais qui ont travaillé à Urbino. Le *Guido da Castello Durante,* mentionné au revers du plat cité plus haut, ne serait que Guido Fontana. Comme le remarque avec raison Raffaelli, les mots « da Urbino » ont la même valeur que les mots « da Eugubio » accolés si souvent à son nom par Giorgio Andreoli, qui cependant était originaire de Pavie. Il ne serait donc pas étonnant que Niccolò eût travaillé à Castel-Durante, son pays d'origine, avant de travailler à Urbino dans la boutique installée par son fils Guido. J'ai d'autant plus le droit de faire cette supposition que je connais un certain nombre de pièces datées de *1525* et de *1525 In Castel Durante,* dans lesquelles je crois reconnaître la manière sinon la main de Niccolò. Ce sont, au Louvre : *Une Bacchanale*[1], *Apollon et Marsyas*[2], *l'Enlèvement de Ganymède;* au Musée d'Arezzo : *l'Évanouissement de la Vierge, la Sainte Famille, Sainte Cécile,* la *Madeleine*[3].

CARREAU
de pavage de la chapelle de l'Annunziata, à San Sebastiano.

J'ajouterai que la *Bacchanale* que possède le Musée du Louvre est copiée d'après la même gravure qui a servi de modèle à l'une des assiettes aux armes d'Isabelle d'Este, qui se trouve dans la collection Morosini.

En demandant pardon au lecteur de cette longue et fastidieuse énumération de pièces que je ne peux malheureusement pas mettre sous ses yeux, je me résume et je conclus : Le service du Musée Correr,

1. No G 236.
2. No G 237.
3. Nos 153, 158, 166, 174.

celui aux armes d'Isabelle d'Este, un troisième service, dont les débris sont au Louvre et au Musée d'Arezzo, sortent tous d'un même atelier et sont peut-être dus à un même peintre qui ne saurait être que Niccolò da Urbino, potier originaire de Castel-Durante. Toutes ces pièces appartiennent au premier tiers du xvie siècle et dénotent chez leur auteur une habileté de main, une entente de la décoration, une connaissance des exigences de la fabrication céramique qu'aucun potier de la Renaissance n'a possédées au même point. Si j'avais à caractériser ces produits, je dirais qu'ils sont reconnaissables à la fermeté du dessin, à des tons extrêmement doux et à demi éteints, à leur émail irréprochable. J'ajouterai que nul autre céramiste de la Renaissance n'a entendu dans la décoration de la faïence le paysage et les plans comme Niccolò. Son pinceau n'a point de ces brutalités qui choquent si souvent dans des faïences d'Urbino, de très peu d'années postérieures pourtant; ses fonds, extrêmement vaporeux, fuient parfaitement, et sa perspective est toujours excellente. Est-ce à dire qu'il soit un artiste original ? Non, assurément. Comme les autres potiers, il copie des estampes, mais il fait moins des copies que des traductions et les bonshommes tracés par lui ne sont point, ce qui est rare, déplacés au fond d'une assiette. Il ne faut donc pas, en face du service du Musée Correr, songer ni à un atelier de Faenza, ni à un atelier de Venise. C'est bien à Castel-Durante que quelque grand seigneur l'a fait exécuter; et il nous montre à ses débuts, mais déjà dans tout son éclat, la mode de ces plats à personnages, qui furent au xvie siècle un des genres que cultivèrent surtout les potiers de la vallée du Métaure.

Je voudrais pouvoir attribuer à Venise une foule de faïences qui s'y trouvent depuis plus ou moins longtemps. Malheureusement cela me semble absolument impossible dans l'état de nos connaissances, à moins de supposer qu'un très grand nombre de potiers soient venus, à différentes époques, ouvrir des fabriques à Venise. Rien d'ailleurs de plus plausible, et un certain nombre de pièces signées, du xvie siècle, semblent rendre cette hypothèse légitime. Le beau pavage en faïence qui décore la chapelle Lando, à San Sebastiano, et qui porte la

date de 1510[1], a tout l'air d'avoir été peint par des ouvriers de Faenza, et j'attribuerai la même origine à des pièces de ronde bosse émaillées dont le Musée de Berlin, le Musée de Sèvres[2], le Musée du Bargello

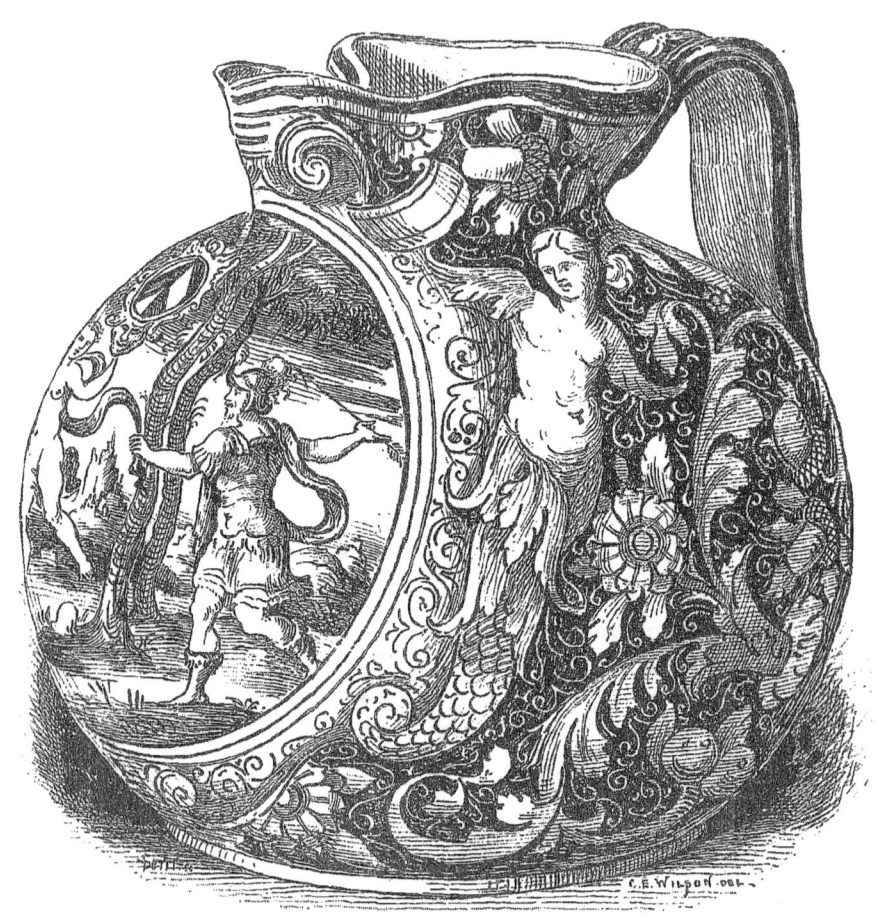

VASE EN FAÏENCE DE VENISE.
Attribué à Domenego da Venezia. (Musée Correr.)

possèdent de jolis échantillons, aussi bien qu'à une belle plaque que possède le Musée Correr et dont un excellent dessin accompagne ces lignes. Si je ne me trompe, cette plaque représente *l'Enlèvement*

1. Voir *l'Art*, 8e année, t. IV, p. 140.
2. *Catalogue de la Donation Davillier*, n° 489.

d'Hélène, et à gauche, sur un cartouche, on y lit l'inscription : *La grecha per qui Troia estinta jaʒe. 1518 a di 15° d'agosto.* Mais cependant, si Venise n'a point possédé d'atelier capable de donner à ses faïences le même renom qu'à ces majoliques fabriquées à Gubbio, d'où la préoccupation de faire brillant a trop souvent chassé l'art, il faut bien avouer que la fabrication vénitienne devait être très active au xvie siècle, car il n'est pas pour ainsi dire d'inventaire français du xvie siècle dans lequel nous ne trouvions mentionnées les *faïences à la façon de Venise.* Au milieu du xvie siècle, Piccolpasso mentionne les fabriques de Venise, et les détails qu'il donne sur leurs procédés de fabrication prouvent bien que Venise pouvait rivaliser avec les autres fabriques italiennes ; enfin en France, sous Henri III, et non sous Henri II, comme on l'a prétendu, deux potiers de Faenza, « Jullien Gambyn et Domenge Tardessir », demandent à établir à Lyon une fabrique de vaisselle de terre « façon de Venise »[1]. Ce sont là des signes non équivoques de l'activité des potiers vénitiens. Nous allons voir s'il n'est pas possible de distinguer leurs produits des faïences fabriquées dans le duché d'Urbin pendant le xvie siècle.

C'est vers 1540 seulement que l'on rencontre un assez grand nombre de pièces de faïence signées et datées pour qu'il soit aisé de se faire une idée exacte, sinon des caractères propres aux œuvres vénitiennes, du moins des influences qui ont donné naissance aux fabriques de Venise. Urbino, Pesaro et Faenza ont concouru largement à ces créations : aussi est-il bien difficile de reconnaître la faïence vénitienne au milieu des produits céramiques exécutés par des artistes qui, en changeant de lieu de résidence, n'avaient certainement pas changé leur manière de travailler. Venise, si l'on en croit Piccolpasso, fabriquait, vers le milieu du xvie siècle, des *arabesques,* des *grotesques,* des *feuillages,* des *fleurs* et des *fruits,* des pièces dites *porcellana,* des *istorie* ou faïences à personnages, à scènes mythologiques ou historiques. C'est dire que tous les genres y étaient cultivés et nul doute que, avec l'extension des relations commerciales de la République, ces faïences ne fussent expédiées dans toute l'Europe.

1. De La Ferrière-Percy, *Une Fabrique de faïence à Lyon sous le règne de Henri II.* Paris, 1862, in-8°.

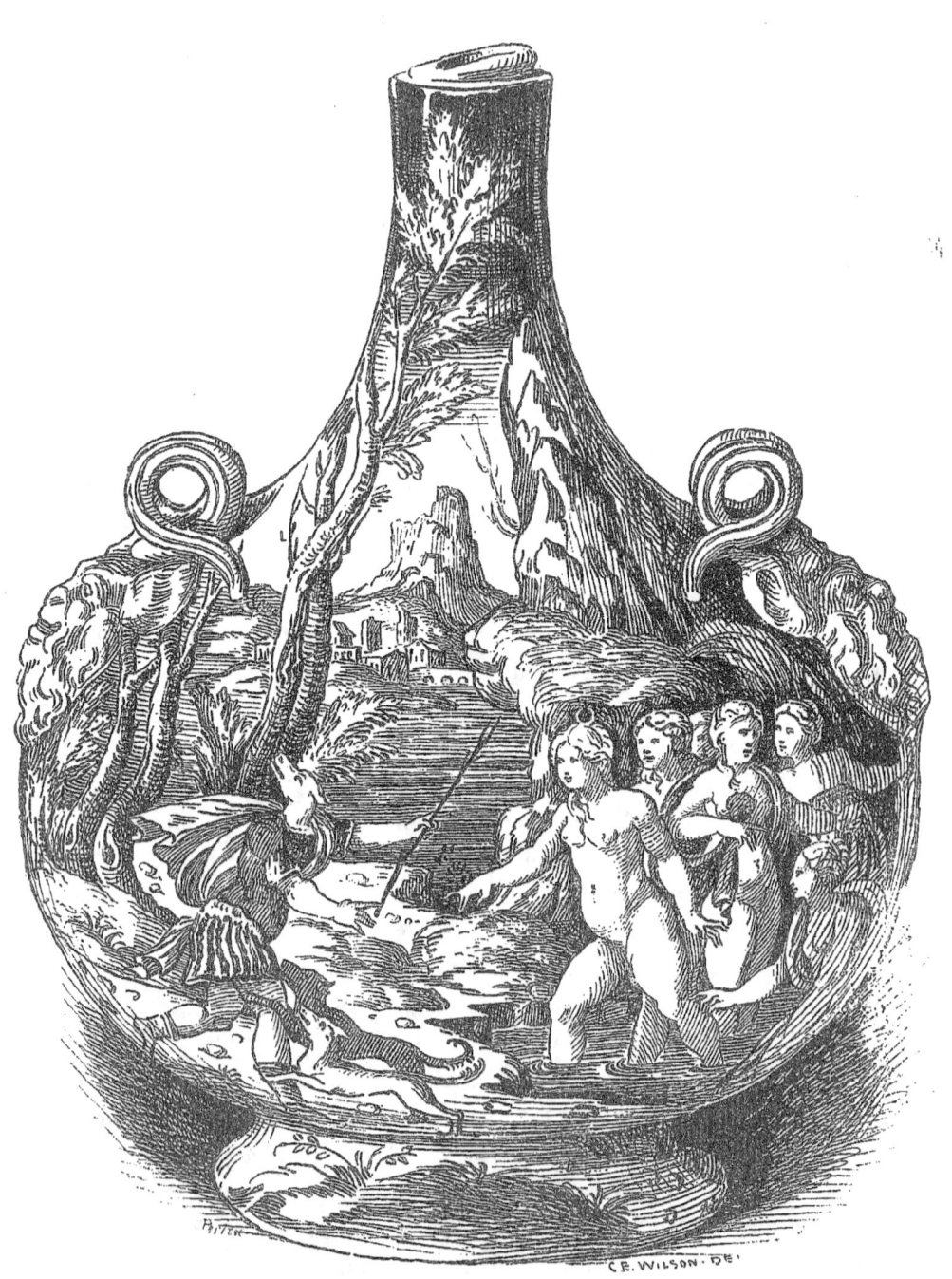

ACTÉON CHANGÉ EN CERF.
Bouteille en faïence d'Urbino. (Musée Correr.)

Pesaro fournit à Venise un potier du nom de Jacomo, dont on connaît au moins deux œuvres authentiques : l'une, citée par M. Fortnum[1], porte l'inscription : « *In Venetia, a S^to Barnaba. In Botega dj. M° Jacomo Da Pesaro. 1542* » ; l'autre, qui fait partie des collections du *South Kensington Museum*[2], ne porte que la date *Adi 13 aprille 1543*, et une série de lettres impossible à interpréter : AOLASDINR. Dans ces deux plats, la décoration est la même : des arabesques encadrant des portraits, le tout exécuté en blanc et bleu sur un fond d'émail légèrement bleuté.

Cet émail teinté de bleu, avec dessin en bleu foncé éclairé de blanc, forme la caractéristique d'un certain nombre de produits vénitiens, et je serais tenté pour ma part de rapporter à Maître Jacomo de Pesaro la création de ce genre devenu par la suite bien vénitien. On peut du reste citer un très grand nombre de plats ou de vases offrant le même caractère. Je me bornerai à en indiquer quelques-uns, parce qu'ils ne sont pas fort rares : un plat orné d'arabesques et feuillages, avec l'inscription *1540 · adi · 16 · del · mexe · de otvbre* (collection Fortnum); — un très grand plat décoré de même, au *South Kensington Museum*[3], lequel porte au revers l'inscription : « *In Venetia in co(n)trada di S^to Polo in botega di M° Lodovico* » ; un écusson chargé d'une croix accompagne cette signature ; — un grand plat donné au Musée du Louvre par M. Alfred Darcel ; il porte la date : *A di primo setembre 1548;* — une assiette creuse représentant une vue d'architecture, au Musée céramique de Sèvres[4] ; — un très joli vase décoré de feuillages exécutés toujours par le même procédé, auxquels on a joint des palmettes peintes en blanc, au même Musée ; — une petite assiette, enfin, ornée de feuillages, dans la collection de M. Nivet-Fontaubert, à Limoges.

Le camaïeu bleu et blanc n'a pas servi à Venise pour exécuter de simples ornements : une assiette du Musée du Louvre représentant

1. *Catalogue of the Majolica in the South Kensington Museum*, p. 588. La signature est reproduite en fac-similé à la page 593 du même ouvrage.
2. N° 8512. '63.
3. N° 4438. '58.
4. N° 5065 de l'*Inventaire du Musée céramique*.

ASSIETTE EN FAÏENCE DE VENISE (?) DANS LE STYLE DE CASTEL-DURANTE.
(Musée Correr.)

un seigneur debout en costume du xvi° siècle[1], une assiette publiée par Delange, ornée d'un buste de femme[2], une assiette du Musée de Sèvres offrant un portrait d'homme coiffé d'un chapeau[3], nous prouvent que les céramistes vénitiens employaient également ce procédé pour peindre des personnages. Un grand rafraîchissoir de forme trilobée, qui fait partie de la donation Davillier[4], fournit un exemple excellent des grandes pièces que ces artistes ont décorées, tandis qu'une délicate coupe à fruits, de la collection Alessandro Castellani[5], nous prouve que, dès le xvi° siècle, on fabriquait déjà de ces faïences à jour, dont les bords treillissés ont l'aspect d'un ouvrage de vannerie. Cette charmante faïence sort précisément de la boutique de Maître Jacomo, ainsi qu'en fait foi la signature : « *1543. In Venetia a San Barnaba. M° Jacomo.* »

Entre la fabrication de faïences découpées à jour et celle des faïences dans lesquelles l'ornement du fond se détache en relief, il n'y a pas une très grande différence : un grand plat que possède le Musée de Sèvres[6] peut nous fournir un échantillon de cette fabrication vénitienne, qui se rapproche de certaines pièces sorties des ateliers de Deruta, que l'on peut voir au Musée du Louvre. Tout le décor, qui se compose de licornes affrontées, surmontées d'un aigle héraldique couronné de feuillages, de dragons, est obtenu en relief par le procédé du moulage et se détache en émail bleuté sur un fond bleu foncé. Je crois bien qu'un plat portant aussi un aigle, reproduit dans Delange[7], était fabriqué de la même manière.

Le camaïeu bleu et blanc bleuté tient donc une très large place dans la céramique vénitienne du xvi° siècle, et nous verrons que ce procédé persista jusqu'au xviii° siècle ; l'émail bleu foncé, recouvrant complètement les pièces, le *berettino*, a, je crois bien, été aussi très

[1]. N° G 591.
[2]. *Recueil de Faïences italiennes*, pl. XXXIII.
[3]. N° 2112 de *l'Inventaire du Musée*.
[4]. L. Courajod et E. Molinier, *Catalogue de la Donation du baron Ch. Davillier*, n° 502 ; Musée céramique de Sèvres, n° 8402.
[5]. N° 139 du *Catalogue de la vente de Rome*, 1884.
[6]. N° 6136 de *l'Inventaire du Musée*.
[7]. *Recueil de Faïences italiennes*, pl. XLII.

COUPE EN FAÏENCE.
Fabrique de Gubbio ou de Castel-Durante. (Musée Correr.)

employé à Venise. Une écuelle, une sorte de bol, accompagné de sa soucoupe [1], légitime jusqu'à un certain point l'attribution à Venise de nombre de faïences recouvertes d'un émail bleu très foncé analogue à l'émail de certaines pièces de Nevers. La soucoupe est ornée de rinceaux dessinés en blanc, entourant une banderole sur laquelle on lit : « R(everen)*da Madre suor Zuana 1596.* » La forme *Zuana* appartient bien au dialecte vénitien. On peut en conclure que toute une série d'assiettes émaillées de bleu et portant en leur centre les armes des Farnèse surmontées d'un chapeau de cardinal, qui se trouvent au Musée de Naples, qu'un plat analogue qui se trouve au Musée de Berlin, ainsi qu'une assiette aux armes d'un cardinal de la famille Orsini, que possède le Louvre [2], sont bien sorties d'un atelier vénitien. Les armoiries sont exécutées sur cette dernière pièce en blanc et en or, tandis que, sur le service du Musée de Naples [3], elles sont peintes en or seulement. Une aiguière et un vase du Musée de Sèvres [4], une belle coupe malheureusement mutilée et une aiguière [5], au Musée du Louvre, sont encore des échantillons fort intéressants d'une fabrication sur le classement de laquelle on a été souvent indécis.

Voilà, dira-t-on, une longue, sèche et ennuyeuse énumération. Que le lecteur me la pardonne; jusqu'ici, je ne crois pas que l'on en ait dit bien long sur la céramique vénitienne; M. Urbani de Gheltof lui-même, qui a fait de ce point une étude particulière, a été forcé d'en laisser bien des côtés dans l'ombre, faute de documents et aussi faute de monuments. J'ai essayé de combler quelques-unes de ces lacunes, sans me dissimuler ce qu'une pareille étude, qui ne peut être complète, peut offrir d'aride pour le lecteur.

Je nommerai, d'après M. Urbani de Gheltof [6], un certain nombre de peintres étrangers qui ont fondé à Venise des fabriques ou y ont

1. Musée céramique de Sèvres, n° 5501.
2. N° G 233.
3. La simplicité de la fabrication de ces faïences a fait naître une foule de contrefaçons modernes du service du Musée de Naples. On en trouve très fréquemment en Italie et même en France, chez les marchands de curiosités.
4. N°s 1576 et 5280.
5. N°s G 234, 235.
6. *Les Arts industriels à Venise*, p. 198.

travaillé dans des ateliers déjà existants : *Baldassare di Baldassini*, de Pesaro; *Andrea*, d'Urbino, et son fils *Guido*, qui tenaient boutique à San Barnaba; *Vicenzo di Benedetto Gabellotto* et *Gian-Maria*, de Faenza; *Angelo*, de Trévise; *Bernardino di Martino*, *Baldassare Marforio*, de Castel-Durante, parent sans doute de Sebastiano Marforio; *Guido Merlino*, d'Urbino. Malheureusement, à côté de ces noms, il est rarement possible de placer des œuvres. Toutefois, je serais tenté d'attribuer à un artiste de Castel-Durante, établi à Venise, une jolie assiette représentant un buste de guerrier, entouré de trophées, dont je donne plus haut la reproduction; le style de Castel-Durante, facilement reconnaissable, du moins dans les pièces de ce genre, ne me semble pas absolument pur; ce n'est cependant là qu'une simple hypothèse, hypothèse bien admissible, quand on pense combien certaines pièces, fabriquées authentiquement à Venise, diffèrent peu de celles que l'on peignait à Urbino à la même époque; je n'en veux pour exemple que ce grand plat représentant une *Bataille*, dont Delange

AIGUIÈRE EN FAÏENCE DE GUBBIO.
(Musée Correr.)

a donné le dessin [1]. On le croirait fabriqué à Urbino ou à Castel-Durante si l'on ne lisait au revers la légende : *Roina d(i) Troia, 1546. Fatto in Uenezia in chastello*. Il est probable aussi que c'est à des peintres de même origine qu'il faut attribuer deux plaques représentant des portraits de doges, qui se trouvent encore à Venise. L'une,

[1]. *Recueil de faïences italiennes*, pl. LXXX. Ce plat a fait partie de la collection Fountaine, à Narford-Hall.

qui fait partie de la collection du comte Pietro Gradenigo, retrace l'image du doge Pietro Gradenigo (1289-1311); l'autre, au Musée Correr, est un portrait du doge Tomaso Mocenigo (1414-1423)[1]. Il est probable que ces deux monuments faisaient primitivement partie d'une suite complète de tous les premiers magistrats de la République[2].

Avant de passer en revue les œuvres d'un potier bien vénitien, dont on peut caractériser parfaitement la manière, je voudrais encore rendre à Venise, ainsi que l'a déjà fait M. Urbani de Gheltof, une coupe du Musée Correr[3], que Lazari a, par erreur, attribuée à Castel-Durante. Elle représente une femme en buste, de trois quarts à droite, vêtue d'une robe bleue, la tête recouverte d'un voile tirant sur le brun. C'est là une œuvre tout à fait analogue à ces coupes dans lesquelles sont peints des portraits de femmes, que l'on attribue tantôt aux ateliers de Gubbio ou de Castel-Durante, car on n'a pas encore pu s'accorder sur ce point. Mais dans la pièce du Musée Correr, qui ne remonte pas au delà du milieu du xvi^e siècle, le faire est beaucoup plus large, le coloris beaucoup plus chaud; une pièce analogue fait partie de la collection de M. Frédéric Spitzer; c'est aussi une coupe ornée d'un buste de femme accompagné de la légende : *Camilla diva mia bella,* et je n'hésite pas à la considérer comme étant de la même main que la faïence du Musée Correr.

Il est encore une série, ou plutôt tout un service de faïence, orné de paysages et de fabriques, très habilement exécutés, que je voudrais rendre à Venise; ce service, fort considérable probablement, est aujourd'hui dispersé; le Louvre en possède deux pièces[4], mais la partie la plus importante, des brocs et des assiettes, est au Musée d'art industriel de Berlin. Toutes ces faïences portent des armoiries qui pourraient appartenir à la fois à la famille Salviati, de Florence, et à la famille Avogadro, de Venise. Les pièces du Musée de Berlin proviennent de Venise, et cette simple indication, jointe au caractère bien

1. Dessinée dans *les Arts industriels à Venise,* p. 181.
2. Le Musée d'art industriel de Berlin possède un plat représentant le Bucentaure et une vue de la Piazzetta et du Palais ducal, aux armes des Mocenigo; je crois que ce plat est vénitien et du milieu du xvi^e siècle.
3. Voy. Lazari, *Notizia della raccolta Correr,* n° 273.
4. N°s G 380 et 381.

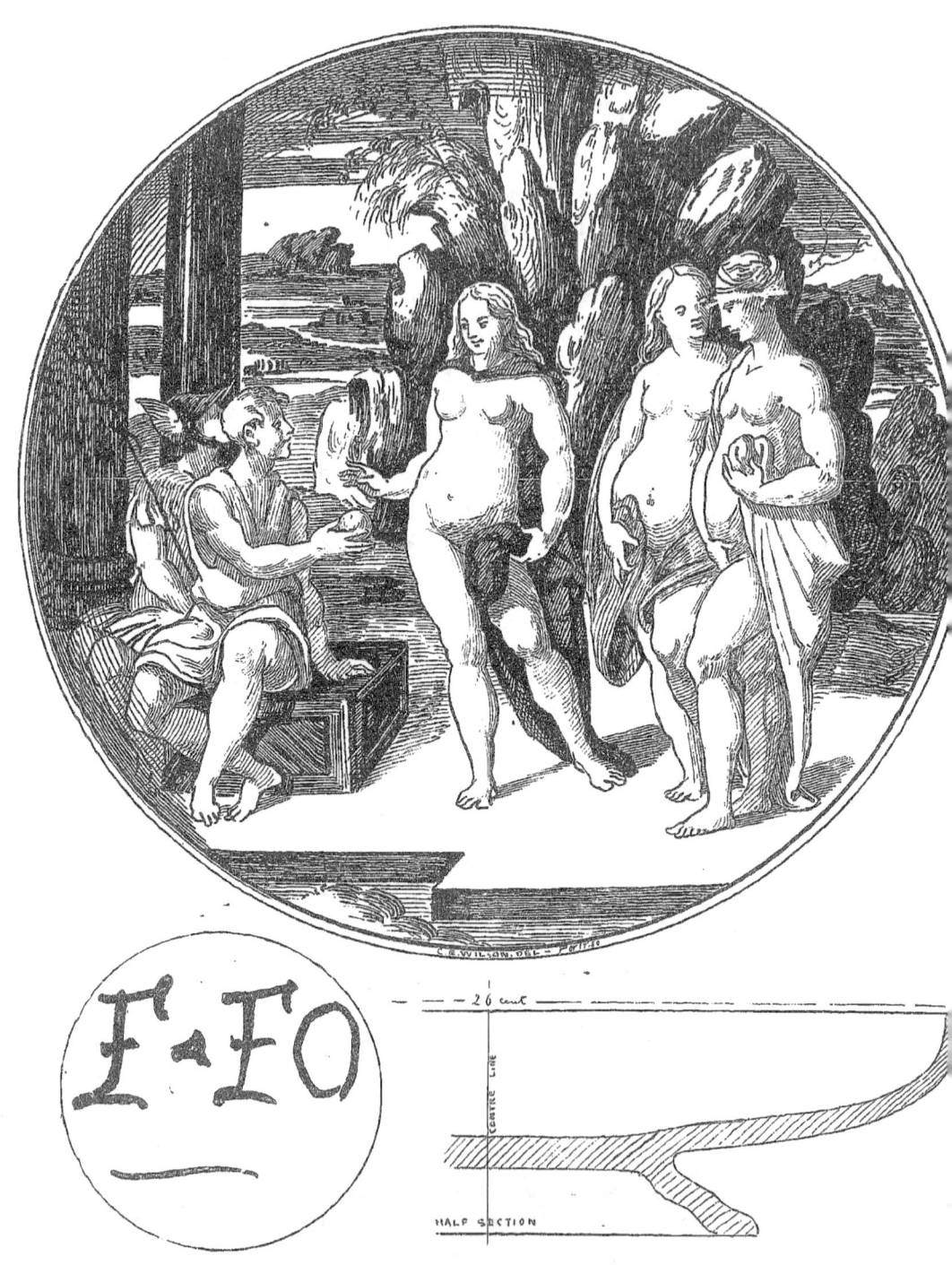

LE JUGEMENT DE PARIS.
Coupe en faïence, par Flaminio Fontana. (Musée Correr.)

particulier de la peinture plus largement, plus facilement exécutée qu'à Urbino, m'autorisent à conclure en faveur d'une origine vénitienne.

Dans son excellent *Catalogue des faïences italiennes du Louvre,* M. Alfred Darcel a décrit, en les attribuant à Castel-Durante, deux assiettes[1] dont les peintures ont un caractère bien tranché. L'une représente *la Multiplication des pains,* l'autre *Jésus guérissant un lépreux.* Ces scènes, qui comportent d'assez nombreux personnages, sont dessinées d'une façon un peu lourde, en bleu modelé de bistre roux ; les tons employés sont un bleu lapis intense, le jaune modelé de bistre roux et éclairé de blanc, un vert tirant sur le jaune, le violet. Le ton général, extrêmement chaud, est très particulier et on serait tenté de croire que le peintre céramiste a voulu rivaliser de couleur avec les grands artistes de Venise, ses contemporains. Les bleus joints aux violets forment une gamme sombre, mais cependant lumineuse : ces assiettes sont l'œuvre d'un coloriste. Le listel jaune qui les borde, les cercles jaunes qui ornent le revers et entourent une longue légende, tirent sur l'orangé, alors que plus généralement, à Urbino ou à Castel-Durante on emploie le jaune clair pour ces détails. Je n'insiste pas sur ces caractères secondaires, qui ont toutefois leur valeur ; il en est un autre qui est plus précieux, c'est l'écriture des inscriptions. Ce ne sont pas du reste les seules pièces du Musée du Louvre qui appartiennent à cet atelier : des assiettes représentant *Un Fifre et un Tambour*[2], en costumes du XVIe siècle ; *le Buisson ardent*[3], *Callisto métamorphosée en ourse*[4], *Un Sacrifice*[5], me paraissent devoir être restituées à Venise et à la fabrique dont je viens de parler. Quelle est cette fabrique ? Des pièces conservées au Musée de Brunswick, si riche en faïences italiennes du XVIe siècle, et au Musée d'art industriel de Berlin vont nous le dire. L'un des plats conservés à Brunswick a déjà été signalé[6], mais on n'a point encore, que je sache, groupé les œuvres de Domenego da Venezia dont la liste serait fort

1. Nos G 288 et 289.
2. N° G 285.
3. N° G 287.
4. N° G 284.
5. N° G 286.
6. Lazari, ouvr. cité, p. 78. — Urbani de Gheltof, ouvr. cité, p. 199.

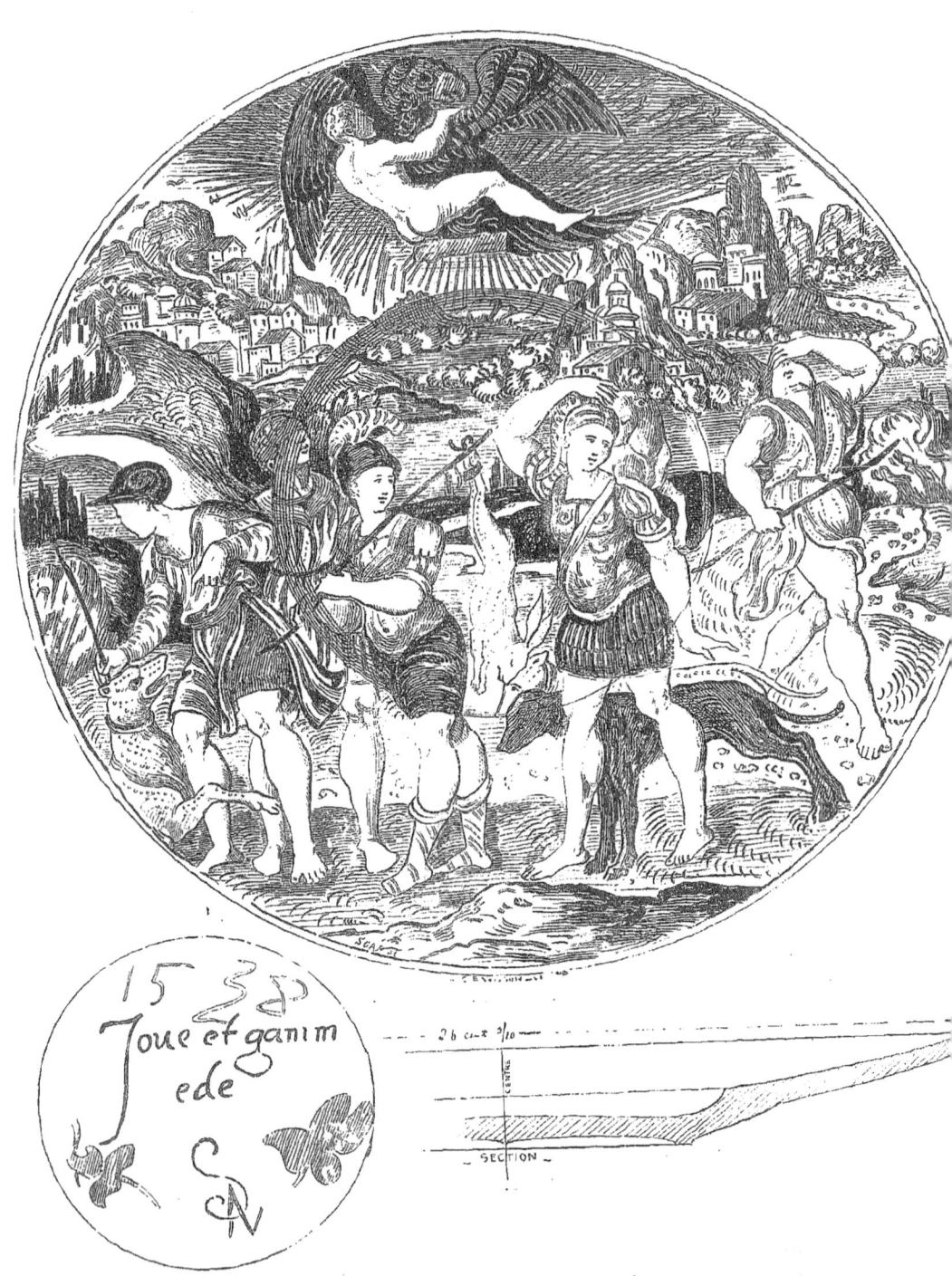

L'ENLÈVEMENT DE GANYMÈDE.
Assiette en faïence d'Urbino. (Musée Correr.)

longue si l'on voulait la faire complète. Ce plat[1] représente *Moïse demandant à Pharaon la permission de laisser sortir les Hébreux d'Égypte,* et le sujet, comme dans les pièces du Louvre, est expliqué par une longue inscription : « *Ua Moise col suo fratelo auanti a Faraon che in maesta sedea · lo prega di por fine ai longi piante · del 1568 · Zener · Domenego da uenecia feci in la botega al ponte sito del iaia plera* (sic) *p(er) andar a san polo.* » Un autre plat du Musée de Brunswick[2], représentant *le Christ et saint Pierre marchant sur les eaux,* est également signé : « *Io domenego da uenecia in uenecia feci* »; un autre, *Jonas jeté à la mer*[3], est évidemment de la même main; un quatrième[4], *Les Israélites rendant grâce à Dieu après le passage de la mer Rouge,* porte comme le premier la date de 1568 et la signature de Domenego, qui figure sous la forme de « *Domengo Becer feci* » sur une cinquième pièce, *Horatius Coclès défendant le pont du Tibre*[5]. Les plats du Musée d'art industriel de Berlin représentent *Adam chassé du paradis terrestre, la Pêche miraculeuse, Jésus au jardin des Oliviers, Un Combat entre les Génois et les Vénitiens;* ils portent, eux aussi, au revers, des inscriptions ou des signatures comme les pièces du Louvre ou de Brunswick. Voilà donc un ensemble important d'œuvres toutes vénitiennes, signées, datées, et qui peuvent permettre de fixer l'attribution d'un assez grand nombre d'autres faïences dont les papiers sont moins en règle.

Les deux grands plats de Brunswick qui retracent des scènes de *l'Exode,* ainsi que l'un des plats du Musée de Berlin, sont ornés sur leur marli de médaillons dans lesquels on voit des représentations des *Mois,* ou des allégories; mais au revers du marli s'étalent de grands rinceaux se détachant en vert clair éclairé de jaune, ou en bleu et en bistre éclairé de blanc sur un fond bleu foncé, diapré de menus branchages blancs obtenus par enlevage. Or, c'est précisément la même décoration que l'on retrouve sur un très grand nombre de cruches ou

1. N° 1154 de l'*Inventaire du Musée de Brunswick.*
2. N° 36 de l'*Inventaire.*
3. N° 995 de l'*Inventaire.*
4. N° 628 de l'*Inventaire.*
5. N° 383 de l'*Inventaire.*

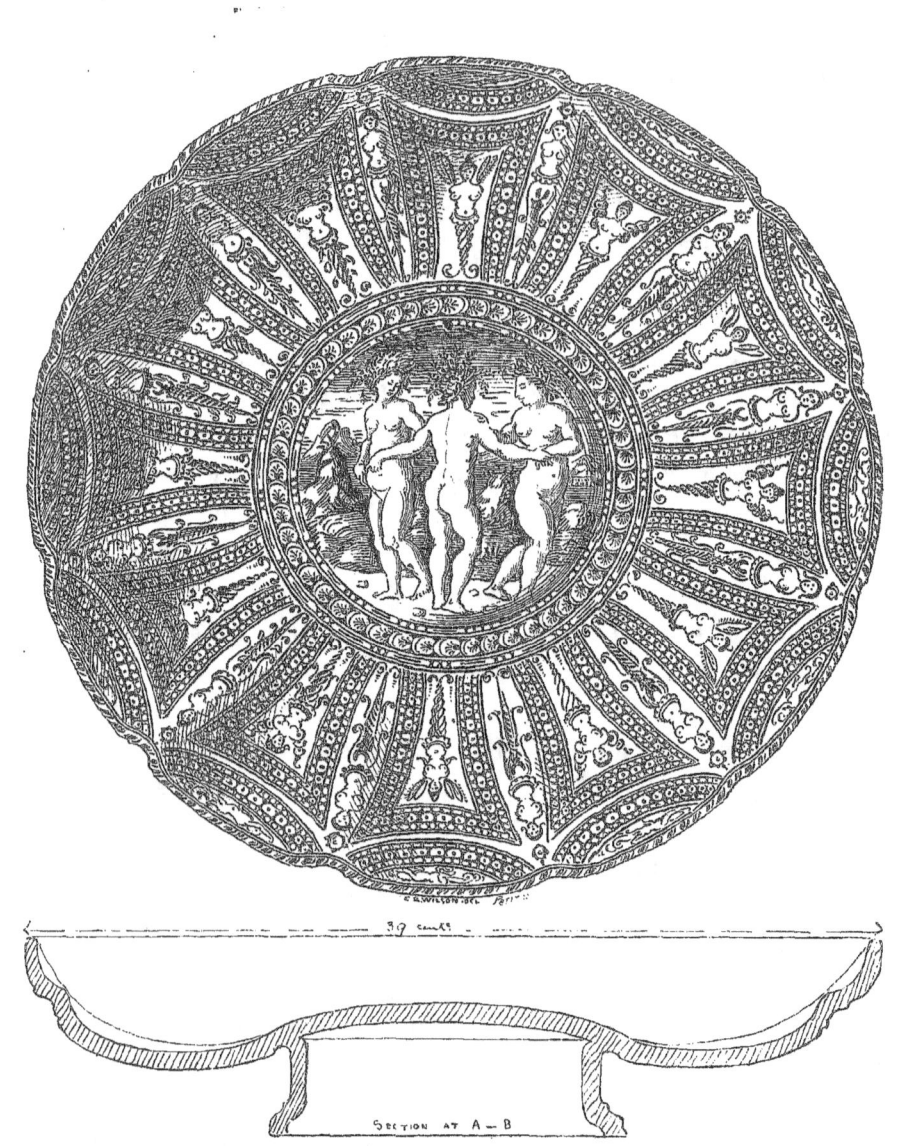

COUPE EN FAÏENCE D'URBINO.
(Musée Correr.)

de vases de pharmacie que l'on attribue généralement à Urbino ou à Castel-Durante : on peut en voir un exemple ici (p. 149), tiré des collections du Musée Correr; M. Urbani de Gheltof, qui l'a déjà publié[1], l'a attribué, comme Lazari, avec toute raison, à une fabrique vénitienne, et je suis heureux de rendre ici hommage à la sagacité qu'ont montrée ces archéologues. Ces vases sont très communs et l'on en trouve chez tous les marchands de curiosités : ils portent généralement sur leur panse un ou deux médaillons renfermant des profils d'hommes ou de femmes entourés de rayons jaunes ou orangés; tout le reste est recouvert de ces rinceaux signalés sur les plats du Musée de Brunswick. Le faire en est très habile, le ton chaud, l'aspect des plus décoratifs. Le Musée du Louvre ne possède malheureusement aucun échantillon de cette fabrication; mais je puis citer un vase de ce genre au Musée céramique de Sèvres[2], où il est attribué à Castel-Durante; au Musée de Berlin, deux gros pots avec médaillons : *Saint Jérôme* et un *Portrait de femme;* dans la collection de M. Hainauer, à Berlin, un pot à large panse, avec deux bustes de femmes. Je pourrais indiquer de nombreux échantillons de cette fabrication si je ne craignais de transformer ce chapitre en une véritable nomenclature : je me bornerai à signaler une charmante pièce qui se trouve dans la collection de M. Spitzer, sorte de plateau entouré d'un gros boudin sur ses bords et reposant sur trois griffes de lions. Au centre, est représentée la *Naissance de la Vierge,* et sur les bords on rencontre encore les médaillons à fond jaune entouré de larges feuillages, qui figurent sur les vases dont je viens de parler.

Domenego da Venezia était-il un simple peintre ou bien le directeur d'une fabrique ou *botega*? Je penche pour la première alternative, et je serais porté à croire que le goût des faïences à personnages, des *istorie,* a été porté à Venise par des ouvriers de Castel-Durante et d'Urbino. Je ne serais pas très étonné si Domenego avait travaillé dans la fabrique établie dans le même quartier, dès 1542, par un potier d'Urbino, Guido Merlino, ainsi qu'en font foi les signatures : « *Fate*

[1]. Ouvr. cité, p. 191.
[2]. N° 4642 de l'*Inventaire du Musée céramique.*

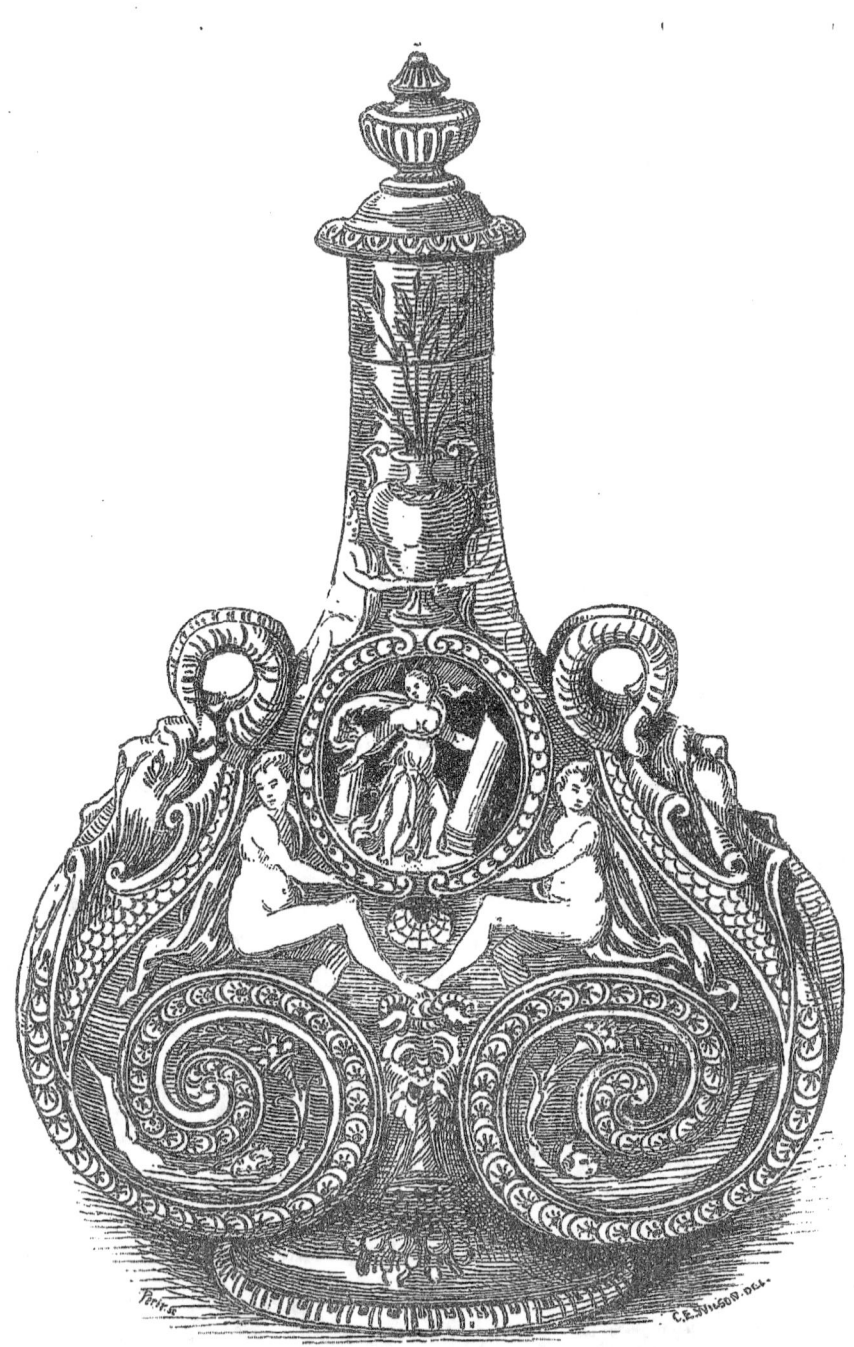

BOUTEILLE EN FAÏENCE D'URBINO.
(Musée Correr.)

in botega di Guido Merlingo vasaro da Urbino in San Polo adi 3o di Marzio 1542[1] »; — « *Fate in botega de Guido Merligno in Orbino*[2] »; — « *1542. Fate in botega de Guido de Merglino*[3] ». Ce quartier de San Polo, près de Santa Maria Gloriosa dei Frari, paraît avoir été habité par de nombreux potiers : c'est là qu'étaient la *botega* de Maestro Lodovico, celle de Guido Merlino, celle où a travaillé Domenego, artiste vénitien qui, en adoptant une mode qui n'était pas née à Venise, a su cependant lui imprimer un caractère spécial.

Je n'en ai pas encore fini avec la céramique vénitienne dont l'histoire, on le voit, est fort compliquée : il me reste à montrer les Vénitiens copiant la faïence persane, initiant probablement un ami d'Albert Dürer aux secrets de la poterie italienne, exportant partout les produits d'une fabrique de Faenza ou du moins empruntant sa marque. Je n'aurai garde d'omettre non plus les porcelaines que Venise, dès le xve siècle, tenta de fabriquer : essai naïf d'alchimistes à la recherche de la pierre philosophale, qui indique combien les Vénitiens se préoccupaient de tout ce qui pouvait devenir une source de richesse et de gloire pour la République.

Les inventaires de mobiliers du xvie siècle, en France du moins, mentionnent fréquemment les terres de Venise ou « façon de Venise ». Il y a tout lieu de croire que cette importation n'eut pas lieu seulement dans notre pays, mais aussi dans tout le reste de l'Europe. L'Allemagne qui, par son voisinage, a exercé une influence si sensible sur l'art vénitien, n'échappa pas à ce courant, et bon nombre de faïences, offrant des armoiries de familles allemandes, que conservent aujourd'hui des Musées et des amateurs, me paraissent n'avoir pas une autre origine ; j'irai même plus loin : je suppose que c'est à Venise qu'un ami d'Albert Dürer s'est essayé dans l'art difficile du faïencier.

Je sais bien que ce n'est là qu'une hypothèse ; c'est aux archéologues allemands, et principalement à ceux qui ont étudié la vie d'Albert Dürer et le milieu dans lequel elle s'est écoulée, de décider

1. Fortnum, ouvr. cité, p. 351, 588 et 589.
2. Musée de Cassel, *Faïences italiennes*, n° 2 : *la Décollation de saint Paul*.
3. Musée de Brunswick, n° 651.

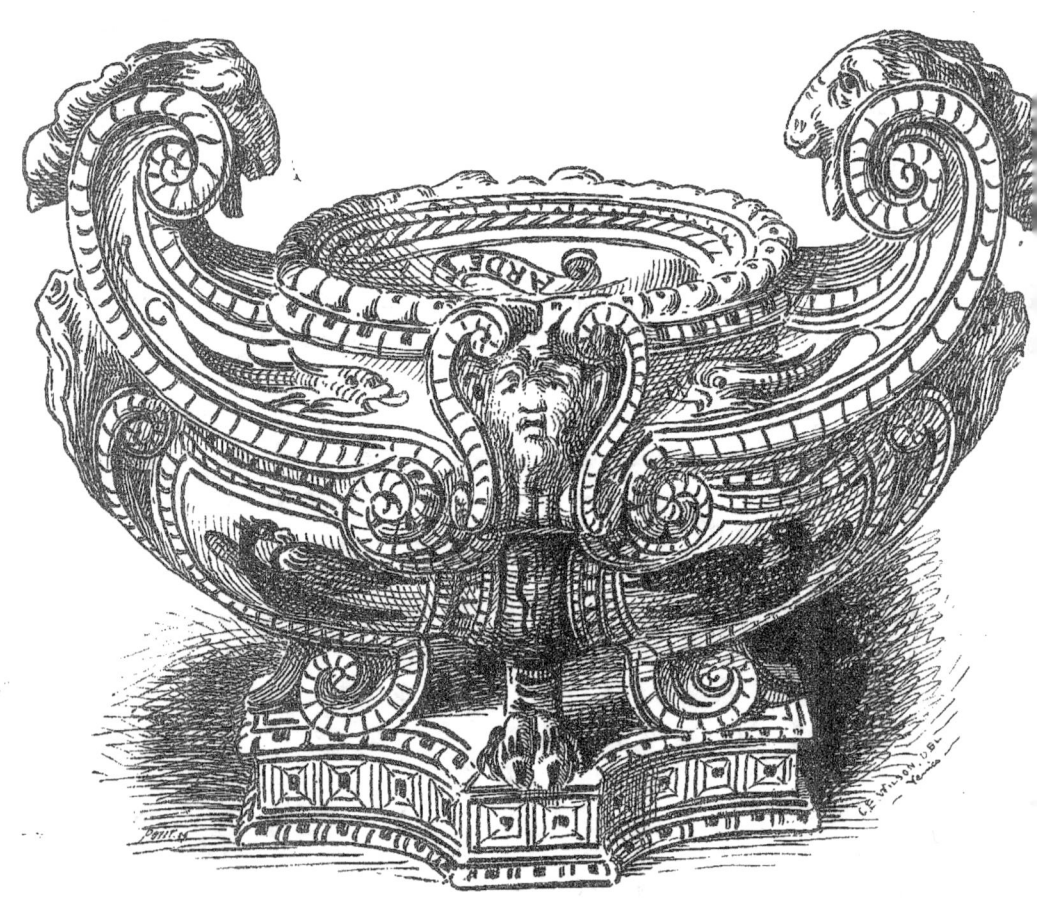

SALIÈRE EN FAÏENCE DE FERRARE.
(Musée Correr.)

si l'on doit l'abandonner. Elle me paraît, pour ma part, fort plausible. On connaît Jean Neudœrfer qui, dessinateur lui-même, calligraphe, mathématicien, s'improvisa biographe des artistes de Nuremberg; son ouvrage, publié en 1546, est, en quelque sorte, un « Vasari » allemand. De ce que nous trouvons son nom inscrit sur des faïences de style italien, dont la légende ambiguë peut laisser supposer qu'il en est l'auteur, n'est-on pas fondé à penser, avec quelque apparence de raison, que c'est en Italie que Neudœrfer a été initié aux secrets des potiers? Si l'on admettait ce point, je crois qu'il faudrait penser que ce fut à Venise, et pas ailleurs, qu'il fit son éducation. Le style et la facture de ces pièces se rapprochent en effet assez des procédés employés à la même époque par les Vénitiens. Je signale le fait, je l'enregistre sans avoir aucunement la prétention d'être affirmatif; la question est trop délicate pour être tranchée sans une enquête préalable, menée parallèlement en Allemagne et à Venise; on me permettra toutefois d'indiquer quels monuments me portent à émettre une opinion si hasardée. Ces deux monuments — deux assiettes — se trouvent au Musée de Cassel [1]; ils ont fait partie l'un et l'autre d'un seul et même service. Au centre, on voit deux écussons d'armoiries, accolés, encadrés de ces lambrequins déchiquetés si fort à la mode dans l'art allemand. Plus bas, dans un écu découpé, est dessiné en bleu un monogramme assez semblable à une marque de libraire, une sorte de croix traversée par des branches en diagonale qui ont sans doute eu l'intention de figurer des lettres, mais qui, pour nous, sont complètement indéchiffrables. Plus bas encore, un cartouche contient un second monogramme analogue au monogramme de Hans Sebald Beham, composé d'un H ou de deux I réunis sur lesquels chevauche la lettre S; la date 1552 complète ces signatures énigmatiques. Des enfants, disposés de chaque côté des écussons, symbolisent les Arts libéraux. Enfin, dans le haut de la pièce, se développe un grand cartouche sur lequel est tracée, en écriture gothique, l'inscription : « *Spartam quam nactus es hanc orna*[vit] (?) *Johann Neudorffer rechenmeister ;* ce qui, sous une forme quelque peu incorrecte, me

[1]. Musée de Cassel, *Faïences italiennes*, n°˙ 11 et 12.

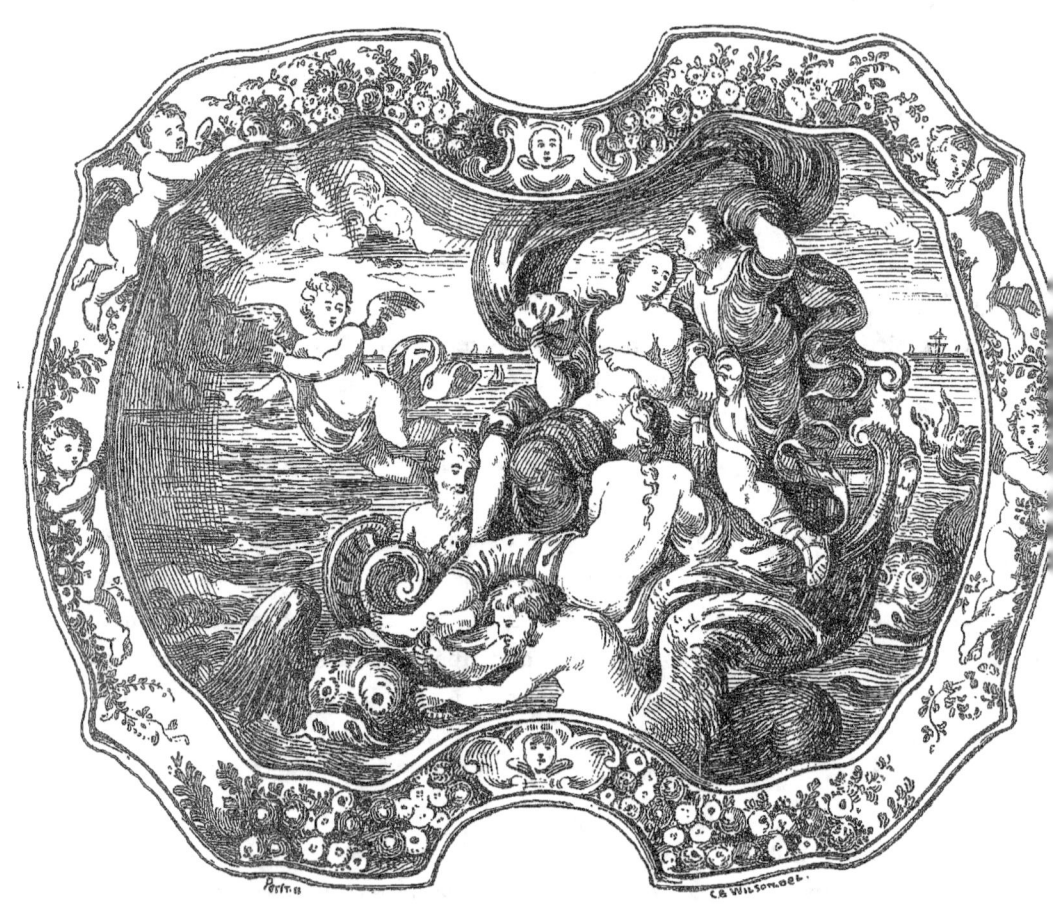

LE TRIOMPHE D'AMPHITRITE.
Plat en faïence de Castelli. (Musée Correr.)

semble signifier : « *Cette corbeille* ou *cette coupe que tu possèdes a été décorée par Johann Neudœrffer, maître de calcul.* » L'autre assiette ne diffère de la précédente que par la disposition des écussons, qui sont soutenus par un génie. Le ton général de ces pièces, la façon de teinter les casques qui surmontent les écussons, en bleu clair, bleu foncé et jaune, me rappellent les faïences vénitiennes, sans que je puisse cependant être tout à fait affirmatif.

Le Musée Germanique de Nuremberg, diverses collections privées, parmi lesquelles il convient de citer la collection F. Spitzer, contiennent des pièces dont l'attribution à un centre de fabrication déterminé a toujours été considérée comme douteuse. Ce sont des faïences portant en leur centre des armoiries allemandes, généralement les armoiries de quelque famille patricienne de Nuremberg, peintes en couleur sur fond d'émail blanc. Le marli est occupé par des rinceaux et des fleurs dessinés en bleu, imitation évidente des faïences persanes. Un très grand plat du Musée de Nuremberg[1], dont une réplique se trouve dans la collection Spitzer, nous offre les armoiries de la famille Imhoff, et, sans m'arrêter à une attribution à un potier allemand, à Hirschvogel, que l'on a, paraît-il, mise en avant, je serais tout à fait porté à admettre que c'est à Venise qu'ont été fabriquées ces faïences, dans lesquelles on a copié directement un décor oriental. J'en dirai autant d'une série de plats et de vases possédés également par le Musée de Nuremberg, recouverts d'un émail légèrement teinté de bleu, ornés de rinceaux, de têtes d'anges et de mascarons dessinés et modelés en bleu foncé, éclairé de blanc[2], dans lesquels, à mon avis, il est impossible de ne pas reconnaître une main italienne et sans doute vénitienne ; une assiette, décorée de trophées modelés en bistre verdâtre, du milieu du xvie siècle, comme les faïences précédemment citées, vient du reste légitimer une semblable attribution. On y lit, sur une banderole, l'inscription : R·E·P·V·E·N·, qu'il me semble bien difficile de traduire autrement que par *Respublica Veneta*. J'en aurai fini avec ces produits exportés par Venise en Allemagne, si je signale un

1. Musée de Nuremberg, n° 1236.
2. Musée de Nuremberg, n°ˢ 1893, 1242, 1245, 1246.

beau plat conservé au Musée de Sèvres [1], daté de 1548, décoré d'armoiries, qu'accompagne l'inscription suivante, tracée en belles capitales sur le bord de la pièce : QVOS ANIMIS EQVIS, HOS STEMMATE IVNXIT EODEM, NON SORS SED FATA PROSPERIORA DEVS.

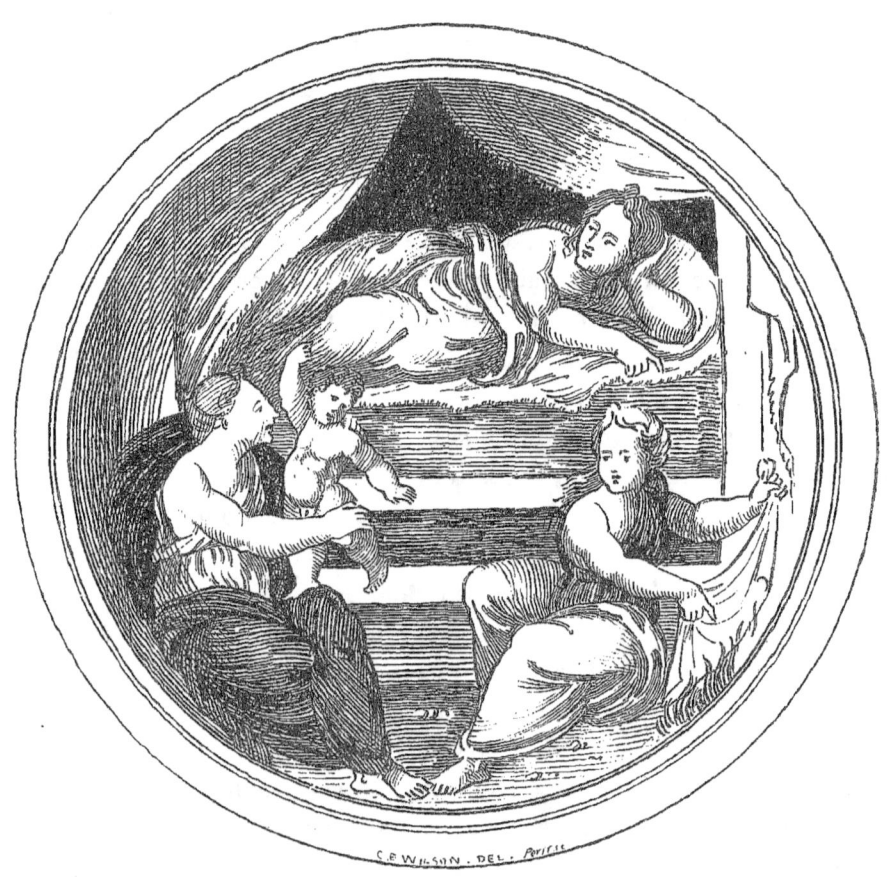

COUPE D'ACCOUCHÉE EN FAÏENCE,
par Francesco Xanto, d'Urbino. — Face intérieure. (Musée Correr.)

A l'actif des fabriques de Venise, il faut peut-être mettre encore toute une série de pièces de vaisselle vernissées en brun ou en noir très brillant, sur lesquelles on voit parfois des rehauts d'or, des armoiries, et aussi des portraits ou des fleurs exécutés à froid, et qui

1. N° 2111 de l'Inventaire du Musée céramique.

permettent de leur assigner comme date le xvii^e siècle. Ces poteries, assez communes en Italie et dont le Musée de Pesaro possède de nombreux échantillons, n'ont pas, que je sache, tenté beaucoup jusqu'ici nos amateurs français; mais au Musée d'art industriel de Berlin, où l'on ne néglige rien pour compléter les collections, quelques-unes d'entre elles ont trouvé un asile ; on les y attribue à Venise, et je n'ai à faire valoir aucun argument ni pour ni contre cette attribution. Ce sont d'ailleurs des œuvres médiocres, dont l'unique intérêt est de nous montrer une note nouvelle dans la poterie italienne.

Avec le xvii^e et le xviii^e siècle, la fabrication vénitienne ne se ralentit pas; elle se modifie, sans que cependant il y ait une différence tout à fait tranchée au point de vue de l'aspect général entre les faïences de cette époque et celles du siècle précédent ; le bleu et le blanc, auxquels il faut joindre le violet ou manganèse qui sert à dessiner, restent, comme au xvi^e siècle, les couleurs dominantes. La terre, extrêmement blanche et très fine, est souvent chargée de dessins en relief; la pièce s'exécute alors dans un moule, ce qui permet de lui donner une épaisseur minime; je ne décrirai pas ces faïences, dont un des traits caractéristiques est de rendre, quand on les frappe et qu'elles sont intactes, un son véritablement métallique ; tous les Musées, toutes les collections renferment des échantillons de cette fabrication, à laquelle on peut reprocher un aspect un peu fade. Soit que le bord seulement, soit que le plat tout entier ait reçu un décor en relief, personnages, palmettes ou fleurs, dont l'émail amollit singulièrement les contours, on y retrouve presque toujours le même dessin en bleu et surtout en manganèse, avec lavages de jaune clair, de bistre roux, de gris verdâtre ou simplement de bleu, qui donnent à ces œuvres un aspect délavé et décoloré, d'une tristesse qu'un dessin, quelquefois assez habile, ne saurait dissiper. Des paysages et des ruines [1], des personnages d'assez grandes dimensions, comme le Neptune, dessiné au fond d'un grand plat en forme de coquille, au Musée du Louvre ; des scènes telles que celles que l'on voit sur un plat, dont il existe de nombreux exemplaires, des *Enfants jouant avec une chèvre,* nous

1. Voyez notamment les n^{os} 4134, 3074¹, 3074², 3074³, 5248, 5564, du Musée céramique de Sèvres.

montrent que les potiers vénitiens s'essayaient encore dans tous les genres dans lesquels ils s'étaient illustrés au xvi⁰ siècle. Au revers de ces plats, on trouve souvent de grands parafes tracés rapidement en bleu foncé, mais beaucoup portent une marque de fabrique composée

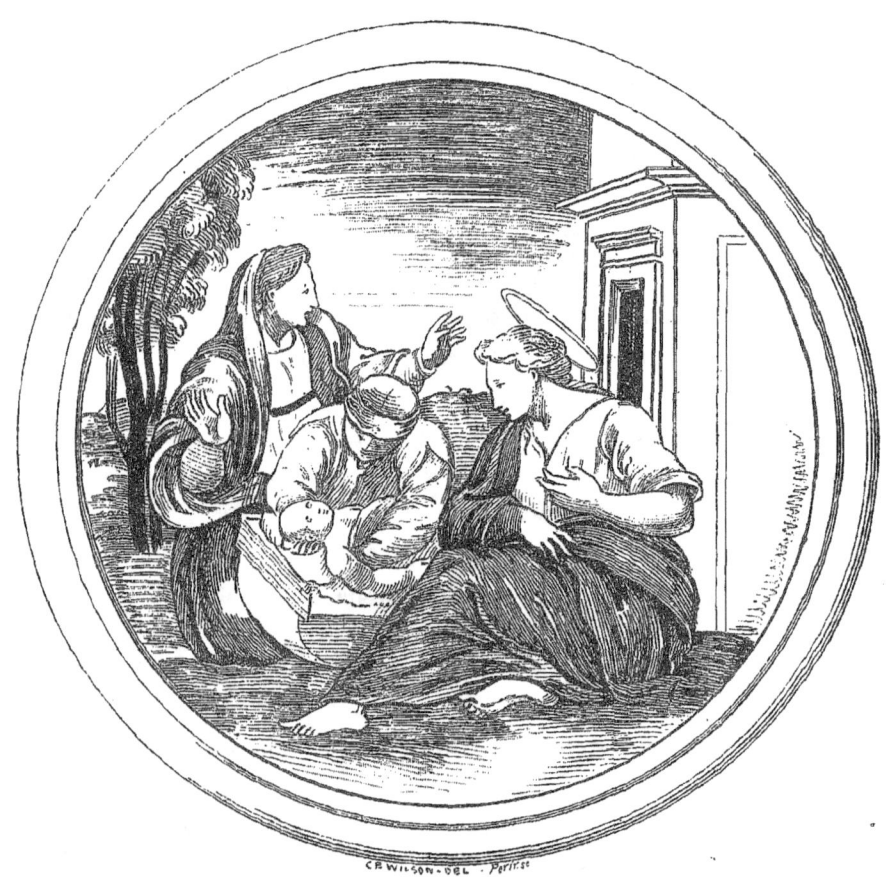

COUPE D'ACCOUCHÉE EN FAÏENCE,
par Francesco Xanto, d'Urbino. — Couvercle. (Musée Correr.)

d'une ancre ou d'un grappin à triple crochet, accompagnée des lettres A et F conjuguées, ou bien une croix à branches égales surmontée d'une couronne ouverte, entourée de deux palmes croisées; au-dessous, se trouvent encore les deux mêmes lettres. Cette marque de fabrique est généralement tracée en manganèse.

CHAPITRE III

Le signe de l'ancre ou de l'hameçon — suivant le nom que l'on voudra lui donner — a persisté au xviii^e siècle dans la céramique vénitienne, puisqu'il est devenu la marque d'une fabrique de porcelaine. Quant au monogramme *F*, peut-être faut-il en chercher l'origine à Faenza. Il n'y aurait en effet rien d'étonnant à ce que ce monogramme, que nous voyons employé dès la première moitié du xvi^e siècle dans une des plus importantes fabriques de cette dernière ville, fût passé à Venise au xvii^e siècle, à la suite d'une émigration de céramistes.

J'attribue cette marque à Faenza, mais mon opinion a besoin d'une petite explication, car on lui donne généralement une tout autre valeur : on la met à l'actif d'Urbino. Il faut, en effet, remarquer que, sur les produits de Faenza, elle n'apparaît pas seule, mais précédée d'un autre groupe de lettres : VR · Æ· [1].

On a cherché à l'expliquer et on a même été jusqu'à y lire en la décomposant : *Urbino, Orazio Fontana*[2]. Je préviens le lecteur que je n'ai pas l'intention de faire subir à la susdite signature une torture si cruelle et si compliquée. Un plat, conservé au Musée d'Art industriel de Berlin et représentant le *Dévouement de Curtius*, nous en donne sinon l'explication, du moins la provenance. Les monogrammes ·VR · Æ · y sont accompagnés de l'indication IN FAENCIA, tracée en belles capitales. La pièce date de 1530 environ.

Grâce à cette juxtaposition de l'indication de la provenance et des monogrammes, on peut restituer à Faenza toute une série de pièces, très nombreuses encore aujourd'hui, fort dédaignées des amateurs parce qu'elles sont trop simples, mais qui cependant ont leur intérêt parce qu'elles nous montrent ce que l'on appelait au xvi^e siècle la « vaisselle blanche » de Faenza. Tous ceux qui s'occupent de faïence italienne ont vu des assiettes ou des coupes à fruits, unies ou godronnées, recouvertes d'un émail blanc très gras et très brillant, sur lesquelles sont dessinés légèrement en bleu et en jaune très clair des amours, des génies ou des armoiries qui en occupent le centre seulement, alors que le reste de la pièce est demeuré d'une éclatante blancheur ; on

[1]. Cette marque est reproduite par M. Drury Fortnum (*Catalogue of the Majolica in the South Kensington Museum*, p. 362, n° 17), et attribuée, comme d'ordinaire, à Urbino.

[2]. Delange, *Recueil de Faïences italiennes*, pl. LXXXIX.

est fort embarrassé pour les attribuer à un atelier quelconque. Le monogramme dont nous venons de parler, qui se trouve sur un certain nombre de ces pièces, notamment un grand vase du Musée de Cluny, une bouteille du Musée de Berlin, une assiette du Musée de Nuremberg, ne peut laisser subsister aucun doute sur leur origine purement faentine. Par analogie dans la décoration, j'attribue également à

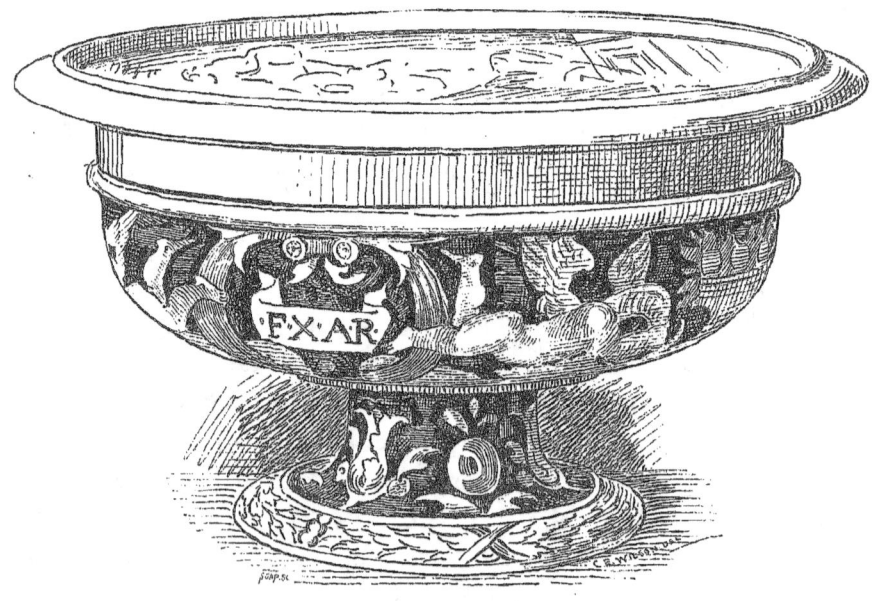

COUPE D'ACCOUCHÉE EN FAÏENCE,
par Francesco Xanto, d'Urbino. (Musée Correr.)

Faenza et à la même fabrique un service aux armes de Bavière dont plusieurs pièces se trouvent au Musée Bavarois de Munich, d'autres à Nuremberg, une dernière enfin au Musée de Sèvres. Toutes ces assiettes représentent des sujets tirés de l'histoire romaine. Elles portent au revers la marque $\cdot \overline{\text{DO}} \cdot \overline{\text{DI}} \cdot$ et datent de la fin du xvi⁰ siècle. J'ai eu la curiosité de rechercher si l'on ne pourrait pas découvrir l'origine du service de faïence des ducs de Bavière; je ne l'ai pas cherchée en vain. Une lettre, publiée par M. le marquis Campori, nous apprend qu'en

1590 on fit faire à Faenza, pour le duc de Bavière, deux services de majolique, qui furent expédiés dans seize caisses[1].

Je ne sais à quelle époque au juste le faïencier de Faenza, propriétaire de cette marque, a pu transporter sa fabrique à Venise, ni même si ces deux marques, en partie semblables, désignent la suite d'une seule et même fabrication. En tout cas, ce rapprochement était nécessaire; mais il est bon de faire remarquer que l'on trouve un signe fort analogue à l'ancre, un hameçon, joint en 1636 à la signature d'un potier, nommé Luigi Marini, et qu'enfin l'on attribue souvent les marques que nous venons de décrire à une fabrique fondée en 1758 par les frères Gian Andrea et Pietro Bertolini, ce qui me semble une erreur; beaucoup de plats à reliefs portant ces marques appartiennent en effet au XVIIe siècle et non au XVIIIe siècle. La fabrique fondée à Murano, par les deux frères, avec l'assentiment du Sénat, a sans doute produit bon nombre de pièces de vaisselle à reliefs; c'est sans doute de ses fours que sont sortis ces plats représentant des *Enfants jouant avec une chèvre,* dont je parlais plus haut, mais beaucoup d'autres sont incontestablement antérieurs à cette époque.

On a pu voir, par ce rapide tableau de fabrication de la faïence à Venise, que si les potiers vénitiens ne se sont pas montrés très originaux, s'ils n'occupent pas actuellement dans les collections la place à laquelle ils ont droit, c'est que, à Venise, s'étaient donné rendez-vous des artistes venus de toutes les parties de l'Italie et que, par suite, il est difficile de discerner les œuvres vraiment fabriquées à Venise. Il n'en est pas moins vrai que si, dans cette branche de l'art appliqué à l'industrie, la cité des Doges ne s'est pas montrée réellement créatrice, elle a su néanmoins en tirer un meilleur parti que beaucoup de villes plus favorisées.

Dans son beau livre sur les origines de la porcelaine[2], le baron Charles Davillier a retracé l'histoire des recherches auxquelles se

1. Lettre du comte Montecuccoli aux facteurs du duc de Ferrare, du 1er février 1590 : Campori, *Notizie della Manifattura Estense della Majolica;* Modène, 1864, p. 39; — *la Majolique et la Porcelaine de Ferrare,* p. 25 (extrait de la *Gazette des Beaux-Arts,* août 1864).

2. *Les Origines de la porcelaine en Europe; les Fabriques italiennes du XVe au XVIIe siècle, avec une étude spéciale sur les porcelaines des Médicis.* Paris, 1882, in-4°. (Librairie de l'Art.)

livrèrent les Vénitiens dès le xve siècle pour imiter les belles productions de la céramique orientale. Je n'ai donc pas à refaire cette histoire ici. Il me suffira d'en rappeler les points principaux et de citer quelques documents particulièrement curieux.

Davillier a remarqué avec raison qu'au commencement du xvie siècle les Vénitiens possédaient déjà des porcelaines en très grand nombre; c'est ce qui résulte de nombreux passages de *l'Anonyme* de Morelli. Dans le catalogue sommaire que donne Marcantonio Michiel des œuvres d'art contenues dans les palais vénitiens, les vases et les coupes de porcelaine reviennent à chaque page[1].

M. Urbani de Gheltof a retrouvé un document qui prouve que bien antérieurement, dès 1470, on essayait de fabriquer des porcelaines à Venise. Ce document, extrêmement curieux, nous apprend qu'un certain Antonio, alchimiste, avait établi un four à San Simeone : c'est une lettre d'un personnage nommé Guillaume de Bologne, adressée à un de ses amis de Padoue, en lui envoyant un petit bassin et un vase de porcelaine. La pièce est trop curieuse pour que je n'en donne pas ici la traduction telle que l'a publiée le baron Davillier[2] :

« Magnifique Seigneur, vous recevrez, avec notre lettre, un bassin et un petit vase de porcelaine que veut vous envoyer maître Antonio, alchimiste, qui a fini de donner le feu au nouveau four de S. Siméon. Ces deux pièces sont faites par le maître avec une très grande perfection, car il a obtenu des porcelaines transparentes et très jolies avec une certaine bonne terre que vous lui avez fait avoir, comme vous savez; lesquelles porcelaines, grâce aux vernis et aux couleurs convenables, constituent un travail tellement merveilleux, qu'elles paraissent venir de Barbarie, et peut-être supérieures à celles de ce pays. Son secret a mis en émoi tous nos potiers et tous nos alchimistes; mais lui, qui est alchimiste, ne veut pas leur donner le secret d'une si belle invention. Hier, un sénateur de très haute posi-

[1]. *Notizia d'opere di designo pubblicata e illustrata*, da D. Jacopo Morelli; 2e édit. par G. Frizzoni, Bologne, 1884. — Voyez notamment les pièces signalées chez Antonio Pasqualino, Antonio Foscarini, Francesco Zio, Zuan Antonio Venier, etc.

[2]. Ouvr. cité, p. 27 et 28.

tion a été chez lui, et lui a promis de parler avec des personnes de ce qui concerne son invention et de sa grande valeur. Je vous fais savoir cela parce que je sais que ce sera pour vous un très grand plaisir d'en être instruit. Que Dieu vous conserve, salut à tous, à Padoue, et je me recommande à vous.

« De Venise, avril 1470.

« P. Guillaume de Bologne[1]. »

A partir de 1470 jusqu'en 1504, on n'entend plus parler, à Venise, de porcelaine ; mais, à cette époque, la *porcellana contrafacta* de Venise est mentionnée dans un document retrouvé à Modène par le marquis Campori ; enfin, en 1518, nous rencontrons un certain Leonardo Peringer, qui se vante de pouvoir fabriquer des porcelaines aussi transparentes que celles d'Orient. C'est très probablement de lui qu'il est question, en 1519, dans le document suivant, qui nous montre que le duc de Ferrare, Alphonse I^{er}, faisait fabriquer des porcelaines à Venise. Voici ce document, émané de Jacopo Tebaldo, ambassadeur d'Este à Venise, et adressé au duc Alphonse :

« J'adresse à Votre Excellence un petit plat et une écuelle de porcelaine imitée *(ficta)*, que lui envoie le maître à qui elle a commandé elle-même ces petits plats, et ledit maître dit que ces travaux n'ont pas réussi comme il l'espérait, ce qu'il attribue à ce qu'il leur aurait donné un trop grand feu. Le maître, M. Caterino Zen, qui était présent et qui se recommande à Votre Excellence, l'a prié, ainsi que je l'ai fait moi-même, de faire d'autres petits plats, en lui faisant espérer qu'ils réussiraient ; de plus, il m'a dit formellement ce qui

1. Magnifico Signor mio. Hauerete con questa nostra una piadena et uno vasello de porcelana che vole mandarvi m. Antuonio, archimista, che have finito di dar fuocco alla nova fornaxa de S. Simion. Questi dvoi pezi son facti dal m. con grandissima perfetione perchè lui a ridoto le porcelane trasparenti e vaghissime con certa bona terra che voi come sapete gli avete fato avere, le quali con vernixi et colori convenienti vengono a cusi bellissimo lavoro, che pareno venuti di barbaria et forse megliori. Il suo secretto ha messo in lavoro tucti bocalari et archimisti nostri, ma lui ch' e archimista non vuol dar loro il secretto di tale belissima inventione. Hieri fo da luj un senatore di grandissimo valore che li a promesso di parlare con persone di proprie (?) della di luj inventione e del suo gran valore. Questo vi facio conoscere perchè so che a voi sarà grandissimo piacere di saperlo. Et Dio vi conservi et salutate tuti in Padua et a voi mi ricomando.

« Di Venetia, aprille MCCCCLXX.

« P. Uielmo da Bologna. »

suit : « Je fais présent à votre duc de l'écuelle, et quant au petit
« plat, je le lui envoie afin qu'il voie que je le voulais servir ; mais je
« ne veux plus en aucune façon perdre le temps et la marchandise. Si on
« voulait en faire la dépense je me laisserais entraîner à y employer
« mon temps, mais je ne suis pas disposé à en faire l'essai à mes
« frais. » Je l'ai engagé à venir habiter Ferrare et je lui ai dit que
Votre Excellence lui donnerait toute commodité, qu'il pourra travailler
et gagner beaucoup, etc. Il m'a répondu qu'il est trop vieux et qu'il
ne veut pas quitter cette ville.

« Venise, XVII mai 1519. »

Nous ne savons si ces essais furent continués et s'il existe quelques liens entre eux et les porcelaines fabriquées à Ferrare, sous le duc Alphonse II ; quoi qu'il en soit, ces tentatives ne furent probablement pas continuées à Venise même au xvie siècle ; car en 1584, Francesco Cornaro fait venir des porcelaines de Florence, ce qui semble indiquer qu'on n'en faisait plus dans sa patrie. Voici une lettre de Francesco, qui ne laisse aucun doute sur cette commande :

« Avec la présente, vous recevrez l'anneau et la turquoise, que vous donnerez à Ferigo, et je vous recommande de remettre ces objets en personne, pour qu'ils ne se perdent pas. D'abord, je vous avertis que si la *Honorata* et son mari ne sont pas d'avis de lui donner l'anneau, vous lui donniez seulement la turquoise, en le remerciant en mon nom du grand dérangement qu'il a éprouvé.

« Ces jours derniers, je vous ai écrit au sujet du travail de porcelaine qu'étaient chargés de faire ces maîtres qui sont au service du Grand-Duc. Je vous recommande que les pièces soient en bon état et parfaites, et qu'il leur soit donné un émail brillant et beau. Et si les petits vases ne sont pas dorés, vous les ferez faire avec grotesques comme il vous plaira le mieux et suivant votre idée. Et je me recommande à vous.

« De Venise, le 16 d'août 1584.

« Votre très affectionné,

« Francesco Corner. »

La réponse du correspondant de Francesco Cornaro, Antonio Serin, dit Nado, annonce l'envoi d'une partie de la commande : quatre grandes écuelles, un gobelet, un grand vase, quatre petits vases à feuillages en relief ; elle ajoute que « le maître ne pourra livrer le reste avant les derniers jours de février 1585, attendu qu'il a beaucoup de travail et qu'il est malade[1]. »

C'est jusqu'ici le dernier document que l'on ait publié, à ma connaissance, sur le rôle de la porcelaine à Venise au XVIe siècle. Mais à partir du XVIIe siècle, on voit renaître cette industrie dans la ville des doges ; c'est du moins ce qu'a avancé Jacquemart[2], sans s'appuyer du reste sur aucun document certain. Je ne serais pas surpris si les vases de porcelaine qu'il décrit comme étant originaires de Venise et datant du XVIIe siècle ne remontaient pas plus haut que 1715 ou 1720 ; leur décor en or et en noir, très finement exécuté, leurs arabesques et leurs baldaquins de style Louis XIV, peuvent parfaitement dater de cette époque : ne voyons-nous pas le style du XVIIe siècle encore employé en plein XVIIIe siècle pour la décoration de pièces de faïence ? Jacquemart cite encore des vases ornés de peintures chinoises polychromes et de gros bouquets, des statuettes et des candélabres : tout cela me paraît appartenir plutôt au XVIIIe qu'au XVIIe siècle. Une coupe signée *Ludovico Ortolani Veneto dipinse nella fabrica di porcelana in Veneti...* serait, suivant lui, décorée d'une figure de l'Automne dans le style Louis XIII : cela est plus difficile encore à admettre, car cette coupe doit sortir de la fabrique de Francesco Vezzi, qui fonctionna de 1720 à 1740 à San Niccolò, c'est-à-dire bien antérieurement à la manufacture de la Doccia, fondée en 1735 seulement par le marquis Carlo Ginori. Venise eut donc encore, en plein XVIIIe siècle, le pas sur la Toscane pour la fabrication de la porcelaine.

En 1765, le Sénat accorda un privilège à un fabricant nommé Cozzi, dont la manufacture était située dans la contrada San Giobbe. Ce dernier tirait l'argile qu'il employait de Tretto, près de Vicence.

1. Baron Davillier, ouvr. cité, p. 76 et 77.
2. *Histoire de la céramique*, p. 642.

Les porcelaines de Venise que j'ai pu voir sont belles de pâte, très transparentes, très blanches ; le décor, rehaussé d'or, en est fin et de bon goût ; quant aux marques, elles affectent différentes formes : le nom *Venezia* est tracé en toutes lettres et en rouge, ou abrégé, *Ven^a* ; il faudrait peut-être attribuer cette marque à la fabrique de Vezzi, tandis qu'une ancre ou grappin tracé en rouge et accompagné des lettres V F serait la marque de Cozzi.

De cette porcelaine vénitienne, il faut rapprocher la porcelaine fabriquée par Giovanni Antonibon, à Nove, près de Bassano ; une assiette creuse, léguée par le baron Davillier au Musée céramique de Sèvres[1], et signée des initiales de ce fabricant, représente la République de Venise, sous les traits d'une femme portant le costume des doges, recevant les produits de la Manufacture de la porcelaine de Nove étalés devant elle. Cette décoration polychrome est exécutée sur une porcelaine d'un blanc un peu mat.

AIGUIÈRE EN FAÏENCE DE GUBBIO.
(Musée Correr.)

La porcelaine n'a point eu, à Venise, le même développement que la faïence ; mais n'est-il pas intéressant de constater que c'est très probablement là qu'ont été faites les premières tentatives pour contrefaire les coûteuses porcelaines de Chine qu'au xv^e et au xvi^e siècle les princes seuls pouvaient acquérir ?

1. *Catalogue de la Donation Davillier*, n° 524.

CHAPITRE IV

LA VERRERIE, LA MOSAIQUE ET L'ÉMAILLERIE

Les verriers du xie siècle. — Les *fioleri*. — La corporation des verriers. — Lois contre l'exportation des matières premières. — Transport des verreries à Murano. — La contrefaçon des pierres précieuses. — Les vitraux de Santa Maria Gloriosa de' Frari et de la cathédrale de Milan. — La noblesse des verriers. — Les miroirs du xive siècle. — Angelo Beroviero : les verres émaillés. — La légende du *Ballerino*. — La coupe du Musée Correr. — Caractères des verres du xve siècle. — Lois prohibitives. — Le cristal. — Les *paternostreri* et les *margariteri*. — Visite de l'empereur Frédéric III à Venise. Sabellico et Alberti. — Les fabricants de miroirs vénitiens à l'étranger. — Les verres du xvie et du xviie siècle. — Le *latticinio*. — Les *millefiori*. — La paille appliquée à la décoration du verre. — Les verriers vénitiens à l'étranger. — Giuseppe Briati. — Les verres gravés. — Les verres églomisés. — La mosaïque. — Les mosaïstes du xiiie siècle. — xve siècle : Michele Giambono. — La sacristie de Saint-Marc. — Les Zuccati ; les Bianchini. — L'émail. — Les émaux peints de Filarete. — Émaux peints du xve siècle sur des pièces d'orfèvrerie. — La vaisselle émaillée du xve et du xvie siècle.

 ÉPARER l'étude de l'art du verre de l'histoire de la mosaïque ou de l'émaillerie est chose impossible à Venise ; ces trois branches de l'industrie, qui toutes ont recours au travail du feu, se tiennent étroitement, procèdent les unes des autres, ont été pratiquées dans les mêmes ateliers, par les mêmes artistes. Fractionner cet ensemble, ce serait risquer de ne pas comprendre les origines et le développement d'arts semblables dans leurs procédés comme dans leurs résultats.

Je n'oserais affirmer que l'on doive faire remonter la fabrication des verres vénitiens jusqu'aux premiers temps de la République, encore moins à l'antiquité. S'appuyer, pour soutenir cette thèse, comme on l'a tenté dans ces derniers temps, sur des fragments découverts dans les fouilles de Concordia ou de Torcello, c'est oublier trop facilement qu'il n'y a que des rapports très éloignés entre l'art de la verrerie, tel que l'a connu et pratiqué l'antiquité classique, et ce même art à Venise, tel que nous l'observons à l'époque de la Renaissance, au xve et au xvie siècle. Il a fallu de longs siècles pour que les verriers de Murano redevinssent possesseurs d'un certain nombre des secrets des verriers romains. Et si quelque chose dut contribuer à la renaissance de cet art à Venise, ce

LA VERRERIE, LA MOSAIQUE ET L'ÉMAILLERIE 183

dut être certainement l'usage de la mosaïque de verre qui y fut plus employée que partout ailleurs en Italie. Si les premiers artistes grecs qui contribuèrent, à l'origine, à la décoration de ses églises purent, pendant un certain temps, faire venir d'Orient les matériaux destinés à l'exécution de leurs brillants tableaux, les Vénitiens, qui ne tardèrent

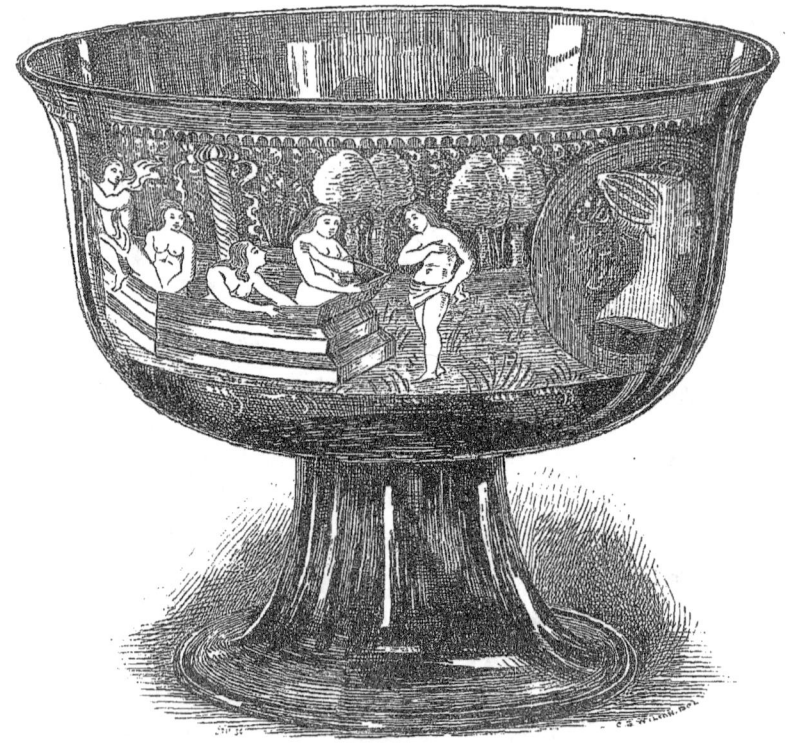

COUPE EN VERRE ÉMAILLÉ, ATTRIBUÉE A ANGELO BEROVIERO. XV⁰ SIÈCLE.
(Musée Correr.)

pas à les imiter, durent promptement éprouver le besoin de faire préparer sous leurs yeux les cubes de verres diversement colorés qu'ils manièrent bientôt avec tant de dextérité et de goût. Aussi bien constatons-nous, dès la fin du XI⁰ siècle, l'existence, à Venise même, de boutiques de verriers, et un texte de 1090 mentionne un certain Petrus Flabianus, *phiolarius*, c'est-à-dire fabricant de vases ou de bouteilles [1];

1. Zanetti, *Guida di Murano e delle celebri sue fornaci vetrarie*, 1866, p. 226.

toutefois, ce n'est qu'au xIIIᵉ siècle que l'on peut constater que l'industrie du verre avait déjà acquis une réelle importance. Dès 1223, on constate l'existence d'un certain nombre de *fioleri* et à l'avènement du doge Lorenzo Tiepolo, en 1268, les verriers étalèrent, dans les fêtes qui eurent lieu à cette occasion, un grand nombre de somptueuses pièces de verre [1]. Dès cette époque, ils étaient réunis en corporation, ce qui indique que leur art était pratiqué depuis longtemps à Venise ; et ce qui prouve aussi que cette branche de l'industrie était déjà importante, ce sont les lois de la même époque (1275, 1282, 1287), qui prohibent l'exportation des matières destinées à la fabrication du verre, et même du verre en morceaux : le gouvernement vénitien veillait déjà d'un œil jaloux sur un métier qui avait des secrets et qui pouvait devenir une véritable source de richesse pour la République.

L'exercice d'une pareille industrie, à l'intérieur d'une ville aussi resserrée que Venise, pouvait avoir des inconvénients ; les fours des verriers, continuellement chauffés, risquaient de détruire un jour ou l'autre la ville tout entière. Le 8 novembre 1291, le Grand Conseil ordonna que tous les fours de Venise seraient démolis et seraient transportés dans les environs. C'est de cette époque que datent réellement les fabriques de l'île de Murano. A Murano même on constate bien l'existence de verreries dès 1255, mais il est certain que la décision du Grand Conseil fut pour beaucoup dans le développement d'un centre industriel qui brille encore aujourd'hui d'un vif éclat. Une autre décision de la même année permit aux seuls fabricants de verre de peu d'importance (*verixelli*) le séjour de Venise, et à la condition expresse que leurs ateliers seraient séparés des autres maisons de quinze pas au moins.

Je ne sais trop sur quels documents Lazari [2] s'est appuyé pour avan-

[1]. *Chronique de Martino da Canale*, citée par Lazari, *Notizia*, p. 90 ; et Urbani de Gheltof, ouvr. cité, p. 204.

[2]. *Notizia*, p. 90. — Labarte (*Histoire des Arts industriels*, 2ᵉ édit., t. III, p. 375) cite bien une charte de Humbert, dauphin du Viennois, datée de 1338, par laquelle ce prince abandonne à un verrier nommé Guionnet une partie de la forêt de Chamborant pour y établir une verrerie, moyennant une redevance annuelle d'un certain nombre de pièces de verre ; il cite également l'exemption de taille accordée par Charles VI, en 1399, à un verrier de Vendée, Philippon Bertrand, maître de la verrerie du Parc de Monchamp ; mais ces textes ne constituent pas à proprement parler un ensemble de dispositions pouvant prouver qu'en France, au xIVᵉ siècle, on a cherché à protéger particulièrement

cer qu'au xiv⁰ siècle, voyant le trafic étendu que faisaient les verriers vénitiens, le roi de France songea à donner plus d'extension aux fabriques françaises, mais que les efforts faits dans ce sens ne réussirent pas et que la suprématie resta au commerce de Murano. En effet, dès le xiv⁰ siècle apparaissent, dans les inventaires français, des verres qui paraissent être d'origine vénitienne ; mais il est une autre branche de l'art du verrier, les vitraux, dans laquelle les Français conservèrent encore pendant longtemps une supériorité si ancienne qu'elle est déjà reconnue par le moine Théophile, en plein xii⁰ siècle. Un art dans lequel les Vénitiens parvinrent de bonne heure à se créer une spécialité, fut l'imitation des pierreries et des perles fines, des cristaux de roche : ils devinrent même bientôt de si habiles *lapidaires faussetiers*, qu'un règlement de 1300 interdit aux verriers d'imiter le cristal de roche, afin de ne pas porter préjudice aux *cristallai di cristallo di rocca*, fabricants de reliquaires, de manches de couteaux ou de verres de lunettes [1], ancêtres directs de cette légion de graveurs en pierres dures qui devait tenir une si grande place dans l'art de l'Italie du Nord au xv⁰ et au xvi⁰ siècle.

Si les fabricants de vitraux de Murano ne trouvaient guère à écouler leurs produits en France ou en Allemagne, en revanche l'Italie venait demander leur aide pour orner ses églises : en 1308, des artistes de Murano exécutaient des verrières pour les moines d'Assise [2] ; nous connaissons le nom d'un certain Giovanni da Murano, qui s'acquit une grande réputation comme peintre verrier ; il vivait en 1317 [3] ; et, en 1318, maître Marco exécute, pour l'église de Santa Maria Gloriosa de' Frari, des vitraux dont il ne subsiste plus aujourd'hui que des fragments. A la fin du xiv⁰ siècle, c'est encore à des peintres de Murano que s'adresse le duc de Milan, pour fabriquer les verrières de sa cathédrale : le premier qui y travailla fut Tommasino de Assandris ; puis

l'industrie du verre. Au surplus, je ne saurais me ranger à l'opinion de Labarte, qui pense que les verres fabriqués à cette époque, soit en France, soit en Flandre, n'étaient que blancs, mais ni dorés, ni émaillés. Pour l'émail, la question est douteuse, mais quant à ce qui est de la teinture du verre en différentes couleurs, il est certain que les verriers français du xii⁰ et du xiii⁰ siècle, et aussi ceux des époques antérieures, la connaissaient parfaitement ; sans cela comment auraient-ils fabriqué des plaques de verre pour les vitraux ?

1. Urbani de Gheltof, ouvr. cité, p. 206.
2. Zanetti, *Guida di Murano*, p. 226.
3. *Ibid.*

vinrent un certain Niccolò et son fils. L'art du verre progressait tous les jours à Murano : en 1370, les verriers eurent même une idée ingénieuse, qui eût pu conduire à la découverte de l'imprimerie : ils fondirent des caractères mobiles en verre, destinés à imprimer les initiales dans les manuscrits. Enfin l'art du verrier était déjà si considéré, que les nobles vénitiens n'envisageaient pas une alliance avec la fille d'un verrier comme de nature à faire déchoir les enfants qui naîtraient d'une semblable union [1]. Ce règlement de la République de Venise, qui remonte à 1376, est très probablement le plus ancien titre que les verriers puissent invoquer en faveur d'une noblesse dont ils se sont toujours montrés très fiers sans qu'elle ait jamais été, sauf dans de rares exceptions, très explicitement reconnue.

Si, comme l'a pensé Labarte[2], ce fut surtout à la contrefaçon des pierreries et des perles que s'appliquèrent les artistes de Murano, au XIVᵉ siècle, parce qu'ils trouvaient en Asie et en Afrique des débouchés certains pour une pareille marchandise, il n'en est pas moins vrai qu'il faut certainement reconnaître de vrais verres de Murano, dans ces verreries apportées en Flandre en 1394, par des « galées de Venise », au duc de Bourgogne, Philippe le Hardi[3]. Je ne vois pas pourquoi nous supposerions que ce sont des produits byzantins dont les Vénitiens n'auraient été que les importateurs.

Les ouvriers de Murano étaient déjà singulièrement avancés au XIVᵉ siècle, puisqu'ils cherchaient déjà à faire des miroirs de verre. Niccolò Cocco, Muzio de Murano et Francesco, tentèrent de copier les miroirs, dont les Allemands avaient alors le secret. Ils prirent à leur service un maître allemand, qui ne les instruisit que d'une façon incomplète, mais les mit cependant assez au courant de la fabrication pour que les ouvriers de Murano pussent voler de leurs propres ailes. Si bien qu'en 1327, les miroirs de verre étaient déjà au nombre des objets qu'exportaient les Vénitiens[4].

1. Lazari, *Notizia*, p. 91.
2. *Histoire des Arts industriels*, 2ᵉ édit., t. III, p. 378.
3. Et non Philippe le Bon, comme le dit Labarte; *ibid.*, p. 379, 380.
4. Urbani de Gheltof, ouvr. cité, p. 209, 210. — M. de Gheltof dit que le véritable inventeur des miroirs vénitiens fut un certain Vincenzo Rador, mais sans donner la date exacte à laquelle vivait ce verrier. Lazari (*Guida*, p. 94) appelle le même artiste Vincenzo Roder.

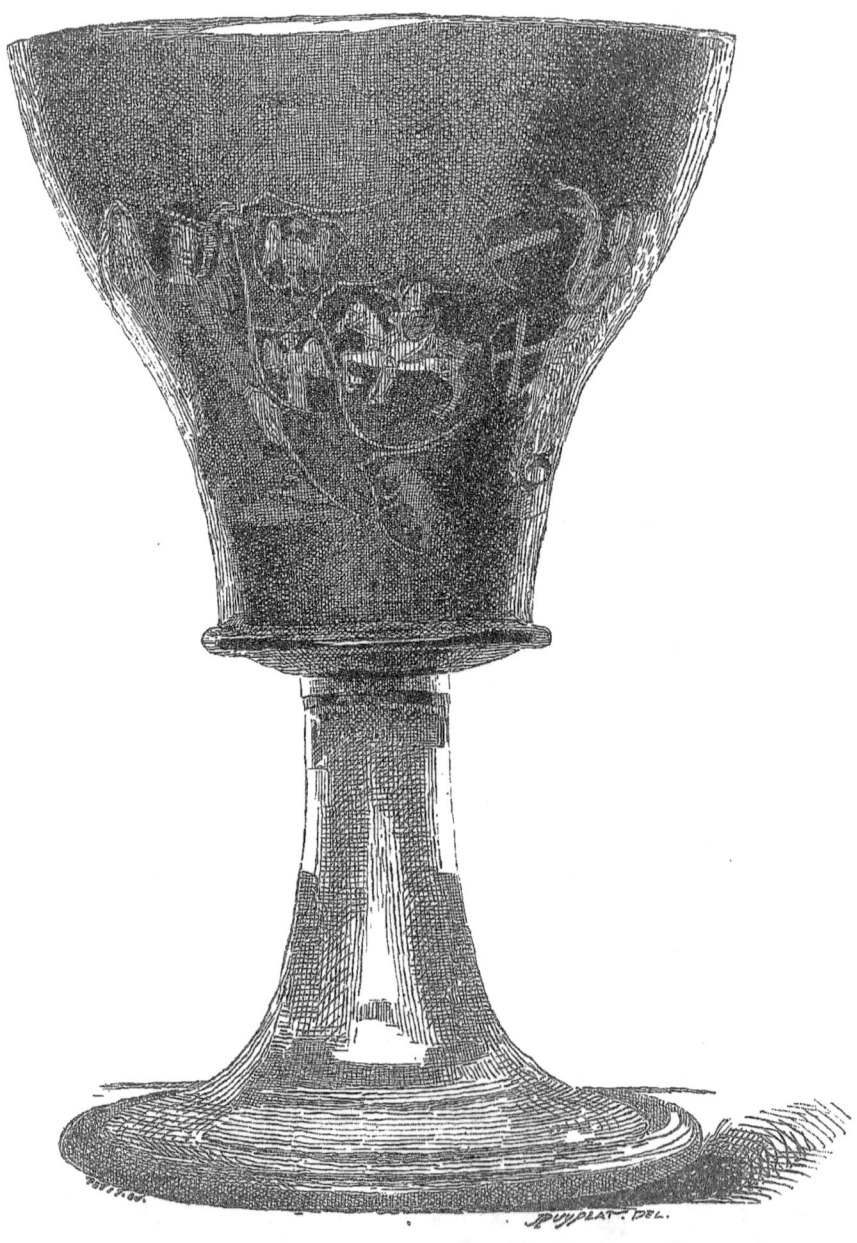

HANAP EN VERRE INCOLORE DÉCORÉ D'ÉMAIL. XVᵉ SIÈCLE.
(Ancienne collection Castellani.)

CHAPITRE IV

Malgré toutes ces tentatives, malgré toutes ces découvertes, ce n'est réellement qu'avec le xv⁰ siècle que Venise se créa, dans l'art de la verrerie, un véritable monopole. A quoi cela tient-il ? Il est assez difficile de le dire, car si nous nous fions aux documents, le procédé qui valut aux ouvriers de Murano une renommée universelle était connu depuis longtemps en Orient et à Constantinople. En effet, il est absurde de dire que ce fut un Vénitien qui trouva au xv⁰ siècle le procédé pour colorer le verre de diverses teintes, car ce procédé était universellement connu. D'après une note insérée par Cicogna dans ses *Iscrizioni Venete*[1], et dont M. Urbani de Gheltof s'est fait récemment l'écho[2], Paolo Godi, curé de l'église San Giovanni du Rialto au commencement du xv⁰ siècle, serait arrivé, après de nombreuses expériences, à colorer le verre en plusieurs teintes, et aurait exposé publiquement sa découverte devant de nombreux auditeurs, savants et artistes ; parmi ces derniers se serait trouvé Angelo Beroviero, verrier de Murano, qui aurait immédiatement mis en pratique les procédés découverts par Paolo Godi. Que Beroviero se soit acquis de son vivant une grande réputation, rien de mieux[3] ; mais sa réputation ne pouvait provenir de la mise en pratique d'un procédé qui depuis de longs siècles n'était plus un secret. Affirmer une pareille chose, c'est ignorer le premier mot de la fabrication des vitraux du Moyen-Age, qui sont tous faits avec des verres *teints,* et non *peints,* de diverses couleurs.

Quel fut donc le mérite des verriers du xv⁰ siècle et de Beroviero, que tout nous autorise à considérer comme l'un des plus habiles artisans de cette époque ? A mon avis, ce qui fit sa réputation, ce fut l'application au verre d'une peinture composée de couleurs vitrifiables,

1. T. VI, p. 467.
2. Ouvr. cité, p. 213, 214.
3. M. Urbani de Gheltof (ouvr. cité, p. 214) cite une épitaphe composée par Lodovico Carbone de Ferrare pour Angelo Beroviero, qui nous apprend que le verrier de Murano fut chéri par les rois de Naples et de France, le duc de Milan et l'empereur de Constantinople :

In Angelum venetum optimum artificem crystallorum vasorum.

Hic situs est vitream qui totam noverat artem
Angelus ang-lico praeditus ingenio,
Lector apostolicus et secretarius olim,
Additus ad cives, Florida terra, tuos,
Hunc rex Alphonsus, Byzantius induperator,
Gallia dilexit, Insubrium dominus.

de l'émail en un mot : et c'est en effet par les dessins émaillés qui les recouvrent que se distinguent les plus beaux verres du xve siècle.

Une telle application de l'émail était-elle nouvelle ? Beroviero l'imagina-t-il pour la première fois ? Non, assurément : les modèles ne lui manquaient pas pour entrer dans cette voie et lui montrer le chemin de nombreux perfectionnements. L'antiquité classique a connu et pratiqué l'émaillerie sur verre. Je n'en veux pour exemple que cette curieuse coupe, découverte à Nîmes, que possède le Musée du Louvre et sur laquelle est peint en émail le *Combat des Grues et des Pygmées*. Le procédé se conserva au Moyen-Age, dans les ateliers des verriers de Byzance du moins, et le moine Théophile, au livre II de son *Manuel*[1], nous enseigne très clairement la façon dont les Byzantins s'y prenaient pour décorer d'or, d'argent et de diverses couleurs des vases de verre. C'est bien d'une peinture en émail qu'il s'agit. Mais supposer que les verriers de Murano n'avaient pas entre les mains des recettes provenant d'ateliers de Constantinople, il n'y faut pas penser; nul doute que les verres orientaux, que ces belles lampes de mosquées, si recherchées aujourd'hui et fabriquées précisément par les mêmes procédés, ne leur aient ouvert les yeux sur le parti que l'on pouvait tirer de l'application de l'émail au verre. Au surplus, le trésor de la basilique de Saint-Marc leur fournissait des modèles byzantins de la plus entière perfection; l'un de ces modèles existe encore aujourd'hui : c'est une superbe coupe en verre violet dont la décoration émaillée est empruntée à l'antiquité païenne, tandis que certains motifs, notamment l'imitation d'inscriptions arabes, imitation si fréquente même en Occident, nous forcent à considérer cette œuvre comme un travail du Moyen-Age byzantin[2].

Revenons à Angelo Beroviero. J'admets bien volontiers, avec Lazari[3], que Paolo Godi ait pu lui apprendre la méthode à suivre pour imiter les Byzantins et les Orientaux; j'admets également qu'il transcrivit la

1. Theophili, presbyteri et monachi, *Diversarum artium schedula*, liv. II, chap. xiv. Édition Lescalopier, p. 93-94.
2. Cette belle coupe est reproduite en couleur dans l'ouvrage de Pasini : *Tesoro di San Marco*, pl. xli, n° 82.
3. *Notizia*, p. 91.

recette de son secret dans un de ces manuels si fréquemment employés dans les ateliers du Moyen-Age. Où son histoire touche trop au roman et me laisse sceptique, c'est quant à la façon dont son procédé aurait été découvert par un de ses élèves. Un certain Giorgio, surnommé par plaisanterie le *Ballerino,* à cause de la conformation quelque peu défectueuse de ses jambes et de ses pieds, contrefit l'imbécile et s'introduisit dans l'atelier de Beroviero. Un beau jour, quand grâce à sa sottise il eut acquis la confiance générale, il sut habilement, par l'entremise de la fille de Beroviero, Marietta, s'emparer du manuscrit qui contenait les précieuses recettes et en prit une copie. Il la céda bientôt, comme bien on pense, moyennant de beaux écus, à l'un des confrères de Beroviero; ce dernier, mettant le comble à sa générosité, lui donna sa fille et une bonne dot, qui permit à notre cagneux d'ouvrir à son tour un atelier qui ne tarda pas à prospérer. Cet être difforme et vicieux serait l'ancêtre des Ballarin, verriers de père en fils depuis le xve siècle, inscrits au *Livre d'or* de Murano, et existant encore aujourd'hui. Les Barovieri, inscrits eux aussi sur le même livre, ont encore des représentants. L'histoire ne dit pas s'ils ont gardé rancune à celui qui les aurait ainsi dépouillés. Cette petite légende daterait environ, si l'on en croit Lazari, de 1459, c'est-à-dire de l'époque où Beroviero, dont la boutique, portait pour enseigne : *A l'Ange,* était occupé à Florence ; l'événement aurait pu aussi se passer quelques années plus tôt, quand le verrier de Murano était à Naples, au service d'Alphonse Ier d'Aragon.

Quoi qu'il en soit, Beroviero semble bien avoir été l'un des plus célèbres verriers du xve siècle ; il occupait dans la corporation des *fioleri,* dont les statuts furent réformés en 1441, une place importante. Les diverses branches du métier n'étaient pas encore séparées comme elles le furent ensuite, et Beroviero faisait à la fois des vases et des vitraux [1] ; Antonio Averulino, dit Filarete, lui a consacré un paragraphe dans son *Traité d'architecture ;* et, d'après ce passage, Filarete semble bien lui attribuer la connaissance d'un véritable secret de fabrication, de même qu'il semble dire que lui-même savait faire

1. Lazari, p. 91.

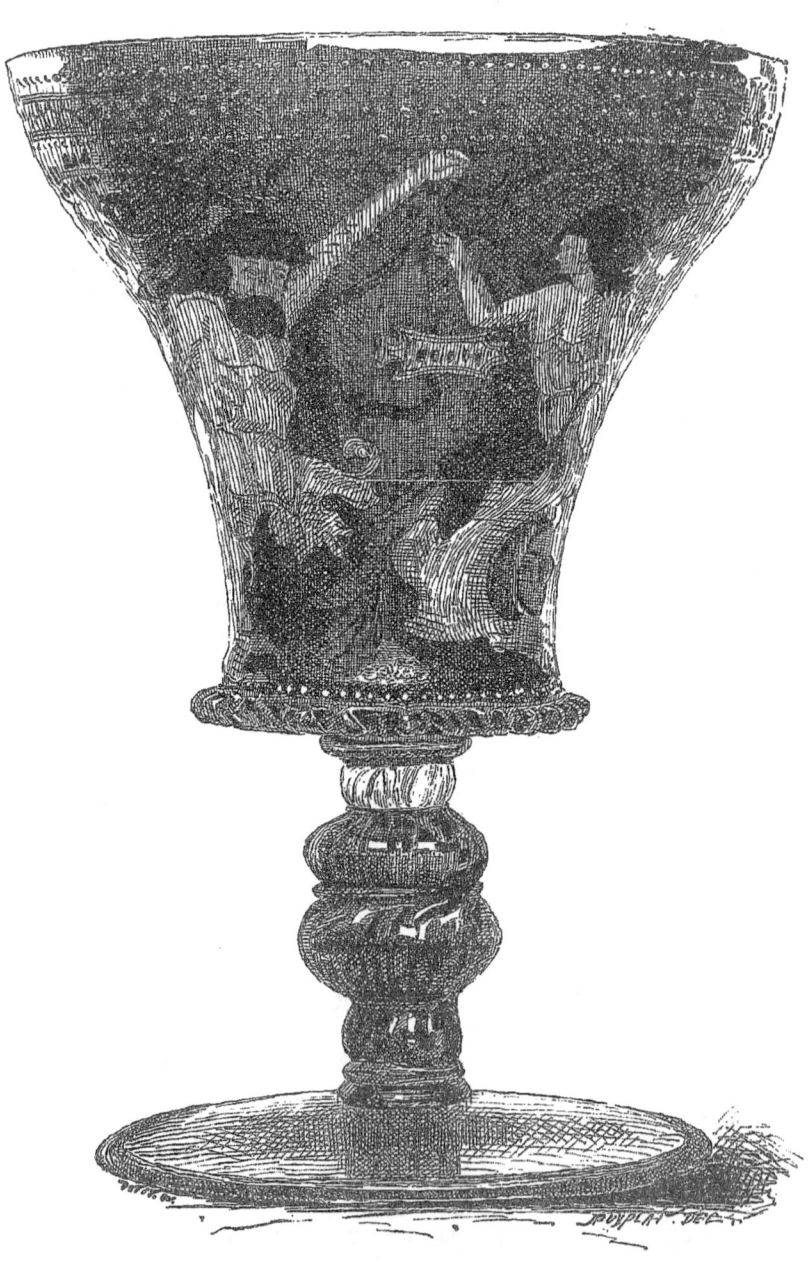

HANAP EN VERRE INCOLORE DÉCORÉ D'ÉMAIL. XVᵉ SIÈCLE.
(Ancienne collection Castellani.)

les verres que l'on a nommés *millefiori*[1]. Du reste, Filarete, qui pratiquait l'art de l'émaillerie, et qui se dit *amicissimo* de Beroviero, avait parfaitement pu apprendre ce secret du maître lui-même. Bref, Beroviero semble avoir mérité l'éloge que lui donne sa propre inscription funéraire, à San Stefano de Murano :

Cui patuit vitrea quidquid in arte latebat.

Ce que l'on peut traduire librement : L'art du verrier n'eut pas de secret pour lui. Mais l'on doit regretter qu'aucune œuvre ne puisse lui être authentiquement attribuée; Lazari n'ose même attribuer qu'avec beaucoup de réserve à son fils Marino, syndic de la corporation en 1468, le beau vitrail exécuté en 1473, sur les cartons de Girolamo Mocetto, pour l'église de San Giovanni e Paolo, vitrail que l'on a aussi attribué à un autre verrier, Gianantonio Landis.

En revanche, si l'attribution à Beroviero ou à son fils, ou à tel autre artiste de Murano, de telle pièce de verrerie est impossible, il est relativement facile de reconnaître les verres du xve siècle de ceux de l'époque suivante. Les verriers du xve siècle n'étaient pas encore parvenus à donner à leurs vases toute la légèreté et toute la transparence qui font le prix de ceux du xvie siècle; mais, par un certain côté, leurs produits se rattachent au grand art. Sans abandonner le verre incolore, ils affectionnent les pâtes teintées de bleu d'azur, de violet, de vert, qui forment un fond à souhait pour recevoir une riche décoration de peinture en émail et de dorure. Ils adoptent certains motifs de décoration, certains arrangements que l'on retrouve sur des quantités de pièces. Aussi peu originaux que les autres artistes du xve siècle qui s'occupent plus spécialement d'art industriel, ils prennent des modèles partout : gravures, peintures, médailles[2], tout leur

[1]. « ... Ma chi fara questi musaici e questi vetri ? » — « I musaici gli fara un mio amicissimo, il quale si chiama maestro Agnolo da Murano. » — « Quale? Quello che fa quelli belli lavori cristallini » — « Signor, si. » — E gli altri vetri che tu di che parranno che ci siano figure dentro iscolpite e in forma di diaspri? » — « Questi faro io. » — Cité par L. Courajod : *Quelques sculptures en bronze de Filarete* (*Gazette archéologique*, 1886), p. 9 du tirage à part.

[2]. Sur une belle coupe en verre émaillé conservée au Musée de Cluny, on relève une imitation du revers de l'une des médailles de Boldu : Un lion accompagné d'un génie tenant un phylactère sur lequel sont tracées des notes de musique.

paraît susceptible d'être utilisé pour décorer leurs produits, et ils opèrent ces transformations avec un goût et un sentiment raffinés.

Si les formes adoptées par les verriers de Murano au xve siècle ne sont pas très variées, elles sont du moins des plus gracieuses : certaines sont empruntées à l'orfèvrerie, d'autres à l'art oriental. Les coupes ou les hanaps à pied godronné, à calice brusquement évasé, sont copiés sur des hanaps d'or ou d'argent, dont les analogues se retrouvent dans diverses collections ; des aiguières à large panse surmontée d'un col allongé, au goulot recourbé, sont proches parentes des vases persans ou arabes d'où sont dérivées bon nombre de nos cafetières modernes ; d'autres coupes, à pied bas, largement évasées, ont été également fabriquées en faïence et dans des dimensions souvent colossales. A quoi ces vases pouvaient-ils servir? Sans doute à mettre des bonbons ou des confitures sèches, en tout cas des friandises. L'usage n'en pouvait être journalier, parce que c'étaient des œuvres trop coûteuses et trop fragiles. Il est évident que la belle coupe conservée au Musée Correr et que Lazari attribuait à Angelo Beroviero lui-même est un produit de choix, et qu'il ne faut nullement la considérer comme un ustensile de table destiné aux usages les plus vulgaires. On en faisait cadeau ou on les acquérait pour en parer des dressoirs ou des tables, mais on devait les garder avec un soin aussi jaloux que ces verres arabes, pour lesquels les gens du Moyen-Age faisaient fabriquer des étuis spéciaux pour les mettre à l'abri des mains maladroites.

La coupe du Musée Correr, dont on peut voir ici le dessin, n'est pas une œuvre unique en son genre, mais c'est le plus beau ou du moins l'un des plus beaux échantillons de la verrerie vénitienne du xve siècle. Quant à l'attribution à Beroviero, c'est ce que l'on peut appeler une attribution de sentiment[1], parce que, en somme, rien ne nous autorise à la faire. Je crois même que la date que Lazari attribue à ce monument (1440) est un peu trop reculée, et qu'on pourrait sans inconvénient la rajeunir d'une vingtaine d'années. Quant à sa qualification de coupe nuptiale, on peut la maintenir, si le cœur en dit au lecteur : je ne vois aucun inconvénient à accorder le

1. Lazari, *Notizia*, p. 96, n° 336. — Hauteur, 18 centimètres.

titre d'époux au personnage et à la dame qui y sont figurés dans deux médaillons, bien que l'absence de noms et de devises permette plutôt de songer que ce beau verre n'a pas été fabriqué sur commande et pour être offert à quelque « honneste dame » vénitienne plus spécialement qu'à une autre. Sur un fond de verre teint d'azur, se détachent deux médaillons circulaires : dans l'un, on voit un jeune homme à mi-corps, vêtu à la mode du milieu du xv^e siècle, coiffé d'un bonnet et tenant en main une palme; dans l'autre, un profil de jeune fille, les épaules nues, les cheveux cachés par une coiffe qui rappelle vaguement la coiffure de la célèbre Isotta de Rimini. Entre ces deux médaillons, se déroulent deux frises d'ornements. Au milieu d'un paysage, s'avance une cavalcade composée de six dames; elles se dirigent sans doute vers une fontaine, où on les retrouve en train de prendre leurs ébats. Tout cela est peint en émaux de diverses couleurs et cette décoration est bordée de dessins d'or à demi effacés. Le style des figures est médiocre, et bien des émaux n'ont pas acquis à la cuisson le degré d'éclat qu'on serait en droit de réclamer dans une pièce aussi somptueuse; ils sont mal glacés, sans doute parce qu'ils contenaient une quantité insuffisante de fondant ou que le verrier ne leur a pas donné le feu nécessaire à une complète fusion. Quoi qu'il en soit, malgré ces légers défauts, la pièce est charmante, d'une excellente composition, et révèle un artiste entendant la décoration d'une façon parfaite. On peut voir une coupe tout à fait analogue, exécutée elle aussi en verre bleu émaillé, dans la collection de M. Charles Mannheim; la collection Stein en contenait également une décorée d'un concert d'amours de l'exécution la plus délicate [1]. Ce que les verriers faisaient sur un fond de verre azuré, ils le faisaient également sur des pâtes d'autres couleurs ou même des verres incolores. On trouvera ici deux exemples de hanaps de cette dernière catégorie, qui faisaient partie de la collection Alessandro Castellani : l'un porte un écusson accompagné d'anges qui lui servent de tenants; le style est encore gothique; l'autre est décoré d'une figure de femme et d'une figure d'homme de

[1]. Cette pièce a été reproduite en couleur dans *l'Art ancien à l'Exposition de 1878* (extrait de la *Gazette des Beaux-Arts*), p. 278.

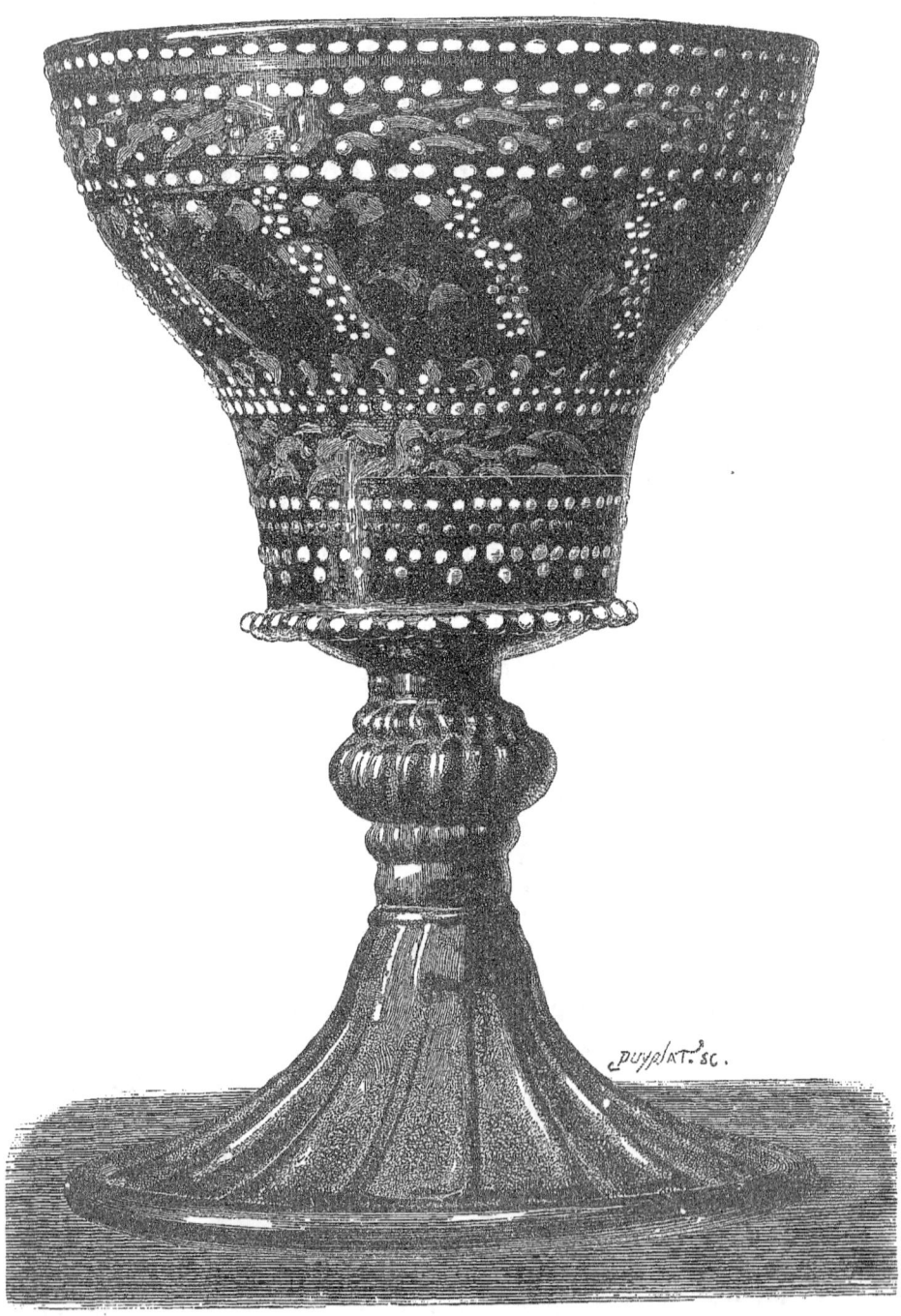

HANAP EN VERRE ÉMAILLÉ. XVᵉ SIÈCLE.

style antique, et dans ce dernier le fond du vase est muni d'ornements exécutés à la pince. Labarte, dans l'*Album* de son *Histoire des Arts industriels,* a publié un certain nombre de ces verres et a donné notamment la reproduction d'un superbe hanap en verre vert, décoré d'un médaillon que soutiennent deux génies [1]. Dans le médaillon est peint un profil de jeune homme d'une finesse exquise, accompagné de la devise si fréquemment reproduite dans les monuments du xv° siècle : AMOR VOL FEDE. On pourrait citer de nombreux verres très variés de nuances; on en trouve un peu partout, entre autres dans la belle collection de verres italiens de M. Frédéric Spitzer et même au Louvre, pourtant peu riche sous ce rapport ; ce dernier Musée possède un très beau vase en verre violet d'une forme très originale et d'une conservation parfaite ; il est muni d'un goulot recourbé et, chose rare, il possède son couvercle. Mais les verriers vénitiens ne se sont pas bornés à fabriquer des verres incolores ou de teintes foncées, ils se sont aussi essayés à imiter la porcelaine en faisant un verre blanc laiteux, qui offre, jusqu'à un certain point, de la ressemblance avec le kaolin. M. Charles Stein possède une petite coupe de ce genre, une sorte de bol à bords renversés, dont le fond est décoré d'un portrait d'homme très finement peint en émail.

L'or adhère difficilement au verre et, dans la décoration des œuvres vénitiennes du xv° siècle, il a très souvent en partie disparu. Les verriers l'employaient de deux manières : tantôt en frottis délicats destinés à faire paraître le verre foncé comme sablé d'or, tantôt en teinte plate, sur laquelle ils dessinaient à la pointe un motif d'ornements imbriqués. Ces imbrications sont semées de points d'émail blanc, bleu, rouge, qui font l'effet de pierreries, tandis que les godrons rappellent les pièces d'orfèvrerie. Des plateaux, des bouteilles à panse aplatie, de petits vases sans pied, de forme aplatie, plus étroits à leur ouverture qu'à leur base, ont reçu une décoration de ce genre.

Les plateaux, godronnés à l'intérieur et à l'extérieur, ou simplement à l'extérieur, ou bien gaufrés, sont généralement de verre incolore ; mais leur bord ou leur base sont presque toujours contournés d'un filet

[1]. *Histoire des Arts industriels,* 2° édit., t. III, pl. LXXII.

d'émail bleu foncé rapporté après coup. Quant à leur centre, on y a peint un sujet ou bien les armoiries du possesseur. Beaucoup de pièces du xve et du commencement du xvie siècle offrent les écussons de familles françaises, allemandes ou espagnoles, quelques-unes même des armoiries royales, par exemple les armoiries de Louis XII, de France et de Bretagne. C'est que toute l'Europe était encore, pour les belles verreries, tributaire de Venise, et les transfuges de Murano n'avaient pas encore porté à l'étranger le secret des procédés vénitiens. L'Espagne, et en particulier les fabriques de Catalogne, ont bien fabriqué, dès le xve siècle, des verres analogues aux verres italiens; mais est-il bien certain même que ces verres de Barcelone, si reconnaissables à leurs feuillages traités en émail vert, n'aient pas pour point de départ quelque atelier fondé par un Vénitien ; si le style est espagnol, l'émaillerie ne doit-elle pas faire penser aux créations de Beroviero [1] ?

On pense bien que le gouvernement de Venise gardait jalousement un tel monopole et veillait à ne pas laisser tomber dans le discrédit une pareille source de revenu. Non seulement l'importation des verres étrangers était sévèrement défendue, mais encore on exerçait une surveillance rigoureuse sur les produits des fabriques de Murano qui, pour pouvoir être mis dans le commerce, devaient être parfaits ; on exemptait de droit de douane les matières premières nécessaires à la fabrication, et par contre on défendait l'exportation de tout ce qui pouvait y contribuer. Les ouvriers qui n'étaient pas de Murano, alors même qu'ils étaient sujets de la Sérénissime République, n'entraient qu'avec difficulté dans les ateliers, et seulement à la condition expresse de se fixer définitivement à Murano. Enfin, quand l'État faisait des commandes, ces commandes étaient réparties également entre les diverses fabriques. Voilà, dira-t-on, bien des règlements qui, aujourd'hui, paraîtraient insupportables. A vrai dire, les ouvriers de Murano perdaient à peu près leur liberté : ils devenaient en quelque sorte la chose de l'État et devaient, par force, concourir à la prospérité d'une industrie dont Venise prétendait avoir le monopole. Ces mesures vexatoires produisirent

1. Baron Charles Davillier, *les Arts décoratifs en Espagne*, p. 86.

souvent un effet tout contraire à celui qu'on en avait attendu ; malgré les peines les plus sévères, on ne put empêcher de nombreux ouvriers de passer à l'étranger et d'y faire une concurrence meurtrière à la mère patrie. Le succès était trop certain pour ces transfuges, la fortune trop sûre pour qu'il en fût autrement, et c'est ainsi que presque toutes les contrées d'Europe ont vu leur art renouvelé, au point de vue de la verrerie, par des ouvriers échappés des véritables bagnes que les Vénitiens avaient créés à Murano.

Dès 1463, les membres de la famille Beroviero avaient perfectionné la fabrication du verre incolore et fabriquaient une pâte plus pure, plus transparente, à laquelle on donnait le nom de *cristal*. En même temps l'industrie des *paternostreri* et des *margariteri,* c'est-à-dire des fabricants de patenôtres et de fausses pierreries, prenait une plus grande extension, car l'imitation à l'aide de pâtes plus brillantes devenait plus facile ; enfin, les verriers commençaient à fabriquer des plaques de verres ou *rulli* de forme circulaire, destinées à fermer les fenêtres, et qui, jointes à des plaques de verres de différentes formes, composaient, pour les édifices civils, une décoration du plus gracieux effet. La mode en est revenue maintenant, mais j'avoue cependant, qu'à mon avis, nous aurions pu faire à l'industrie de la Renaissance des emprunts plus heureux et plus pratiques : les vitraux, pour les habitations, seront toujours de mauvaises clôtures, surtout dans les pays où la température est peu clémente pendant de longs mois. Au surplus, je ne suis pas de ceux qui regrettent les culs-de-bouteilles qui autrefois décoraient le milieu de chaque vitre, et si nos pères fractionnaient leurs fenêtres en un nombre prodigieux de petits carreaux, souvenons-nous que c'est parce qu'ils ne pouvaient faire autrement ; ils auraient bien ri de leurs modernes et maladroits imitateurs qui s'enthousiasment pour ce qu'ils traitent trop facilement de *style,* et qui, en réalité, n'était qu'un défaut.

A la fin du xv° siècle, de nombreux témoignages de voyageurs ou de géographes nous montrent la célébrité acquise par les fabriques de Murano, auxquelles, par un juste retour des choses de ce monde, les Orientaux, les premiers maîtres des Vénitiens en l'art de la verrerie,

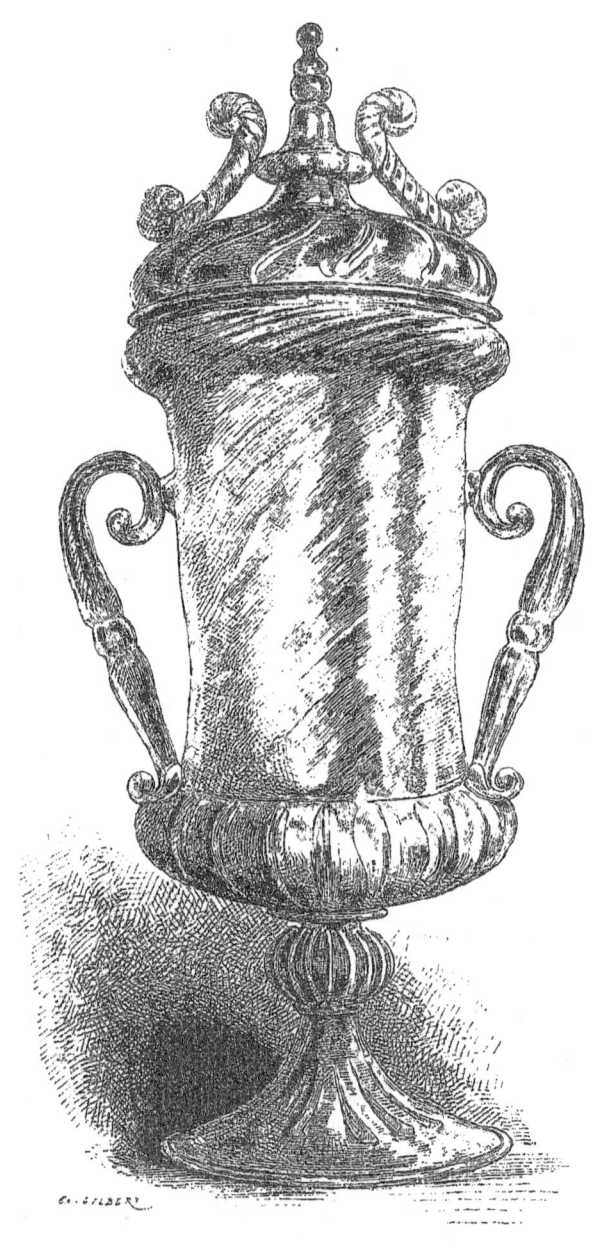

GRAND VASE DE VERRE.
Fabrique espagnole, premier tiers du XVIe siècle. — Musée céramique de Sèvres.
(Donation Davillier.)

commandaient à leur tour des lampes pour décorer leurs mosquées, des coupes, des aiguières ou des bassins pour orner leurs palais; ce qui, par parenthèse, rend très difficile l'étude de la verrerie orientale, puisque dans tel verre retour d'Orient il ne faut peut-être voir qu'une œuvre sortie des ateliers de Murano, exécutée sur un patron envoyé du Caire ou de Constantinople.

Le dominicain Félix Schmidt, de Zurich, dans le récit de son pèlerinage en Terre-Sainte [1], voyage exécuté à la fin du xve siècle, raconte comment il a navigué en compagnie de marchands qui revenaient d'acheter des verres à Murano et déclare que nulle part au monde on ne fait de si beaux vases, qui seraient bien supérieurs aux vases d'or ou d'argent, s'ils n'étaient si peu solides. Mais leur fragilité, ajoute-t-il, les rend vils et de nulle valeur, bien qu'ils soient gracieux de forme et agréables à voir. Ainsi l'empereur Frédéric III étant venu à Venise, en 1468, le doge et le Sénat lui firent présent d'un admirable vase de verre; l'empereur loua beaucoup le travail et le talent de l'ouvrier, puis le laissa, comme par hasard, tomber à terre, où il se brisa en mille pièces; ce qui fut une occasion pour lui de faire remarquer que les vases d'or ou d'argent étaient bien supérieurs, puisque, même brisés, leurs morceaux étaient encore bons à quelque chose. Les Vénitiens comprirent la plaisanterie un peu grossière de l'empereur, et lui offrirent à boire dans un vase d'or, qu'il prit et ne laissa pas tomber.

Tout le monde n'était pas de l'avis de Frédéric III : Marcantonio Coccio Sabellico, dans son traité intitulé : *De venetæ urbis situ*, fait le plus grand éloge des verreries de Murano, et consacre un long passage à l'habileté des verriers qu'il qualifie de *suave hominis et naturæ certamen*, de lutte heureuse de l'homme et de la nature [2]; il

1. Cité par Lazari, *Guida*, p. 92.
2. Livre III, édition de la fin du xve siècle, in-4°, f° D, verso : « Murianum inde vicus, sed qui, aedificiorum munificentia et amplitudine, urbs procul spectantibus appareat, longitudine ad mille passus patet, vitrariis officinis praecipue illustratur. Praeclarum inventum primo ostendit vitrum posse crystalli candorem mentiri; mox, ut procacia sunt hominum ingenia et ad aliquid inventis addendum non inertia, in mille varios colores innumerasque formas coeperunt materiam inflectere. Hinc calices, phialae, canthari, lebetes, cadi, candelabra, omnis generis animalia, cornua, segmenta, monilia; hinc omnes humanae deliciae; hinc quicquid potest mortalium oculos oblectare; et, quod vix vita ausa esset sperare, nullum est pretiosi lapidis genus quod non sit vitraria industria imitata;

parle des vases de toutes formes qui se fabriquent à Murano, des imitations des pierres précieuses et des *millefiori* qui, sous la main des artistes du xvi^e siècle, allaient prendre tant de formes bizarres et gracieuses.

Un peu plus tard, Leandro Alberti célébrera aussi la gloire des verriers de Murano[1]; il décrira leurs travaux et restera saisi d'étonnement en face d'une galère ou d'un orgue de verre; mais ce sont là des curiosités, de véritables tours de force de fabrication, qui peuvent nous étonner comme Alberti, mais non provoquer l'admiration : Venise a produit trop de véritables œuvres d'art pour que l'on s'arrête à ces joujoux d'enfants.

Ce n'est guère qu'au xvi^e siècle, comme l'a remarqué Lazari, que l'industrie des miroirs de Venise prit une réelle extension.

En 1507, Andrea et Domenico del Gallo obtinrent du Conseil des Dix un privilège pour l'exploitation des miroirs en cristal[2]; le développement de cette industrie fut d'ailleurs assez rapide, et, à partir de 1564, les miroitiers formèrent une corporation à part. Cependant, ces

suave hominis et naturae certamen. Quid quod et murrhina hinc tibi vasa sunt, nisi pro sensu sit pretium. Age vero cui primo venit in mentem brevi pila includere omnia florum genera quibus vernantia vestiuntur prata. Atqui omnium gentium haec oculis maritima subjecere negotia, ut quae nemo alioquin credibilia putasset, jam nimio usu vilescere occeperint. Nec in una domo aut familia novitium haesit inventum; magna ex parte vicus hujusmodi fervet officinis. » Cité par Lazari, *Notizia*, p. 93.

1. « In questa terra tanto eccellentemente si fanno vasi di vetro, che la varietà et etiandio l'artificio di essi superano tutti gli altri vasi fatti di simile materia di tutto 'l mondo. Et sempre gli artefici (oltra la pretiosità della materia) di continuo ritrovano nuovi modi da farli piu eleganti e ornati con diversi lavori l'uno dell' altro. Non dirò altro della varietà de i colori, quali vi danno, che in vero ella è cosa maravigliosa da vedere. Certamente (io credo) se Plinio resuscitasse tanti artificiosi vasi (maravigliandosi) gli lodarebbe molto piu che non loda i vasi di terra cotta de gli Aretini, ò dell' altre nationi. Io ho veduto quivi (fra l'altre cose fatte di vetro) una misurata galea, lunga un braccio con tutti i suoi fornimenti, tanto misuratamente fatti, che par cosa impossibile (come dirò) che di tal materia tanto proportionatamente si siano potuti formare. Oltra di questa galea vidi un' organetto, le qui canne erano de vetro, longhe da tre cubiti (dico le più lunghe) condotte tanto artificiosamente alla loro misura, secondo la proportione sua, che datogli il vento e toccati i tasti da' periti sonatori, si sentivano sonare molto soavemente. Io voglio tacere la grandezza de i vasi, che in vero parerebbe forse cosa maravigliosa à quelli non gli hanno veduti. Invero io assai mi maravigliai, pensando come fosse possibile a condurre tanta materia ragunata insieme e parimente à figurarla à simiglianza di diverse sorti di gran vasi. Ormai per tutta Europa è manifesta l'arte di questi Muranesi, di quanta eccellenza la sia per i vasi loro, quali da ogni parte di quella sono portati. Sonovi in questa terra 24 botteghe, ove continoamente si lavorano detti vasi... Ha dato nome à questo luogo Francesco Balarino, il quale col suo ingegno in fabricar vasi di vetro ha superato tutti gli altri artefici insino ad hora. » (Leandro Alberti, *Descrittione di tutta Italia*, édit. de Venise, 1553, folio 464.)

2. Urbani de Gheltof, ouvr. cité, p. 224.

miroirs, de petites dimensions et d'une pureté quelque peu problématique, n'étaient pas encore préférés aux glaces allemandes, et ce ne fut que vers 1680 qu'un verrier nommé Liberale Motta parvint à en faire de grande taille et d'un éclat qui les eût fait adopter partout si les procédés vénitiens n'avaient été bientôt connus à l'étranger. Dès 1670, Colbert, à l'affût de tout ce qui pouvait développer le commerce et l'industrie en France, avait fait venir des ouvriers de Murano, dont quelques-uns allèrent aussi en Angleterre se fixer dans une fabrique fondée par le duc de Buckingham.

Avec le xvi^e siècle, la fabrication de Murano se modifia, on pourrait dire se perfectionna, si l'on trouve que les nouveaux procédés mis alors en usage furent un véritable perfectionnement, ce qui me paraît douteux. Aux verres émaillés de la seconde moitié du xv^e siècle se substituèrent peu à peu des produits trop fragiles, obtenus par le soufflage, le travail à la pince, et décorés au moyen de cannes de verre de couleur. Ce procédé, qui avait l'avantage de fournir un genre de décoration purement mécanique, qui ne réclamait l'intervention ni d'un dessinateur, ni d'un peintre émailleur, ne fut pas employé seulement à Venise. En Espagne, nous trouvons des verres décorés par ce procédé, mais les verres espagnols n'ont jamais atteint la finesse et la complication de ceux de Venise, et quand on a vu une fois côte à côte un spécimen de chacune de ces fabrications, il est facile de reconnaître ce qui appartient à l'Italie ou à l'Espagne. Cependant, comme le procédé est curieux en lui-même et présente au point de vue technique une certaine complication, je crois utile de m'y arrêter un instant, bien que ce livre ne soit pas destiné à donner des détails techniques. Tous les verres de Venise du xvi^e siècle sont obtenus par le soufflage, le travail à la pince et le moulage : ce dernier procédé n'est du reste en général appliqué que pour donner plus facilement et plus rapidement une forme à des ornements de peu d'importance et de petite dimension, ajoutés après coup. Tout consiste donc dans l'habileté avec laquelle est conduite l'opération du soufflage, travail délicat ; tout l'art qu'on y pourrait mettre serait perdu si le verrier n'avait à sa disposition une matière bien préparée.

Je pourrais donner, d'après Bontemps[1] et d'après Labarte[2], la description complète des procédés employés par les Vénitiens pour fabri-

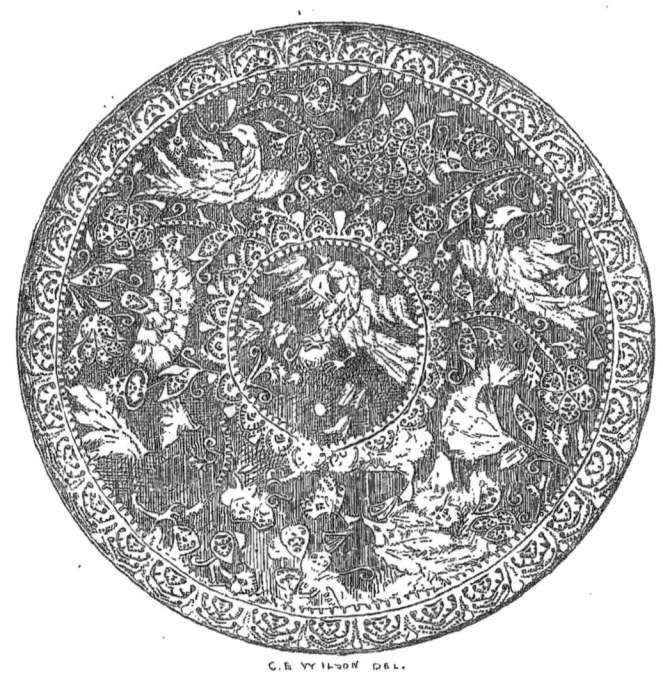

COUPE EN VERRE DE VENISE.
Décorée d'arabesques et d'oiseaux en paille. XVIIᵉ siècle. — (Ancienne collection Mylius, de Gênes.)

quer les verres filigranés, que l'on désigne d'ordinaire sous le nom de

1. *Exposé des moyens employés pour la fabrication des verres filigranés.* Paris, 1845.
2. *Histoire des Arts industriels*, 2ᵉ édit., t. III, p. 387 et suiv.

latticinio, parce que le verre le plus communément employé pour fabriquer les réseaux de filigranes est le verre blanc. Je ne m'attarderai cependant pas à la description de ce procédé, qui est assez simple. Il me suffira d'indiquer que la pâte des verres filigranés est composée de la réunion d'un certain nombre de baguettes de verre incolore et de verre coloré, ces dernières étant toujours recouvertes d'une couche de verre incolore. Il est dès lors facile de supposer que de l'ordre différent dans lequel on peut disposer ces baguettes peuvent résulter des dessins différents, susceptibles d'un nombre infini de variétés; c'est avec la pâte ainsi composée que l'on souffle les pièces filigranées, dont le dessin peut être vertical ou bien en spirale, si l'on a imprimé aux cannes de verre un mouvement de torsion. Je ne crois pas qu'il y ait un intérêt réel à insister sur ces procédés, qui aujourd'hui sont parfaitement connus et dont on trouvera la description complète, avec figures à l'appui, dans les ouvrages spéciaux. Ce qu'il importe de remarquer, c'est que ces arrangements, qui résultent de la juxtaposition de baguettes de verre, n'étaient nullement une nouveauté. L'antiquité a connu ce procédé et l'a souvent pratiqué; aussi serait-il un peu excessif de dire, comme Labarte, que les pièces ainsi fabriquées « sont peut-être ce que les verriers de Murano ont fait de plus remarquable »[1]. Je ne partage nullement son enthousiasme pour les verres filigranés, qui ne sont pas toujours irréprochables et qui manquent toujours des deux qualités maîtresses que l'on doit chercher à obtenir dans les produits de ce genre, la transparence et l'éclat. Le *latticinio* est l'invention d'un ouvrier habile, mais peu artiste. C'est une curiosité, voilà tout.

Les *vasi fioriti* ou *millefiori* ne sont pas non plus une nouveauté : les anciens ont créé une quantité de ces objets aussi parfaits, sinon plus parfaits, que ceux qui sont sortis des ateliers de Murano. Le principe de la fabrication des *millefiori* est le même que celui des verres filigranés : c'est toujours la juxtaposition de baguettes de verre diversement colorées, formant une nouvelle baguette dont toutes les sections reproduisent exactement le même dessin. On conçoit dès lors comment des sections

[1] *Ut supra*, p. 392.

de ces baguettes noyées dans une masse de verre incolore ou coloré pouvaient produire des pièces dont la surface est décorée de la répétition continue du même dessin plus ou moins compliqué. Les verres imitant les marbres de toutes couleurs, à veines plus ou moins apparentes, sont d'une fabrication relativement facile ; une autre pâte de verre, découverte par les Miotti de Murano, au xviii^e siècle, l'*aventurine*, brun sablé d'or ou noir, est un produit beaucoup plus original, dont la fabrication est encore un secret. On en a fait des bijoux et même au xvi^e siècle on l'a taillé comme les pierres dures, comme la véritable aventurine, pour en faire des sculptures de petites dimensions. Quant au verre craquelé, employé très souvent à Venise et d'ordinaire rehaussé d'or, sa fabrication est des plus simples : les craquelures s'obtiennent en promenant à l'état pâteux la masse de verre que l'on va souffler sur une plaque de fer recouverte de verre concassé ; le tout est ensuite réchauffé et on peut procéder au soufflage. Je ne crois pas devoir insister sur cette fabrication, pas plus que sur la décoration du verre au moyen de pailles de couleurs, découpées et rapportées de manière à former des rinceaux et des oiseaux. On trouvera ici même la représentation d'un de ces verres qui date du xvii^e siècle.

Tels sont les éléments que les verriers vénitiens du xvi^e siècle avaient entre les mains, éléments très compliqués, et représentant de longues années d'expériences. Eh bien, tous ces perfectionnements ne leur servirent de rien, et on peut dire que déjà vers 1550, au point de vue de l'art, sinon au point de vue du commerce, les verreries de Murano étaient en décadence. Leur âge d'or a été le xv^e siècle.

Les formes du xvi^e siècle, empruntées à l'antiquité, comme cela s'était fait pour les faïences, le goût prononcé pour les tours de force de fabrication, ont contribué à faire des verres vénitiens des choses fades et insipides quand elles ne sont pas désagréables d'aspect. Des galères de verre ou des orgues pouvaient faire l'admiration de ce bon Leandro Alberti, mais tout amateur d'art n'y peut voir que des traces d'un mauvais goût évident qui fait des verriers de Murano les ancêtres directs des fabricants qui confectionnent l'étonnante vaisselle que l'on

vend dans les foires; je n'ai jamais vu que les philistins s'extasier sur les cravates et les paniers en verre filé que fabriquent encore par milliers les verreries de Murano. Si une telle pacotille peut plaire à des sauvages, il serait indigne d'un homme de goût d'admirer des perfectionnements qui ne peuvent être introduits dans le métier qu'aux dépens de l'art. Bref, parmi les verres du xvie siècle, ce sont encore les verres incolores qui sont les plus artistiques. A défaut d'autres qualités, ils ont toujours pour eux la légèreté et la délicatesse de la forme, et c'est déjà beaucoup.

Distinguer les verres du xvie de ceux du xviie siècle n'est pas chose aisée, j'oserais même dire que, pour la plupart des pièces, c'est chose impossible. J'irai plus loin encore : beaucoup de verres fabriqués aujourd'hui à Murano ont les mêmes qualités que les verres anciens; je parle des verres incolores surtout, de sorte qu'il ne faut pas s'étonner s'il se produit quelquefois, dans cette branche de la curiosité, quelque confusion regrettable. Et c'est précisément cette qualité qui a fait que le monopole de Murano s'est peu à peu évanoui. Ces verres seront toujours plutôt des joujoux d'étagère que des objets d'un usage courant. Je gage que bien des gens ne seraient pas trop charmés qu'on leur servît à boire dans des coupes de Venise : celles-ci sont trop fragiles, et, quoi qu'en dise le proverbe, le verre cassé ne porte pas toujours chance.

La France, comme presque tous les pays d'Europe, a possédé sa colonie de verriers de Murano : Fabiano Salviati, en Poitou; Giovanni Ferro, à Nantes[1]; Teseo Muzio, à Saint-Germain-en-Laye[2]. L'Allemagne nous avait devancés dans cet emprunt dès le commencement du xvie siècle[3]; les Pays-Bas, et Anvers surtout, firent, au xvie siècle, une concurrence redoutable aux Vénitiens. Et pourtant, les peines les plus sévères pouvaient frapper les ouvriers qui portaient ainsi en terre étrangère les secrets de la fabrication : sur ce chapitre, comme sur beaucoup d'autres, le Conseil des Dix n'entendait pas raillerie et les inquisiteurs d'État veillaient jalousement à l'exécution de l'article 26

1. E. Garnier, *la Verrerie et l'Émaillerie*, p. 120, 124.
2. Labarte, ouvr. cité, p. 397.
3. Garnier, ouvr. cité, p. 248.

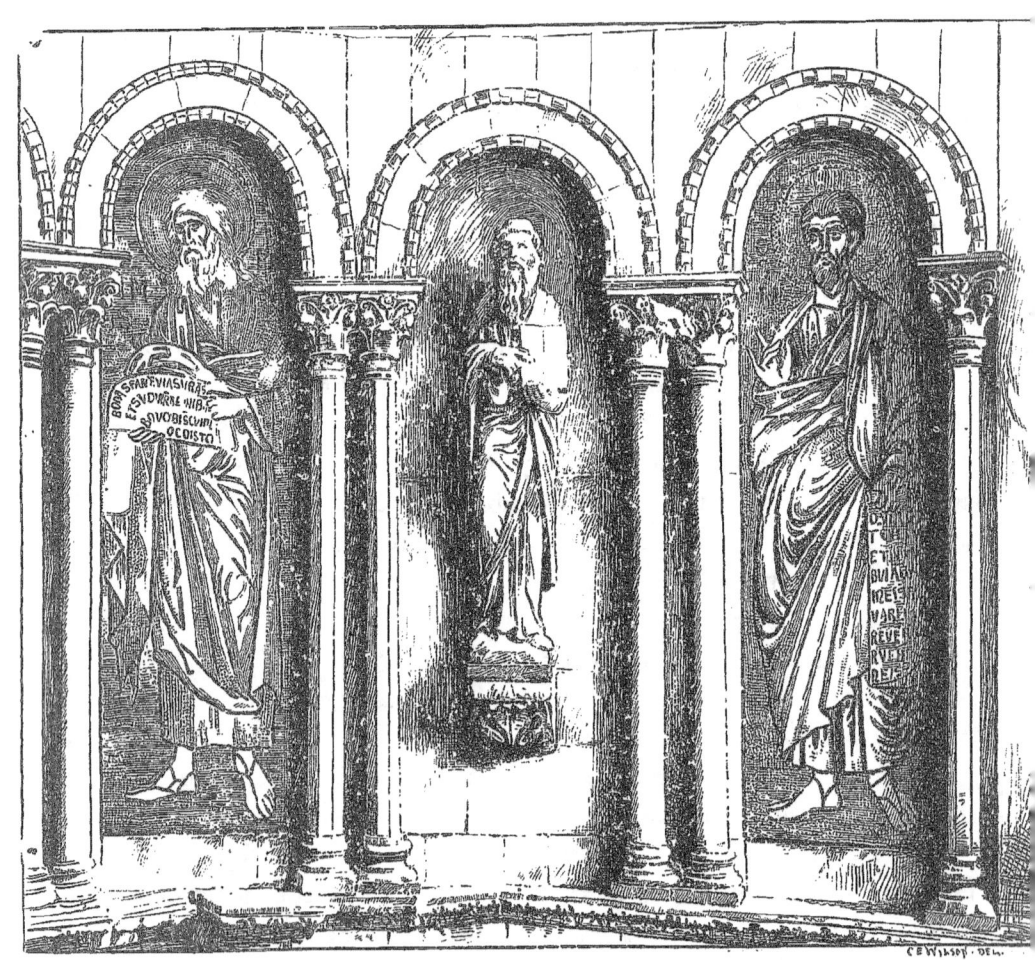

DÉCORATION VÉNITIENNE EN MOSAÏQUE, DANS LE STYLE BYZANTIN. XIIIe SIÈCLE.
(Église de Saint-Marc, à Venise.)

de leurs statuts, article ainsi conçu, et qui ne laisse guère place à l'équivoque : « Si un ouvrier transporte son art dans un pays étranger, au détriment de la République, il lui sera envoyé l'ordre de revenir; s'il n'obéit pas, on mettra en prison les personnes qui lui appartiennent de plus près; si, malgré l'emprisonnement de ses parents, il s'obstinait à vouloir demeurer à l'étranger, on chargera quelque émissaire de le tuer. » Deux ouvriers de Murano, attirés en Allemagne par l'empereur Léopold, firent l'essai de ces sages dispositions, qui furent, en plein xviiie siècle, étendues non seulement aux ouvriers établis à l'étranger, mais à tous ceux qui divulgueraient les secrets de fabrication [1]. Et cependant, à cette époque, des lois de ce genre étaient devenues bien inutiles : il n'y avait plus guère de secrets à garder. On n'était plus au temps où les Vénitiens pouvaient faire, devant les souverains étrangers, montre de leur habileté; on n'était plus au temps où des verriers, déguisés en monstres marins, fabriquaient sous les yeux de Henri III une foule de vases plus bizarres les uns que les autres, pour flatter le roi de France et lui donner une haute idée de l'industrie vénitienne [2]. Dès le milieu du xviie siècle, les verreries de Murano étaient en pleine décadence : la fabrication des perles de verre était la seule qui se fût maintenue florissante. Lazari [3] cite un Morelli qui acquit, dans ce commerce, une fortune si considérable, qu'il put acheter le patriciat. Les fabriques de France et d'Angleterre, et surtout de Bohême, avaient fait de tels progrès que force fut aux Vénitiens de les imiter à leur tour. Giuseppe Briati, dans les premières années du xviiie siècle, entreprit d'importer à Venise les nouveaux procédés employés en Allemagne. Doué d'une opiniâtreté peu commune, il ne recula devant aucun moyen pour surprendre les secrets d'une fabrication jalousement gardés. Pendant trois ans, il se résigna à remplir les fonctions d'homme de peine dans une fabrique de Bohême, et le jour où, par mille subterfuges, il fut au courant des procédés employés dans les cristalleries, il revint dans sa patrie. Le 23 janvier 1736, il obtint du Conseil des Dix un privilège valable pour

1. Labarte, ouvr. cité, p. 381.
2. Urbani de Gheltof, ouvr. cité, p. 227.
3. *Notizia*, p. 94.

dix années. Aux termes de cette concession, il lui était permis de fabriquer et d'exporter des verres à la façon de Bohême ; mais ces verres, ou plutôt ces cristaux, ne devaient pas être vendus dans l'étendue de la République. Un tel privilège ne manqua pas de soulever mille réclamations de la part des autres fabricants de Murano, qui ne voyaient pas sans peine le voisinage d'un rival aussi dangereux. Les verres de Venise avaient subi, sur le marché européen, une dépréciation déjà considérable ; cet état de choses devait, à leurs yeux, persister et s'accentuer encore, si la concurrence allemande venait s'établir auprès d'eux, à l'abri de lois protectrices. Ils firent tant et si bien que leur obstination diminua encore la renommée de Murano et porta un coup mortel à ses ouvriers. Le Conseil des Dix intervint de nouveau et, se départissant de la ligne de conduite adoptée depuis des siècles, autorisa Briati à démolir ses fours de Murano et à établir sa fabrique à Venise même, dans la rue de l'Ange Raphael (4 mars 1739). Une fois délivré de la surveillance jalouse et des tracasseries sans nombre de ses confrères, Briati fit revivre pour un temps toutes les splendeurs de l'ancienne industrie vénitienne. Les miroirs sortis de ses ateliers, les lustres ornés de feuillages et de fleurs multicolores, les verres filigranés purent soutenir la comparaison avec les œuvres du XVIe siècle [1]. Ce n'était pas, du reste, un genre nouveau : déjà au XVIe siècle, et surtout au siècle suivant, on avait fabriqué une très grande quantité de ces objets, destinés seulement à décorer des dressoirs ou des bahuts, mais dont la conformation empêchait de se servir autrement que comme d'un ornement. Ces verres, en forme de flûte, montés sur de hautes tiges composées d'une canne de verre filigranée nouée plusieurs fois comme une cordelière, décorés de marguerites de toutes couleurs rapportées après coup ou d'ornements exécutés à la pince, se rencontrent aujourd'hui dans toutes les collections. S'ils ne sont pas des produits d'un goût très pur, ils font voir néanmoins quelle habileté de main avaient acquise les ouvriers de Murano et de Venise.

Briati mourut en 1772. Si, à l'époque de sa mort, les fours de Murano et de Venise étaient encore en activité, en somme la fabrication véritable-

[1]. Lazari, *Notizia*, p. 95.

ment vénitienne et artistique s'était singulièrement ralentie. On peut dire que les verriers vénitiens se survivaient à eux-mêmes. La belle époque de l'art était depuis longtemps passée, et ce n'est que dans notre siècle que l'on a pu reprendre et continuer une fabrication qui aujourd'hui est en pleine activité; mais encore peut-on faire à cette industrie le grave reproche de manquer d'originalité; on me répondra que c'est peut-être un peu la faute du public, qui n'achète des verres modernes de Murano que parce qu'ils reproduisent exactement les verres de la Renaissance. L'amour du bibelot, qui a ses bons côtés et qui parfois a donné de bons résultats, ne laisse pas que de présenter souvent, au point de vue industriel, de graves inconvénients.

Je dois dire un mot de quelques verres que l'on rencontre parfois dans les collections et sur lesquels on a émis une opinion qui me paraît peu exacte. Il existe un certain nombre de pièces, en tout semblables aux verres sortis, au XVI^e siècle, des ateliers de Murano, qui présentent une décoration gravée au diamant. Cette décoration se compose en général de fleurs et de feuillages encadrant des devises ou des noms allemands. Labarte[1] a pensé que ces verres étaient de véritables verres vénitiens du XVI^e siècle, qui auraient reçu en Allemagne, au XVII^e siècle, ce complément d'ornementation. Cette hypothèse me paraît inadmissible, parce qu'il n'est pas probable que l'on eût risqué ainsi des pièces auxquelles on attachait une certaine valeur, puisqu'on les avait conservées; il n'y a que des objets que l'on vient de fabriquer et que l'on peut, par conséquent, remplacer immédiatement par d'autres de tous points semblables, que l'on expose sans remords à une opération aussi dangereuse; car j'imagine que ce travail de gravure n'était pas sans présenter, pour la pièce qui y était soumise, des risques très sérieux, surtout quand on agit sur des objets aussi minces, aussi fragiles. Il est donc probable, selon moi, ou que ces verres sont véritablement vénitiens, qu'ils ne datent que du XVII^e siècle et non du XVI^e et qu'ils ont été gravés en Allemagne, ou bien qu'ils sont sortis d'ateliers allemands employant des ouvriers vénitiens; c'est même cette dernière opinion qui me semble la plus facile à admettre.

1. *Histoire des Arts industriels*, 2^e édit., t. III, p. 396.

UNE SIBYLLE.
Émail peint par Léonard Limosin. — (Musée Correr.)

Si nous ne possédons pas de textes mentionnant des verres églomisés fabriqués à Murano, du moins sommes-nous autorisés à penser que beaucoup de verres de ce genre ont dû y être faits au xiv° et au xv° siècle, surtout quand les verriers furent parvenus à fabriquer des plaques de verre d'une grande pureté, capables de simuler jusqu'à un certain point le cristal de roche. On sait en quoi consistent les procédés employés pour la fabrication des verres dits églomisés, que l'on ferait mieux d'appeler peintures sous verre. Il y a deux procédés différents, l'un plus ancien que l'autre. Dans le premier, on applique au revers de la plaque de verre une mince feuille d'or qu'on y fait adhérer à l'aide d'une gomme ou d'une résine, et, au moyen d'une pointe, on dessine, ou, pour mieux dire, on grave son sujet : la feuille d'or se trouve ainsi enlevée dans les contours et dans les ombres ; des vernis diversement colorés appliqués sous les visages, les vêtements, etc., permettent d'obtenir par transparence la polychromie : on a de la sorte un tableau dont les parties claires sont exprimées au moyen de la feuille d'or et dont les parties foncées sont plus ou moins colorées, suivant que les tailles de la gravure sont plus ou moins serrées. Tel est, à quelques détails de fabrication près, qu'il n'est possible d'expliquer qu'en face des originaux, le procédé employé au xiv° et dans la première moitié du xv° siècle. Au xv° siècle, et surtout au xvi°, des artistes de premier ordre ont perfectionné le verre églomisé et ont fabriqué ainsi de véritables tableaux de la plus exquise finesse, ayant tout l'éclat des plus beaux émaux peints. Mais, à cette époque, le procédé employé n'est plus la gravure : on fait, au revers de la plaque de verre et plus souvent de cristal, une véritable gouache où l'or joue toujours un grand rôle, mais où les vêtements et les fonds surtout sont animés par des paillons diversement colorés. Ce qui me fait penser que beaucoup des verres églomisés que nous possédons ont dû être fabriqués à Venise, c'est qu'une bonne moitié des objets de ce genre sont conçus dans le style du nord de l'Italie ; au surplus, il est bien difficile de supposer que les verriers de Murano ne se sont pas essayés dans un genre où le verre jouait un rôle si important.

Étudier successivement toutes les mosaïques qui décorent la basi-

lique de Saint-Marc, ce serait en quelque sorte faire l'histoire de cet art à Venise; car on pense bien qu'un monument de ce genre a vu, par la suite des temps, sa décoration en grande partie modifiée. Je ne remonterai pas si haut que l'origine de Saint-Marc, et je n'ai pas à décrire ses anciennes peintures en mosaïque de style tout byzantin. Il me suffira de rappeler qu'à partir de 1258 tout maître mosaïste employé par les procurateurs de Saint-Marc dut avoir deux élèves, et que ces élèves devaient, dans des concours, fournir la preuve de leur savoir en exécutant soit un tableau détaché, soit un sujet sur l'une des parois de la basilique.

C'est à partir du premier quart du xve siècle, après les deux incendies de 1419 et de 1429, que l'on commença à remplacer peu à peu une grande partie des mosaïques de Saint-Marc ; l'art lui-même en reçut un grand développement qui coïncide, il est intéressant de le constater, avec la rénovation de l'art du verrier à Murano. C'est en effet, à Murano que devaient se fabriquer les innombrables cubes de verre doré ou de toutes couleurs, qui sous la main des mosaïstes, se transformaient en une décoration aussi brillante qu'harmonieuse de tons. Quelques-uns des mosaïstes de Saint-Marc ont signé leurs œuvres : nous relevons les noms d'un *Antonius* et d'un *Sylvester* en 1458; mais le plus éminent de ces artistes est Michele Giambono, qui décora la chapelle de la *Madonna dei Mascoli* d'une série de panneaux retraçant l'*Histoire de la Vierge,* panneaux dans lesquels l'entente de la composition s'allie à une correction de dessin qu'il est rare de rencontrer dans les mosaïques anciennes, où l'on cherche, et avec raison, plutôt à produire un effet d'ensemble, qu'à briller par les qualités qui semblent réservées à la véritable peinture. Giambono fait vivre ses personnages au milieu d'édifices de style vénitien et ses compositions ont pour nous le double intérêt de nous montrer l'état de son art au milieu du xve siècle, et de nous initier à mille détails de la vie de Venise.

Si les registres des procurateurs de Saint-Marc nous font connaître un assez grand nombre de noms de mosaïstes, d'un Pietro, d'un Marco, d'un Alvise, contemporain de Giambono, ce n'est véritablement qu'à

partir du commencement du xvi^e siècle que l'on pourrait écrire, sans lacunes, l'histoire des artistes qui ont recouvert d'or les murs de la Basilique. Nous trouvons d'abord, en 1507, Vicenzo Sebastiani et le prêtre Grisogono et enfin, en 1517, Marco Luciano Rizzo et Vicenzo Bianchini, qui tous deux ont signé deux figures d'anges. C'est Rizzo, qui, de concert avec le prêtre Alberto Zio, fut chargé d'exécuter la charmante décoration de la voûte de la sacristie, mosaïque qui ne vise pas au grandiose comme celles de l'église, mais qui, pour la richesse et l'éclat, peut soutenir la comparaison avec les plus belles décorations peintes. S'il est vrai que le Titien ait fourni une partie des modèles, on peut dire qu'il n'a pas été trahi par ses interprétateurs, parmi lesquels il faut aussi ranger Francesco Zuccato, dont le père lui avait, dans son enfance, donné des leçons.

C'est aux deux frères Zuccati, Francesco et Valerio, que l'on doit une grande partie des mosaïques refaites au xvi^e siècle, qui se trouvent dans l'atrium et dans l'intérieur de Saint-Marc. Francesco avait un avantage sur la plupart de ses confrères, c'est qu'il exécutait presque toujours lui-même ses cartons, et que par conséquent ils étaient plus propres que les cartons dessinés par des peintres à être exécutés en mosaïque ; connaissant toutes les ressources de son art, il lui demandait tout ce que celui-ci peut donner, mais seulement ce qu'il peut donner. Cet avantage réel ne fut peut-être pas étranger à la haine que lui vouèrent un de ses élèves, Bartolomeo Bozza, et les deux frères Vicenzo et Domenico Bianchini. On connaît la contestation qui a rendu célèbres les Zuccati : leurs concurrents les accusèrent d'exécuter certaines parties de leurs mosaïques au moyen de la peinture. Le fait fut du reste prouvé et, en dépit des efforts du Titien, les Zuccati durent refaire une partie des mosaïques à leurs frais.

C'est à ce jaloux de Vicenzo Bianchini que l'on doit le grand *Arbre de Jessé*, exécuté à l'intérieur de Saint-Marc. Ce mosaïste qui n'était pas du reste sans défauts, car lui aussi se servait de peinture et avait dû faire un assez long séjour hors des États de Venise, étant sous le coup d'une poursuite pour fabrication de fausse monnaie, a surtout travaillé d'après les cartons de Sansovino, de Salviati et de

Domenico Tintoretto; Bartolomeo Bozza est dans le même cas. Il ne faut donc pas chercher dans leurs compositions de l'originalité ; ils n'ont fait que traduire en mosaïque les dessins exécutées par des peintres. Il en est de même, à plus forte raison, des mosaïstes qui au XVIIe siècle et au XVIIIe, ont décoré l'extérieur de Saint-Marc. Si en 1610 les procurateurs décidèrent qu'aucune mosaïque ne serait refaite sans qu'on eût fait de l'ancienne décoration un dessin fidèle, afin que l'artiste chargé de ce travail pût s'inspirer de l'ancien modèle, il n'en est pas moins vrai que, dans la plupart des cas, cette prescription fut lettre morte. Les seuls éléments conservés furent les inscriptions ; quant aux compositions, nul doute que les artistes n'aient pensé bien faire en les modernisant. Quoi qu'il en soit, si leurs tableaux ne sont pas conformes aux lois que les Byzantins avaient tracées et que les artistes du Moyen-Age avaient fidèlement adoptées, si leurs compositions confuses et souvent emphatiques ne produisent pas l'impression des anciennes mosaïques, si ce sont plutôt des peintures exécutées par un procédé imparfait et impuissant à rendre toutes les finesses du pinceau, ils n'en restent pas moins, au point de vue de la décoration, des maîtres de premier ordre. Là comme partout, les Vénitiens se sont montrés des décorateurs de génie et nul, en contemplant la façade de Saint-Marc, ne songerait à leur faire un reproche d'avoir donné à leurs personnages des attitudes un peu théâtrales ; ils ont su introduire dans l'architecture une décoration polychrome qui ne pourrait être séparée des édifices du style de Saint-Marc, sous peine d'en faire des constructions froides et sans grandeur véritable.

L'émail, sous l'aspect qu'il revêt à Venise, ne saurait être séparé de l'étude de la verrerie. Je n'ai pas à m'occuper ici de l'émail à ses origines, ni de la décoration de la Pala d'Oro; si lors de son remaniement, au XIVe siècle, ce monument put fournir aux orfèvres vénitiens l'occasion de faire des émaux imités de ceux que fabriquaient les Byzantins, il n'y a qu'à enregistrer le fait sans vouloir en tirer des conséquences. Je ne connais aucune pièce détachée, dans ce genre, dont on puisse faire honneur à un artiste vénitien. J'en dirai autant

des émaux champlevés : tous ceux qu'on a voulu attribuer, dans ces derniers temps, à Venise sont incontestablement français. Ce n'est qu'avec l'emploi des émaux translucides sur relief que nous constatons réellement l'application de l'émail à la décoration de monuments d'orfèvrerie vénitienne. L'un des reliquaires conservés au trésor de la basilique de Saint-Marc, le reliquaire du bras de saint Georges [1], est un bel échantillon de l'orfèvrerie vénitienne au commencement du xve siècle ; une grande partie de sa décoration est composée de plaques d'émaux translucides représentant des saints. Bien que cette belle pièce ait été profondément remaniée plusieurs fois, on peut parfaitement constater, d'après elle, qu'à Venise les émaux translucides diffèrent peu comme technique et comme emploi des émaux fabriqués ailleurs en Italie à la même époque. Il existe aussi un certain nombre de croix du xve siècle, plus ou moins richement décorées d'émail, qui pourraient bien avoir une origine vénitienne, mais, en somme, il n'y a là rien de nouveau ou de digne de remarque. Ce n'est qu'en plein xve siècle que les Vénitiens et très vraisemblablement les verriers de Murano furent amenés à traiter l'émail d'une tout autre façon, à faire des émaux peints.

J'ai déjà cité les recherches de M. L. Courajod sur les émaux peints fabriqués par Filarete et sur ses relations avec le verrier Beroviero [2]. Ces recherches ont prouvé que, dès 1465, les Italiens savaient peindre en émail, non pas suivant les méthodes adoptées au xvie siècle par les Limousins, mais exactement comme on peignait sur verre avec des couleurs vitrifiables, procédé que les Italiens ont toujours soigneusement conservé. Si je ne suis pas fort disposé à admettre *à priori* que les Limousins ont copié les Italiens, je crois que l'opinion émise par M. Courajod, qui donne pour origine aux émaux peints italiens les fours des verriers de Murano, est des plus vraisemblables et que c'est bien là que cette industrie a pris naissance. Deux pièces d'orfèvrerie du xve siècle, de style absolument vénitien, nous montrent l'emploi des émaux peints dans des proportions assez considérables pour permettre

[1]. Publié par Pasini : *Tesoro di San Marco*, pl. XXX et XXXI.
[2]. *Quelques sculptures en bronze de Filarete*. (*Gazette archéologique*, années 1885-1886.)

d'en étudier la technique : toutes deux sont des monstrances, composées d'un cylindre de cristal, posé verticalement sur un pied d'orfèvrerie et surmonté d'une coupole également en métal : l'une fait partie de la collection de M. F. Spitzer ; l'autre, du Musée de l'Ermitage, à Saint-Pétersbourg, où elle est entrée avec la collection Basilewsky.

La première est munie d'un pied à six lobes, et sur chacun des lobes est rapportée une plaque de cuivre recouverte d'émail bleu lapis, légèrement cendré ; c'est sur ce fond bleu que l'on a exécuté la peinture en camaïeu d'or ; les six saints ou saintes qui y sont représentés sont tous exécutés par ce procédé, dont le célèbre portrait du peintre Jehan Foucquet, conservé au Louvre, peut donner une idée fort juste. D'autres plaques détachées d'une croix italienne, acquises depuis peu par le Musée de Cluny et par le Louvre, sont absolument fabriquées de la même manière ; et là les légendes en italien ne peuvent laisser douter un instant de la provenance. Quant à la monstrance de la collection Basilewsky, bien qu'elle ait été attribuée à l'art français, je crois devoir, avec M. Courajod, la restituer à l'Italie. J'emprunte à l'excellent catalogue rédigé par M. Darcel la description de ce précieux monument[1] :

« Monstrance circulaire portée par l'intermédiaire d'une tige interrompue par un nœud sur un pied polylobé, surmontée par un dôme que surmonte une croix. Deux colonnes torses relient la corniche du dôme avec la plate-forme de la monstrance.

« Pied formé par l'élargissement d'une tige à huit faces séparées par des filets saillants qui, en se réunissant sur le bord, dessinent un feston à trois dents. Le tout porte sur une galerie formée d'un quadrillé à jour surmonté de créneaux et reposant sur un tore aplati. Chaque face, entièrement recouverte d'émail bleu noir, représente en grisaille un évangéliste alternant avec un père de l'Église, assis et écrivant, accompagnés de rinceaux et de feuillages allongés.

« Le nœud est formé de huit arcades en accolades ; sous chaque arcade, dont le fond d'émail bleu est semé de fleurons blancs, est placée une statuette représentant : la Vierge portant l'Enfant Jésus,

1. *Catalogue de la Collection Basilewsky*, p. 120, n° 305, pl. XXXIX.

Sainte Barbe, Saint Paul, une Sainte, l'*Ecce homo*, Saint Jérôme, une Sainte portant une tour.

« Au-dessus du nœud naît une tige à huit faces émaillées de bleu, à ornements feuillagés en grisaille, s'épanouissant pour porter une galerie octogone formée d'un filet cordé au-dessus d'une série de trèfles pendants et au-dessous d'un quadrillé. De cette moulure naît une gorge circulaire portant une galerie tréflée verticale. Sur la gorge sont représentés en grisaille les sujets, séparés par un fil tors : la Cène, Jésus dans le Jardin des Olives, Jésus devant Pilate, la Flagellation, le Couronnement d'épines, le Portement de croix, la Mise en croix, la Crucifixion.

« La galerie sertit extérieurement un cylindre de cristal de roche, maintenu intérieurement par une bande festonnée... Le cylindre s'enchâsse, à sa partie supérieure, dans une seconde galerie de feuilles de vigne, au-dessus de laquelle s'épanouit une gorge peinte en grisaille des sujets suivants : l'Annonciation, la Crèche, l'Adoration des Rois, la Résurrection, l'Ascension, la Pentecôte, la Mort de la Vierge, le Couronnement de la Vierge. Au-dessus règne une galerie quadrillée octogone qui reproduit symétriquement la galerie inférieure. Deux colonnes à filets tors, encadrant des spires émaillées alternativement vert, bleu et violet, semées de rosettes d'or, réunissent les deux galeries et sont terminées par les mêmes éléments qui forment ces galeries elles-mêmes.

« Le dôme est fixé à charnière sur la monstrance... Sur chaque face du dôme, une grisaille représente un ange portant un des instruments de la Passion...

« Grisailles en émail sur argent, redessinées par enlevage se combinant avec des accessoires en or ; fond bleu foncé ; contre-émail bleu nuagé de vert et de violet. »

Un baiser de paix, conservé chez un amateur parisien, M. Ducatel, sort très probablement du même atelier que la monstrance Basilewsky ; et dans la même classe il faut encore ranger plusieurs pièces qui font partie de la donation du baron Charles Davillier[1], au Musée du Louvre ;

[1]. Nos 391 à 397 du *Catalogue*.

mais ces dernières sont d'époque un peu plus récente, car elles datent de la fin du xv^e, sinon du commencement du xvi^e siècle.

Il n'y a certainement aucune différence entre les émaux appliqués sur métal et les émaux dont on s'est servi pour recouvrir de délicates peintures la belle coupe du Musée Correr dont j'ai parlé plus haut. J'imagine même que c'est la vaisselle de verre émaillé qui a donné aux Vénitiens l'idée de recouvrir d'émail une substance moins fragile et que c'est de la sorte qu'ils ont été amenés à faire ces belles pièces de cuivre émaillé dont nombre de collections montrent des échantillons : aiguières, bassins, bouteilles, coupes, vases, burettes d'autel ont été par eux martelés, ornés de godrons, puis recouverts entièrement, aussi bien à l'intérieur qu'à l'extérieur, d'une couche d'émail bleu lapis, blanc, vert ou rouge, dont des étoiles ou de délicates fleurs de lis d'or sont venues rehausser l'éclat. On peut voir au Louvre, et dans beaucoup de collections, notamment au Musée Correr, de nombreux échantillons de cette belle industrie, bien vénitienne de style et de goût. Aux pièces de vaisselle ne s'est point borné ce genre d'émaillerie : on trouve à la Bibliothèque de Ravenne une crosse et un bâton de crosse fabriqués de cette façon ; on peut même relever sur cette pièce un curieux détail de technique : le cylindre de cuivre qui compose le bâton a été recouvert de fils de cuivre enroulés, par-dessus lesquels a été appliqué l'émail. Les baisers de paix dont la monture est ainsi formée ne sont pas rares, et le Musée du Louvre possède une jolie pièce de ce genre que surmonte un fleuron doré et émaillé exactement comme les verres vénitiens du xv^e siècle.

Une pièce de la collection de M. le baron Gustave de Rothschild, un ciboire, fabriqué comme les pièces de vaisselle, porte sur son pied l'inscription : *D*(omi)*n*(u)s *Bernardinus de Carmellis plebanus fecit fieri de anno MCCCCCII* [1]. On en a conclu que ces émaux dataient de la fin du xv^e siècle ou des premières années du xvi^e. Un coffret possédé par M. Ed. Bonnaffé nous offre, à côté de la décoration habituelle à ces sortes d'objets, de ce pointillé ou de ce semis d'étoiles d'or que l'on observe sur toutes les pièces, deux profils

1. Labarte, *Histoire des Arts industriels*, 2^e édit., t. III, p. 231.

d'homme et de femme peints sur l'émail ; et les costumes de ces personnages nous forcent à vieillir plus qu'on ne l'a fait jusqu'ici toute cette série de monuments bien digne d'être imitée. Ce sont des objets qui ont dû être exportés en grand nombre, si l'on en juge par les nationalités très diverses des armoiries qu'on y remarque ; ce sont en tout cas des chefs-d'œuvre d'élégante simplicité. Si les émailleurs vénitiens ne sont point parvenus à faire une aussi belle vaisselle que les Limousins du xvi° siècle, ils ont du moins le mérite de les avoir précédés de beaucoup. Rien ne prouve du reste qu'ils aient dédaigné les œuvres de leurs rivaux : les émaux limousins du xvi° siècle ne sont pas rares en Italie, et le Musée Correr lui-même, peu riche pourtant sous ce rapport, peut montrer (gravée p. 211) une superbe plaque signée de Léonard Limosin, tout à fait propre à faire connaître aux Vénitiens l'art français de la Renaissance.

CHAPITRE V

LE BOIS, L'IVOIRE, LE CUIR

Le devant d'autel de Murano. — Les cadres des peintures vénitiennes. — La *tarsia* et la *certosina*. — Les religieux de Monte-Oliveto. — Les meubles vénitiens. — Les *cassoni*. — Les plafonds du Palais ducal et de l'Académie des Beaux-Arts. — Les coffrets en os. — Les selles. — Les tentures de cuir doré. — Les cuirs repoussés et ciselés. — La reliure vénitienne.

ES *casselleri* et les *cofaneri*, les fabricants de meubles et de coffres vénitiens, ont formé, dès une époque ancienne, une corporation importante; mais on pense bien qu'aucun des travaux sortis de leurs mains dans les premiers siècles du Moyen-Age n'est parvenu jusqu'à nous. Il faut descendre jusqu'au XIVe siècle pour rencontrer quelques rares monuments qui nous permettent toutefois de constater que Venise n'est pas restée en arrière des autres villes d'Italie dans l'art de travailler le bois, de l'incruster, de le sculpter ou de le peindre. Dans l'église de Sainte-Marie et Saint-Donat de Murano se trouve un devant d'autel en bois sculpté et peint, daté de 1310 : saint Donat y est représenté accompagné de deux donateurs, Donato Memmo, podestat de Murano, et sa femme[1]. Pour une époque plus avancée du XIVe siècle, on relève, sur deux tableaux conservés, l'un à l'Académie des Beaux-Arts de Venise, l'autre au dôme de Vicence, le nom d'un sculpteur, Zanin (*Çaninus*), dont le nom figure à la fin du XIVe siècle dans le registre matricule de sa corporation : *Zanin intajador a San Zanepolo*[2]. Enfin, au Musée Correr, on peut voir un devant d'autel en bois sculpté et peint sur lequel on peut lire les signatures des deux artistes, un peintre et un sculpteur, à la collaboration desquels est due cette œuvre d'art : *Bartholomeus magistri Pauli pinxit; Chatarinus filius*

[1]. Urbani de Gheltof, ouvr. cité, p. 94, 95.
[2]. *Ibid.*, p. 96.

magistri Andree incixit hoc opus[1]. Ces sculptures appartiennent à la fin du xiv^e siècle ; elles proviennent de l'église du couvent du *Corpus Domini*, élevée en 1393 et 1394. Sous treize niches de style gothique, celle du centre étant plus grande, sont représentées, au moyen de groupes de haut-relief, des scènes tirées de l'Ancien et du Nouveau Testament. A l'Académie des Beaux-Arts de Venise se trouve un cadre sculpté par le même Catarino ; et Cicogna, dans ses *Iscrizioni Venete*[2], nous apprend qu'à Verrucchio, en Toscane, se trouvait un *Christ* dont les sculptures sont dues au même artiste, tandis que la peinture est l'œuvre d'un autre Vénitien : *MCCCCIIII Nicholaus Paradixi, miles de Veneciis, pinxit et Chatarinus Sancti Luce* (c'est-à-dire habitant la paroisse Saint-Luc, à Venise) *incixit*. Ces quelques remarques suffiront pour prouver que les Vénitiens n'avaient besoin du secours d'aucun artiste étranger pour décorer leurs peintures de ces beaux cadres d'aspect monumental qui entourent tant de tableaux de l'école de Murano, cadres qui rappellent beaucoup les décorations en bois usitées à la même époque en Allemagne ou en Flandre. Là, comme dans tous les arts vénitiens, on rencontre à l'origine ces influences septentrionales sur lesquelles on ne saurait trop insister si l'on veut s'expliquer la persistance, si sensible à Venise, de certaines formes, de certains profils abandonnés de bonne heure au xv^e siècle dans le reste de la Péninsule.

Je n'ai pas à m'occuper ici de l'influence que des statues, telles que le *Saint Jean* en bois sculpté par Donatello pour l'église de Santa Maria Gloriosa de' Frari, purent exercer sur les artistes de Venise. Je n'ai pas à faire l'histoire de la grande sculpture vénitienne et cette influence dut être à peu près nulle sur les artisans plus modestes chargés de la confection des meubles destinés à orner les palais de Venise. Précisément dans l'église dont je viens de parler, on peut voir des sculptures sur bois de style absolument gothique, arcatures finement découpées à jour, surmontées de rosaces d'un dessin compliqué ; et, pas plus qu'aucune autre ville d'Italie, Venise n'échappa à l'influence

[1]. Lazari, *Notizia*, p. 163, n° 862.
[2]. T. III, p. 89 ; cité par Urbani de Gheltof, p. 98.

des artistes qui semblent s'être chargés au xve et au xvie siècle de décorer toutes les églises de travaux délicats en *tarsia* et en *certosina*; et l'on sait que la plupart de ces décorateurs appartiennent au nord de l'Italie.

Il existe une certaine différence entre la *tarsia* et la *certosina*. L'une et l'autre sont des incrustations exécutées au moyen de fragments de bois de diverses couleurs, mais donnent des résultats assez dissemblables. Dans la *tarsia* on cherche à représenter, au moyen d'une véritable mosaïque composée de plaques de bois de différentes dimensions, taillées suivant un modèle, un carton, des scènes comportant de nombreux personnages ou des perspectives très compliquées. Souvent aussi le peintre vient aider à la fabrication de ces trompe-l'œil par l'application de rehauts d'or ou de couleur. La *certosina*, au contraire, ne demande, pour être suffisamment bien exécutée, que beaucoup de soin et une éducation artistique rudimentaire; car il ne s'agit que de reproduire, au moyen de cubes ou de lamelles de bois, d'os, de corne ou d'étain, des dessins géométriques. Le travail peut même être simplifié et devenir presque mécanique : la même rosace, le même motif étant toujours composés des mêmes éléments symétriquement disposés, ou

PROJET DE DÉCORATION EN BOIS OU EN STUC PAR ALESSANDRO VITTORIA.
(Collection Guggenheim, à Venise.)

DÉVIDOIR VÉNITIEN.
XVIIIe SIÈCLE.
(Musée Correr.)

réunis ensemble, en les faisant adhérer au moyen de la colle, de minces règles de bois ou d'os, disposées dans un ordre déterminé. On obtient ainsi une masse ligneuse, dont toutes les sections reproduisent le même dessin. On conçoit dès lors que cette masse divisée en tranches très minces peut fournir un nombre très considérable de plaques de mosaïques de bois que l'on n'a plus qu'à appliquer sur la surface à décorer. C'est un travail très analogue à celui auxquels se livrent les verriers pour confectionner les verres dits *millefiori,* travail délicat mais qui ne réclame pas des connaissances artistiques bien profondes. Abstraction faite du mérite artistique, la *tarsia* et la *certosina* peuvent être mises en parallèle avec la mosaïque de Florence et la mosaïque composée de cubes de pierre ou de verre. L'une exprime le dessin par grandes masses, l'autre par la juxtaposition d'éléments minuscules. Inutile de dire que ces deux systèmes d'incrustation du bois ont été usités dans toute l'Italie. Si ce sont surtout des artistes du nord qui ont appliqué ce genre de décoration au mobilier et surtout au mobilier des églises, il est bon d'ajouter que les religieux de Monte-Oliveto ont puissamment contribué, au xve et au xvie siècle, à en répandre le goût.

Parmi les représentants de cet ordre qui ont travaillé à Venise, il convient de citer en première ligne Fra Sebastiano da Rovigno (né en 1420). Sansovino lui attribue les stalles incrustées du chœur de l'église de Sant' Elena, aujourd'hui disparues, et, dans le même passage, il mentionne les armoires de la sacristie de la même église, décorées par Fra Sebastiano et un autre religieux, Fra Giovanni de Vérone [1]. Ce Fra Sebastiano da Rovigno aurait même fondé dans l'île de Sant' Elena une sorte d'école où se seraient formés sous sa direc-

1. Urbani de Gheltof, p. 109.

tion de nombreux élèves[1]. Beaucoup d'autres artistes du même genre travaillaient du reste en même temps que lui à Venise. Francesco et Marco di Gianpietro de Vicence exécutaient, de 1455 à 1464, les stalles de San Zaccaria, dont les fins découpages se détachent sur un fond recouvert de parchemin peint en bleu; en 1468, Marco de Vicence terminait le chœur des Frari, œuvre encore à moitié gothique, décorée de sculptures de style tout à fait vénitien; en 1488, le même artiste travaillait au chœur de San Stefano, commencé en 1481, par Leonardo Scalamanzo; en 1486, un Florentin, Tommaso Astore, ornait de marqueteries des armoires de la sacristie de Saint-Marc, auxquelles, au commencement du xvi^e siècle, devaient encore travailler Antonio et Paolo de Mantoue[2], puis plus

PROJET POUR UN COFFRE PAR ALESSANDRO VITTORIA.
(Collection Guggenheim, à Venise.)

1. R. Erculei, *Catalogo delle opere antiche d'intaglio e intarsio in legno esposte nel 1885 a Roma*, p. 39.
2. Urbani de Gheltof, ouvr. cité, p. 113.

tard Bernardino Ferrante de Bergame et enfin Fra Vicenzo de Vérone, dont le travail fut, en 1524, jugé insuffisant par les procurateurs de Saint-Marc, et Fra Pietro de Padoue [1]. Mais ce ne sont là que quelques noms : bien d'autres artistes, qui nous sont connus par des documents, ont élevé ou décoré de ces somptueux ouvrages de bois qui n'existent plus aujourd'hui ou qui, déplacés, sont méconnus. N'oublions pas toutefois de mentionner parmi ces décorateurs Jean d'Allemagne, *Zuan tedesco intajador*, auquel les procurateurs de Saint-Marc commandèrent deux chandeliers de bois, et qui, en 1485, désigna pour son exécuteur testamentaire un autre Allemand, un peintre, Jean d'Allemagne, dans lequel il faut peut-être reconnaître le collaborateur d'Antonio Vivarini de Murano [2].

BOÎTE DE MIROIR.
Ivoire français du XIVᵉ siècle. — (Musée Correr.)

On ne peut citer, pour la fin du XVᵉ siècle, ni même pour le XVIᵉ siècle, un grand nombre de meubles dont l'origine vénitienne soit incontestable. L'un des seuls qui existent est la chaire qui passe, au trésor de Saint-Marc, où elle est conservée, pour avoir servi aux doges. Si cette tradition n'est pas fort respectable, le meuble n'en est pas moins une œuvre de sculpture des plus délicates. Sur les côtés sont figurés des rinceaux et des vases de fleurs, et sur le haut dossier, flanqué de deux pilastres aux profils élégants, on aperçoit, de chaque côté d'un vase, deux anges musiciens. La sculpture est charmante de modelé et de finesse, et l'artiste a caressé le bois de noyer, au grain serré, dont est fait ce meuble, avec autant d'amour qu'un marbre. Un entablement et un fronton surbaissé, décoré du lion de Saint-Marc,

1. Urbani de Gheltof, ouvr. cité, p. 114, 115.
2. *Ibid.*, p. 112, 113.

COFFRET DE MARIAGE EN OS,
décoré d'incrustations de bois. Fin du xiv^e ou commencement du xv^e siècle. — (Musée Correr.)

terminent cette chaire sans pareille, qui n'a son égale que dans les belles boiseries françaises de la Renaissance. Des fauteuils pliants, en X, dont des échantillons se rencontrent dans toutes les collections, sont des spécimens intéressants qui nous font voir la *certosina* appliquée à la décoration du mobilier civil ; mais aucun de ces sièges ne constitue, à proprement parler, une œuvre d'art.

D'un mérite très supérieur sont beaucoup de grands coffres, de *cassoni*, en bois sculpté, dont il ne reste plus guère d'échantillons à Venise même, mais dont beaucoup de Musées offrent de très beaux exemples. Au Louvre même, si pauvre en meubles du xvie siècle, on en voit un qui provient de la donation du baron Charles Davillier[1]. Comme tous ces coffres, destinés à renfermer le trousseau d'une nouvelle mariée, il affecte la forme d'un sarcophage porté sur des pieds en griffes de lion ; il est décoré de figures de génies soutenant des festons, de mascarons, de triglyphes et d'armoiries. Il est de bois de noyer et il est à croire qu'autrefois des dorures en rehaussaient les reliefs. Quant à l'usage de ces meubles, il est suffisamment attesté par les inscriptions que portent quelques-uns d'entre eux. A l'Exposition rétrospective de Rome de 1885, on pouvait lire sur l'un de ces coffres ces mots bien significatifs : QUE . NUPTA . AD . CARUM . TULIT . MARITUM[2].

Ce que nous savons du mobilier vénitien de la Renaissance se réduit donc à peu de chose : quelques tableaux toutefois, par exemple l'une des peintures de Carpaccio, à la Scuola di San Giorgio, peuvent nous aider à combler certaines lacunes. On y voit saint Jérôme travaillant dans une grande salle qui lui sert à la fois de cabinet et de chapelle. Le saint est assis sur un banc recouvert d'étoffe, devant une table également tapissée, soutenue par des pieds de fer ouvragé ; il n'y a là rien de confortable. Le prie-Dieu, recouvert de velours rouge, bordé de clous dorés, est accompagné d'un fauteuil d'une forme bizarre que, depuis quelques années, les fabricants de meubles vénitiens se sont mis à copier. Le siège, porté par cinq pieds, aux accoudoirs surmontés

1. N° 568 du *Catalogue de la Donation Davillier*.
2. R. Erculei, ouvr. cité, p. 176, n° 12. Ce coffre a été vendu, à Paris, il y a trois ans, et fait sans doute maintenant partie d'une collection parisienne.

SELLE EN OS SCULPTÉ.
Fin du xiv^e ou commencement du xv^e siècle. — (Collection de M. le marquis Gian Giacomo Trivulzio, à Milan.)

de boules, à dossier renversé, est complètement recouvert de velours; mais c'est en somme une charpente nullement rembourrée, dont aucun coussin ne vient arrondir les angles; à mon avis, la Renaissance nous offre des modèles sinon aussi originaux, du moins plus acceptables de forme. D'autant que si le galbe de ce fauteuil est bizarre, il n'a rien de particulièrement gracieux.

Dès la fin du xvie siècle, l'art du bois est à Venise en pleine décadence. Les travaux du Flamand Albert de Brule, assisté d'ouvriers de Bassano et de Plaisance, dans le chœur de San Giorgio Maggiore, ne sont pas des œuvres très recommandables ; ces artistes auraient été plus propres à décorer des galères de grandes sculptures, dans lesquelles la finesse serait un défaut, qu'à ciseler des stalles ou des bas-reliefs de médiocre proportion. En face des sculptures exécutées au xviiie siècle par Giovanni Marchiori, pour la grande salle de la Scuola di San Rocco, ou des productions d'Andrea Brustolon, il n'y a qu'à se voiler la face. C'est le dernier mot de l'habileté technique mise au service d'un mauvais goût achevé.

Une série de sculptures sur bois, celles-là toutes décoratives, mérite de nous arrêter un instant; ce sont les plafonds dans la composition desquels les Vénitiens, depuis le xve siècle, ont excellé. Beaucoup de ces sculptures ont aujourd'hui disparu, mais cependant il en reste assez pour pouvoir se faire une idée exacte de cette somptueuse décoration dans laquelle l'or et la peinture jouaient un si grand rôle. Il existe dans les appartements du doge, au Palais ducal, deux chambres ornées de leurs plafonds caissonnés qui furent exécutés de 1504 à 1506, par Biagio et Piero de Faenza [1]. Il est impossible de se faire une idée de la finesse d'exécution apportée dans la sculpture des rosaces et des palmettes, de style tout lombardesque, qui remplissent chaque compartiment; on dirait vraiment que ces sculptures rehaussées d'or ont été exécutées en cire et non en bois; on y sent le travail de l'ébauchoir plutôt que celui de la gouge, tant l'instrument a été manié avec souplesse. Les plafonds en bois de l'Académie des Beaux-Arts de Venise,

1. Urbani de Gheltof, ouvr. cité, p. 119.

qui occupe les bâtiments de l'ancienne Scuola della Carità, datent à peu près de la même époque, de la fin du xv° siècle ou du commencement du xvi° siècle. L'un d'eux est décoré de séraphins, têtes d'anges entourées de quatre paires d'ailes; et dans ces huit ailes, suivant une tradition, il faudrait reconnaître une allusion au nom de celui qui commanda ces sculptures, un certain Ottali. L'autre est orné de rosaces

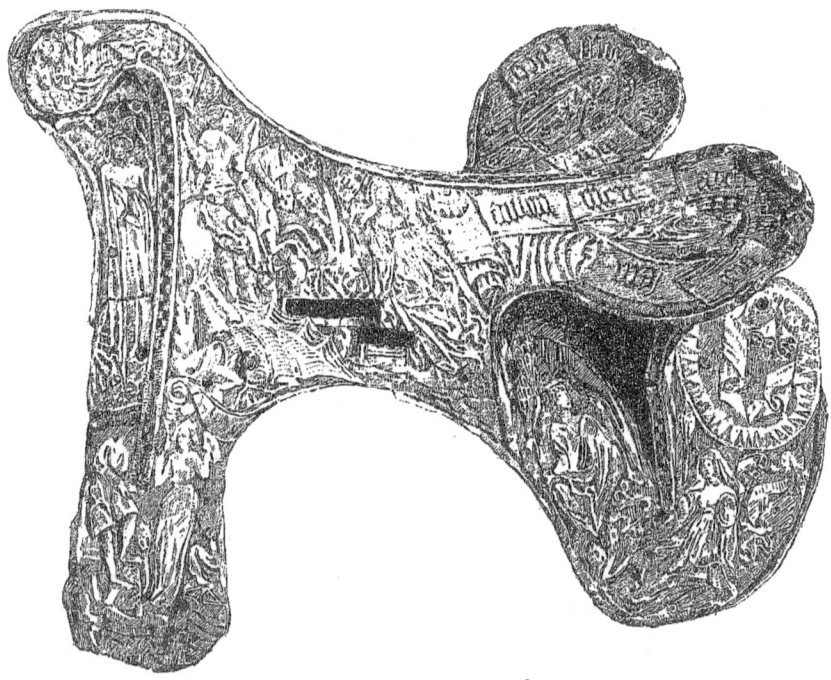

SELLE EN OS DU XV^e SIÈCLE.
(Musée National de Florence.)

d'or, de dauphins et de rinceaux se détachant sur un fond peint en bleu d'azur. Aux quatre angles sont sculptés, dans des médaillons circulaires, les quatre Évangélistes. Chacun d'eux est assis sur un siège pliant ou sur une chaire à haut dossier, devant un pupitre et une armoire contenant des livres. Ces figures ne valent pas, à beaucoup près, les motifs purement décoratifs; elles sont exécutées par des artistes qui ne connaissaient guère l'art de modeler le corps humain; de plus, les Évangélistes, assis et représentés à plat, sur un plafond,

ne sauraient guère convenir à une décoration où notre œil demande toujours que les lois de la perspective soient respectées. A la Scuola di San Giorgio on retrouve encore une œuvre de même style, mais d'une exécution bien supérieure, à caissons rectangulaires ou polylobés chargés de palmettes ou de rosaces. Il y aurait là une foule de modèles à copier et à méditer. N'oublions pas non plus les plafonds du Palais des doges : toutes les boiseries qui en encadrent les admirables peintures sont des chefs-d'œuvre en leur genre ; ces gigantesques poutres sculptées, ornées de feuillages et de bandelettes, ont été composées par des ornemanistes de la valeur de Palladio, Alessandro Vittoria, Daniele Barbaro et Serlio. On est un peu gêné en face de ces travaux pour dire un mot de ces Vénitiens dégénérés qui, au xviiie siècle, employaient leur talent de composition et d'exécution à sculpter des dévidoirs plus ou moins artistiques, tel que celui que possède le Musée Correr. Une telle comparaison ne serait pas du reste bien légitime, mais n'est-il pas vraisemblable que les hommes de la Renaissance auraient trouvé, pour un meuble de ce genre, une autre décoration que cette accumulation de personnages dont les fabricants de râpes à tabac et autres industriels se sont plu à décorer leur marchandise ?

Si l'ivoire a eu à Venise, comme dans toute l'Italie du reste, des destinées moins brillantes qu'en France, si l'on n'a point fabriqué dans la ville des lagunes au xive et au xve siècle ces mille riens où nos artistes ont dépensé tant d'art et de talent, ce n'est pas à dire pour cela que les Vénitiens n'aient point créé en ce genre quelques œuvres originales. Tandis que les Français et les Allemands employaient de préférence l'ivoire et s'en servaient pour fabriquer des statuettes, des diptyques, des triptyques, des coffrets ou des boîtes de miroir, les Italiens employaient surtout l'os, ce qui semblerait indiquer qu'ils désiraient produire des objets peu coûteux. On ne saurait expliquer autrement cette rareté des travaux en ivoire dans l'Italie du Moyen-Age, car aussi bien que leurs voisins, plus que leurs voisins même, les Italiens étaient, grâce à leurs relations commerciales avec l'Orient, en situation pour se procurer facilement la matière première.

Est-ce à des artistes vénitiens qu'il faut attribuer l'exécution d'une foule de coffrets composés de plaques d'os sculpté et doré appliquées sur un fond de bois décoré de frises incrustées de bois de couleur, d'un véritable travail *alla certosina* ? Oui et non ; car je pense que ces travaux ont été, au XIVe et au XVe siècle, exécutés partout en Italie, aussi bien à Venise qu'à Milan, à Florence qu'à Rome.

COURTISANE VÉNITIENNE.
Ivoire du XVIe siècle.
(Musée Correr.)

On possède encore aujourd'hui des échantillons très remarquables et de très grandes dimensions de ce genre de sculpture. Il me suffira de citer le grand retable exécuté pour le duc Jean de Berry, qui de l'église de Poissy est entré au Musée du Louvre, et le retable de la Chartreuse de Pavie, exécuté par le Florentin Bernardino degli Ubriachi. Mais ce sont là des œuvres colossales qui ont certainement réclamé plusieurs années de travail ; il en existe de plus modestes et on peut voir de belles pièces de ce genre au Musée de Cluny ou au Louvre. Cette dernière collection renferme plusieurs coffrets octogones fabriqués de la même manière, surmontés de couvercles prismatiques, décorés de *certosina*. Presque tous paraissent être des coffres de mariages, car ils portent des écussons doubles sur lesquels étaient autrefois peintes des armoiries. Les personnages, en bas-relief, sont sculptés sur des plaques rectangulaires, de petite dimension, juxtaposées les unes aux autres ; les fonds sont décorés d'arbres ou d'édifices d'architecture, peints et dorés, qui forment un fond polychrome sur lequel se détachent les personnages rehaussés d'or. Les sujets sont tantôt empruntés au Nouveau Testament, tantôt à des romans ou à l'antiquité classique ; enfin, ce qui est à remarquer, c'est que les mêmes sujets, traités d'une façon absolument identique, se retrouvent sur beaucoup de monuments du même genre ; ces os sculptés sont donc des produits d'art industriel au premier chef. Le Musée Correr contient plusieurs de ces coffrets ; on trouvera ici la reproduction de l'un d'eux. Je n'oserais, je le répète,

le présenter avec certitude comme une œuvre vénitienne; il y a cependant bien des chances pour qu'on en ait fait à Venise comme partout en Italie.

A la même époque et au même courant artistique appartient toute une série de monuments beaucoup plus rares, des selles de parade en os, dont on peut voir (p. 229 et 231) deux beaux échantillons tirés de la collection du marquis Gian Giacomo Trivulzio, à Milan, et du *Museo Nazionale* de Florence. On en trouve de semblables au *Museo Civico* de Bologne et au Musée national hongrois de Pest. Les sujets qui décorent ces selles sont à peu près inexplicables. Y a-t-on voulu représenter la légende de saint Georges combattant le dragon qui va dévorer la fille du roi de Lydie, ou bien ces scènes sont-elles empruntées à quelque roman interprété par le sculpteur d'une façon inexacte? C'est là un point difficile à décider. Quoi qu'il en soit, le style des figures est italien, et si les légendes allemandes que portent ces monuments ont pu pendant quelque temps les faire considérer comme des œuvres sorties d'ateliers allemands, ce qui n'est guère soutenable, en revanche ces mêmes légendes allemandes ne doivent-elles pas nous faire songer au nord de l'Italie et peut-être à Venise? Certains détails, par exemple le vase que tient le personnage figuré sur le bas de l'arçon de la selle de la collection Trivulce, indiquent un pays dans lequel l'influence d'au delà des Alpes était puissante; et nous savons que cette influence ne s'est exercée nulle part en Italie avec autant de force qu'à Venise[1].

Les collections du Musée Correr sont peu riches en ivoires franchement vénitiens du XVIᵉ siècle. Il faut signaler cependant un joli manche de couteau ou d'éventail représentant une courtisane vénitienne, œuvre intéressante au point de vue du costume que nous font d'ailleurs connaître de nombreuses estampes, des médailles ou des médaillons en cire coloriée. Un bas-relief, dont nous donnons ici la reproduction, n'est qu'une imitation libre d'une estampe d'Augustin Carrache, et à mon avis ce Jupiter regardant Antiope endormie n'est pas supérieur, comme facture, aux ivoires flamands de la fin du

[1]. Voy. sur ces selles Romer, *Mittheilungen der K. K. Central Commission*, Vienne, 1865, p. I-VIII; L. Courajod, *Exposition rétrospective de Milan en 1874* (*Gazette des Beaux-Arts*, 1ᵉʳ avril 1875); et l'article que j'ai publié dans *l'Art*, t. XXXIV, 1883, p. 29 et suiv.

xvi° ou du commencement du xvii° siècle. L'ivoire est italien, mais je ne vois aucune raison plausible pour en faire, comme le veut Lazari[1], une œuvre d'Augustin Carrache lui-même, bien que ce dernier se soit parfois essayé dans l'art de la sculpture.

Il me faudrait encore, à propos de ces petites sculptures, parler des travaux de glyptique exécutés à Venise, au xv° et au xvi° siècle,

JUPITER ET ANTIOPE.
Bas-relief en ivoire. xvi° siècle. — (Musée Correr.)

par les graveurs en pierres dures, si nombreux dans l'Italie du Nord. Malheureusement on manque de renseignements sur ces artistes et il est impossible de distinguer leurs travaux de ceux qui furent exécutés à la même époque dans les autres parties de l'Italie. Nous connaissons Luigi et Francesco Anichini, deux Ferrarais qui travaillaient à Venise au commencement du xvi° siècle[2], mais aucune de leurs œuvres ne

1. *Notizia*, p. 150, n° 785.
2. Vasari, éd. Milanesi, t. V., p. 385. — Comme à M. Frizzoni (*Notizia d'opere di disegno*, p. 229, 230), il me semble bien que Luigi et Francesco sont deux artistes différents.

nous est parvenue avec des indications suffisantes pour qu'on en puisse établir l'attribution avec certitude. On trouvera plus loin la reproduction d'un camée de calcédoine, représentant un buste de faune, que possède le Musée Correr. C'est une œuvre du xvie siècle, mais personne ne pourrait affirmer qu'elle est vénitienne.

Des meubles et des menues sculptures destinés à la décoration intérieure il faut rapprocher les cuirs estampés, gaufrés, ciselés et peints, que les Vénitiens ont, du xve au xviie siècle, fabriqués en très grand nombre. Là encore les indications que nous possédons sur les artistes qui ont exécuté ce genre de décoration sont très vagues; il va sans dire que les travaux de ce genre ne sont presque jamais signés[1], et s'ils portent des monogrammes, des initiales, des emblèmes, des armoiries, ce sont généralement des signes qui se rapportent aux possesseurs et non aux fabricants. M. Urbani de Gheltof[2] a signalé, d'après le recueil de Gravembroch conservé au Musée Correr, des casques en cuir de fabrication vénitienne; mais je ne saurais, pour ma part, leur assigner une date aussi reculée : loin d'appartenir au xiie ou au xiiie siècle, ce sont des pièces d'armures qui remontent tout au plus à la fin du xive siècle, sinon au xve siècle. Dans cet ordre d'idées, on rencontre souvent des carquois en cuir peint et doré dont la provenance est essentiellement vénitienne : les arabesques qui les recouvrent, le lion de Saint-Marc, suffiraient à indiquer cette origine, si nous ne retrouvions les mêmes objets figurés dans tous leurs détails dans les peintures de Carpaccio. L'Arsenal de Venise notamment possède de beaux échantillons de ces pièces, en usage au xve siècle chez les troupes de la République. On a peine à croire que des travaux si somptueux et si délicats et certainement coûteux aient été mis entre les mains de simples soldats; il fallait vraiment pousser bien loin

1. Je me rappelle avoir vu dans la collection Richards, vendue à Paris, au mois de juin 1887, un joli coffret en cuir noir gravé, du xive siècle (n° 371 du Catalogue de vente), qui portait sur le dessous, tracée à la pointe, en écriture cursive, la signature : *Magister Americus de Arsago fecit*. Il existe deux bourgs du nom d'Arzago, l'un dans la province de Milan, l'autre dans la province de Bergame. Je signale cette signature parce que je crois que c'est l'une des seules qui aient été relevées jusqu'à ce jour.

2. Ouvr. cité, p. 263, 264.

ÉTUI EN CUIR REPOUSSÉ ET CISELÉ. XVIᵉ SIÈCLE.
(Musée Correr.)

l'amour de l'art et de la décoration pour sacrifier des œuvres aussi charmantes, qui aujourd'hui passeraient pour des objets de luxe.

Les lois prohibitives et souvent malencontreuses édictées par les magistrats vénitiens entravèrent sans aucun doute, quoi qu'en dise M. de Gheltof, la fabrication des tentures de cuir doré; le même fait se passa du reste pour les tapisseries, et suffit à expliquer comment deux industries qui prirent partout, au xvie siècle, un si grand essor, restèrent toujours, à Venise, par suite de lois somptuaires excessivement sévères, dans un état d'infériorité évident.

Ce n'était donc pas à Venise que l'on vendait les tentures de cuir qu'on y fabriquait. Dorées, estampées et peintes comme les cuirs exécutés en Espagne ou en Italie, elles faisaient l'objet d'une exportation assez importante : c'est ainsi que le duc de Ferrare fit venir de Venise les cuirs dorés destinés à la décoration de son palais[1]. Quant aux magistrats de la République, moins sévères quand il s'agissait de rehausser l'éclat des salles où ils délibéraient que pour ce qui touchait au luxe des particuliers, il leur arrivait de commander des tapisseries de cuir recouvertes d'un dessin diapré ou de grotesques[2]. C'est ce que firent, en 1591, les procurateurs de Saint-Marc. Il faut avouer que de semblables lois somptuaires, qui nous paraissent aujourd'hui tout à fait extraordinaires, devaient déjà paraître bien ridicules à l'époque où elles furent inventées par des êtres aux cerveaux vides ou étroits : la preuve en est qu'à des époques très rapprochées les unes des autres on était obligé de les renouveler, de les rendre plus sévères à mesure qu'elles étaient moins respectées et moins respectables. Ne nous moquons du reste pas trop des Vénitiens : chez nous, à une époque très récente, des lois semblables ont été inventées, je ne dis pas mises en pratique, car toutes ces belles inventions ont toujours échoué devant la conspiration du silence ou la risée publique. Mais que de temps ont perdu de bons esprits à vouloir empêcher les hommes de mettre un galon d'or à leur chapeau ou les femmes de porter des dentelles!

A côté de ces tentures de cuir, à Venise comme partout, au xve et

1. Urbani de Gheltof, ouvr. cité, p. 267.
2. *Ibid.*, p. 266.

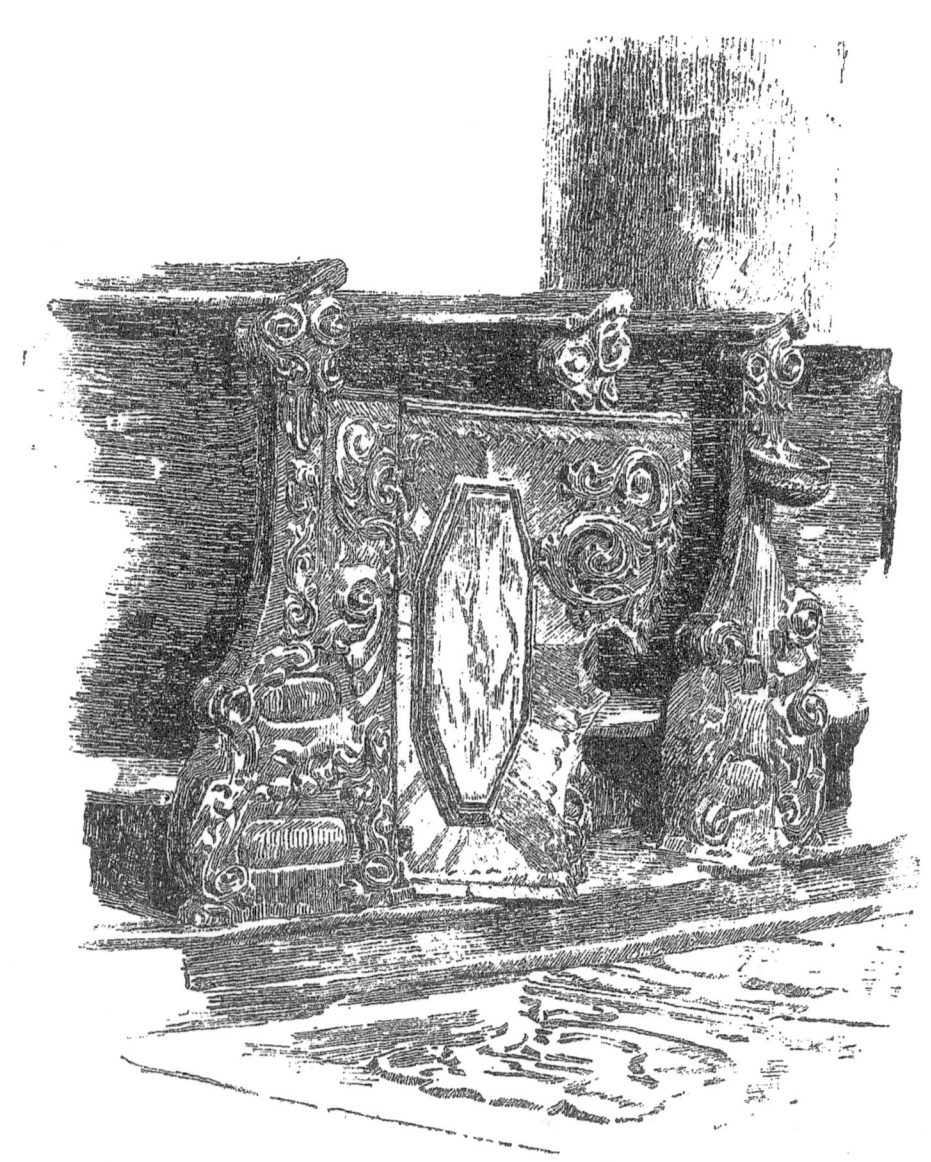

BANC D'ÉGLISE EN BOIS SCULPTÉ. XVIIIᵉ SIÈCLE.

au xvie siècle, on a fabriqué des ustensiles recouverts de cuir teint, ciselé et estampé : ce sont là des travaux de gainerie qui ne sont nullement méprisables : coffres ou coffrets, étuis de livres, boîtes d'écrivains, gaines de couteaux ou fourreaux d'épées ont été susceptibles d'être décorés de menus rinceaux, de personnages, d'armoiries exécutés avec le plus grand soin, motifs d'ornements originaux ou copiés sur des œuvres d'art d'un style plus élevé. Parfois rehaussés de peintures,

TÊTE DE FAUNE.
Camée du xvie siècle. — (Musée Correr.)

ces cuirs peuvent encore être ornés de menus rinceaux d'or, à l'image des pièces de métal damasquiné. On trouvera ici la reproduction d'une de ces boîtes tirée des collections du Musée Correr. Elle est de cuir noir et destinée sans doute à contenir quelque diplôme ou les ustensiles de quelque écrivain.

Je n'aurais rien à dire de la reliure, si les Vénitiens n'avaient, dans certains cas, habillé leurs livres d'une façon particulière. Cette mode est sans nul doute empruntée à l'Orient ; dans tous les cas, le style des ornements est purement oriental. Ces reliures, divisées en compartiments par des cordons saillants dessinés suivant des profils engendrés par des courbes et des contre-courbes que l'on retrouve dans la décoration persane ou arabe, sont généralement exécutées en cuir teint en rouge ; et sur ce cuir on a peint en or ou en couleur des arabesques ou des fleurons entrelacés que viennent souvent rehausser des incrustations de nacre. Les armoiries, le lion de Saint-Marc, que l'on rencontre sur la plupart de ces reliures, suffisent pour établir leur provenance bien vénitienne. Enfin, et là l'imitation orientale est encore flagrante, beaucoup de reliures exécutées à Venise portent frappées en creux des rosaces composées d'arabesques ou d'entrelacs dorés, tels qu'on en voit sur les couvertures de la plupart des manuscrits arabes. Cet art, pratiqué du xve au xviie siècle, offre, pour le style, une étroite parenté avec les travaux de damasquine de la même époque.

CHAPITRE VI

LE FER, LES ARMES, LA DAMASQUINE

La ferronnerie. — Le *brasero* du Musée Correr. — Les épées; les casques. — Les *ronconi*. — La damasquine; l'*agemina* et les azziministes. — Le coffret de la collection Trivulce : Paolo Rizzo.

out serait à étudier dans cette Venise, qui a su imprimer à chaque branche de l'art et de l'industrie un caractère si personnel, mais qui s'en va pierre par pierre, et qui sans doute aura perdu de son charme, sera devenu en grande partie une ville moderne quand on pourra la parcourir les documents en main, pour restituer l'œuvre de chaque artiste. Bon nombre d'églises et de couvents ont aujourd'hui disparu ou ont été mutilés, qu'il aurait été bien intéressant de pouvoir conserver dans l'état où ils étaient à la chute de la République. Bref, le passé de Venise s'émiette chaque jour davantage, et bien souvent ce n'est plus à Venise qu'il faut aller étudier certaines branches de l'art vénitien. L'art du fer, l'armurerie sont dans ce cas; la damasquine, qui jeta au xvie siècle un si grand éclat, n'y est plus représentée que par des spécimens de second ordre.

Faire remonter la renommée des forgerons de Venise jusqu'au xiie siècle, à cause du courage et du dévouement dont ils firent preuve dans la lutte de leur patrie contre Aquilée, me paraît excessif. Nous ne possédons aucun produit de ces époques reculées qui puisse témoigner de leur savoir, que n'atteste pas davantage la confection des bombardes employées contre les Génois au siège de Chioggia en 1380. Si l'on excepte les armes et les pièces damasquinées, ce n'est qu'à une époque de décadence, au xviie et au xviiie siècle, que l'on rencontre, à proprement parler, des pièces de ferronnerie vénitiennes : trépieds, supports, lanternes, etc. Le Musée Correr possède un très beau *bra-*

sero de fer forgé, œuvre exécutée avec beaucoup de soin et d'habileté, qui ne date que du xviiie siècle. Les pieds recourbés en volutes, ornés de feuillages, se terminent à leur partie inférieure en forme de dauphins. Au nombre de trois, ils sont adossés et réunis par un gros médaillon. Sur cette base est établi le *brasero* de forme circulaire, décoré sur son pourtour de palmettes et de balustres. C'est là certainement une belle œuvre de fer; on en rencontre quelques-unes, moins importantes du reste, à Venise même et aussi dans un grand nombre de collections. On en fait même beaucoup à l'heure qu'il est qui ne diffèrent pas très sensiblement des anciens modèles, et il faut un œil bien exercé pour reconnaître une semblable supercherie. Il ne faut donc pas chercher à Venise ces belles lanternes, ces beaux porte-lumières de fer forgé qu'ont fabriqués, à l'époque de la Renaissance, les Siennois et les Florentins. Les Vénitiens ont bien fait des lanternes monumentales — il en fallait pour leurs galères — mais généralement ils les ont exécutées en bronze doré. Quelques pièces très rares, comme le fer de la proue d'une gondole du xviie siècle, dont on trouvera ici l'image, témoignent toutes de l'habileté des forgerons de Venise.

Dans l'armurerie, les Vénitiens se sont montrés plus originaux et certaines pièces d'armures ont un caractère à part franchement accusé; mais là encore les types sont rares, car je ne considère pas comme vénitiennes toutes les armures que possède l'Arsenal de Venise; beaucoup sont allemandes ou tout au moins de provenance indéterminée. Comme partout, on y fabriquait des épées et des cuirasses, comme partout il y avait une rue de la *Spaderia* et une corporation des *corazzeri*, mais je ne saurais admettre comme vénitiennes toutes les marques relevées par M. Urbani de Gheltof, sur des pièces conservées à l'Arsenal [1]; beaucoup sont allemandes ou italiennes, et les Vénitiens durent, comme leurs voisins, se fournir d'armes dans les centres où cette fabrication était le plus en honneur, à Milan, à Brescia, ou à Bellune, dont les fourbisseurs étaient célèbres. L'une des plus belles armures conservées au Musée Correr, dont nous donnons ici le dessin, pourrait bien

1. Ouvr. cité, p. 253.

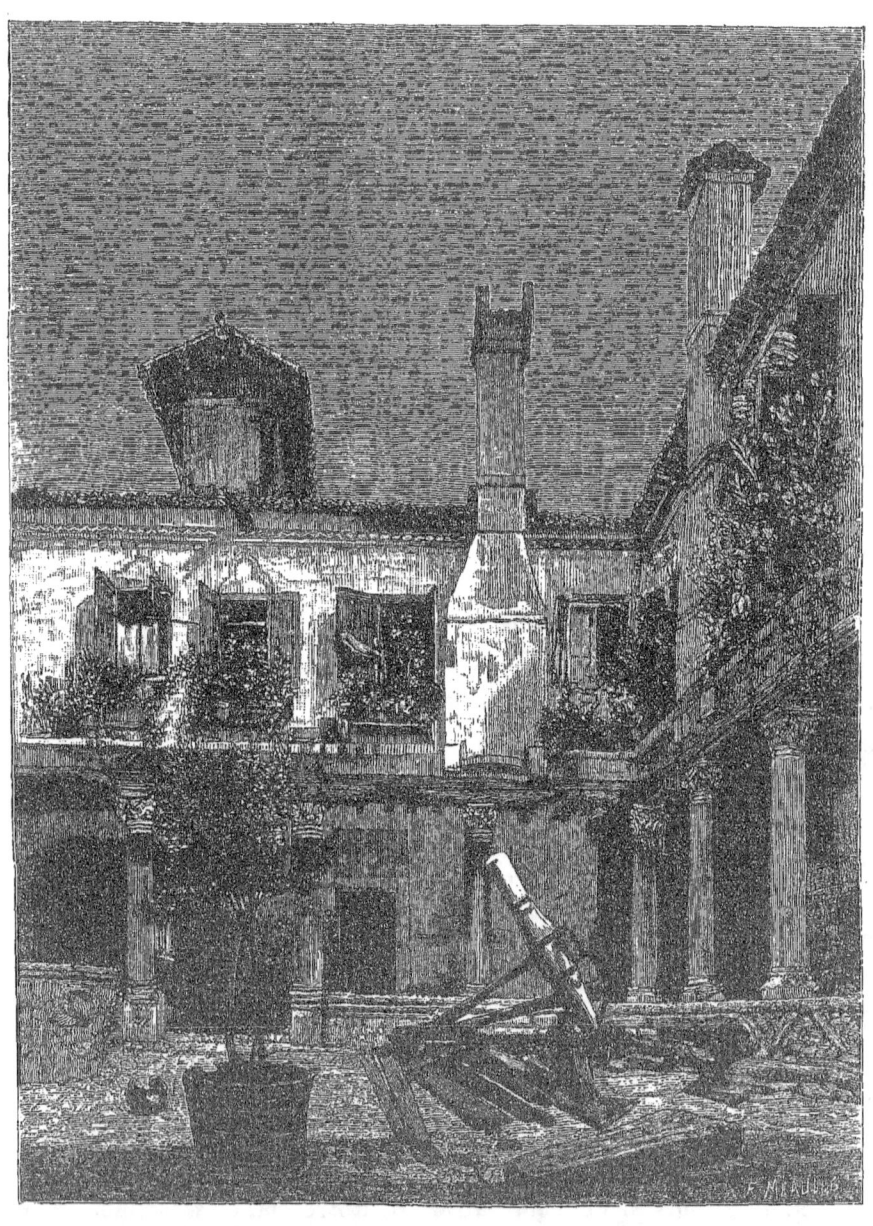

COUR INTÉRIEURE DU COUVENT (AUJOURD'HUI SUPPRIMÉ) DE SAN GREGORIO, A VENISE.
(D'après l'aquarelle de Mme la baronne Nathaniel de Rothschild.)

être de fabrication milanaise. Elle est entièrement décorée de sujets et de bandes d'ornements gravés que rehaussaient autrefois des dorures. A la partie supérieure, on aperçoit Mucius Scævola se brûlant la main devant Porsenna ; plus bas s'enroulent des rinceaux qui accompagnent des monstres à têtes de femmes ou des figures en gaine. C'est une belle œuvre du xvie siècle, mais rien ne nous dit qu'elle soit vénitienne.

Ce sont surtout les casques qui, à Venise, affectent une forme particulière. Les salades participent à la fois, pour la forme, du casque qui, au xve siècle, en France portait ce nom, et du casque antique, non du casque que l'on voit sur les monuments romains, mais de celui que l'on observe sur des œuvres d'art grecques ; simple coïncidence du reste, qui montre comment, à bien des siècles de distance, les mêmes modes peuvent se reproduire. Parmi ces casques, il en est de si élégants de forme qu'on aimerait à penser que quelque artiste comme Vittore Gambello, qui lui aussi fabriquait des armures impénétrables, pour lesquelles il sollicita et obtint un privilège [1], y a mis la main. Ces couvre-chefs, casques de guerre et de parade, se composent d'une calotte de fer battu descendant sur le front, arquée en couvre-nuque sur le cou, ramenée sur les joues qu'elle cache en partie. La forme, très élégante, épouse parfaitement le crâne, et la décoration, très originale, fait de ces armes de véritables objets d'art. Entièrement recouverts de velours ou d'une étoffe de soie rouge, ils sont bordés de bronze doré et, sur le front, cette bordure donne naissance à une large feuille frisée, sorte d'acanthe délicatement modelée, également en bronze. Sur le sommet du casque est fixé un cimier composé également de feuillages d'où s'élève une sorte de corne squameuse destinée à soutenir un panache, et de ce même cimier se détachent des rinceaux délicats qui viennent se replier sur les flancs de la coiffure. Toute cette ornementation dorée se détache puissamment sur le fond d'étoffe et forme un ensemble d'une rare élégance. Jamais on n'a imaginé pour les casques un galbe aussi pur et en même temps aussi simple. Et pourtant les échantillons que l'on en peut voir, soit à Venise,

1. Urbani de Gheltof, ouvr. cité, p. 253.

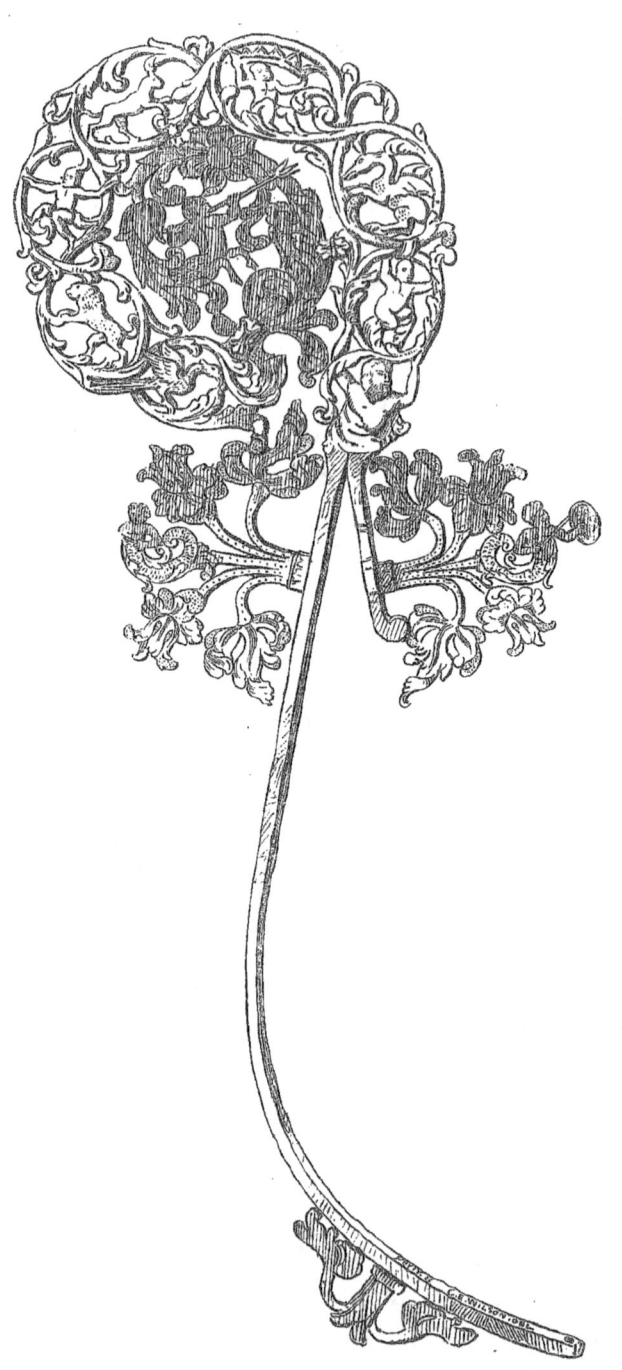

FER DE GONDOLE VÉNITIENNE DU XVIIe SIÈCLE.
(Musée Correr.)

soit dans des Musées, au Musée de Cluny par exemple, ne sont que des pièces communes. Les casques d'apparat, souvent ornés de pièces de métal précieux, devaient être bien plus soignés. Marino Sanudo nous donne des renseignements sur une de ces pièces qui, au dire de Sansovino, fut fabriquée par deux orfèvres, Vincenzo Levriero et Luigi Caorlini, et vendue au sultan. Il s'agit d'un casque d'or, orné de quatre couronnes et de pierreries. Le cimier d'or était rehaussé de perles, d'émeraudes, de rubis et de quatre diamants, valant à eux seuls dix mille ducats. Ceux qui avaient commandé ce casque des *Mille et une Nuits*, dont la valeur totale était de plus de cent mille ducats, trois membres des plus illustres familles de Venise, les Zen, les Cornaro et les Morosini, l'envoyèrent vendre au sultan par l'entremise d'Antonio Sanudo, auquel on donna une récompense fort honnête. Le même personnage porta en même temps à Constantinople une selle et une housse pouvant rivaliser avec le casque et que d'autres Vénitiens avaient fait faire [1]. Le prix total de la main-d'œuvre et des matières employées, surtout en pierres précieuses, montait au chiffre colossal de 144,400 ducats. Il serait curieux de savoir ce que cette opération commerciale d'un nouveau genre rapporta aux Vénitiens.

Quelques épées à poignée damasquinée conservées au Musée Correr, une fort belle arme décorée de la même manière qui fait partie des collections du palais Morosini [2], sont des spécimens qui font le plus grand honneur à la *spaderia* vénitienne ; les mêmes artistes ont sans doute aussi fabriqué de ces épées courtes, à lame très large, que l'on nomme communément et improprement langues-de-bœuf, et que les Italiens appelaient *cinque dea* [3] ; mais aucune des armes de ce genre que l'on possède n'est authentiquement vénitienne. Parmi les armes d'hast, il faut signaler, outre des pertuisanes semblables à celle dont on trouvera ici le dessin, des pièces qui sont bien vénitiennes : d'abord un très grand nombre de corsesques ou piques à trois pointes

1. Urbani de Gheltof, ouvr. cité, p. 41-43.
2. Cicognara *(Storia della scultura*, t. II, p. 436) cite cette épée comme une œuvre hors de pair. Elle fait encore partie de la collection Morosini.
3. Voyez le curieux travail de M. Charles Yriarte sur l'épée de César Borgia : *Gazette archéologique*, 1888.

du xv͏ᵉ et du xvı͏ᵉ siècle, puis des armes dont le Musée Correr possède une belle suite, des *ronconi,* sorte de fauchards à lames très larges, décorés à leur base et sur leurs talons de figures de chevaux ou de lions

CUIRASSE EN FER GRAVÉ ET DORÉ. XVI͏ᵉ SIÈCLE.
(Musée Correr.)

découpés et dorés. Les lames de ces pièces, qui paraissent avoir été plutôt des objets de parade que des armes bien sérieuses, sont souvent gravées et dorées : celles du Musée Correr portent les blasons de nombreuses familles vénitiennes.

Si les pièces d'armures ont souvent été damasquinées, ce genre de

décoration s'est encore appliqué à un très grand nombre d'objets très divers en bronze ou en fer. A Venise, ces incrustations, par leur style, leur dessin, leur technique, procèdent complètement de l'art oriental : coffrets, écritoires, flambeaux, plateaux ou aiguières sont recouverts d'ornements dessinés suivant les procédés employés par les ouvriers arabes ou persans.

Le genre d'incrustation que l'on désigne sous le terme général de damasquine se pratique de plusieurs manières, assez semblables quant à l'effet produit, très différentes dans leur mode d'emploi. Benvenuto Cellini, dans ses *Mémoires,* décrit sommairement ces procédés et énumère les différentes villes d'Italie où on les mettait en pratique, mais il est muet sur Venise, omission d'autant plus incompréhensible qu'il n'était pas sans avoir vu des ouvrages vénitiens décorés de la sorte. Les procédés d'incrustation d'or ou d'argent sur fer ou sur cuivre ou bronze employés par les Vénitiens peuvent se ramener à deux, qui chacun répondent à la façon spéciale dont ce genre de travail est pratiqué dans une contrée d'Orient. Tantôt l'artiste grave profondément au burin le dessin et forme ainsi un sillon où à l'aide du marteau il fait entrer un fil d'or ou d'argent ; tantôt la surface du métal à décorer subit un travail préparatoire de guillochage très fin, analogue à celui qui recouvre la surface d'une lime, et sur cette surface l'artiste fait adhérer au moyen du marteau les fils d'or ou d'argent en les disposant sui-

PERTUISANE EN FER CISELÉ ET GRAVÉ.
(Musée Correr.)

vant un dessin préalablement tracé au moyen d'une lime en forme de molette d'éperon. Le métal rapporté se trouve ainsi grippé par

FLAMBEAU ORIENTAL EN BRONZE DE LA COLLECTION ROTHSCHILD.

les aspérités du fond auquel il adhère parfaitement, quand le brunissage est venu compléter le travail. Le premier procédé est ce

que les Italiens ont appelé *damaschina* et nous autres *damasquine*, parce que cette industrie se pratiquait surtout à Damas, en Syrie et en Égypte ; ils ont nommé le second *lavoro all' agemina, all' azziminia*, parce qu'il était surtout usité en Perse et que ce pays se nomme *Al Agem* en arabe. De ce terme les Italiens ont formé l'adjectif *ageminius, azziminius*, et, à une époque toute moderne, nous avons francisé le mot et désigné sous le nom d'*azziministes* les ouvriers travaillant *all' agemina*. Dans les comptes du xvi^e siècle figure bien un mot français, pour désigner cet ouvrage, mais c'est un mot estropié, *semin*, qui du reste a été fort peu employé ; il est dans la plupart des cas remplacé par l'expression : « *ouvrage à la moresque* ».

Les procédés que je viens de décrire sommairement peuvent, bien entendu, subir un assez grand nombre de modifications, ou même être réunis sur une même pièce. De plus, dans le travail à la damasquine, l'artiste procède quelquefois par larges placages d'or ou d'argent sur lesquels il revient ensuite dessiner des ornements à l'aide du burin ou par le moyen de l'estampage. Dans ce cas, la surface du métal ainsi plaquée a été préablement creusée à une profondeur plus ou moins grande, en ayant soin de laisser sur les contours de la partie champlevée des arêtes très vives qui, ensuite, légèrement rabattues au marteau sur le placage, suffisent à le maintenir en place.

D'après Benvenuto Cellini [1], les Lombards, les Toscans et les Romains, mais surtout ces derniers, excellaient dans ce genre de travail au commencement du xvi^e siècle ; il parle des beaux feuillages de lierre ou d'acanthe dont ils incrustaient le fer, des délicats rinceaux accompagnés d'oiseaux et de divers animaux dont ils recouvraient les coffrets, des gardes d'épées et de poignards ou des boucliers. Lui-même exécuta des manches de poignard « à la turque », et c'est même à propos de ces travaux qu'il donne ces détails techniques qui ont tant de prix pour nous. Malheureusement il ne souffle mot des œuvres de damasquine faites par des ouvriers vénitiens, soit qu'il n'en eût pas connaissance, soit, ce qui est plus croyable, qu'il les ait oubliées. Et pourtant les Vénitiens ont été damasquineurs dès une époque bien

1. *Vita*, édition Bianchi, Florence, 1852, p. 64, 65.

ancienne : les portes de Saint-Marc, exécutées sous l'administration du procurateur Leone Molin (1112-1138), ne sont-elles pas des œuvres ren-

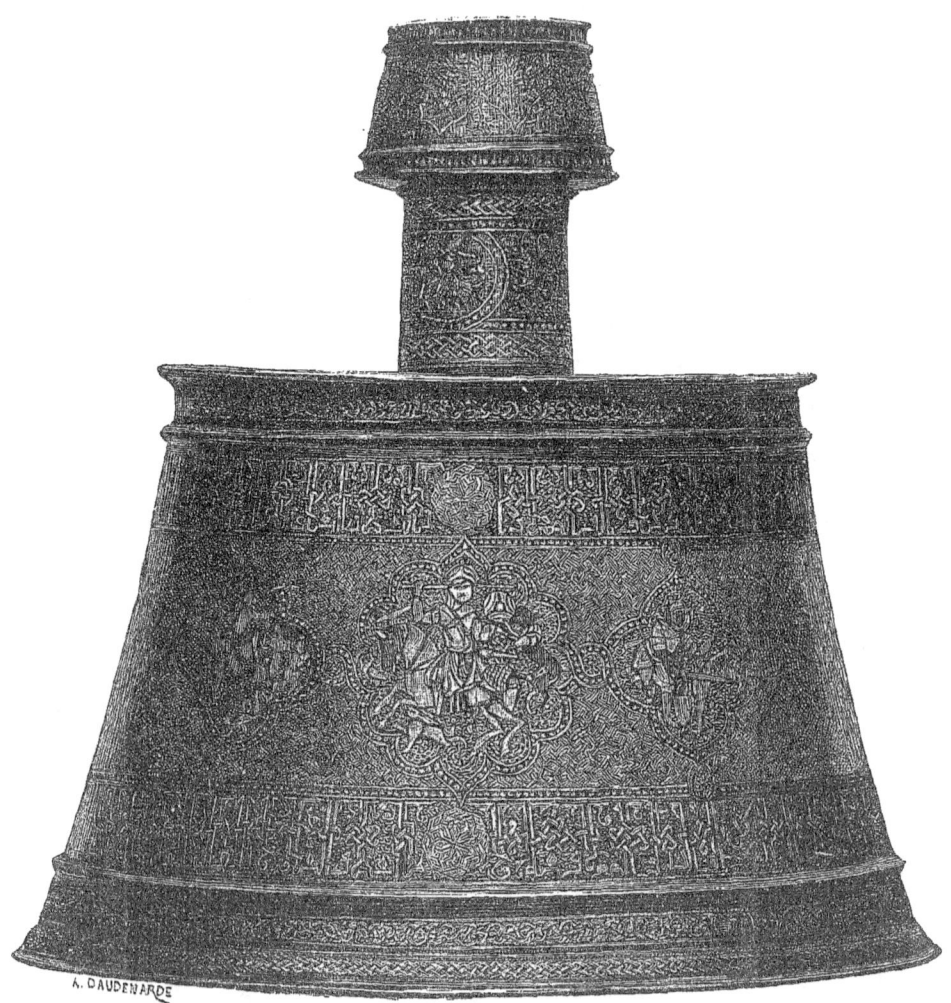

FLAMBEAU ORIENTAL EN BRONZE DE LA COLLECTION ROTHSCHILD.

trant tout à fait dans ce genre de décoration? Nulle part ailleurs en Italie on n'a poussé aussi loin l'imitation des bronzes orientaux; ce qu'il existe de bassins, de lampes, de flambeaux, de vases de bronze gravé

et incrusté d'argent, sans compter ces chauffe-mains, munis à l'intérieur de ce mécanisme ingénieux auquel on a donné, bien à tort, le nom de « monture de Cardan », — le dessin s'en trouve déjà au xiiie siècle dans l'album de l'architecte Villard de Honnecourt, — le tout de travail vénitien, est vraiment prodigieux. Ces pièces, copiées sur des monuments arabes ou des monuments venus de Perse, d'*Azimia*, sont parfois d'une imitation si parfaite qu'il faut y regarder à deux fois avant de les distinguer des œuvres orientales authentiques.

Le Musée Correr possède quelques pièces de ce genre, de provenances diverses, qui permettent de bien étudier comparativement les procédés de *damaschina*, appelée aussi *tausia*[1], et d'*azziminia*. On trouvera ici le dessin d'un plat aux armes des familles Contarini et Nani, exécuté d'après le premier procédé. Il est de cuivre gravé et incrusté d'argent : en son centre est représenté le *Passage de la mer Rouge*, et sur le bord, dans des médaillons, sont figurés *Caïn et Abel*, *le Sacrifice d'Abraham*, *David et Goliath*, *Judith et Holopherne*. Ce plat peut dater de 1540 environ. De très nombreuses collections publiques et particulières possèdent des objets de ce genre : on en peut voir deux au Louvre, et, dans le même Musée, on trouve un charmant petit miroir de poche, œuvre très finement travaillée à l'*azziminia*.

Dans leurs motifs de décorations, les artistes vénitiens se sont surtout inspirés des dessins d'arabesques, à compartiments, usités par les Orientaux dans l'ornementation de tout genre : cuir, bois, faïence, étoffes, etc. L'un des plus beaux exemples que l'on puisse citer en ce genre est une charmante cassette, incrustée d'or et d'argent, conservée depuis de longues années déjà dans la collection du marquis Gian Giacomo Trivulzio, à Milan. Cette boîte, de forme rectangulaire, est ornée d'arabesques de style tout à fait persan. Sur le dessus du couvercle, des plaques d'argent rapportées et incrustées forment une carte de l'Italie, tandis qu'à l'intérieur d'autres plaques représentent la France et l'Espagne. Sur ce même couvercle, à l'intérieur, est tracée la signature de l'artiste : PAVLVS AGEMINIVS FACIEBAT. Ce *Paulus Ageminius* a fait beaucoup travailler les archéologues et leurs recherches

1. Vasari, édit. Milanesi, t. I, p. 211.

LE PASSAGE DE LA MER ROUGE.
Plat en cuivre damasquiné d'argent. Travail vénitien du XVIe siècle. — (Musée Correr.)

ont été couronnées de succès : c'est un nommé Paolo Rizzo, dont, vers 1570, la boutique, à l'enseigne de *la Petite Colombe*, — *Alla Colombina*, — était située dans la *Ruga degli Orefici*, à Venise. Leonardo Fioravanti, dans son *Specchio di scientia universale*[1], lui consacre une mention, que ses œuvres, si l'on en juge par la cassette de la collection Trivulce, méritaient d'ailleurs pleinement. C'était un orfèvre plein de goût et doué d'une dextérité de main extraordinaire. Il n'avait pas son pareil pour placer à propos un fleuron ou croiser un entrelacs. Quant au surnom d'*Ageminius,* c'est simplement la traduction libre du mot italien désignant les ouvriers se livrant à ce genre de travail, et Paolo n'est pas le seul à s'en être paré : le graveur mantouan Giorgio Ghisi le prit aussi et le porta avec honneur[2].

Je ne sais s'il faut attribuer encore à Paolo, comme le fait Lazari, une plaque de fer incrustée d'or et d'argent que conserve le Musée Correr[3]. On y a représenté une partie de la carte d'Europe et certes cette table géographique rappelle un peu la cassette de la collection Trivulce. Un coffret rectangulaire de la même collection[4], malheureusement très endommagé, nous montre encore un très bel échantillon de ces imitations de style oriental que les Vénitiens savaient si bien exécuter.

Jusqu'à quelle époque les artistes vénitiens pratiquèrent-ils la damasquine ? Il serait assurément difficile de le dire d'une façon absolument exacte, mais on peut assurer que cette pratique se conserva fort longtemps, puisque l'on trouve des tabatières décorées de la même manière[5]. Si le style y est différent, si les rinceaux ou les enroulements de genre rocaille ont remplacé les arabesques, le procédé a subsisté et ces menus objets du XVII^e et du XVIII^e siècle sont fabriqués suivant la même méthode que les coffrets ou les fermoirs de bourse de la Renaissance.

1. Chap. XXIV.
2. La cassette de la collection Trivulce a été décrite et comparée avec les travaux orientaux analogues dans un article inséré par M. H. Lavoix dans la *Gazette des Beaux-Arts*, t. XII, 1862, p. 64 et suiv., sous le titre : *les Azziministes*.
3. Lazari, *Notizia*, n° 1162.
4. *Ibid.*, n° 1161.
5. *Ibid.*, n^{os} 1165 et 1186.

CHAPITRE VII

LES TISSUS, LES TAPISSERIES, LES DENTELLES

Les soieries et les velours de Venise. — Les tentures brodées; brodeurs et brodeuses. — Le *paliotto* de San Teodoro. — La bannière de Santa Fosca. — Venise et les tapissiers flamands. — Lois somptuaires. — La dentelle à l'aiguille et la dentelle aux fuseaux.

ENISE est l'une des villes qui a vu éclore de tout temps le plus de lois somptuaires, le plus de dispositions bizarres destinées à refréner le luxe : les austères personnages qui les ont élaborées étaient-ils convaincus de leur utilité? il faut le penser; mais ce qui est plus difficile à admettre, à moins de les croire par trop naïfs, c'est qu'ils aient eu foi un instant en leur efficacité. Nulle part en Italie on n'a fait un plus grand étalage de luxe, nulle part la fantaisie des femmes en matière de toilette ne s'est donné plus libre carrière. Les peintres vénitiens ont copié fidèlement les somptueux costumes qu'ils voyaient, et leurs tableaux constituent à ce point de vue une série de documents on ne peut plus précieux. Dans ces peintures, ce ne sont que robes de brocart, broderies d'or, colliers d'or et de perles, toutes choses dont les lois défendaient expressément l'usage; mais telle est la force de l'habitude, que la mode l'a toujours emporté sur les lois fabriquées pour la modérer. Aussi bien au XVe qu'au XVIe ou au XVIIe siècle, les peintres vénitiens ont toujours représenté les belles Vénitiennes vêtues des costumes les plus somptueux; c'est même ce luxe inouï dans leur toilette, luxe tout oriental, qui fait considérer la plupart des portraits vénitiens de femmes comme des portraits de courtisanes. Ce mot est bien vite dit, mais à ce compte il faudrait admettre que les artistes vénitiens ont passé leur vie à peindre le demi-monde de leur époque. Or, dans nombre de tableaux où les confusions sont impossibles, nous voyons les plus honnêtes et les plus vénérables dames de Venise costumées de la

même manière, vêtues de robes dont les corsages sont plus que décolletés, pour ainsi dire absents. Ces modes étaient donc générales. Aussi n'oserai-je qualifier, ainsi que l'a fait Lazari, les deux femmes qui figurent dans un beau tableau de Carpaccio, dont on trouvera plus loin le dessin. Ce morceau, conservé au Musée Correr, œuvre authentique du maître, est très connu; mais il mérite complètement sa réputation. Cette scène d'intérieur, bien qu'elle se passe en plein air, nous en dit plus long sur la vie vénitienne de la Renaissance que bien des documents écrits. Assises sur la terrasse d'un palais où quelques fleurs, placées dans des pots de faïence, remplacent timidement une végétation dont on déplore l'absence presque complète à Venise, deux dames vénitiennes achèvent leur journée, comme elle a sans doute commencé, dans un doux *far niente*. Entourées d'une quantité d'animaux dont les Vénitiens se plaisaient à embellir leur intérieur, tout à fait à l'aise et dans l'intimité, car l'une des dames a même retiré ses hauts patins, il n'est pas bien sûr qu'elles pensent à quelque chose. En vraies femmes d'Orient, leur journée s'est passée à des soins de toilette qui constituent leur seule occupation sérieuse. Heureusement pour elles que ces occupations, comme le boire et le manger, renaissent tous les jours, sans quoi elles risqueraient de périr d'ennui; on m'avouera que le plaisir de taquiner un chien ou de contempler un pigeon qui digère est insuffisant pour rompre la monotonie de l'existence. Ce type à l'expression insignifiante ne se trouve pas du reste chez les seuls peintres du XVe siècle; presque toutes ces belles créatures qu'ont pourtraites Palma, Titien ou Véronèse ont l'air de posséder une intelligence au-dessous de la moyenne, qui peut du reste fort bien s'allier à une forme très régulière bien qu'un peu lourde. Il faut descendre jusqu'aux mascarades de Tiepolo ou aux scènes d'intérieur de Pietro Longhi, pour trouver des Vénitiens plus vivants, plus pittoresques, plus amusants en un mot. Ceux de la Renaissance, tout à fait orientaux en cela, n'ont pas conservé toute leur vie les visages impassibles que nous montrent leurs portraits : nous pouvons être certains qu'ils s'amusaient aussi à leur heure, qu'ils savaient être gais, mais ce n'est pas sous cet aspect épisodique qu'ils se faisaient peindre.

L'histoire détaillée de la fabrication des étoffes en Italie, fabrication qui prit tant d'importance à partir du xiie siècle, est encore à faire. On attend le livre qui nous donnera des renseignements précis

TAPIS EN SATIN BRODÉ. XVIIe SIÈCLE.

sur la fabrication des tissus de soie en Sicile et à Lucques. Venise, dans une semblable étude, devrait, elle aussi, tenir une place importante, parce que plus que toutes les autres elle dut importer en Occident les étoffes orientales dont on fit plus tard des copies, et qu'elle imitait dans ses sculptures. Dès une époque très ancienne, le rôle des Vénitiens ne se borna pas à l'importation des étoffes : ils fabriquaient,

à Venise même, des soieries, puisque la soie figure dès l'année 1018 dans le tribut annuel que la ville d'Arbe, en Dalmatie, doit payer à la République [1]. Au XIII^e siècle les ouvriers en soie forment déjà une corporation dont l'existence est attestée par un document de 1248 [2]; enfin, au commencement du XIV^e siècle, en 1309, trois cents Lucquois émigrent à Venise, et y transportent avec leur métier le culte du Saint Voult de Lucques [3].

On conçoit sans peine que, sous une pareille impulsion, les fabriques de Venise durent prendre en peu de temps une importance considérable. Au fur et à mesure de ces développements, la corporation se fractionna en différentes branches, suivant la fabrication : il y eut les ouvriers en velours ou *veluderi,* les ouvriers en soie, etc. Malheureusement, pour ces époques, il est impossible de distinguer les tissus vénitiens des autres étoffes italiennes. Ce n'est qu'avec le XV^e siècle et avec l'aide des tableaux que l'on pourrait essayer de reconstituer cette partie de l'histoire de l'industrie vénitienne, et là encore, les difficultés abondent, car nous sommes exposés à confondre les tissus vénitiens avec les étoffes orientales dont l'importation ne cessa point : les nombreux tapis qui figurent dans les tableaux de la Renaissance sont là pour attester un goût persistant pour ces anciens modèles.

Les soies employées avaient les origines les plus diverses : l'Espagne et l'Orient, l'Italie du sud et la Sicile fournissaient à la fois les fabriques vénitiennes ; elles y entraient à l'état brut pour en ressortir sous forme de velours, de taffetas, de satin, de damas, de drap d'or, qui à leur tour repartaient pour les contrées d'Orient, où elles rencontraient des débouchés assurés. On trouvera dans l'ouvrage de M. Urbani de Gheltof, que j'ai si souvent cité, de curieux détails sur le prix, la fabrication de ces étoffes, et surtout les recettes employées pour teindre la soie de diverses couleurs. Mais si ce sont là des détails qui ont leur importance au point de vue économique, combien ne serait-il pas plus précieux pour nous de posséder quelques-uns de ces vêtements dont les motifs semblent être copiés sur des monuments orientaux ou même

1. Urbani de Gheltof, ouvr. cité, p. 134.
2. *Ibid.*, p. 136.
3. *Ibid.*, p. 137.

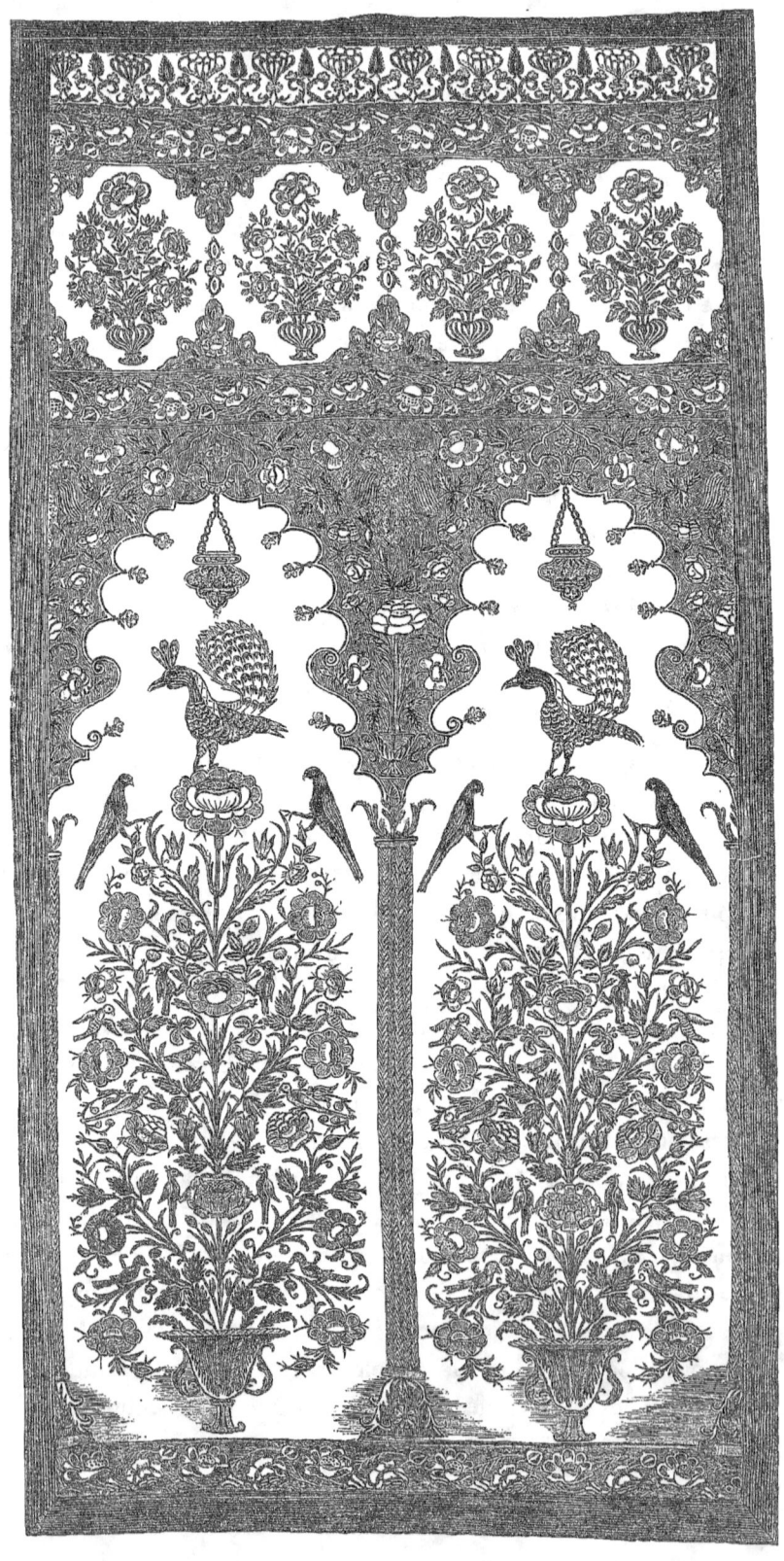

TENTURE EN SATIN BLANC BRODÉ, COMMANDÉE A VENISE PAR CHARLES-QUINT.
(Ancienne collection de San Donato.)

sur des sculptures de la basilique de Saint-Marc ! M. Raffaele Erculei, directeur du *Museo Artistico-industriale* de Rome, a fort bien résumé les renseignements que nous possédons sur ces tisserands et le rôle que jouèrent les produits sortis de leurs mains dans le luxe vénitien[1]. Je ne puis refaire ici ce tableau ; mais je lui emprunterai quelques chiffres. Au xvie siècle, les fabriques de soie, à Venise, employaient environ 25,000 ouvriers, et la République percevait une taxe de plus de 10,000 ducats sur leurs produits. En face d'une telle fabrication que pouvaient les lois somptuaires? Dans les fêtes officielles, du reste, on pouvait impunément rivaliser de luxe et de faste, et ces fêtes étaient fréquentes. Le couronnement du doge ou de la dogaresse, les noces, les réceptions comme celle qui fut faite à Henri III, suffisaient amplement pour que la coquetterie et le luxe ne perdissent rien de leurs droits; et d'ailleurs les plus moroses s'inclinaient, puisqu'il s'agissait de faire voir aux étrangers combien Venise était riche et puissante. On en était quitte, si l'on avait quelques scrupules, pour faire don de sa plus belle robe ou de son plus beau manteau à quelque église qui transformait ces objets de parure en vêtements sacerdotaux. Une semblable disposition se lit dans le testament du doge Cristoforo Moro[2], et je ne jurerais pas que la chasuble dont on trouvera plus loin le dessin, de brocart rouge, blanc et or, n'a pas servi de robe à quelque dame vénitienne[3].

Les brodeurs et les brodeuses de Venise sont aussi anciens que ses tisserands, puisque le devant d'autel, le *paliotto* de la *Scuola* de San Teodoro avait été exécuté en 1009 : c'était une étoffe de soie rouge, sur laquelle étaient brodées en or les figures de saint Théodore, de saint Pierre et saint Jacques[4]. Ce devant d'autel a été détruit dès le xve siècle, et il faut descendre jusqu'au xive siècle pour trouver un

1. *Esposizione del 1887. Tessuti e Merletti*, p. 40 et suiv.
2. Urbani de Gheltof, p. 150, 151.
3. On trouvera dans l'ouvrage de M. Urbani de Gheltof un certain nombre d'échantillons d'étoffes vénitiennes dessinées d'après des peintures ou des originaux appartenant à M. Guggenheim. Je ne puis que renvoyer le lecteur à ces pages, car la description de ces tissus est impossible à faire sans placer des gravures sous les yeux du lecteur. Du reste, aux gravures il faudrait encore joindre la couleur.
4. Urbani de Gheltof, p. 160.

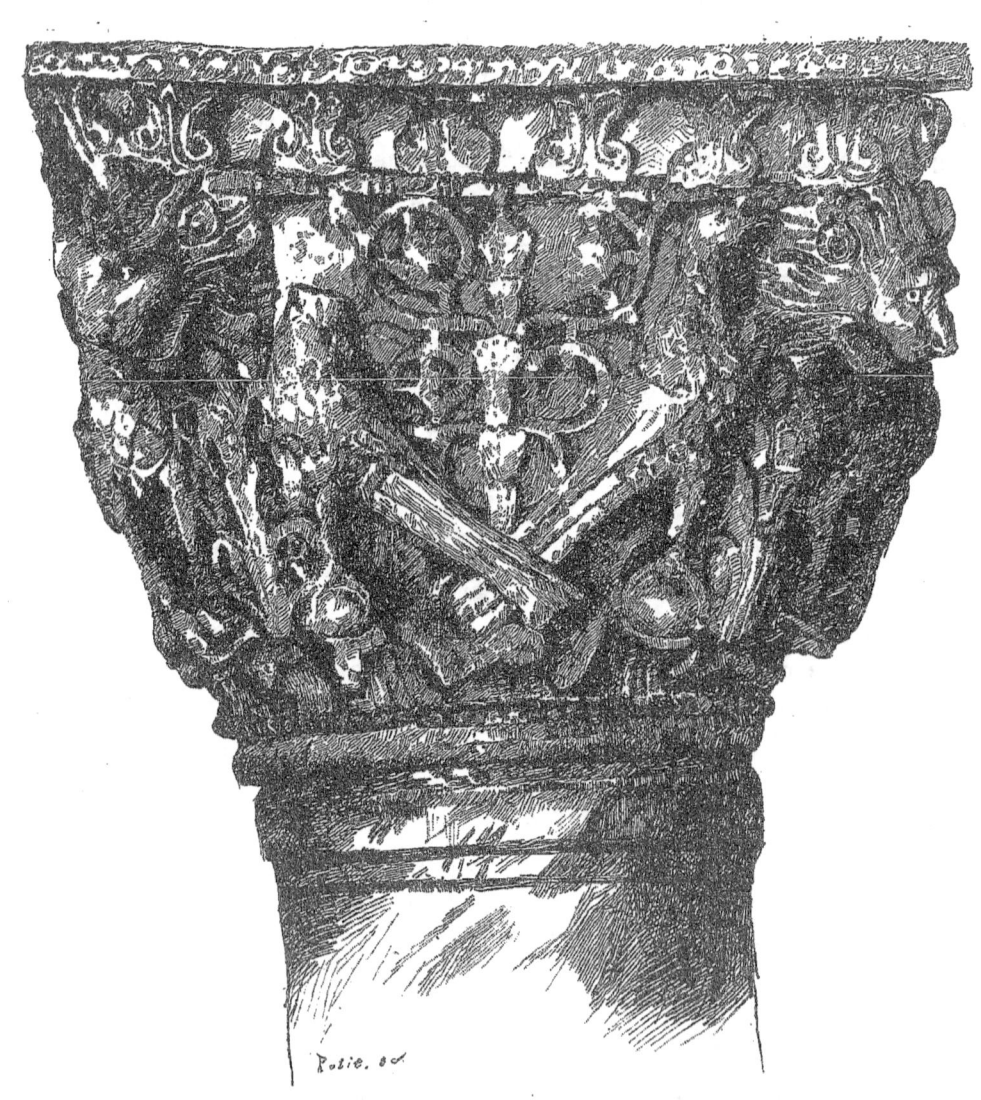

CHAPITEAU DU VESTIBULE DE SAINT-MARC, A VENISE. XIIe SIÈCLE.

échantillon encore subsistant de ce genre de travail : la bannière de Santa Fosca, conservée au Musée de Torcello, date de 1365. La figure de la Vierge qui la décore est exécutée au point de chaînette. On pourrait penser que l'importation de l'industrie des tapissiers flamands à Venise fit disparaître l'art de la broderie : mais cet art, à Venise, comme ailleurs, subsista concurremment avec la tapisserie. Quand on voulait décorer des ornements d'église, des chapes ou des chasubles, c'est toujours à l'aiguille du brodeur que l'on avait recours. Les tentures de soie ou de satin brodés furent même fabriquées en grand nombre à Venise au xvi^e siècle : des tapis très analogues, au moins comme technique, à certains tapis orientaux, paraissent avoir une origine vénitienne, et l'une de nos gravures représente un fragment d'une tenture en satin qui fut, dit-on, commandée à Venise par Charles-Quint : la décoration, exécutée au point de chaînette et au point couché, est de style complètement oriental. D'ailleurs à côté des tentures, à côté des bordures de robes brodées, dont M. Guggenheim a offert il y a quelques années au Musée du Louvre un si joli spécimen, l'art du brodeur trouvait encore à s'exercer sur des matières moins précieuses que la soie. La toile de lin lui servait parfois de matière subjective et beaucoup de ces jolies nappes décorées à leurs extrémités de charmantes compositions dessinées plutôt que brodées en soie rouge, bleue ou jaune, sont de fabrication incontestablement vénitienne. Ce sont des échantillons fort délicats de ce genre de peinture à l'aiguille que certains documents de la fin du xv^e siècle qualifient de travail « lymogié », terme qui semblerait dénoter une origine française [1].

Si la tapisserie a eu autant de vogue à Venise qu'ailleurs, il ne semble pas que les Vénitiens se soient adonnés d'une façon bien sérieuse à sa fabrication. Ils se sont contentés d'établir dans leur patrie un véritable entrepôt des tentures fabriquées en Flandre. C'est un fait qui a été parfaitement mis en lumière par M. Urbani de Gheltof [2], et

1. P. Vayra, *Inventari dei Castelli di Ciamberi, di Torino e di Ponte d'Ain* (1497-1498), *passim*.
2. *Degli Arazzi in Venezia*. Venise, 1878.

surtout par M. Eugène Müntz[1], dont je résume ici les savantes recherches.

L'art de la tapisserie paraît avoir été introduit à Venise, en 1421, par Jean de Bruges et Valentin d'Arras. On ne possède point pour le xve siècle d'autres noms de tapissiers, mais nous savons, par des documents irrécusables, que la fabrication s'y établit sinon d'une façon très active, du moins d'une façon continue. Les tapisseries de l'église Santa Maria degli Angeli de Murano, qui représentent l'*Histoire du Christ,* auraient même été exécutées d'après des cartons dessinés par Andrea Vivarini et Alvise Vivarini l'Ancien.

Au xvie siècle, le goût très prononcé des Vénitiens pour la tapisserie ne contribua pas cependant à développer dans ce sens la puissance de leur génie créateur : bien qu'il paraisse avoir existé un genre de tapisserie spéciale que l'on qualifie de tapisserie « selon l'usaige de Venise », le plus grand nombre des noms d'artistes parvenus jusqu'à nous indique que ce furent encore les Flamands qui, à ce point de vue, restèrent en possession du marché si important de Venise : les Italiens donnaient des cartons, des modèles, mais l'exécution était

POINT DE VENISE. XVIIIe SIÈCLE.

1. *Histoire générale de la Tapisserie. Tapisseries italiennes,* p. 79 et suiv. Paris, Dalloz.

confiée à des étrangers. Parfois aussi on faisait appel à Jean Rost, le tapissier du duc de Toscane. C'est même aux ateliers de Florence qu'au xvii⁰ siècle les Vénitiens semblent s'être adressés de préférence, car, à Venise même, il ne se trouvait plus à cette époque qu'un petit nombre

POINT DE VENISE. XVII⁰ SIÈCLE.

de tapissiers dont le temps se passait à raccommoder, à rentrayer les anciennes tapisseries. Une tentative faite, vers 1675, pour établir à Venise une fabrique de tapis et de tapisseries, bien qu'elle eût la sanction officielle, ne semble pas avoir été couronnée de succès. Pareille entreprise fut renouvelée, mais avec plus de bonheur, au xviii⁰ siècle, par le directeur de la fabrique de Turin, un élève des ateliers pontificaux de Saint-Michel de Rome, Antonio Dini. Ce Dini († 1769), a

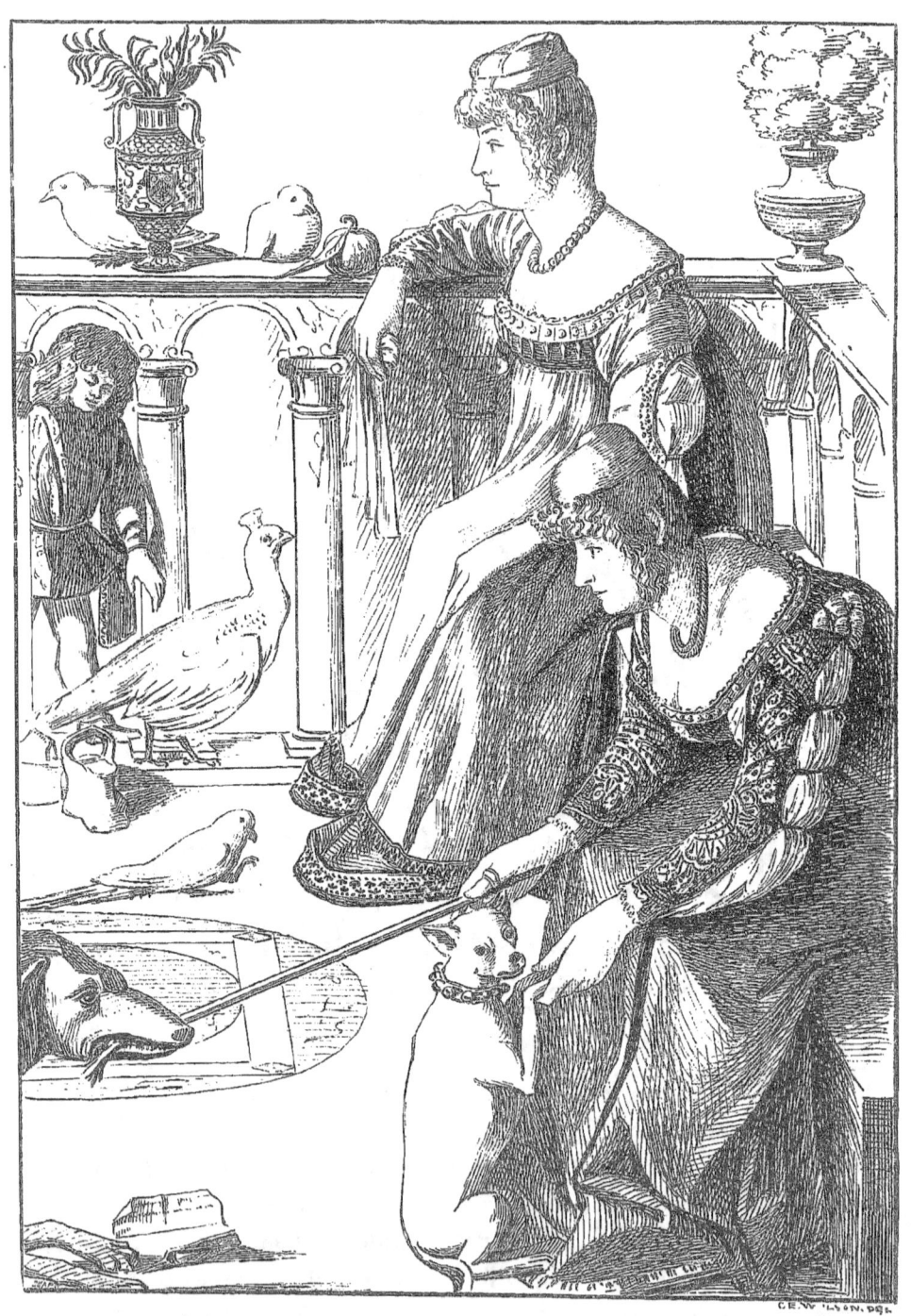

DAMES VÉNITIENNES DE LA FIN DU XVᵉ SIÈCLE.
Peinture de Vittore Carpaccio. (Musée Correr.)

fabriqué des tapis, des tapisseries ou des bannières. Ces ateliers continuèrent à fonctionner après sa mort, sous la direction de ses deux filles, jusqu'à la chute de la République; il en sortit bien plus de tapis que de véritables tapisseries.

On voit que l'histoire de l'art de la tapisserie à Venise n'est pas des plus compliquées. Il convient de citer quelques-uns des échantillons

POINT DE VENISE. XVII^e SIÈCLE.

qui en ont été conservés. Dans le trésor de la basilique de Saint-Marc se trouvent dix pièces de tapisserie de laine représentant *la Passion* [1]. Ces pièces ont été exécutées spécialement pour Saint-Marc, car elles portent sur leurs bordures le symbole du patron de la République. Œuvres médiocres de la fin du xv^e ou du commencement du xvi^e siècle, elles ont été tissées par des ouvriers flamands, d'après des cartons peut-être italiens. Elles sont de petites dimensions ($1^m,85$ de haut sur $2^m,40$ de large). A l'église Santa Maria della Salute se trouve une

[1]. Pasini, *Tesoro di San Marco*, pl. LXXXIV à LXXXVIII.

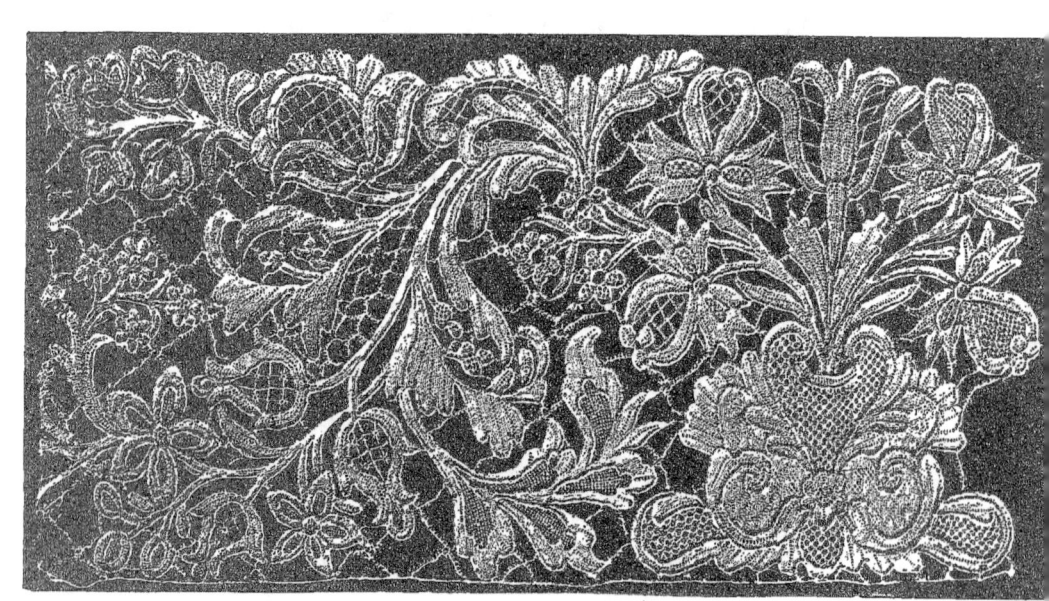

POINT DE VENISE. XVIIe SIÈCLE.

Descente du Saint-Esprit, à peu près de la même époque, bien qu'une tradition veuille en attribuer le carton à Titien.

Les doges avaient l'habitude d'offrir une tenture à Saint-Marc, généralement un devant d'autel : c'est à cette habitude que nous devons de conserver aujourd'hui quelques très belles tapisseries du XVIᵉ siècle, sorties, du reste, des ateliers florentins. L'une est un présent du doge Alvise Mocenigo et constitue en réalité un véritable monument commémoratif de la *Victoire de Lépante* (1571) : on y voit le Christ bénissant le doge, sur la tête duquel un ange pose une couronne de laurier pendant qu'une femme, debout près de lui et symbolisant Venise, tient en main l'étendard de la République. A gauche, sont représentés saint Marc, un saint évêque et sainte Justine. L'autre date de 1595 : on y voit saint Marin remettant au doge Marino Grimani le bonnet ducal que vient de lui donner l'Enfant Jésus assis sur les genoux de la Vierge. Cette tapisserie comme la précédente est tissée d'or et de soie ; elle a été exécutée à Florence par Marco Argimoni d'après un carton du Bronzino[1]. Mais les plus belles et les plus intéressantes que possède le trésor de Saint-Marc sont certainement les dossiers de stalles exécutées en 1551, dans l'atelier de Florence, par le Flamand Jean Rost, d'après les cartons de Jacopo Sansovino. On y voit des scènes empruntées à la *Vie de saint Marc;* malheureusement ces tapisseries ne sont pas intactes : elles ont subi en 1730 une restauration, ainsi que l'indique la date inscrite sur l'une d'elles[2]. Citons enfin les tapisseries de la Salle des Dix, au Palais ducal, qui pourraient être de fabrication vénitienne et représentent l'*Histoire de Sémélé;* la confection en remonte à 1540; mais une restauration opérée en 1795 en a profondément altéré le caractère[3]. Si les tapisseries ne sont pas plus nombreuses à Venise, les Vénitiens ne peuvent guère s'en prendre qu'à eux-mêmes. Les lois ne leur défendaient point d'en faire commerce, mais elles leur interdisaient d'en faire usage : les salles d'audience des fonctionnaires de

1. Pasini, *Tesoro di San Marco*, pl. LXXXII et LXXXII a.
2. *Ibid.*, planches LXXVIII à LXXXI.
3. E. Müntz, ouvr. cité, p. 80.

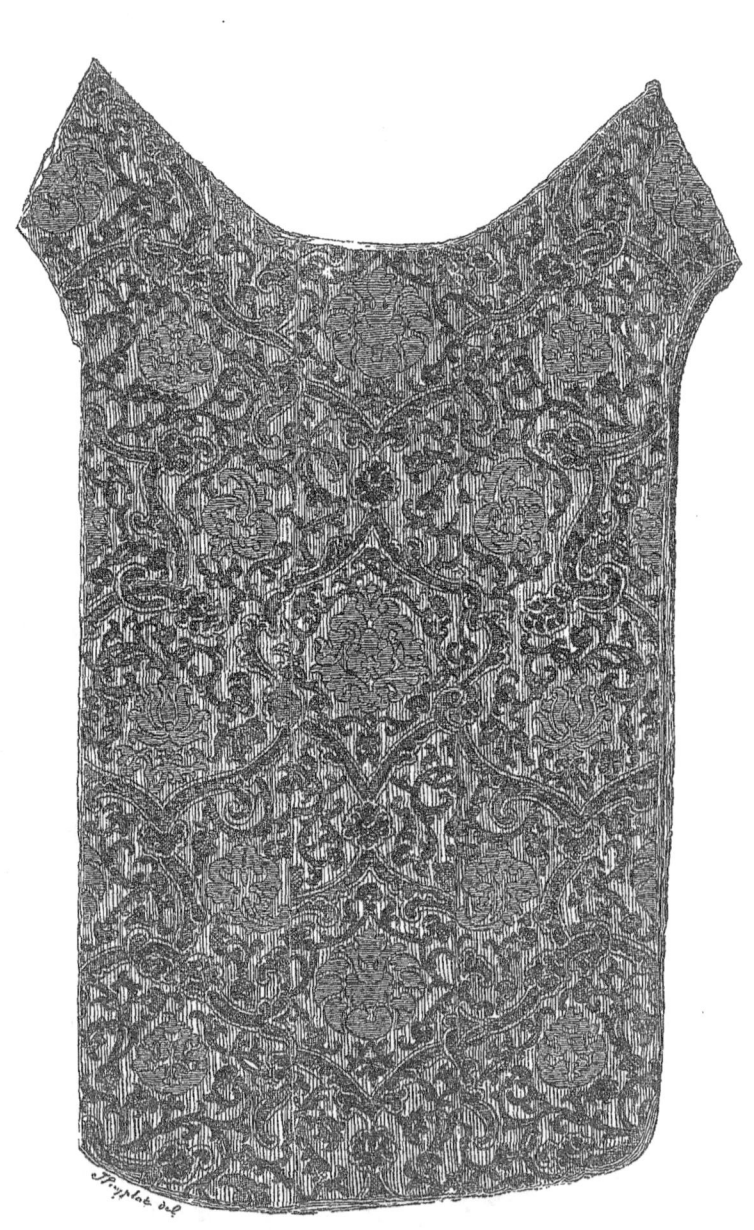

CHASUBLE EN BROCART. XVIᵒ SIÈCLE.

la République pouvaient seules en être décorées, et encore ces tapisseries ne devaient-elles être tissées ni d'or, ni d'argent ni de soie[1]; dans les fêtes cependant on pouvait faire étalage de riches tentures et le diable n'y perdait rien en dépit des *Provéditeurs aux pompes,* magistrats austères qui prenaient leur rôle de gêneurs tout à fait au sérieux. Des circonstances telles que des victoires ou la réception de Henri III à Venise pouvaient seules faire sortir des armoires, où elles étaient soigneusement renfermées, les belles pièces de tapisseries dont l'usage était alors toléré parce qu'il devait concourir à rehausser aux yeux des étrangers la richesse et la puissance de la Sérénissime République. Mais, la fête passée, tout devait rentrer dans l'ordre et se soumettre au joug implacable de l'égalité.

Je n'ai pas l'intention de faire ici l'histoire de la dentelle : le sujet est ardu et demande, pour être clairement exposé, des connaissances techniques que je ne possède pas ; je ne connais même pas de livre où les secrets de ces ouvrages de femmes soient expliqués d'une façon très complète et propre à éclairer les profanes. Je dois cependant rappeler que Venise s'est fait au xvie siècle une véritable réputation avec ses dentelles et que son *point* a même préoccupé plus d'un homme d'État, Colbert entre autres.

Il y a deux genres de dentelles très différents, quant à leur mode de fabrication et au résultat obtenu : la dentelle à l'aiguille et la dentelle aux fuseaux. Les deux procédés ont été employés à Venise. « La dentelle à l'aiguille se fait en jetant d'abord quelques fils de bâtis sur un dessin piqué ou tracé sur papier ou sur parchemin ; ces premiers fils serviront de support ou de charpente pour rattacher les points de contours ou de remplissage qui constitueront la dentelle à l'aiguille. Le travail de ces points a beaucoup d'analogie avec la broderie ; mais il s'en distingue en ce qu'il n'est pas fait sur un tissu de fond préalable[2] ». Quant à la dentelle aux fuseaux, elle « a encore moins d'analogie avec la broderie que la dentelle à l'aiguille; les fils sont fixés

[1]. Lois de 1535, 1539 et 1542. — Urbani de Gheltof, ouvr. cité, p. 174.
[2]. E. Lefébure, *Broderies et dentelles,* p. 18.

sur un coussin rond ou carré, disposé de différentes manières suivant les pays ; ces fils y sont rattachés par des épingles ; l'autre bout est enroulé sur de petits fuseaux en bois, en os ou en ivoire, que l'ouvrière croise et recroise... C'est en croisant, nattant et tressant ces fils que l'ouvrière forme les points de plein et ceux de fond clair qui sont le tissu de la dentelle aux fuseaux [1]. »

Ces définitions empruntées à un écrivain spécial sont nécessaires pour établir qu'en réalité la plupart des dentelles du XVI^e siècle et en particulier des dentelles vénitiennes dont nous possédons des échantillons et dont un grand nombre de modèles ont été imprimés, ne sont pas de vraies dentelles, mais bien des broderies exécutées sur toile puis découpées, d'où le nom de *punto tagliato, point coupé,* ou sur un tissu plus clair, tel que le filet. C'est de ce travail qu'est née véritablement la dentelle dont l'origine se trouve dans le *punto in aria,* le *point en l'air,* qui apparaît d'abord dans les dentelures des bords de la pièce, dentelures exécutées à l'aiguille sans qu'elles soient soutenues par la toile ou par le filet ou *reticello*. Du reste, les noms donnés au XVI^e siècle à ces dentelles indiquent bien quel genre de travail les produisait : *punto a reticella, tagliato, in aria, tagliato a fogliami, a maglia quadra* [2] : point à filet, coupé, en l'air, coupé à feuillages, à mailles carrées, etc. On trouvera ici plusieurs exemples de ce *punto a fogliami* qui a joué un si grand rôle dans le costume de la fin du XVI^e siècle et surtout au XVII^e siècle, et aussi un exemple de dentelle de Venise exécutée aux fuseaux, au XVIII^e siècle. Mais c'est surtout dans les livres de modèles publiés à Venise à partir du premier quart du XVI^e siècle que l'on pourra juger de l'imagination inépuisable qui présidait à la composition de ces ouvrages de femmes, œuvres délicates et souvent d'une difficile exécution, réclamant en tous cas une patience sans bornes [3]. Quant à l'origine de la dentelle elle-même, au moins pour la dentelle à l'aiguille, elle se trouve dans la broderie ; pour ce qui est de celle exécutée aux fuseaux, ses commencements

1. E. Lefébure, *Broderies et dentelles*, p. 20, 21.
2. Urbani de Gheltof, *I Merletti a Venezia*, p. 15.
3. On trouvera une bibliographie de ces livres de modèles à la suite du livre de M. Urbani de Gheltof, p. 49 et suiv., et dans l'*Histoire de la Dentelle*, de M^{me} Bury-Palliser.

sont entourés de beaucoup de fables, au milieu desquelles il est impossible d'arriver à une conclusion : on ne peut même pas savoir si l'origine doit en être cherchée à Venise ou bien dans les Flandres. Ce qui est certain c'est que, comme l'a remarqué Victor Gay[1], les plus anciens textes français que l'on a jusqu'ici cités ne soufflent mot des dentelles de Venise, tandis que celles de Flandre, de Hainaut et aussi de Florence semblent, dès la première moitié du XVIᵉ siècle, jouir d'une vogue toute spéciale. Il ne serait peut-être pas téméraire d'en conclure qu'à cette époque l'exportation des dentelles vénitiennes n'était pas encore très active, ou bien que ce que les Vénitiens exportaient n'était en somme que des broderies telles qu'en montrent les livres de modèles.

1. *Glossaire*, au mot *Dentelle*.

CHAPITRE VIII

LA DÉCORATION DES MANUSCRITS

Les Manuscrits à miniatures du Musée Correr. — Miniatures de style byzantin. — Les Registres de confréries et de corporations. — Les Manuscrits de caractère officiel : les commissions des fonctionnaires de la République. — Portraits peints en tête de ces recueils. — Les bois gravés à Venise au xv^e siècle : le *Songe de Polyphile*.

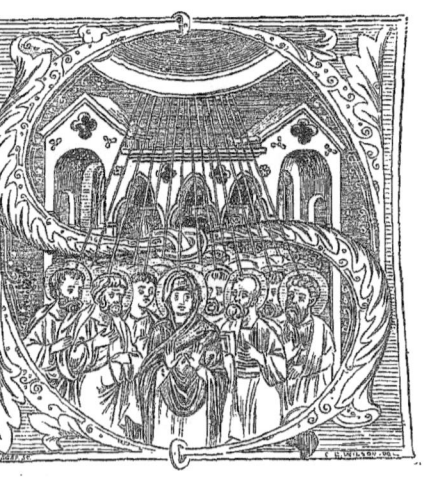

LA PENTECÔTE.
Miniature du xiv^e siècle. (Musée Correr.)

I je ne me bornais pas uniquement à l'indication des œuvres de pure décoration, si je voulais faire l'histoire de l'art vénitien, voilà un sujet qui comporterait de très longs développements. Étudier la miniature, pour le Moyen-Age au moins, c'est faire l'histoire de la peinture, car ce n'est plus guère que dans les manuscrits que nous rencontrons des témoignages de ce qu'était l'art du peintre. La plupart des grandes peintures murales, des grandes pages décoratives exécutées dans les églises, ont disparu, ou nous sont parvenues dans un tel état de délabrement, qu'il est malaisé de les juger d'une façon équitable. Du reste, si on peut les regretter, il faut néanmoins avouer que les miniatures, exécutées souvent par les

mêmes artistes, peuvent presque toujours les remplacer. Ces dernières sont dans tous les cas plus fines et souvent mieux composées que les

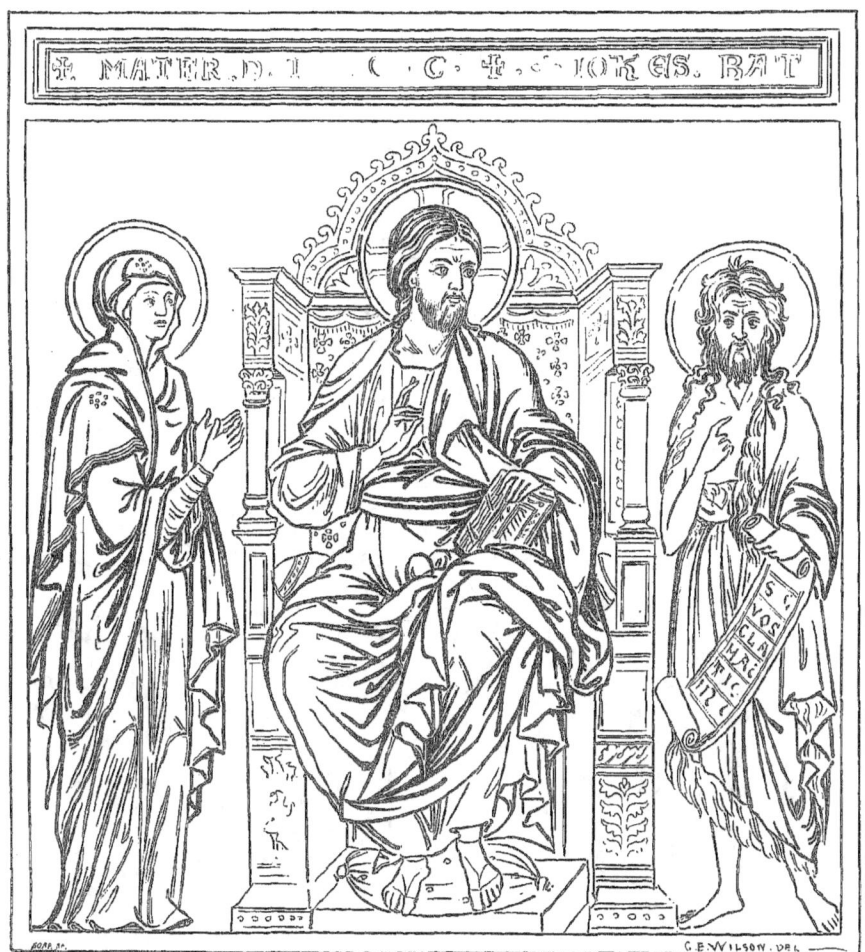

MINIATURE DU REGISTRE DE LA « SCUOLA DI SAN TEODORO ». 1258.
(Musée Correr.)

grandes peintures, où toutes les fautes de dessin, les brutalités d'exécution prennent une importance qui nous dispose mal à les juger avec impartialité.

Bien que les bibliothèques vénitiennes ne soient pas extraordinaire-

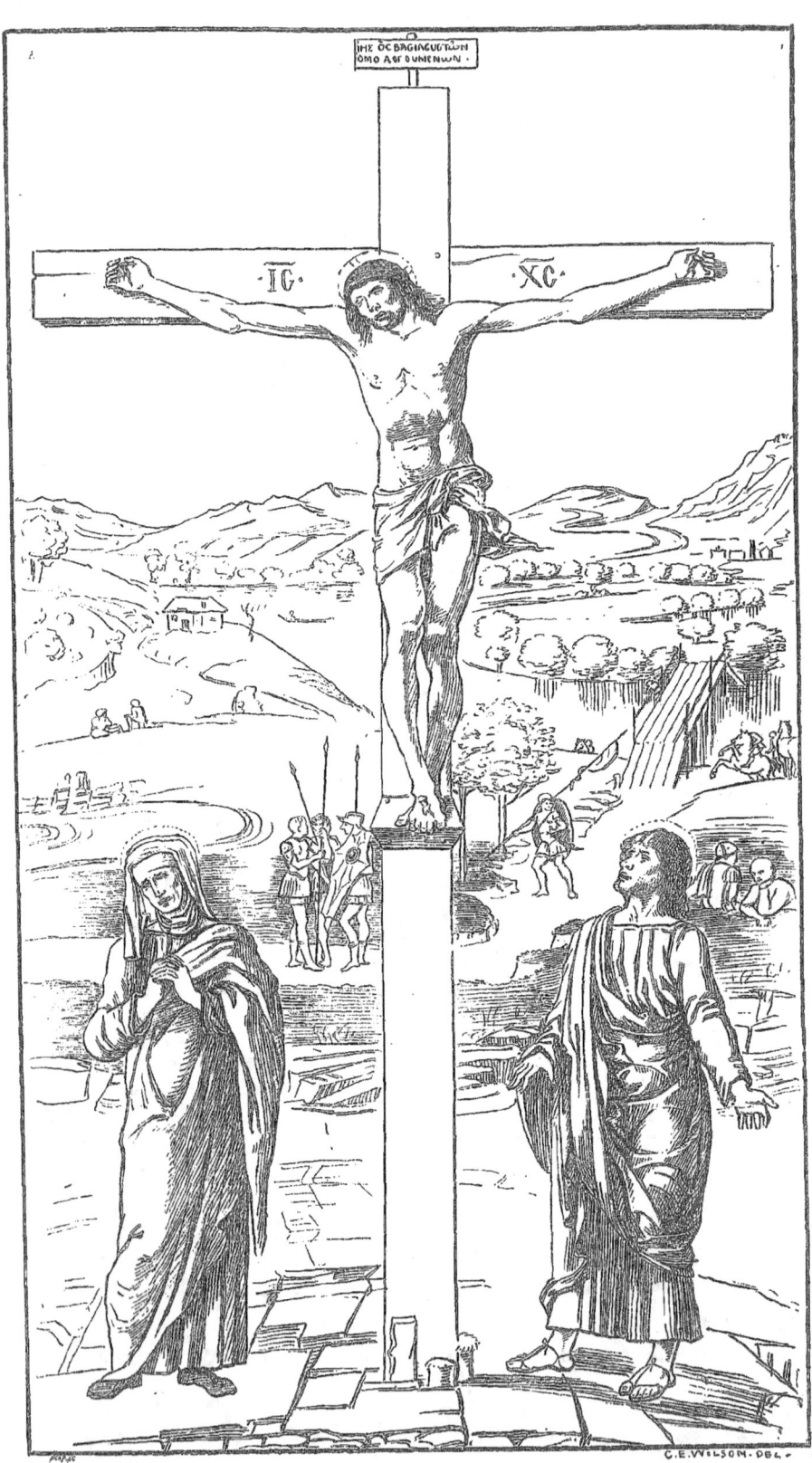

LA CRUCIFIXION.
Peinture par Andrea Mantegna. (Musée Correr.)

ment riches en manuscrits à peintures, on pourrait cependant, en les examinant, faire, sans beaucoup de peine et presque sans lacunes, au moins à partir du xiv⁰ siècle, l'histoire de la miniature à Venise. Nous n'y rencontrons pas à coup sûr des séries aussi curieuses que ces couvertures des registres de comptes de la ville de Sienne, peintures qui permettent de suivre les progrès ou le développement de la peinture siennoise au xiv⁰ ou au xv⁰ siècle. Mais en revanche, on possède les *mariegole,* les statuts de corporations, presque tous datés, ornés de peintures ; nous avons aussi les manuscrits ayant appartenu aux doges, datés facilement au moyen des armoiries qui y sont figurées ; enfin une foule de commissions, d'actes, de documents authentiques qu'a embellis l'art du miniaturiste. La série des manuscrits de ce genre que possède le Musée Correr est particulièrement précieuse et mériterait une étude approfondie qui serait beaucoup plus fructueuse certainement que l'examen des peintures que renferme le même Musée et où, à l'exception d'un très petit nombre de morceaux, tels que le Carpaccio dont nous avons donné plus haut la reproduction, ou que le Mantegna que l'on peut voir ici, sont conservées des œuvres souvent médiocres. Et encore le tableau de Mantegna ne peut-il passer pour une œuvre

MINIATURE EXTRAITE DU ROMAN D'ALEXANDRE.
Manuscrit conservé au Musée Correr. xiv⁰ siècle.

MINIATURE EXTRAITE DU ROMAN D'ALEXANDRE.
Manuscrit conservé au Musée Correr. xiv⁰ siècle.

importante du maître : on s'en contente toutefois quand on ne peut avoir sous les yeux les fresques des *Eremitani* de Padoue ou le *Parnasse* du Musée du Louvre.

ALEXANDRE III ET FRÉDÉRIC BARBEROUSSE.
Miniature extraite d'un manuscrit du Musée Correr. XIVᵉ siècle.

Si les Vénitiens ont reproduit en pleine Renaissance les formes et les profils gothiques avec une persévérance que ces procédés artis-

ALEXANDRE III ET FRÉDÉRIC BARBEROUSSE.
Miniature extraite d'un manuscrit du Musée Correr. XIVᵉ siècle.

tiques ne méritaient peut-être pas, à une époque plus ancienne, il est facile de constater qu'ils ont de la même manière persisté pendant fort longtemps à imiter les peintures que leur expédiaient les Byzantins :

mêmes formes, mêmes dispositions conventionnelles, mêmes fonds d'or, même façon de placer les légendes explicatives. Je n'en veux pour exemple que cette miniature exécutée en 1258 pour la *Scuola* de San Teodoro. C'est un singulier mélange que cette peinture dans laquelle les personnages sont absolument byzantins jusque dans les détails — il n'est pas jusqu'au geste du Christ bénissant à la grecque qui ne trahisse cette origine — alors que les légendes sont latines et que le trône du Christ est terminé par un de ces arcs en accolade qui jouent un si grand rôle dans le style gothique particulier à Venise. Bien entendu que dans de telles œuvres les fonds d'or sont absolument de rigueur ; et le saint Théodore qui occupe la seconde page du manuscrit semble détaché de quelque mosaïque byzantine. Ce qui est regrettable, c'est que ces manuscrits ayant très longtemps servi — celui de la *Scuola* de San Teodoro a été en usage jusqu'en 1640 — la plupart sont aujourd'hui en très mauvais état; il en subsiste cependant assez pour que le jugement qu'on en peut porter soit bien motivé. Du reste, si dans ces miniatures, comme dans beaucoup d'autres, les Vénitiens du XIII^e et du XIV^e siècle se sont montrés si fidèles observateurs des traditions et des usages byzantins, il n'y a pas lieu de s'en étonner autrement. Le même fait ne s'est-il pas passé à la même époque dans mainte autre ville d'Italie, qui n'avait pas, comme Venise, l'excuse d'être en relations constantes avec la capitale de l'empire d'Orient ? On pourrait même dire que les Vénitiens ont persisté dans cette imitation, même en plein XV^e siècle : il serait facile de le prouver.

MINIATURE D'UN ANTIPHONAIRE DU XIV^e SIÈCLE.
(Musée Correr.)

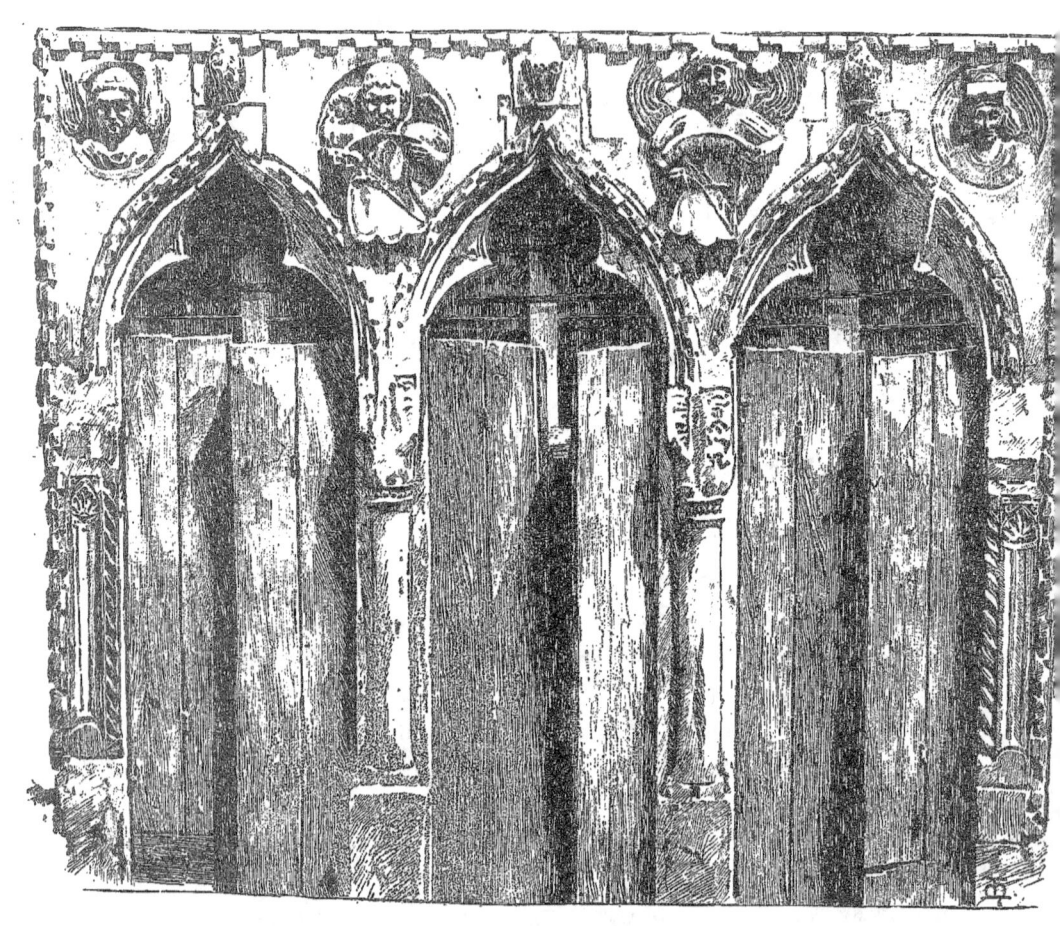
FENÊTRES VÉNITIENNES. XIVᵉ SIÈCLE.

Initiale d'un manuscrit aux armes
du doge Barbarigo. 1589.
(Musée Correr.)

côté de ces œuvres bien vénitiennes, nous retrouvons, sous forme de manuscrits, l'art français à Venise. Il n'est pas probable cependant que des volumes tels que celui qui contient l'*Histoire d'Alexandre* aient exercé une influence très efficace sur le développement de l'art italien. Ils ont fait connaître la littérature française, mais là s'est arrêté leur rôle. Car bien que ce manuscrit, comme beaucoup d'autres, ait été copié en Italie[1], on ne peut à proprement parler considérer comme des œuvres d'art les peintures qui le décorent : ce ne sont point en tout cas des peintures bien typiques, non plus que celles qui se trouvent dans un manuscrit du xive siècle retraçant l'histoire du séjour du pape Alexandre III et de l'empereur Frédéric Barberousse à Venise.

A vrai dire, ces manuscrits vénitiens du xive siècle, lorsqu'ils n'imitent pas franchement les types créés par l'art byzantin, manquent de caractère et d'intérêt : on trouvera ici la reproduction d'un ornement de bas de page emprunté à un Antiphonaire possédé par le Musée Correr. Les figures, inscrites dans des médaillons entourés de feuillage, sont médiocres d'exécution et les feuillages sont aussi lourdement peints que dans tous les manuscrits italiens de cette époque, qui n'ont rien absolument de la délicatesse des livres exécutés en France ou en Flandre. Remarquons toutefois entre les

1. P. Meyer, *Alexandre le Grand dans la littérature française du Moyen-Age*, p. 103.

FRONTISPICE D'UN MANUSCRIT EXÉCUTÉ EN 1473 POUR LE DOGE NICCOLÒ MARCELLO.
(Musée Correr.)

MINIATURE ALLEMANDE DU XVᵉ SIÈCLE.
(Musée Correr.)

médaillons deux petits cercles que l'artiste a décorés d'arabesques : c'est là une ornementation que l'on ne trouverait guère ailleurs qu'en Italie à la même époque.

Les Vénitiens ont-ils subi au point de vue de la miniature l'influence allemande ou flamande qui s'est si fortement fait sentir dans les autres arts? Je n'oserais l'affirmer. Au Musée Correr même on peut facilement faire la comparaison entre les deux écoles, puisqu'on y trouve quelques miniatures allemandes; mais à vrai dire ces peintures sembleraient plutôt indiquer une tendance chez un artiste allemand à imiter à son tour les Vénitiens. Le rideau d'étoffe pendu derrière le personnage dont on trouvera ici la reproduction offre des motifs que l'on retrouverait dans mainte étoffe d'origine italienne.

Venise n'a compté parmi ses miniaturistes ni un Attavante, ni un Liberale de Vérone, ni un Antonio da Monza. Cependant beaucoup des miniatures peintes en tête des manuscrits que renferme le Musée Correr, serments ou commissions de fonctionnaires de la République, sont dignes d'être comparées aux plus

FRONTISPICE DU REGISTRE DE LA « SCUOLA DI SAN LEONARDO ». XVᵉ SIÈCLE.
(Musée Correr.)

belles décorations exécutées dans les autres contrées d'Italie pour orner des œuvres littéraires ou des livres liturgiques. Voici d'abord un frontispice exécuté en 1473 pour le doge Niccolò Marcello : les bordures composées de feuillages et de fleurons, alternant avec des compartiments où se jouent divers animaux, rappellent un peu la décoration des manuscrits enluminés pour les ducs de Milan. C'est du reste une composition trop chargée et l'ensemble, même l'écusson du doge qu'accostent deux petits génies, n'est pas assurément irréprochable; l'artiste qui a fait cette miniature avait un pinceau un peu lourd, bien qu'il ait, surtout dans la figure du Christ, adopté un type que nous retrouvons dans les miniatures d'Attavante.

Le registre de la *Scuola* de San Leonardo est orné à sa première page d'une miniature fort intéressante, bien qu'à vrai dire le peintre qui l'a exécutée ne puisse passer pour un dessinateur de premier ordre. Quoi qu'il en soit, son *Mariage de la Vierge*, grande scène qui occupe presque la moitié de la page, s'il n'est pas bien instructif au point de vue de la composition, nous montre une série d'élégants de la Renaissance, en costume court et assez ridicule, la tête surmontée de ces volumineuses perruques, dont nous avons déjà constaté la présence dans la sculpture de la fin du xve siècle. L'agencement de la page entière laisse du reste beaucoup à désirer : les bordures s'équilibrent mal les unes les autres, et elles sont accompagnées de motifs d'architecture absolument déplacés. Je n'en finirais point si je voulais mentionner toutes les miniatures de registres de confréries et de corporations qui mériteraient d'être étudiées : le registre des marchands de poissons (1481), le registre de la corporation des tisserands (1450), qui nous montre un joli intérieur de maison vénitienne, orné d'un beau tapis oriental; le portulan de Pietro Visconti, daté de 1318; enfin une miniature du xve siècle, presque une grisaille, représentant l'*Invention du corps de saint Marc*, en 1094. Dans beaucoup de manuscrits de commissions, l'artiste a représenté saint Marc remettant au titulaire la nomination de sa charge : c'est ainsi qu'est conçu le frontispice de la commission d'Antonio Venier (1550), podestat de Citadella. On conçoit combien ces séries de miniatures peuvent être intéressantes. Au

INVENTION DU CORPS DE SAINT MARC, EN 1094.
Miniature du xvᵉ siècle. (Musée Correr.)

xvıe siècle, elles sont traitées comme de véritables tableaux et offrent des séries de portraits du plus haut intérêt. Il y a là de quoi compléter, par une série de témoignages authentiques, la série iconographique

HYPNEROTOMACHIA POLYPHILI
(Venise, 1499.)

déjà très riche que nous fournissent les médailles de la Renaissance.

Les quelques pages que je viens de consacrer à des miniatures sont à peu près un hors-d'œuvre dans un livre tel que celui-ci, où l'on ne s'occupe guère que des arts décoratifs. Je ne puis cependant quitter Venise sans mettre sous les yeux du lecteur deux ou trois des gravures qui, vers la fin du xve siècle, ont remplacé les miniatures

dans les beaux livres imprimés, et cela sans vouloir dire même un mot de cette imprimerie vénitienne qui a été pendant si longtemps

HYPNEROTOMACHIA POLYPHILI. TRIOMPHE DE VERTUMNE ET DE POMONE.
(Venise, 1499.)

le centre d'une véritable société d'érudits et de savants. Quelque réputation qu'ait l'*Hypnerotomachia* du dominicain Francesco Colonna, réputation que nous ne pouvons plus guère comprendre aujourd'hui si l'on tente de se l'expliquer en parcourant son texte insipide, cette réputation ne fera que grandir à mesure que les admirables gravures

qui décorent ce volume seront plus connues. Venise, si bien partagée sous le rapport des arts, a possédé, dès 1499, le livre le plus parfait que l'on ait jamais illustré de gravures sur bois. M. Delaborde[1] a eu mille fois raison de remarquer que si ces gravures constituaient en quelque sorte par leur beauté une série unique, il n'en fallait pas moins constater que l'artiste qui les avait conçues avait sans doute exécuté d'autres estampes pour d'autres livres vénitiens et n'avait pas atteint du premier coup à cette perfection que faisaient déjà pressentir la *Bible* dite de Mallermi (1490) et le *Fasciculus Medicine* (1493). Quel que soit l'auteur de ces gravures, ou les auteurs, — à supposer que le graveur doive être ici séparé du dessinateur, — il n'en est pas moins vrai que Venise, à la fin du xv^e siècle, distance de beaucoup toutes les autres villes d'Italie au point de vue de la décoration des livres : Florence même, dont il semble impossible de contester la suprématie artistique, est dépassée et ne peut soutenir la comparaison avec la ville des doges[2].

Il me resterait encore à parler, à propos des arts décoratifs, d'une foule de sujets ; quelles sont en effet les exceptions que l'on peut faire, à ce point de vue, parmi les différentes manifestations du génie artistique d'un peuple? Le costume, les usages, la vie en un mot, tout cela devrait être effleuré, sinon exposé en détail, à propos de l'histoire des arts appliqués à l'industrie ; en pénétrant plus avant dans la connaissance des mœurs vénitiennes, nous trouverions l'application et l'emploi des œuvres que nous avons examinées. Mais cette étude de la vie à Venise n'est plus à faire : ses côtés étranges, et quelquefois un peu mystérieux, ont séduit il y a longtemps ceux qui se sont occupés de l'histoire d'Italie : ils l'ont examinée avec une curiosité si indiscrète, qu'on peut espérer en connaître parfaitement aujourd'hui les grandes lignes et même une partie des détails. Au surplus, c'est beaucoup plutôt en examinant les monuments figurés que l'on apprendra mille petits faits de la vie vénitienne qui seraient impossibles à classer et à

1. *La Gravure en Italie avant Marc Antoine*, p. 235, 236.
2. Au sujet de la décoration des livres vénitiens, voyez un excellent travail de M. le duc de Rivoli, *A propos d'un livre à figures vénitien de la fin du XV^e siècle*, publié dans la *Gazette des Beaux-Arts*, année 1886 ; et, même recueil, année 1889, n° d'avril.

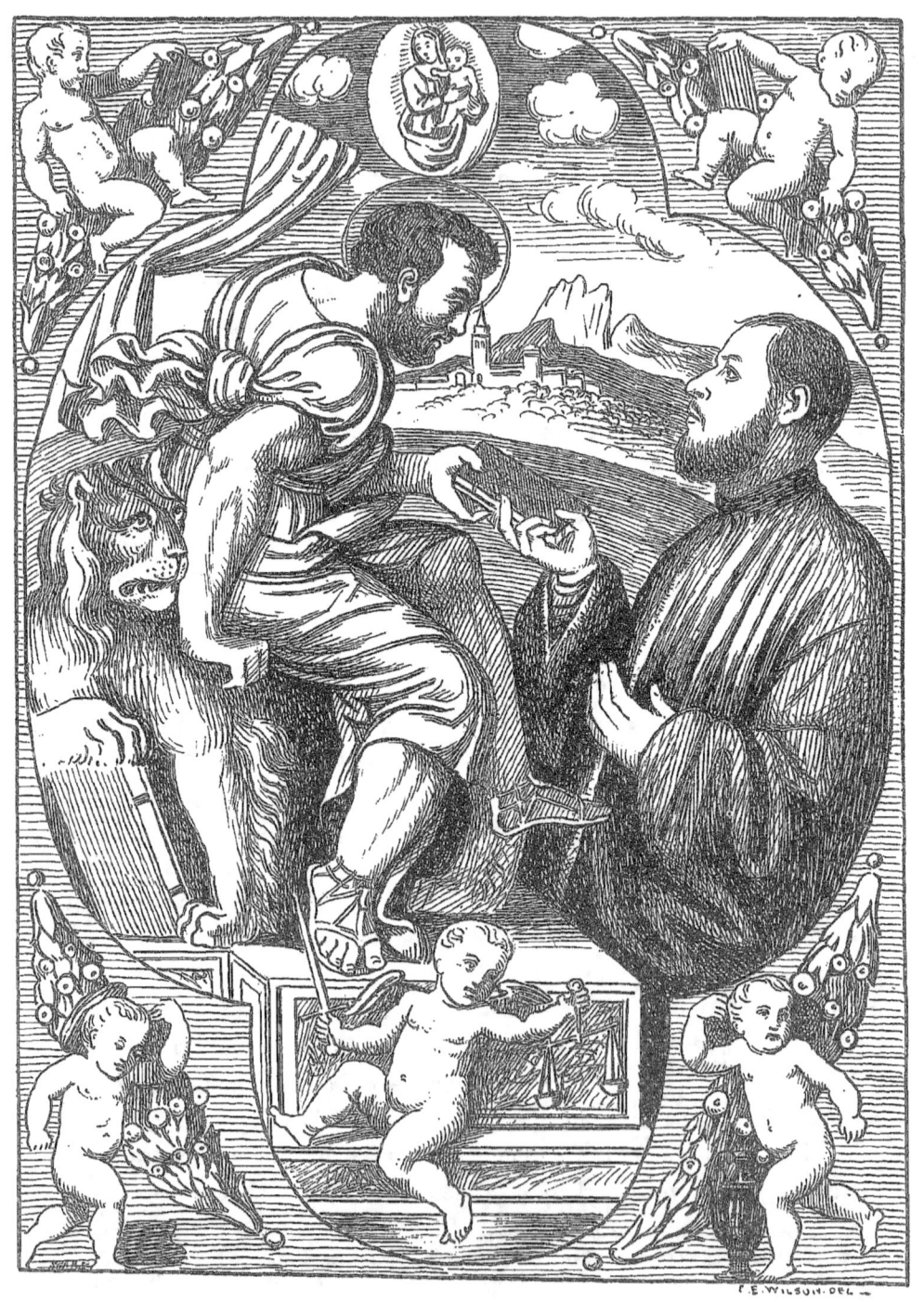

MINIATURE INITIALE DE LA COMMISSION D'ANTONIO VENIER, PODESTAT DE CITADELLA. 1550.
(Musée Correr.)

décrire. Les peintures de Bellini, de Palma le vieux, de Véronèse, de Titien, pour la Renaissance; les scènes de genre de Tiepolo et surtout de Pietro Longhi, pour le xviii^e siècle, forment le meilleur recueil que l'on puisse consulter. Tous ceux qui ont visité le Musée Correr se souviennent de ces peintures si spirituelles qui nous font pénétrer dans la vie quotidienne des Vénitiens : tout y est traité avec un accent de sincérité des plus remarquables : scènes d'intérieur ou de théâtre, mascarades, les petites gens et les petits métiers de Venise, qui intriguent si fort l'étranger, ont tour à tour trouvé dans Longhi un illustrateur doué d'une grande habileté de main et d'un profond sentiment d'observation. Il est proche parent de nos peintres français du siècle dernier, et ses croquis d'après nature sont là pour nous indiquer avec quelle exactitude et quelle conscience l'artiste travaillait. Dans un de ses albums conservé au Musée Correr, album qui compte près de cent cinquante études, nous voyons tout indiqué, la couleur d'une robe ou d'un habit, la forme exacte d'un ustensile de ménage ou d'un instrument de musique. Ce sont en somme, avec plus d'esprit et aussi plus d'exactitude, des documents aussi précieux que le sont les estampes de Giacomo Franco ou de Pietro Bertelli pour le xvi^e siècle. Seulement, ce que ces derniers artistes nous montrent d'une façon tout à fait froide et brutale, Longhi le sait faire vivre et remettre dans son véritable milieu.

Je terminerai ici cette promenade déjà longue à travers Venise. Je m'estimerais heureux si, en parcourant ce volume, l'idée venait à quelques-uns d'aller poursuivre sur place une étude qui présente, on me l'accordera, quelque intérêt, et de compléter un tableau dont plus d'un côté est resté dans l'ombre. Quelque imparfaite que soit l'esquisse que j'ai tracée de l'histoire des arts décoratifs à Venise, ce serait déjà un excellent résultat si les modèles reproduits ici pouvaient contribuer à fournir des renseignements à nos artistes modernes. Bon nombre de ces modèles sont excellents, tous peuvent être utilement employés, parce qu'ils datent d'époques qui avaient à peu près les mêmes besoins que nous. En les étudiant, en les copiant, on ne risquera

donc point de tomber dans les écueils que présentent trop souvent les objets d'un intérêt purement archéologique, dont la technique seule doit être retenue en la dépouillant avec soin de leurs formes, qui ne sauraient convenir ni à nos usages ni à notre milieu. Car ce n'est point à répandre le goût de ce qui est ancien que des publications du genre de celles-ci doivent contribuer ; elles sont simplement destinées à fournir des idées, des assemblages de lignes ou des compositions heureuses qui permettront de créer de nouveaux chefs-d'œuvre, d'un style et d'un goût original, dignes à leur tour de prendre rang parmi les objets d'art que nous ont légués les siècles passés. Elles sont destinées aussi à répandre le goût des belles choses, à les faire respecter, et à développer le besoin de les posséder. Le jour où ce sens artistique sera général, les artistes et les artisans seront toujours sûrs de trouver les Mécènes, si nécessaires à l'existence de l'art, qu'ils se plaignent bien souvent de ne point rencontrer.

TABLE DES GRAVURES

GRAVURES HORS TEXTE

Porte en bronze de la sacristie de Saint-Marc, par Jacopo Sansovino. Eau-forte de G. Greux. *Frontispice.*	
La Ca d'Oro, à Venise.	16
Apollon, fresque de Paul Véronèse, à la villa Barbaro. Eau-forte de Gilbert.	24
La Scala d'Oro, au palais ducal de Venise, par Alessandro Vittoria.	32
Le Sacrifice d'Iphigénie, par G. B. Tiepolo, fresque de la villa Valmarana. Eau-forte de Léon Gaucherel.	36
Base en bronze des mâts de la place Saint-Marc, par Alessandro Leopardi.	56
Tombeau du doge Vendramin, à San Giovanni e Paolo, par Alessandro Leopardi	80
Margelle de puits en pierre (Cour de Saint-Marc). xve siècle.	96
Margelle de puits en bronze, par Alfonso Alberghetti (Palais ducal).	100
L'Enlèvement d'Hélène. Plaque en faïence de Faenza. (Musée Correr, à Venise.).	144

GRAVURES DANS LE TEXTE

La Basilique de Saint-Marc au xiiie siècle	1
Bas-relief imité des œuvres byzantines ou exécuté à Venise par des ouvriers grecs. xiie siècle. (Église Saint-Marc, à Venise.)	2
Tympan de l'hôpital de Sainte-Marie de la Miséricorde, à Venise. Attribué à B. Bon	3
Fenêtre et balcon d'un palais vénitien. xve siècle.	4
Chapiteau du Palais ducal de Venise. Attribué à B. Bon. xve siècle.	5
Fontaine en pierre. Travail vénitien du xve siècle. (Musée Correr, à Venise.).	6
Chapiteau du Palais ducal de Venise. Attribué à B. Bon. xve siècle	7
Tympan du palais Correr, à Venise. Travail vénitien. xve siècle.	9
Sculptures de la façade de l'église San Zaccaria, à Venise. Fin du xve et commencement du xvie siècle.	11
La Chapelle de Lépante ou du Rosaire, à San Giovanni e Paolo, par Alessandro Vittoria.	13
Projets de décoration, par Alessandro Vittoria. (Collection Guggenheim, à Venise.)	15
Mort de saint Jérôme. Peinture de Vittore Carpaccio. (Scuola degli Schiavoni, à Venise.).	17
Fragment du palais Cornaro, construit par Scamozzi, à Venise	19
La Villa Barbaro, à Maser. Vue d'ensemble.	21
Le Nymphée de la villa Barbaro, par Alessandro Vittoria.	21
Décoration peinte dans une salle de la villa Barbaro, par Paul Véronèse.	23
Fresques de Paul Véronèse, à la villa Barbaro, à Maser.	25
Fragment de la décoration de la villa Barbaro, par Paul Véronèse.	26
Fresque de Paul Véronèse, à la villa Barbaro	27
Fragment de la décoration de la villa Barbaro, par Paul Véronèse	28
Thétis venant consoler Achille. Fresque de Giambattista Tiepolo, à la villa Valmarana, près de Vicence.	29
Fresque de Paul Véronèse, à la villa Barbaro.	30
Fresque de Giambattista Tiepolo, à la villa Valmarana, près de Vicence.	31

TABLE DES GRAVURES

Fragment de la décoration de la villa Barbaro, par Paul Véronèse.	32
Fresque de Giambattista Tiepolo, à la villa Valmarana, près de Vicence.	33
Fresque de Tiepolo, à la villa Valmarana, près de Vicence	34
Tombeau du doge Marino Falier. (Musée Correr.).	35
Saint Georges tuant le dragon. Peinture de Vittore Carpaccio. (Scuola degli Schiavoni, à Venise.)	37
Miniature du xv⁰ siècle. Extraite d'un manuscrit conservé au Musée Correr, à Venise.	37
Portrait de Teodoro Correr, fondateur du Musée Correr, à Venise.	38
La Maison Teodoro Correr, à Venise.	39
Décoration de la porte du Fondaco de' Turchi.	40
Le Fondaco de' Turchi. Aujourd'hui Musée Correr. Avant sa restauration	41
Détail d'architecture du Fondaco de' Turchi.	42
Détail d'architecture du Fondaco de' Turchi.	42
Détail d'architecture du Fondaco de' Turchi.	42
Détail d'architecture du Fondaco de' Turchi.	42
Le Fondaco de' Turchi. (Aujourd'hui Musée Correr.)	43
Détail d'architecture du Fondaco de' Turchi.	44
Détails d'architecture du Fondaco de' Turchi.	44
Chapiteau du Fondaco de' Turchi.	45
Détail d'architecture du Fondaco de' Turchi.	46
Détail d'architecture du Fondaco de' Turchi.	46
Détail d'architecture du Fondaco de' Turchi.	46
Détail d'architecture du Fondaco de' Turchi.	47
Le dernier Turc du Fondaco de' Turchi.	47
Mise au tombeau. Plaquette en bronze, par Moderno	48
Gentile Bellini. Médaille, par Vittore Gambello, dit Camelio. (Musée Correr, à Venise.).	49
David vainqueur de Goliath. Plaquette en bronze, par Moderno.	50
Mars et la Victoire. Plaquette en bronze, par Moderno.	51
La Vierge et l'Enfant Jésus. Plaquette en bronze, par Moderno.	52
Saint Sébastien. Plaquette en bronze, par Moderno	52
La Mise au tombeau. Plaquette en bronze, par Moderno.	53
Hercule et le lion de Némée. Plaquette en bronze, par Moderno.	53
L'Adoration des Mages. Plaquette en bronze, par Moderno.	54
La Vierge entourée de saints. Plaquette en argent, par Moderno	55
Mars assis sur des trophées. Plaquette en bronze, par Moderno	56
Lucrèce. Plaquette en bronze, par Moderno.	56
Auguste et la Sibylle. Plaquette en bronze, par Moderno.	56
Le doge Lorédan. Médaillon, par Alessandro Leopardi. Piédestal de l'un des mâts de la place Saint-Marc	57
Triomphe d'un héros. Plaquette en bronze, par Andrea Briosco, dit Il Riccio.	58
Saint Jérôme. Plaquette en bronze, par Ulocrino.	59
Saint Romedius. Plaquette en bronze, par Ulocrino.	59
Judith. Plaquette en bronze, par Andrea Briosco, dit Il Riccio	60
Andrea Loredano † 1499. Buste en bronze, par Andrea Briosco, dit Il Riccio. (Musée Correr.).	61
Ganymède et l'aigle de Jupiter. Plaquette en bronze imitée de l'antique. Fin du xv⁰ siècle. (Musée Correr.).	62
Flambeau en bronze. Fin du xv⁰ siècle. (Musée Correr.).	63
Flambeau en bronze. Fin du xv⁰ siècle. South Kensington Museum, à Londres	64
Candélabre en bronze. xvi⁰ siècle. (Dôme de Ravenne.).	65
Marteau de porte au Palais ducal de Venise. Attribué à Jacopo Sansovino.	66
Chenet en bronze. xv.⁰ siècle. South Kensington Museum, à Londres.	67
Marteau en bronze. Venise. xvi⁰ siècle. South Kensington Museum, à Londres.	68
Marteau de porte en bronze. Venise, xvi⁰ siècle.	69
Marteau de porte du palais Cornaro. Venise, xvi⁰ siècle	70
Buste du Titien, par Jacopo Sansovino, fragment de la porte de la sacristie de Saint-Marc.	71

TABLE DES GRAVURES

Marteau de porte du palais Garzoni. Venise, xvi° siècle.	72
Figure de marbre décorant l'entrée de la librairie de Saint-Marc, par Alessandro Vittoria	73
Buste de l'Arétin, par Jacopo Sansovino. Fragment de la porte de la sacristie de Saint-Marc.	74
Buste de Jacopo Sansovino, par lui-même. Fragment de la porte de la sacristie de Saint-Marc	75
Porte en bronze de la loge de la place Saint-Marc. Fondue par Antonio Gaï. xviii° siècle.	77
La Sibylle libyque. Bas-relief en bronze, par Alessandro Vittoria, provenant de la chapelle du Rosaire à San Giovanni e Paolo. (Musée Correr.).	79
L'Arétin. Buste en bronze, par Alessandro Vittoria	81
Buste d'un personnage de la famille Zen. Terre cuite, par Alessandro Vittoria. (Séminaire patriarcal de Venise.).	83
Piero Zen. Buste en terre cuite, par Alessandro Vittoria. (Séminaire patriarcal de Venise.).	85
Le Médecin Apollonio Massa. Buste en terre cuite, par Alessandro Vittoria. (Séminaire patriarcal de Venise.	87
Sebastiano Venier. Buste en marbre, par Alessandro Vittoria. (Palais ducal, à Venise.)	89
Margelle de puits vénitien en pierre. xii° siècle	91
Chapiteau du Palais ducal. Attribué à Bartolomeo Bon. xv° siècle.	93
Margelle de puits en pierre. ix° siècle (?) (Musée Correr.)	94
Margelle de puits en pierre. xv° siècle. Campo San Giovanni Crisostomo, à Venise.	95
Candélabre en bronze de la chapelle du Rosaire, par Alessandro Vittoria	96
Margelle de puits vénitien en pierre. xv° siècle	97
Margelle de puits en pierre. xii° siècle. (Musée Correr, à Venise.).	98
Grille en bronze. xviii° siècle. Scuola di San Rocco, à Venise.	99
Margelle de puits en pierre. xv° siècle. (Musée Correr.)	101
Le Musée Correr, à Venise	103
Chef en argent, conservé au trésor de l'église de Pordenone. xiv° siècle	106
Reliquaire conservé dans le trésor de l'église de Pordenone. xv° siècle.	107
Reliquaire conservé dans le trésor de l'église de Pordenone. xv° siècle.	108
Reliquaires conservés dans le trésor de l'église de Pordenone. xv° siècle.	109
Reliquaire conservé dans le trésor de l'église de Pordenone. xv° siècle	110
Reliquaires conservés dans le trésor de l'église de Pordenone. xv° siècle.	111
Reliquaire conservé dans le trésor de l'église de Pordenone. xv° siècle.	112
Reliquaires conservés dans le trésor de l'église de Pordenone. Fin du xv° siècle.	113
Fragment du fourreau de l'épée du doge Francesco Morosini, conservée au trésor de Saint-Marc, à Venise.	115
Reliure du bréviaire du cardinal Grimani, par Alessandro Vittoria. Bibliothèque de Saint-Marc, à Venise	116
Reliure du bréviaire du cardinal Grimani, par Alessandro Vittoria. Bibliothèque de Saint Marc, à Venise.	117
Épée d'honneur envoyée par le pape Alexandre VIII au doge Francesco Morosini. Trésor de Saint-Marc, à Venise	123
Flambeau vénitien en ébène et en lapis, monté en bronze doré	125
Détail du boîtier de la montre du doge Grimani.	126
Détail du boîtier de la montre du doge Grimani	126
Montre du doge Grimani, en argent repoussé. Travail de Benedite Brazier.	127
Salomon adorant les idoles. Coupe en faïence peinte. Fabrique de Castel-Durante. (Musée Correr.)	129
Apollon et Marsyas. Écuelle en faïence peinte. Fabrique de Castel-Durante. (Musée Correr.)	133
Julie et Otinel. Écuelle en faïence peinte. Fabrique de Castel-Durante. (Musée Correr.)	135
La Chasteté. Écuelle en faïence peinte. Fabrique de Castel-Durante. (Musée Correr.)	137
Eurydice et Aristée. Assiette en faïence peinte. Fabrique de Castel-Durante. (Musée Correr.)	139
Écuelle en faïence de Gubbio. (Musée Correr.).	141
Coupe en faïence de Gubbio. (Musée Correr.)	143
Monogrammes et dates peints sur le pavage de la chapelle de l'Annunziata, à San Sebastiano	144
Les armes de la famille Lando. Chapelle de l'Annunziata, à San Sebastiano.	145
Détails du pavage de la chapelle de l'Annunziata, à San Sebastiano.	146

TABLE DES GRAVURES

Carreau du pavage de la chapelle de l'Annunziata, à San Sebastiano.	147
Vase en faïence de Venise, attribué à Domenego da Venezia. (Musée Correr.)	149
Actéon changé en cerf. Bouteille en faïence d'Urbino. (Musée Correr.).	151
Assiette en faïence de Venise (?) dans le style de Castel-Durante. (Musée Correr.).	153
Coupe en faïence. Fabrique de Gubbio ou de Castel-Durante. (Musée Correr.).	155
Aiguière en faïence de Gubbio. (Musée Correr.).	157
Le Jugement de Pâris. Coupe en faïence, par Flaminio Fontana. (Musée Correr.)	159
L'Enlèvement de Ganymède. Assiette en faïence d'Urbino. (Musée Correr.)	161
Coupe en faïence d'Urbino. (Musée Correr.).	163
Bouteille en faïence d'Urbino. (Musée Correr.).	165
Salière en faïence de Ferrare. (Musée Correr.).	167
Le Triomphe d'Amphitrite. Plat en faïence de Castelli. (Musée Correr.)	169
Coupe d'accouchée en faïence, par Francesco Xanto, d'Urbino. Face intérieure. (Musée Correr.)	171
Coupe d'accouchée en faïence, par Francesco Xanto, d'Urbino. Couvercle. (Musée Correr).	173
Coupe d'accouchée en faïence, par Francesco Xanto, d'Urbino. (Musée Correr.).	175
Aiguière en faïence de Gubbio. (Musée Correr.).	181
Coupe en verre émaillé, attribuée à Angelo Beroviero. xv° siècle. (Musée Correr.).	183
Hanap en verre incolore décoré d'émail. xv° siècle. (Ancienne collection Castellani.).	187
Hanap en verre incolore décoré d'émail. xv° siècle. (Ancienne collection Castellani.).	191
Hanap en verre émaillé. xv° siècle	195
Grand vase de verre. Fabrique espagnole, premier tiers du xvi° siècle. Musée céramique de Sèvres. (Donation Davillier.).	199
Coupe en verre de Venise, décorée d'arabesques et d'oiseaux en paille. xvii° siècle. (Ancienne collection Mylius, de Gênes.).	203
Décoration vénitienne en mosaïque, dans le style byzantin, xiii° siècle. (Église de Saint-Marc, à Venise.)	207
Une Sibylle. Émail peint par Léonard Limosin. (Musée Correr.)	211
Projet de décoration en bois ou en stuc, par Alessandro Vittoria. (Collection Guggenheim, à Venise.)	223
Dévidoir vénitien. xviii° siècle. (Musée Correr.)	224
Projet pour un coffre, par Alessandro Vittoria. (Collection Guggenheim, à Venise.)	225
Boîte de miroir. Ivoire français du xiv° siècle. (Musée Correr.).	226
Coffret de mariage en os, décoré d'incrustations de bois. Fin du xiv° ou commencement du xv° siècle. (Musée Correr.)	227
Selle en os sculpté. Fin du xiv° ou commencement du xv° siècle. (Collection de M. le marquis Gian Giacomo Trivulzio, à Milan.)	229
Selle en os du xv° siècle. (Musée National de Florence.).	231
Courtisane vénitienne. Ivoire du xvi° siècle. (Musée Correr.)	233
Jupiter et Antiope. Bas-relief en ivoire. xvi° siècle. (Musée Correr.).	235
Étui en cuir repoussé et ciselé. xvi° siècle. (Musée Correr.).	237
Banc d'église en bois sculpté. xviii° siècle.	239
Tête de faune. Camée du xvi° siècle. (Musée Correr.)	240
Cour intérieure du couvent (aujourd'hui supprimé) de San Gregorio, à Venise. (D'après l'aquarelle de M^me la baronne Nathaniel de Rothschild.)	243
Fer de gondole vénitienne du xvii° siècle. (Musée Correr.).	245
Cuirasse en fer gravé et doré. xvi° siècle. (Musée Correr.).	247
Pertuisane en fer ciselé et gravé. (Musée Correr.).	248
Flambeau oriental en bronze, de la collection Rothschild	249
Flambeau oriental en bronze, de la collection Rothschild.	251
Le Passage de la Mer Rouge. Plat en cuivre damasquiné d'argent. Travail vénitien du xvi° siècle. (Musée Correr.).	253
Tapis en satin brodé. xvii° siècle.	257
Tenture en satin blanc brodé, commandée à Venise par Charles-Quint	259
Chapiteau du vestibule de Saint-Marc, à Venise. xii° siècle.	261
Point de Venise. xviii° siècle.	263

TABLE DES GRAVURES

Point de Venise. xviiᵉ siècle.	264
Dames vénitiennes de la fin du xvᵉ siècle. Peinture de Vittore Carpaccio. (Musée Correr.)	265
Point de Venise. xviiᵉ siècle.	266
Point de Venise. xviiᵉ siècle.	267
Chasuble en brocart. xviᵉ siècle.	269
La Pentecôte. Miniature du xivᵉ siècle. (Musée Correr.)	273
Miniature du registre de la Scuola di San Teodoro. 1258. (Musée Correr.).	274
La Crucifixion. Peinture par Andrea Mantegna. (Musée Correr.).	275
Miniature extraite du roman d'Alexandre. Manuscrit conservé au Musée Correr. xivᵉ siècle	276
Miniature extraite du roman d'Alexandre. Manuscrit conservé au Musée Correr. xivᵉ siècle	276
Alexandre III et Frédéric Barbarousse. Miniature extraite d'un manuscrit du Musée Correr. xivᵉ siècle.	277
Alexandre III et Frédéric Barbarousse. Miniature extraite d'un manuscrit du Musée Correr. xivᵉ siècle.	277
Miniature d'un antiphonaire du xivᵉ siècle. (Musée Correr.)	278
Fenêtres vénitiennes. xivᵉ siècle.	279
Initiale d'un manuscrit aux armes du doge Barbarigo. 1589. (Musée Correr.)	280
Frontispice d'un manuscrit exécuté en 1473 pour le doge Niccolo Marcello. (Musée Correr.)	281
Miniature allemande du xvᵉ siècle. (Musée Correr.).	282
Frontispice du registre de la Scuola di San Leonardo. xvᵉ siècle. (Musée Correr.).	283
Invention du corps de saint Marc en 1094. Miniature du xvᵉ siècle. (Musée Correr.).	285
Hypnerotomachia Polyphili. (Venise, 1499.).	286
Hypnerotomachia Polyphili. Triomphe de Vertumne et de Pomone. (Venise, 1499.)	287
Miniature initiale de la commission d'Antonio Venier, Podestat de Citadella. 1550. (Musée Correr.).	289

FIN DE LA TABLE DES GRAVURES

TABLE DES MATIÈRES

Introduction. 1

CHAPITRE PREMIER

Le Musée Correr. — Le *Fondaco de' Turchi*. — Les *campaneri* de Venise. — Les portes de bronze de Saint-Marc. — Les candélabres de San Giorgio Maggiore. — Les fondeurs du xiv° siècle. — Les médailleurs. — Les fabricants de plaquettes. — Vittore Gambello. — Gentile Bellini. — Alessandro Leopardi. — L'École padouane : Andrea Briosco. — Les chandeliers et les *battiloi* de bronze. — Jacopo Sansovino. — La porte de la sacristie de Saint-Marc. — Alessandro Vittoria : la chapelle de Lépante. — Bustes. — Tiziano Aspetti. — Les margelles de puits. — Les Conti et les Alberghetti. — Antonio Gaï. — Les cuivres repoussés. 37

CHAPITRE II

Origines de l'orfèvrerie vénitienne. — Le doge Orseolo. — La *Pala d'Oro*. — La corporation des orfèvres vénitiens. — Les flambeaux du trésor de la basilique de Saint-Marc. — L'émail à Venise, au Moyen-Age. — L'œuvre de Venise : les filigranes. — Le reliquaire de la *Flagellation*. — La croix de Jacopo di Marco Benato. — Le reliquaire du bras de saint Georges. — Une famille d'orfèvres : les da Sesto. — Le trésor du dôme de Venzone. — Le parement d'autel donné par Grégoire XII. — Les candélabres du doge Cristoforo Moro. — Influences allemande et flamande au xv° siècle. — Les orfèvres allemands établis à Venise. — L'encensoir du trésor du Santo, à Padoue. — Les reliquaires de l'église de Pordenone. — La bijouterie. — Persistance des anciennes formes. — Alessandro Vittoria : le Bréviaire du cardinal Grimani. — L'épée du doge Francesco Morosini. — Le tabernacle exécuté pour Girolamo Grasso. 105

CHAPITRE III

Les potiers vénitiens au Moyen-Age. — Les *scudeleri*. — Les *bocaleri*. — Le pavage de la chapelle Giustiniani. — Les potiers étrangers à Venise. — Traité avec les potiers de Faenza. — Le service conservé au Musée Correr. — Sa véritable date. — Le service exécuté pour Isabelle d'Este. — Les faïences peintes par Niccolò da Urbino. — Le pavage de la chapelle Lando, à San Sebastiano, de Venise. — Ce que Piccolpasso dit de la céramique vénitienne. — Jacomo da Pesaro. — Lodovico. — Les camaïeux. — Le service conservé au Musée de Naples. — Domenego da Venezia. — Guido Merlino. — Les faïences de Jean Neudœrfer. — Les faïences attribuées à Hirschvogel. — La vaisselle du xvii° et du xviii° siècle. — Les marques des potiers vénitiens. — Le service du Musée de Munich et la faïence blanche de Faenza. — Les faïences à reliefs. — La porcelaine à Venise, du xv° au xviii° siècle. 128

CHAPITRE IV

Les verriers du xi° siècle. — Les *fioleri*. — La corporation des verriers. — Lois contre l'exportation des matières premières. — Transport des verreries à Murano. — La contrefaçon des pierres précieuses. — Les vitraux de Santa Maria Gloriosa de' Frari et de la cathédrale de Milan. — La noblesse des verriers. — Les miroirs du xiv° siècle. — Angelo Beroviero : les verres émaillés. — La légende du *Ballerino*. — La coupe du Musée Correr. — Caractères des verres du xv° siècle. — Lois prohibitives. — Le cristal. — Les *paternostreri* et les *margariteri*. — Visite

TABLE DES MATIÈRES

de l'empereur Frédéric III à Venise. — Sabellico et Alberti. — Les fabricants de miroirs vénitiens à l'étranger. — Les verres du xvi° et du xvii° siècle. — Le *latticinio*. — Les *millefiori*. — La paille appliquée à la décoration du verre. — Les verriers vénitiens à l'étranger. — Giuseppe Briati. — Les verres gravés. — Les verres églomisés. — La mosaïque. — Les mosaïstes du xiii° siècle. — xv° siècle : Michele Giambono. — La sacristie de Saint-Marc. — Les Zuccati; les Bianchini. — L'émail. — Les émaux peints de Filarete. — Émaux peints du xv° siècle sur des pièces d'orfèvrerie. — La vaisselle émaillée du xv° et du xvi° siècle 182

CHAPITRE V

Le devant d'autel de Murano. — Les cadres des peintures vénitiennes. — La *tarsia* et la *certosina*. — Les religieux de Monte-Oliveto. — Les meubles vénitiens. — Les *cassoni*. — Les plafonds du Palais ducal et de l'Académie des Beaux-Arts. — Les coffrets en os. — Les selles. — Les tentures de cuir doré. — Les cuirs repoussés et ciselés. — La reliure vénitienne 221

CHAPITRE VI

La ferronnerie; le *brasero* du Musée Correr. — Les épées; les casques. — Les *ronconi*. — La damasquine; l'*agemina* et les azziministes. — Le coffret de la collection Trivulce : Paolo Rizzo. 241

CHAPITRE VII

Les soieries et les velours de Venise. — Les tentures brodées; brodeurs et brodeuses. — Le *paliotto* de San Teodoro. — La bannière de Santa Fosca. — Venise et les tapissiers flamands. — Lois somptuaires. — La dentelle à l'aiguille et la dentelle aux fuseaux. 255

CHAPITRE VIII

Les Manuscrits à miniatures du Musée Correr. — Miniatures de style bysantin. — Les Registres de confréries et de corporations. — Les Manuscrits de caractère officiel : les commissions des fonctionnaires de la République. — Portraits peints en tête de ces recueils. — Les bois gravés à Venise au xv° siècle : le *Songe de Polyphile*. 272

TABLE DES GRAVURES. 293

FIN DE LA TABLE DES MATIÈRES

Paris. — Imp. de l'Art, E. MÉNARD ET Cⁱᵉ, 41, rue de la Victoire.

www.ingramcontent.com/pod-product-compliance
Lightning Source LLC
Chambersburg PA
CBHW071625220526
45469CB00002B/486